위대한 사진가들

The Great
Photographers

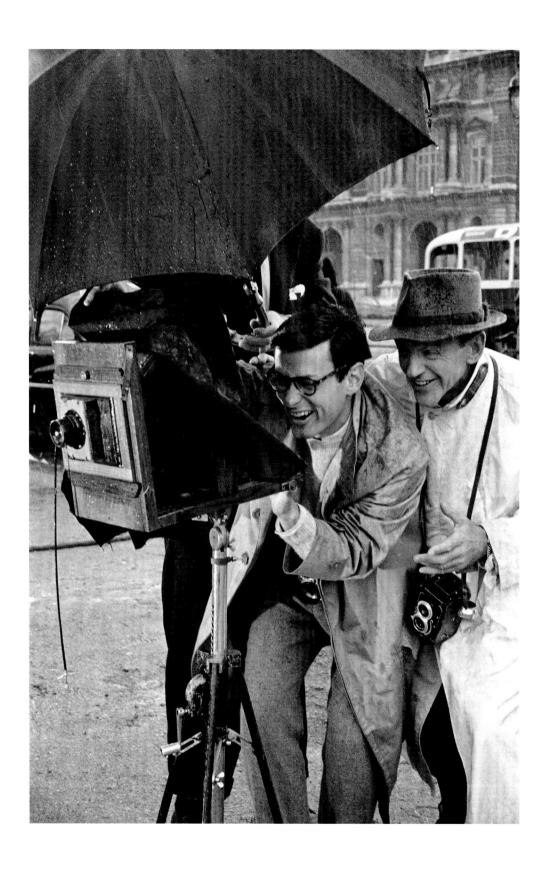

위대한 사진가들

The Great Photographers

사진의 결정적인 순간을 만든 38명의 거장들

줄리엣 해킹 지음 | 이상미 옮김

SIGONGART

차례

들어가며

서구의 예술사는 전기로 시작한다고 할 수 있다. 조르조 바사리는 그의 저서 『이탈리아 르네상스 미술가전*Lives of the Most Eminent Painters, Sculptors and Architects*』(1550)으로 최초의 서양 예술사가가 되었다. 이 책은 개인의 예술적 발전에 관한 교훈적인 이야기로, 예를 들어 미켈란젤로 부오나로티의 경우 그 영웅적인 독창성을 기려 이탈리아 르네상스의 가장 위대한 예술가로 정의하는 식이다. 이렇게 영웅적이었던 예술가의 이미지는 낭만주의 시대와 근대를 거쳐 자아 표현의 개인적 탐구로 고뇌하는 고독한 천재로 변했으며 이들은 미학적, 사회적 전통에 맞서 투쟁하는 외로운 인물이었다. 전통적인 후원자의 역할은 점점 줄어들었고, 예술가들은 예술 작품 시장에 더욱 의지하게 되었지만 성공하기보다는 무일푼인 경우가 많았고 예술가 자신의 이름만 유명해졌다. 20세기 들어 예술가들의 전기 및 관련 문학은 고통 받는 천재의 심리적 일대기로 꾸준히 변했으며 빈센트 반 고흐의 삶이 그 전형적인 예라고 할 수 있다. 1980년대까지 이러한 모더니스트적 접근은 블록버스터 전시와 수백만 달러에 이르는 작품 경매가 등의 요소로 뒷받침되었다. 전기는 개인적이고 예술적인 투쟁에 대한 전형적인 서사이자 (점점 추상화되어 가는) 예술 작품이 지니는 또 다른 의미를 해석해 내는 중요한 자료이기도 하다.

20세기의 후반 25년간은 포스트모더니스트들이 문화 이론을 바꾸어 놓은 시기로 기록된다. 예술사에서 성인으로 추앙받는 고대 및 현대의 예술가들이 매우 좁은 범위의 인물들로만 이루어졌다는 점은 부정하기 힘든 사실로, 보다 정확히 말하자면 '사망한 백인 이성애자 남성'이라고 할 수 있다. 페미니스트 예술가들 및 학계는 이미 소외된 개인들을 위한 예술적 기반을 확립하는 데 앞장서고 있으며 이 소외자들은 여성, 흑인, 소수 인종 및 LGBT(레즈비언, 게이, 양성애자 및 트랜스젠더) 예술가들로 이들의 이미지, 소재 및 작업 관습이 항상 모더니스트의 기본 모델에 맞지는 않는다고 주장한다. 오랫동안 대중문화로 인식되어 온 사진은 모더니즘의 주요 요소들, 즉 독창성, 유일성 및 진위성에 대한 비판을 가능하게 한 매체로 새롭게 활기를 띠었다. 이제 정체성은 카메라 앞에서 일련의 작품이나 극적 단위를 이룬 형태로 나타나며 복제를 통한 반복은 가변적이고 복합적으로 이해되는 자아를 주장한다. 예술적 영감은 더 이상 고급 예술의 정신성에서 발현하지 않으며 하위 예술뿐 아니라 더 넓게는 문화, 사회 및 정치에서 발견된다는 것이다. 내적 요소와 유일성을 강조하는 전기는 한쪽으로 밀려났다.

　이 책에 등장하는 모든 예술가는 19세기나 20세기에 태어났으며 자신의 주관성을 실체화하고 형태를 부여하는 데 사진이라는 수단을 사용했다. 프로이트의 정신분석 이론이 널리 알려지기 전에 태어나고 죽은 이들 역시 그 이후에 살았던 이들만큼이나 갈등을 겪었다. 기독교 세계관에 대한 강한 정신적 반발은 19세기부터 퍼지기 시작했으며 이는 신앙을 잃지 않았던 이들도 마찬가지로, 찰스 루트위지 도지슨 목사(필명 '루이스 캐럴'로 더 잘 알려져 있다)가 그 예다. 우리는 상당한 분량에 이르는 도지슨의 사진 습작이 그의 욕망을 발전시키는 동시에 불안을 가라앉히는 행위였다는 (방대한 양의 편지와 세심하게 기록한 일기도 이에 포함된다) 사실을 알 수 있다. 다음 세기에 쓰인 에드워드 웨스턴의 일기('일기장*daybooks*'으로 알려졌다)는 언뜻 보기에는 그의 사진을 해석할 열쇠로 보이지만, 이 개인적 토로에 가까운 글들은 고쳐 쓰기의 대상이 되었을 뿐 아니라 타인에 의해 편집되어 출판되기까지 했다. 도지슨과 웨스턴의 사진과 글쓰기는 살면서 겪은 일들에 대한 여러 타협과 관습과 관련한 개인적 반응으로, 이 관습은 전자의 경우 기독교, 후자의 경우 정신분석학이며 이들의 작품은 정신적 여행으로서 삶에 관한 것이기도 하다.

　20세기 초 긍정적인 의미에서의 근대성을 개념화하고자 하는 움직임은 그 영혼 없는 흐름을 경멸하는 경향과 동시에 나타났지만 이로 인해 사라지지는 않고 그 철학적 관습에 영향을 받았다. 미국 사진을 대표하는 천재인 알프레드 스티글리츠가 생각한 '개념 the Idea'[1]은 세속적 정신의 이상이 될 만큼 예술에 깊이 헌신하도록 만드는 낭만적인 개념이었다. 동시에 그는 (자신만의 형태로) 자아 분석에 집중한 전형적인 예이기도 하다. 또한 낭만주의는 아우구스트 잔더와 알베르트 렝거파치의 철학적 견해의 중심을 이루었는데, 일반적으로 두 사람 모두 그 유례를 찾을 수 없는 근대 사진작가로 인정된다.

　이 책에 기록된 이들의 생애에서 발견되는 유사점은 20세기에 살았던 인물들 중에서 더욱 두드러진다. 이는 분명 사진으로 생계를 유지하기가 그 시대에는 훨씬 쉬웠기 때문일 것이다. 카메라를 통해 예술을 만들고자 하는 열망을 가진 이들은 먹고살기 위해 택할 수 있는 가장 확실한 방법으로 상업적인 일감을 찾아야 했다. 지금과는 달리 당시 사진은 예술계에서 확실히 자리 잡은 분야가 아니었기에 사진에 매료된 이들은 낮은 사회적, 문화적 지위로 곤경을 겪었다. 예를 들어, 만 레이의 경우 사진을 통해 만든 자신의 예술적 습작은 그 상업적인 면만을 강조했는데, 이는 작품 활동으로만 생계를 유지할 수 있는 예술가로서의 만 레이를 내세우기 위함이었다.

　지난 세기 위대한 사진작가들의 예술적 작품이 성공하기 힘들었던 이유는 상업적 필요성 외에 좌파 정치 세력과의 연루 때문이기도 했다. 이들이 공산주의에 얼마나 깊이 헌신했는지의 여부, 또는 파시즘에 대항한 동기를 설명하기는 쉽지 않다. 그 이유는

첫째, 좌파적 시각은 1930년대 서구 예술계에서 사회적 관례였다. 둘째, 미국 이민을 통해 1950년대 유럽의 파시즘에서 탈출한 이들은 공산주의자로 고발당할 위험에 처했다. 더구나 학술적인 의미에서 이 질문(즉 그들이 공산주의자였는지, 그렇지 않았는지)은 오도되기 쉽다. 폴 스트랜드의 예는 이러한 사례에 대한 경고라 할 수 있는데, 그가 정치에 깊이 관여했음은 예술사와는 전혀 무관한 일이지만, 그의 좌파적 시각이 작품에 미친 정확한 영향은 오늘날까지도 논쟁의 대상이 되고 있다.

편지나 일기 및 자서전에서 자신의 이미지를 꾸미고 싶은 욕망, 그리고 자신을 상대방과 다른 존재로 드러내고 싶은 충동은 복수의 자아를 만들어 내기도 하는데 브라사이가 대표적인 예다. 그의 글에서 두 개의 이름, 즉 본명 '귀울라 할라슈'와 공적 페르소나인 '브라사이'라는 이름을 접할 때 우리는 두 사람을 떠올린다. 만약 다수의 자아 형상화가 가능하다면, 주로 공적인 페르소나가 그 전면에 나서기 마련이다. 이 책에 등장하는 인물들 중 많은 이들이 스스로 명성이라는 감옥에 갇혀 있었다. 리처드 애버던의 연작 〈미국 서부에서〉(1979-1984)는 지금은 (사진 및 모든 분야를 통틀어서) 20세기 가장 뛰어난 초상 프로젝트로 간주되지만, 뉴욕 등 동부의 언론들은 당시 이에 적대감을 드러냈으며 정직하지 않은 유명 사진작가가 어떤 목적을 가지고 찍은 것으로 생각했다.

사진으로 이미지를 만들어 내기 시작한 180여 년의 역사를 40명 이내의 인물로 간추리기 위해 (앙리 카르티에브레송의 경우 평생 50만 장이 넘는 필름을 만들어 냈다) 이 책은 후세의 인정을 받은 전기적 자료를 활용했다. 이 책에 기록된 38명의 사진작가들은 모두 사진을 통해 비범한 이미지를 창조해 냈다. 그러나 이들만이 지금까지 살았던 가장 위대한 사진작가는 아니다. 이 책은 영국, 프랑스 및 미국 등 주로 영어권 국가의 사진 역사와 전통의 산물이다. 이 외에도 언급하지 않을 수 없는 몇몇 누락이 있다. 예를 들어, 이 책은 누가 사진을 발명했는지를 놓고 겨루는 라이벌 관계인 윌리엄 헨리 폭스 탤벗William Henry Fox Talbot이나 루이자크망데 다게르Louis-Jacques-Mandé Daguerre 등을 수록하지 않았으며, 초기 사진 예술가인 오스카 레일랜더 및 헨리 피치 로빈슨이나 데이비드 옥타비우스 힐David Octavius Hill과 로버트 애덤슨Robert Adamson과의 협업 관계도 다루지 않았다. 또한 20세기 주요 인물들 중에서는 앨빈 랭던 코번Alvin Langdon Coburn, 루이스 하인 및 게리 위노그랜드 등이 빠진 것에 의문을 제기할 수 있을 것이다. 이들 중 일부는 최근에 연구가 진행되고 있다는 점, 또 국적과 성별의 균형을 고려해 제외되었다. 이러한 어려운 선택이 있었음에도 독자들은 다른 나라보다 미국 작가의 수가 더 많다거나 유명한 여류 사진작가들, 예를 들어 베레니스 애벗, 리제트 모델 및 도로시아 랭의 이름이 빠졌다는 것을 발견할 수 있을 것이다.

이 책에 등장하는 이들의 생애는 대상에 대한 2차 출판물 및 원본 자료에 기반을 두고 있지만, 필자가 직접 연구한 내용은 없다. 전기 작가가 한 사람을 이 정도로 연구하기 위해서는, 워커 에번스의 경우를 예로 들자면 5년까지 시간이 소요된다.[2] 이러한 전기 집필 방식은 단지 기간 단축을 위해서라기보다 많은 경우 아직 완전히 확립된 연대기가 발표되지 못했기 때문이다. 이 책의 내용 중 논란의 여지가 있는 전기적 사건이나 날짜는 거의 포함되어 있지 않다. 실제로 편지나 일기와 같은 1차 자료는 이들의 영혼을 들여다볼 수 있는 방법으로 여겨지지만 실제로는 자아를 다듬어 투영한 것이라 할 수 있다. 전기, 그리고 예술사를 집필하는 것은 거의 모든 부분이 해석에 가까우며 이 책에서 필자는 때로 자유롭게 의견을 제안했다.

이 책의 의도는 독자들로 하여금 예술사와 관련해 전기가 가지는 장점과 이로부터 얻을 수 있는 즐거움을 떠올리게 하기 위함이다. 이는 접근성과 흥미만의 문제가 아닌, 최근 연대학의 경향(추정상의 사실에 기반을 두는)을 바로잡는 역할도 함께 한다. 바라건대 이 책이 전기는 반反주지주의적이라는 지배적인 관념을 반박하는 데 도움이 되기를 바란다. '예술은 길고, 인생은 짧다ars longa, vita brevis'는 고대 격언은 여전히 우리의 마음을 울린다. 이제는 예술가의 생애와 작품을 서로 대립하는 존재가 아닌, 완성된 하나의 이야기를 형성하는 두 개의 무대로 바라보아야 할 때다. ■

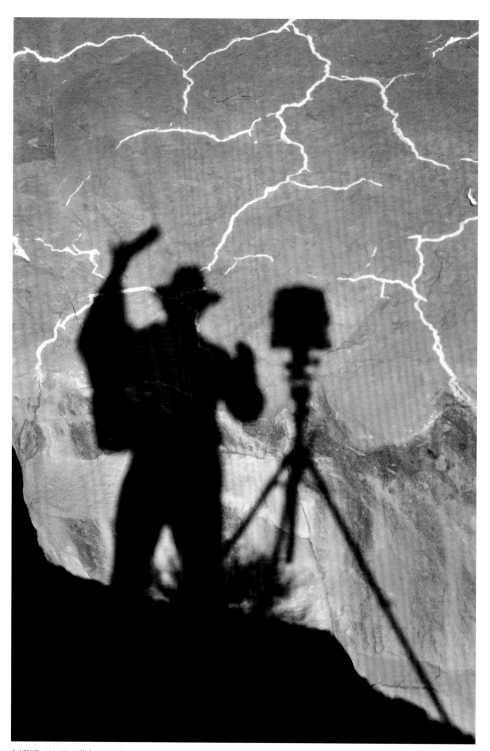

〈자화상〉, 모뉴먼트 밸리, 1958년

앤설 애덤스
Ansel Adams

1902–1984

세상의 아름다움은 끊임없이 영혼을 울린다. 이 아름다움은 곧 자연의 형태로,
예술의 마법을 타고 상상 속의 형상을 만들어 낸다.

_앤설 애덤스

앤설 애덤스는 사진 예술의 발전에 그 누구보다 크게 기여한 사진가일 것이다. 그는 거
장만이 선보일 수 있는 고도의 기술적 완성도를 갖춘 사진으로 극적인 자연의 아름다
움을 포착했으며, 그 덕에 많은 사람들이 사진도 표현의 매개로서 예술의 한 장르가 될
수 있다는 사실을 받아들였다. 그는 일생토록 창조적인 사진 작업의 중요성, 모든 것을
아우르는 자연의 힘, 그리고 본연 그대로의 자연을 보존해야 한다는 사실을 강조했다.
말년에 그는 미국을 대표하는 사진가로 추앙받았다. 그의 사진 예술은 명실공히 새 땅
에 세워진 제국, 즉 미국의 새로운 예술 장르란 칭호를 얻었다. 학자들은 자연을 바라
보는 그의 범신론적인 사상, 혹은 흔히 '일원론'이라 일컫는 사상을 그가 경애하는 작가
들인 월트 휘트먼, 에드워드 카펜터, 윌리엄 제임스의 사상과 연관 지었다. 어린 시절부
터 불가지론자였던 애덤스는 새로운 통찰을 얻게 하는 계시적인 방식으로 자신을 드러
내는 사람들을 좋아했다. 그래서였는지 애덤스 자신도 마치 가르치려는 듯한 훈계조의
말투를 일삼았다. 그가 체계화한 전설적인 '존 시스템Zone System' 덕에 사진가들은 훨씬
더 풍부하고 다양한 흑백의 색감을 사용할 수 있게 되었다. 애덤스는 자서전에서 자신
의 어린 시절에 대해 "아버지에서 비롯하여 나라는 사람이 되는 여정"이었다고 기술했
다.[1] 실제로 그가 30살이 되고서야 온전히 그 자신으로서 살게 되기 시작했다고도 볼
수 있다. 그리고 어쩌면 그의 가족이 추구하는 높은 이상을 충족시킬 유일한 방법은, 자
신이 고귀한 출신이라고 상상하거나 실제로 그렇게 믿어 버리는 것이었는지도 모른다.
　　앤설이 태어난 이듬해, 그의 부모인 찰스 히치콕 애덤스와 올리브 애덤스(결혼 전 성
은 브레이)는 찰스가 샌프란시스코 부근에 지은 새 집으로 이사했다. 병약했던 까닭에
어린 애덤스의 일상은 쓸쓸한 마을 해변을 오랫동안 거니는 산책이나, 침대에 누워 듣
는 병을 낫게 해 주는 기도 등으로 점철되었다. 그는 어린 시절을 회고하며 "나는 상당
히 불안정한 어린아이였고, 한번은 과잉행동장애 판정을 받기도 했다"고 말한 바 있다.
실제로 그의 비정상적인 활동성이나, 간헐적인 우울 증세는 그가 성인이 된 후에도 여

전했다.[2] 사실 사진을 통한 자연 세계 구현에 대한 그의 열정은 잦은 병치레와 깊은 관련이 있다. 애덤스가 12살이 되던 해, 홍역에 걸려 차양이 드리운 어두운 방 침대에 한동안 누워 지내야 했다. 바로 그때 그는 '차양과 창 상단 사이의 공간'이 원시적인 형태의 '핀홀' 역할을 하여 창 바깥 풍경을 흐릿한 상으로 천장에 맺히게 한다는 사실을 발견했다.[3] 당시 애덤스의 아버지가 자신의 코닥 불스아이Kodak Bulls-Eye 카메라를 암상자로 만들어 보이며, 이 현상에 대해 설명을 해 주었다고 한다.

"앤설 애덤스의 삶에서 고통은 필수적이었다"[4]라는 알프레드 슈티글리츠의 논평에 대해 앤설 애덤스는 화를 냈지만, 자서전에서 자신이 경험한 '가장 끔찍한 일'로 1906년 샌프란시스코 지진을 꼽았다. 이 지진으로 그의 가족이 살던 집 일부가 무너졌고, 소년 애덤스의 코가 부러졌다.[5] 하지만 당시 그의 부모는 가정에 들이닥친 심각한 불행에 대해서 어린 애덤스가 속속들이 알지 못하도록 무진 애를 썼기 때문에, 애덤스는 아버지의 화학제품 사업이 도산한 사실도 알지 못했다. 애덤스의 증언에 따르면, 그의 아버지는 당시 동업자였던 처남 앤설 이스턴과 친구이자 변호사인 조지 라이트에게 배신당한 탓에 사업에 실패했다. 애덤스는 이들 때문에 아버지가 사회적인 실패와 재정적인 고통을 감내해야 했으며, 어머니 또한 우울감과 모멸감을 맛보아야 했다고 믿었다. 이후 찰스 애덤스는 몇 차례 사업적인 재기를 시도했으나 모두 수포로 돌아갔고, 결국 보험 판매인이나 매장 관리인 등의 직업을 전전했다.

하지만 애덤스의 가족은 외동아들이 예전처럼 모든 것을 누리며 자라기를 원했다. 자연스레 애덤스는 부모의 기대에 부응하고자 하는 성향을 갖게 되었다. 애덤스의 어머니는 종종 피아노를 연주했는데, 1914년 이후 애덤스 또한 피아노에 관심을 가졌다. 그는 자서전에서 음계를 배우는 과정에서 절제를 배웠다고 기술하기도 했다.[6] 그는 8학년까지만 다니고 정규 교육을 마치지 못한 것이 학교 생활에 적응하지 못했기 때문이라고 밝힌 바 있다. 어쩌면 그는 자신의 가족이 겪어야 했던 가난과 모멸감을 드러내기를 꺼려한 나머지, 어린 시절의 예민한 성격을 핑계로 삼았을지도 모른다. 피아니스트가 되기로 결심한 애덤스는 1923년 6,700달러에 메이슨 앤 햄린 그랜드 피아노를 구입했다. 계약금은 삼촌이 그에게 물려준 땅을 팔아 마련했다. 아버지 찰스가 온갖 어려움을 겪으며 가족을 부양했음에도 피아노를 사들인 사실만 봐도, 애덤스가 자신의 높은 이상을 위해 살기를 그의 부모가 얼마나 바랐는지 알 수 있다.

애덤스에 따르면, 1916년 메리 이모가 빌려준 시에라 고원 지역에 대한 책을 보고 떼를 쓰는 바람에 가족 모두 그해 휴가를 요세미티 국립공원에서 보내게 되었다고 한다.[7] 이 장엄한 캘리포니아의 장관은 이내 놀라운 피사체가 되었다. 여행 후 얼마 지나

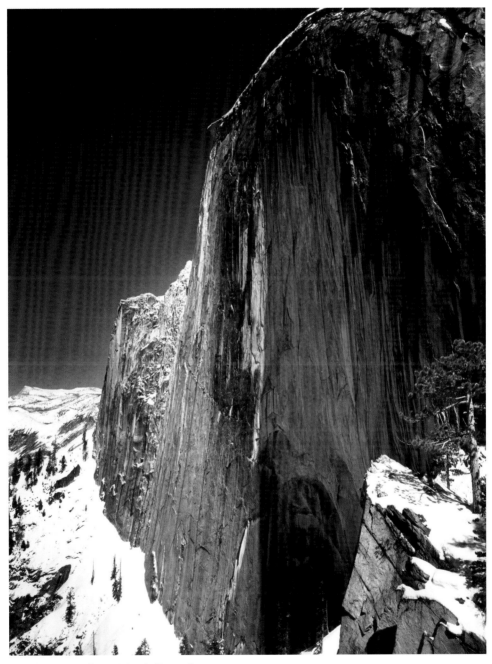

〈돌기둥, 하프 돔의 정면〉, 요세미티 국립공원, 1927년

지 않아 애덤스는 코닥에서 나온 박스 브라우니 카메라를 선물 받았고, 이듬해 애덤스 가족은 아버지의 복잡한 경제 문제는 제쳐 두고 요세미티 국립공원으로 두 번째 가족 여행을 떠났다.[8] 1918년경 애덤스는 그의 집이 있는 샌프란시스코 교외의 현상소에서 아르바이트를 했다. 그리고 그해 여름 애덤스는 홀로 요세미티 여행을 떠난다. 이때부 터 그는 도시의 물질적인 세계와 그의 가족으로부터 서서히 거리를 두기 시작한다. 요 세미티 국립공원이 그의 감성적이고 영적인, 그리고 실제적인 발전을 위해 필수 불가결 한 장소라는 사실을 자각한 동시에 모두에게 각인시킨 것도 이때부터다.[9]

1919년 애덤스는 시에라 클럽Sierra Club에 가입한다. 그는 평생 이 환경단체에서 열 정적으로 활동했다. 시에라 클럽 활동을 하면서 사진에 대한 애덤스의 관심은 점점 커 져만 갔다. 1920년 여름, 그는 요세미티 고지대를 탐방하는 시에라 클럽 단기 여행에 그라플렉스Graflex 대형 카메라를 가지고 갔다. 그리고 현장에서 필름을 현상하고, 이 장 엄한 자연 경관을 추억하는 사진집을 만들었다. 아버지의 동업자의 아들이자 아마추어 사진가인 바이올리니스트 세드릭 라이트Cedric Wright도 시에라 클럽에서 만났다. 애덤 스와 라이트는 미국 대자연의 아름다움을 찍은 사진과 글을 주고받으며 함께 음미했다. 그리고 결정적으로, 이 시기에 애덤스는 사진을 업으로 삼아 살아갈 수 있겠다는 생각 을 하게 된다. 이후 애덤스는 시에라 클럽이 1928년 캐나다 로키 산맥으로 떠난 여행에 공식 사진가로 동행한다. 여행비 일체를 클럽이 부담하는 조건이었다.

1920년대 초반 5년 동안 애덤스가 주고받은 편지에는 평생 꿈꿔온 피아노 연주자 의 꿈과 당시 품게 된 장엄한 자연의 아름다움을 담고 싶은 열정 사이에서 방황하는 고 통이 고스란히 담겨 있으며, 이후 스스로도 이 시기에 그런 고민을 했노라고 언급했다. 바로 그 딜레마가 그를 해리 캐시 베스트Harry Cassie Best의 작업실로 이끌었다. 해리 캐 시 베스트는 요세미티의 자연을 그리던 풍경화가로, 그의 작업실에는 피아노가 있었다. 홀아비였던 베스트에게는 방년 17세의 딸 버지니아가 있었다. 애덤스와 버지니아는 얼 마 지나지 않아 약혼했다. 부모의 기대에 부응해야 한다는 중압감, 결혼의 무게, 예술과 자연에 헌신하고픈 욕구 등 갖가지 감정적 혼란에 시달리던 애덤스는 자신의 상황을 다 소 과격하게 표현하곤 했다. 1925년 9월 아내 버지니아에게 보낸 편지에서 그는 "세상 이 나를 목표에 집중하지 못하게 만들어. 나는 내가 이해받지 못할 것이라는 사실을 알 고 있어"라고 쓰기도 했다.[10] 안락함이 현실의 삶에 너무 가까이 다가올 때마다 애덤스 는 다시 저 너머의 고귀한 이상을 좇았다.

1920년대의 나머지 5년은 애덤스가 일생에서 가장 왕성한 활동을 한 시기다. 세드 릭 라이트는 애덤스를 앨버트 M. 벤더Albert M. Bender에게 소개했다. 그는 보험 회사의

〈톰 고바야시Tom Kobayashi, 풍경〉, 사우스필즈, 만자나 강제수용소, 1943년

파트너이자 매우 열정적인 예술가들의 후원자였다. 벤더는 애덤스를 샌프란시스코 문화예술 사교계에 소개했고, 1926년 애덤스가 포트폴리오 사진집을 출간하도록 도왔다.『파밀리안 프린츠 오브 하이 시에라*Parmelian Prints of High Sierras*』(1927)라 이름 붙인 이 사진집은 1948년 초판이 발행된 애덤스의 한정판 포트폴리오 사진집의 모태가 되었다. 1927년 애덤스와 벤더는 작가인 메리 헌터 오스틴Mary Hunter Austin을 만나기 위해 뉴멕시코의 산타페로 여행을 떠났다. 그리고 이 여행 후 한 차례 더 이루어진 방문을 계기로 오스틴이 글을 쓰고 애덤스가 사진 작업을 한『타오스 푸에블로*Taos Pueblo*』(1930)가 세상의 빛을 보게 된다. 이 책을 마무리하기 위해 방문한 산타페에서 애덤스는 폴 스트랜드를 만난다. 폴 스트랜드는 자신의 필름 이미지를 애덤스에게 보여 줬고, 애덤스는 마치 아기 예수를 만난 동방박사와 같은 전율을 느꼈다고 한다. 이 사건을 통해 애덤스는 자신의 '운명'은 음악이 아니라 사진이라는 확신을 갖게 된다.[11] 애덤스의 어머니와 이모는 "카메라는 영혼을 표현해 낼 수 없다"[12]며 그가 피아노를 계속해야 한다고 주장했지만, 소용없었다. 애덤스는 고집스러운 작업을 통해 그들이 틀렸음을 증명

하는 데 평생을 바쳤다.

1930년 들어 갓 데뷔한 사진작가 애덤스는 이미 자신만의 대표적인 스타일을 정립해 가기 시작했는데, 이는 3년 전인 1927년 4월 17일에 요세미티 여행 중 받은 영감에서 비롯된 방식이다. 요세미티 계곡 동쪽 끝에 위치한 거대한 반구형 화강암 '하프 돔Half Dome' 앞에서 자신이 받은 느낌을 인화 과정에서 어떻게 표현해 낼까 고심하던 그는, 어두운 하늘빛을 만들어 내는 붉은색 필터를 쓰기로 결심했다. 훗날 그는 이 시도를 두고 "나는 바로 이때 진정한 첫 번째 시각화visualization에 성공했다"고 평가했다.[13] 이 '시각화', 후에 그가 '전시각화Pre-visualization'라고 명명한 개념은 그의 아름다움에 대한 신념을 구성하는 두 개의 요소 중 하나다. 다른 하나는 바로 그 유명한 '존 시스템'이다. '마지막 인화 과정에서 매개체에 따른 특화된 일련의 구현 과정을 통해 예술가의 미적 시각이 전시각화된다'고 요약되는 존 시스템은 애덤스의 미의식을 뒷받침하는 이론이다.[14] 음악 교육을 받은 이답게 그는 "네거티브 필름은 악보요, 인화의 과정은 연주다"라는 말을 남겼다.[15]

애덤스에게 영향을 준 사진가로는 스트랜드, 슈티글리츠, 에드워드 웨스턴을 꼽을 수 있다. 벤더를 통해 알게 된 웨스턴은 1930년까지 서부 사진가 그룹의 일원이었다. 서부 사진가 그룹에는 이모젠 커닝햄Imogen Cunningham, 헨리 스위프트Henry Swift, 존 폴 에드워즈John Paul Edwards 등이 속해 있었다. 이들은 '스트레이트' 사진의 아름다움을 옹호하며 픽토리얼리즘Pictorealism(회화적 감성을 표방한 예술사진-옮긴이)을 배격하는 경향을 보였다. 이내 이들과 어울려 중요한 구성원으로 급부상하게 된 애덤스는 이들과 함께 'f/64'라 자신이 명명한 새로운 사진 그룹을 결성한다.[16] 런던에서 발매되던 『모던 포토그래피Modern Photography』에 '뉴 포토그래피'에 대한 글을 기고한 일을 계기로, 애덤스는 『사진 찍기: 사진 예술 입문Making a Photograph: An Introduction to Photography』(1935)을 출간하게 되었다. 이 책의 서문은 웨스턴이 썼고, 전시회와 책 출간이 이어졌다. 1933년 애덤스와 버지니아는 뉴욕 여행길에 오른다. 이 여행 중에 애덤스는 슈티글리츠를 만나 자신의 작품을 보여 주었다. 필시 슈티글리츠는 애덤스에게 강한 인상을 남겼다. 스트랜드에게 쓴 편지에서 애덤스는 "나는 그를 만나기 전까지는, 한 사람이 이토록 위대한 정신과 감성의 소유자일 수 있다는 사실을 믿지 않았다"고 회고했으니 말이다.[17] 이로부터 3년 뒤 슈티글리츠는 애덤스의 개인전을 열어 준다.

애덤스를 풍경 사진가로 명명한다면, 그가 다양한 상업 사진 작업을 했다는 사실을 간과하게 된다. 사실 그가 요세미티에서 풍경 사진 촬영에 전념할 수 있었던 것도 이 상업 사진 작업 덕분이라 해도 과언이 아니다. 1941년 2월 사진 예술의 대표적인 후원자

중 한 명인 데이비드 맥알핀 3세David McAlpin Ⅲ에게 쓴 편지에서 "최근 10여 년 동안 저는 광고, 상업 사진, 초상 사진, 건축 사진, 삽화, 예술작품 복제, 현미경 사진 촬영 등 정말 다양한 작업을 했습니다. 개기일식, 자연경관, 도시, 사람, 동물, 구름 등의 피사체를 찍은 사진, 컬러 사진, 보도용 사진, 향수를 불러일으키는 사진도 찍었답니다"[18]라고 언급했다. 대표적으로 그는 『라이프Life』지와 『포춘Fortune』지를 위해 촬영을 하기도 했다. 이 두 잡지는 애덤스의 비교 대상으로 거론되곤 하는 도로시아 랭Dorothea Lange과 같이 활발한 사회 운동으로 잘 알려진 사진작가들을 소개하던 매체다. 애덤스의 운동가적 면모는 제2차 세계대전 당시 재미 일본인들을 강제 수용했던, 만자나Manzanar 수용소의 일상을 촬영한 그의 사진집 『자유롭고 평등하게 태어나Born free and Equal』(1944)에서 엿볼 수 있다. 그는 적들에게 또 다른 증오의 동기를 제공하는 '인종 혐오'의 늪에 빠지는 것이 얼마나 위험한 일인지를 미국인들에게 알리고자 애썼다.[19]

　　이 책에서 애덤스의 청년기를 재조명한 이유는 다음과 같다. 자코우스키John Szarkowski는 애덤스가 지성을 배격하는 사상을 가진 사진가로 20년 동안은 사진가로서 최선을 다했으나, 그 후 20년 동안은 자신의 삶을 반복했을 뿐이라는 견해를 내놓았으며 필자는 이에 동의할 수 없기 때문이다.[20] 사진 예술사학자 앤 해먼드Anne Hammond는 무척 지적이고 이상주의적이었던 애덤스의 유년 시절과 20대, 특히 성숙하게 피력해 낸 그의 지적인 성찰을 복원하기도 했다.[21] 애덤스의 작업은 분명 철학적인 토대 위에서 행해진 것이지만, 우리는 그의 작업에 지대한 영향을 미친 그의 정신적 배경에도 주목해야 한다. 예민한 유년 시절을 보낸 애덤스는 부모가 애써 감추려 한 불행을 감지할 때마다 그들을 기쁘게 해야 한다는 강박을 느꼈다. 자신의 불행에는 온전히 관심을 기울일 수 없었던 애덤스는 시에라 고지대에서 자신의 예민한 젊음이 날개를 활짝 펼 것이라 기대했다. 현실 세계의 불행에서 멀리 떨어진 그곳에서 애덤스의 예술적 영감과 자유는 만개했고, 예술의 마법을 통해 그는 현실의 실체를 신비주의적이고 영적인 하나의 상으로 포착해 냈다. 애덤스는 버번(미국산 위스키-옮긴이) 예찬론자였다. 그가 술에 취했을 때, 예의 '뒤태'를 자랑하며 피아노를 연주했다는 사실을 기억해야 한다. 이러한 사실이 피안의 이상을 추구하는 예술가의 권위를 약화시키지는 않는다.[22] 그의 작업 습관이나 (심리적 스트레스에 대한) 대처 전략은 이미 1930년경에 자리를 잡았지만 그는 그 이후에도 감정적인 성장을 거듭했고, 결국 그는 자신이 언제나 고고한 모습으로 일관하는 사람은 아니라는 사실을 가감 없이 드러낼 수 있을 정도로 안정되었다고 보아야 할지도 모른다. ∎

작가 미상, 〈마누엘 알바레스 브라보의 초상〉, 1980년대

마누엘 알바레스 브라보
Manuel Álvarez Bravo

1902-2002

시간이 있다. 이곳에 시간이 있다.
_마누엘 알바레스 브라보

이제까지 평단은 마누엘 알바레스 브라보의 작업을 에드워드 웨스턴, 으젠 앗제, 안드레 케르테스와 같은, 브라보의 작업과 상당한 유사성을 보이는 사진을 찍었던 북미 또는 유럽 출신 사진작가들의 작업과 관련해 평가했다. 하지만 최근 서구 편향적인 시각에서 벗어나 알바레스 브라보의 예술 세계를 멕시코 컨템퍼러리 아트에 미친 영향을 중심으로 재평가하는 학계의 움직임이 있었다. 알바레스 브라보가 디에고 리베라나 프리다 칼로와 같은 유명 미술가들과 교류하며 1920년대와 1930년대에 일었던 멕시코의 예술 혁명에 상당한 영향을 미쳤던 것은 사실이다. 하지만 그가 민족주의적인 이상을 고취하기 위해 사진을 찍었다고 보기는 어렵다. 오히려 그는 앙드레 브르통André Breton의 초현실주의적인 사상을 그의 사진으로 담으려 했다. 알바레스 브라보의 작업을 관통하는 대주제가 '멕시코'라는 식의 해석은 어쩌면 그가 상당히 오랜 기간 동안 서구 20세기 사진사에서 거론되던 유일한 멕시코 국적의 사진작가였다는 사실 때문인지도 모른다. 이전에 면밀히 평가된 바 없는 그의 지적이고 탐미적인 작품 세계와 영화 매체에 기울였던 관심에 대해 재평가가 이루어진 것도 극히 최근의 일이다. 게다가 새로 발견되고 있는 그의 인생 전반에 대한 세세한 내용들은 그의 삶과 작품에 대한 기존 평가와 완전히 모순되는 사실을 담고 있기도 하다. 이런 연구 성과에도 불구하고 시적인 제목이 붙은 그의 작품 세계와 개인적 삶의 여정이 지닌 연관성에 대해서는 명확히 밝혀진 바가 없다. 그의 작품 세계가 '언어의 화살, 불타는 상징'이란 시어로 기려지고 있다는 점은 그가 구체성과 보편성의 간극을 탐험했다는 사실을 시사한다.[1] 많은 이들이 알바레스 브라보의 사진 작업을 꿈, 은유, 환각 등의 단어로 표현한다.[2] 하지만 그의 개인적인 공상, 환각, 은유의 세계가 어떤 식으로 그에게 영감과 자극을 주었는지는, 그의 네거티브 필름이 생성된 날짜만큼이나 정확히 알려진 바가 없다.

8형제 중 다섯째로 태어난 알바레스 브라보는 멕시코시티에서 자랐다. 아버지가 교장이었음에도 그는 13살까지만 정규 교육을 받았다. 그는 후에 자신이 스스로 명명했듯이 '독학자'였다.[3] 그는 이렇게 회고한 바 있다. "병적인 수준으로 부끄러움이 많았던

나는 아주 어린 시절부터 책을 읽었다. 나는 그렇게 세상을 알게 되었다.”[4] 청년 시절 브라보는 벼룩시장이나 서점에서 많은 시간을 보내며 오래된 사진이나 중고 서적을 사 모았다. 그는 세르반테스, 프로이트, 볼테르의 글을 읽었다. 1910년 멕시코 혁명이 발발했을 때 알바레스 브라보는 틀랄판에 위치한 파트리시오 사엔스 기숙학교에 다니고 있었다. 그의 회고에 따르면 때때로 수업이 중단되었고, 등굣길에 시체와 마주치는 일도 많았다고 한다.[5] 이런 기억 때문에 브라보의 '정치적인 선동을 혐오하는' 성향이 강화되었다는 분석이 있다. 하지만 알바레스 브라보가 이런 처참한 현실과 마주했을 때, 그는 예술과 문학의 언어로 현실을 한 번 걸러 받아들였을 것이라는 분석도 가능하다.[6] 그의 외할아버지는 초상화가였고, 아버지는 아마추어 화가, 희곡작가이자 사진작가였다. 이런 환경 덕인지 알바레스 브라보는 '유년 시절 이후 줄곧' 예술에 깊은 관심을 가졌다.[7] 브라보는 집 근방에 있는 인류학 역사박물관과 산 카를로스 박물관을 자주 드나들었다. 인류학 역사박물관은 중남미 스페인 정복 이전의 공예품이 전시된 곳이고 산 카를로스 박물관은 유럽 미술 작품을 주로 소장하고 있는 곳이다. 혹자는 브라보가 이 두 문화권을 융합하는 일에 자신의 인생 전반을 헌신했다고 평하기도 한다.

브라보는 14살부터 재무부에서 회계사로 근무하기 시작한 후 15년 동안 여가 시간을 예술, 음악, 사진에 흠뻑 빠져 지냈다. 그리고 15살이 되던 이듬해 브라보는 산 카를로스 예술원에서 문학과 음악 야간 수업을 듣기 시작했으며 회화 공부도 병행했다. 1920년대 초중반 동안 그는 영문 및 스페인어판 사진지에서 픽토리얼리즘적인 사진을 찍는 사진가로 활동했다. 이 시절 그는 당대의 멕시코에서 가장 유명한 사진작가였던 독일 태생의 휴고 브레메Hugo Brehme의 영향을 많이 받았다. 물론 알바레스 브라보가 브레메의 사진을 얼마나 참조해 자신의 작품 세계를 만들어 갔는지 정확히 알 수 없다. 이후에 그는 픽토리얼리즘을 부정하고 픽토리얼리즘에 입각하여 자신이 촬영한 사진들을 모두 폐기했다. 그리고 그의 표현대로라면 자신에게 '새로운 형태의 실체를 알려준 피카소와 큐비즘'이 새로운 영감의 원천이 되었다.[8]

알바레스 브라보가 1920년대에 모더니즘적인 사진으로 전향한 것은 그가 체득한 다양한 문화적인 교육의 영향이 크다. 이는 그가 멕시코시티에서 활발했던 현대 미술계와 더 밀접한 교류를 시작했다는 사실을 의미한다. 한편으로 로베르토 테하다Roberto Tejada의 분석에 따르면, 그가 멕시코에 더 많은 관심을 기울이기 시작한 사실 자체가 유럽과 미국의 모더니즘을 융합시키는 과정이었다고 볼 수도 있다.[9] 현대 미술계의 멕시코에 대한 애정은 에드워드 웨스턴의 행보에서도 드러난다. 에드워드 웨스턴은 1923년 고국을 떠나 연인 티나 모도티Tina Modotti와 멕시코시티로 이주했다. 알바레스 브라보

〈파라볼라 옵티카Parábola óptica(시각적 우화)〉, 1930–1934년

는 1923년 에드워드 웨스턴의 사진전을 관람했으나, 웨스턴과 조우하지는 못했다. 하지만 그는 재무부 일 때문에 머물렀던 옥사카에서 첫째 부인 돌로레스 '롤라' 마르티네스 데 안다와 함께 1년 만인 1927년 멕시코시티로 돌아온 후, 모도티와 친분을 맺게 된 다. 1928년 알바레스 브라보는 웨스턴과 모도티와 함께 멕시코시티에 위치한 당시 멕시코 국립현대미술관에서 열린 최초의 멕시코 살롱 사진전에 출품했다. 그리고 1년 뒤 캘리포니아에서 이 셋은 동일한 내용의 단체전을 가졌다. 웨스턴 커플과의 막역한 교분에도 불구하고, 이 시기 이후의 알바레스 브라보는 그 스타일과 주제에서 '신즉물주의'를 주창한 독일 사진과 알베르트 렝거파치의 작품과 유사한 사진을 선보이기 시작한다.

1930년대에 들어서면서 알바레스 브라보는 예술가로서의 삶에 한층 더 가까이 다가간다. 그는 1931년 재무부를 사직한 뒤, 여러 정부 부처 및 기관에서 쓰일 기록용 사진을 촬영하는 일로 돈을 벌기 시작했다. 1929년에서 1930년까지는 산 카를로스 예술원에서 사진학과 강사로 근무했다. 디에고 리베라가 산 카를로스 예술원 원장으로 재직 중이던 1938년부터 1940년까지의 기간 동안에도 강의를 했다. 1930년 모도티는 정치 활동이 문제가 되어 본국으로 송환되었고, 그는 모도티의 일을 이어받는다. 『멕시칸 포크웨이*Mexican Folkways*』지에 실릴 사진을 찍는 일을 맡게 된 것이다. 1931년 알바레스 브라보와 함께 사진가로서의 활동을 시작한 아내 롤라는 멕시코시티 타쿠바야 지역에 위치한 자택에 비공식 갤러리를 차린다. 이 갤러리에서는 리베라, 다비드 알파로 시케이로스, 호세 클레멘테 오로스코 등의 미술가들이 전시회를 열었다. 1935년부터 수년간 알바레스 브라보는 에밀리 에드워즈의 책 『멕시코의 채색 벽: 선사 시대부터 현재까지 *Painted Walls of Mexico: From Prehistoric Times until Today*』(1966)에 삽입될 사진을 찍는 작업을 했다. 분명 이 일련의 작업 때문에 많은 사람들이 그를 '멕시코주의' 작가에 편입시키곤 한다. 하지만 우리는 시케이로스가 1945년에 쓴 글에서, 알바레스 브라보와 관련해 유럽의 초현실주의에 대한 브라보의 애정을 현실 참여적이지 않은 사이비 지식인의 자세라며 비판했다는 사실을 기억해야 할 것이다.

1920년대 말 혹은 1930년대 초에 알바레스 브라보는 이후에 사람들이 '스트리트 포토그래퍼'라 명명한 직업을 갖게 된다. 어떤 학자들은 이런 그의 행보에서 그가 자신의 예술 세계에 지대한 영향을 미쳤다고 밝힌 으젠 앗제와의 관련성을 찾고자 한다. 예를 들어, 브라보의 대표작으로 알려진 〈파라볼라 옵티카(시각적 우화)〉(1930-1934)를 으젠 앗제풍의 쇼윈도 사진이라고 평하는 식으로 말이다. 당시 칼레 데 과테말라 20번지에 살았던 알바레스 브라보는 이후에 "난 그 거리에 산다는 사실이 참 좋았다. 모든 것이 내 사진을 위해 차려진 음식이었고, 모든 것이 고유한 사회적 의미를 내포하고 있었

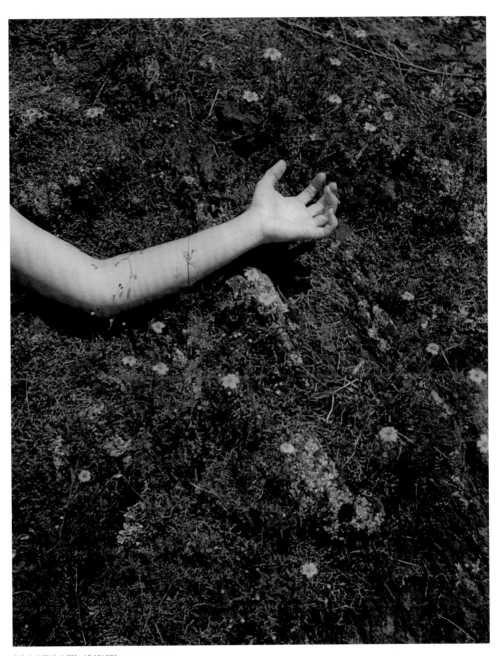

〈데이지 꽃밭과 팔〉, 1940년경

다"[10]고 말했다. 1984년에는 그가 초현실주의자였는지 아니면 사회 참여적인 작가였는지에 대한 의문이 제기되기도 했다. "어떤 식의 조정도 거치지 않은 현실을 보여 주는 그의 작품들은 (중략) 창조되거나 새로이 발명된 것 같기도 하다. (중략) 어떤 것은 외부에서 유래하고, 또 다른 어떤 것은 그의 내부에 연원을 두고 있다."[11] 〈파라볼라 옵티카(시각적 우화)〉는 1935년 3월에 팔라시오 데 벨라스 아르테스에서 열린 앙리 카르티에브레송과의 2인전에서 전시되었다. 이 시기에 뛰어난 두 작가의 작품 세계는 상당한 유사성이 발견된다. 하지만 알바레스 브라보는 라이카와 같은 손바닥 크기의 카메라를 사용하는 대신, 삼각대 위에 그라플렉스 카메라를 얹고 촬영했다는 사실에 주목해야 한다.

앙드레 브르통은 알바레스 브라보를 '타고난 초현실주의자'[12]라고 불렀다. 브르통과 브라보는 1938년 멕시코시티에 있는 디에고 리베라의 집에서 처음 만났다. 이듬해 브르통은 초현실주의 잡지인 『미노타우레*Minotaure*』의 마지막 발행본에 알바레스 브라보의 사진에 대한 글을 기고했고, 파리의 르누에콜 갤러리에서 열린《멕시코*Mexique*》전에 그의 작품을 포함시켰다. 또 다음과 같은 일화도 있다. 1938년 무렵 알바레스 브라보는 브르통을 대신해 전화한 스페인어 통역사에게서 이네스 아모르 멕시코 예술 갤러리에서 열릴《국제 초현실주의 전시회》카탈로그 표지에 쓰일 사진을 찍어 달라는 요청을 받는다. 한달음에 산 카를로스 예술원 지붕에 올라가 촬영 위치를 잡은 알바레스 브라보는 모델의 누드가 얼핏 보이는 〈잠든 명성*The Good Reputation Sleeping*〉(1938-1939)이라는 제목의 이미지를 촬영했다고 한다. 하지만 검열을 통과하지 못한 관계로 브라보는 표지용 사진으로 다른 작품을 전달할 수밖에 없었다. 새 표지용 사진은 시케이로스의 관점에 따르면, 내부와 외부를 아우르는 충동을 시적인 이미지로 표현하려는 의도에서 구심점이 되는 누드를 포기해야 했던, 알바레스 브라보의 입장에서는 마뜩잖은 결과물이었다고 한다.

알바레스 브라보는 멕시코 시네 클럽의 창립 멤버였다. 멕시코 시네 클럽은 실험적인 영화라면 국내뿐만 아니라 국외 영화 제작까지 후원했다. 그는 이 클럽에서 촬영감독으로서 영화 제작에 참여하고 싶어 했지만, 클럽의 반대로 여의치 않게 되자 대신 1945년부터 1960년까지 홍보용 스틸 이미지를 촬영하는 사진작가로 활동했다. 브라보가 최초로 만든 장편 영화 〈테우안테펙*Tehuantepec*〉(1933)의 필름은 유실되었다. 1945년 그는 동료들과 함께 코아틀리쿠에라는 이름의 영화사를 설립했다. 여기서 호세 레부엘타스 감독의 〈어둠은 얼마나 위대해질 것인가?*How Great will the Darkness Be?*〉(1945)라는 영화를 제작했고, 이 영화에 대한 기록은 알바레스 브라보가 촬영한 스틸 컷이 유일하다. 그는 이때쯤부터 1942년에 결혼한 미국 여류학자 도리스 헤이든의 지원을 받았다. 그녀는 콜럼버스가 미 대륙을 발견하기 이전의 멕시코·과테말라·온두라스·엘살바도르·

니카라과·코스타리카 등 중앙아메리카 영역을 통칭하는 메소아메리카 문명권을 연구했다. 최근 연구에 따르면, 알바레스 브라보는 1950년대부터 1970년대 사이에 8밀리미터 카메라나 슈퍼 8 필름 카메라를 이용해 아마추어 영화를 만들었다고 한다. 이 작품에는 그가 1962년에 결혼한 세 번째 부인 콜레트 알바레스 우르바텔과 그들의 두 딸이 등장한다. "영화는 움직임이 더해진 사진과 같다"[13]라고 주장했던 알바레스 브라보는 오직 '이미지를 통해 이야기를 기술'하고자 했다.[14]

알바레스 브라보가 흑백 사진으로 아름다움을 전달한 멕시코의 모더니스트라는 일반적 평가에 대해 최근에는 여러 견해로 엇갈린다. 1920년대에 그가 초기 컬러 사진용 감광 필름인 오토크롬을 사용했다거나, 1938년부터 잠깐 동안 염료 전사법에 의한 인화 방식을 사용했기 때문이다. 〈데이지 꽃밭과 팔〉 같은 작업(1940년경)은 이미 알려진 그의 작업 방식인 기존 흑백 사진에 색을 입히는 방법 대신 컬러 이미지 작업의 가능성을 여실히 보여 준 경우다. 1928년 초부터 그는 플래티넘 인화 방식으로 사진을 인화하기 시작했는데, 이는 대부분 콘트라스트가 강하게 나타나는 실버 젤라틴 인화 방식을 선호했던 동시대 모더니스트들과 확연히 구분되는 행보였다. 2005년 세 번째 부인에게서 얻은 둘째 딸 오렐리아가 설립한 마누엘 알바레스 협회의 연구는 뛰어난 흑백사진가라는 종래 학계의 평에, 컬러 사진과 영화에까지 다양한 영향을 미쳤던 예술가라는 통합적인 시각을 더해 주었다.

알바레스 브라보에게는 흔히 '멕시코 사진 예술의 아버지'라는 수식어가 따라붙는다.[15] 하지만 그런 평가는 '종합을 위한 모색'에 매진했던 그의 노력을 간과하기 쉽다.[16] 비평가들은 그의 사진을 '초현실주의적이고 정치 참여적인' 작업이거나 '인류애적인' 작업 중 어느 한쪽으로만 해석했으나 그의 작업은 그 둘을 아우르는 것이었다.[17] 한 학자는 "그의 사진에서 발견되는 복잡성과 멕시코 지역 특유의 도상학적 영향 때문에 때로 외국인인 우리의 눈에 그의 작품은 은둔자와도 같고, 결국 도달할 수 없는 이해 불가한 세계로 비칠 때가 있다. 알바레스 브라보 자신도 이런 지역색이 강한 그의 작품이 때로 좀 더 보편적인, 적어도 라틴 아메리카에서는 보편적 세계를 표현해 내는 것이길 바랐다"[18]고도 했다. 정말 알바레스 브라보가 그의 작품 세계가 뿜어내는 멕시코 특유의 정서를 저어했을까? 어쩌면 그는 단지 자신이 설정한 예술적 과제, 그러니까 자신 앞에 펼쳐진 시각적 세계의 구체적인 세부를 '보편적'인 어떤 것, 즉 '불타는 상징'으로 빚는 일이 얼마나 어려운 일인지 자각했을지도 모른다. ■

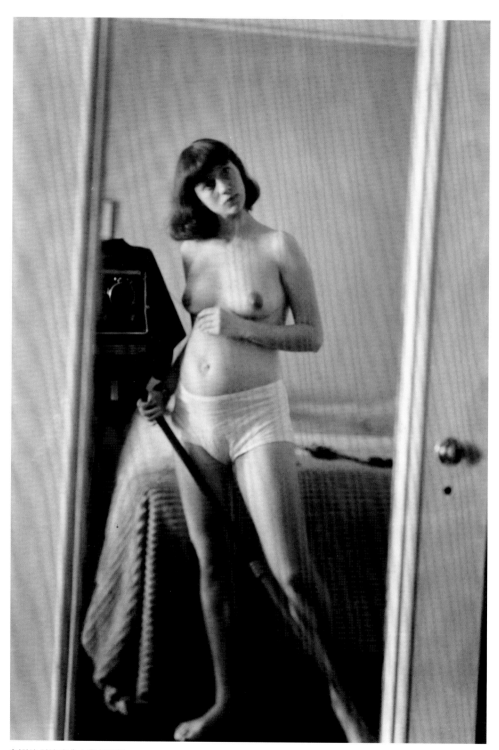

〈자화상, 임신 당시〉, 뉴욕, 1945년

다이안 아버스
Diane Arbus

1923-1971

내게 피사체는 언제나 사진 그 자체보다 중요하다. 그리고 더 복잡하다.
_다이안 아버스

다이안(그녀 스스로는 '디-이안'이라고 발음했다) 아버스는 전기 작가들 입장에서는 무엇이라 규정할 수 없는 상당히 까다로운 대상이다. 그녀의 인생에 대한 자료가 부족하기 때문은 아니다. 2003년 대형 순회전《다이안 아버스》전시와 다이안 아버스 재단이 집필하고 출판사 랜덤하우스가 출간한 동명의 책 덕에 그녀의 삶과 작업에 대한 새로운 사실이 상당히 많이 밝혀졌으니 말이다. 주요 내용을 다이안 아버스의 저술에서 발췌해 구성한, 103페이지에 달하는 이 연대기는 그녀의 캐릭터에 대한 대중의 이미지를 형성했던 여러 견해들과 시각을 제시한다. 기형인 사람이나 동물을 보여 주는 쇼를 일컫는 「프릭쇼Freak Show」(1973)라는 제목으로 수전 손택Susan Sontag이 기고한 비평에서 묘사된 것과 같은 냉혈한 여행자 이미지나, 아버스의 피사체가 되어 원하지 않는 포즈를 이리저리 취해야 했던 불쾌한 경험(1971년에 일어난 일이다)에 대해서 회고한 바 있는 저명한 페미니스트 영문학자 저메인 그리어Germaine Greer의 말에서 알 수 있듯이 피사체를 다루는 데 탁월했던 안무가라는 이미지, 혹은 패트리샤 보스워스Patricia Bosworth가 아버스의 전기에서 기술한 것처럼 점점 더 통제 불가능하여 마치 불나방 같은 스릴 중독자라는 이미지에 반기를 든 것이다. 이러한 기존의 여러 해석은 그녀가 '기괴한 것'을 찍는 데 유독 관심을 가졌다거나 피사체에 어떠한 감정도 품지 않았다고 여겨진 그녀의 모습을 두고 사실 그녀 자신도 사회에 적응하지 못하는 '소외인'이었을 것이라는 평가를 내포하고 있다. 하지만 이런 식으로 생성된 그녀의 이미지는 자아에 대한 섬세한 통찰을 보여 주는, 유머러스하고 유려한 글쓰기나 사람을 끌어들이는 자석 같은 매력과 따뜻한 마음의 소유자로 그녀를 추억하는 친구들의 기억과는 동떨어진 것이다. 아버스의 타인에 대한 끝없는 호기심은 어떤 면에서는 타인의 심기를 거스르는 특징이라기보다는 매력으로, 피사체에 감정 이입하지 않는 그녀의 작품 세계는 냉철한 지성의 발현으로 해석될 수도 있다. 사실 어느 편인가 하면, 그녀는 감정이 결여된 인간이라기보다는 오히려 사람들에 대한 애정이 너무 많았던 예술가라 해야 할 것이다.

아버스와 그녀의 오빠 하워드와 여동생 르네에 관한 다양한 기록에 따르면, 그들은

신분 상승을 열망했던 부모의 기대에 부응하려 애쓰는 어린 시절을 보냈다. 어머니 거
트루드 러섹은 모피 소매로 부를 일군 폴란드 이민자의 딸이었고, 우크라이나 이민자
의 아들이었던 아버지 데이비드 네메로프는 모피 유통업에 종사하던 러섹 일가가 소유
한 점포의 쇼윈도를 장식하는 업무를 담당하며, 러섹 일가의 유통업을 대형 패션 기업
으로 확장하는 데 큰 기여를 한 인물이었다. 아버스는 1960년에 화가이자 그래픽 디자
이너인 동시에 아트 디렉터였던 마빈 이스라엘Marvin Israel(한동안 그녀의 연인이었다)에
게 다음과 같은 편지를 썼다. "우리의 부르주아 계급 출신이라는 유산은 내겐 다른 어
떤 낙인과 마찬가지로 아주 영광스러운 것이야. (중략) 그건 마법이야. 이 마법으로 우
리의 껍데기든 아니면 다른 어떤 껍데기를 쓰든, 그건 흑인이나 난쟁이가 되는 것보다
더 우스운 일일 거야."[1] 마빈 이스라엘은 가족 구성, 유대인이란 사실, 백화점 체인을 소
유한 집안의 자녀라는 사실 등 아버스와 놀라울 정도로 유사한 배경의 인물이었다. 아
버스는 후에 매우 흡사한 성장 배경을 가진 또 다른 인물인 리처드 애버던과도 막역한
친구 사이가 된다.

　　브로드웨이 쇼[2]에서 맡은 역할 때문에 상당히 특이한 발음의 이름을 갖게 된 소녀
다이안의 가족사진을 보면, 그녀가 어린 시절 상당히 깜찍한 아이였다는 사실을 알 수
있다. 아버스의 말에 따르면, 그녀는 7살 때까지 상당히 깐깐했던 프랑스인 가정교사[3]
의 가르침을 받았다. 그녀는 가정교사와 프랑스어로 대화했다.[4] 5살이 되던 해, 아버스
는 오빠 하워드를 따라 센트럴 파크 서쪽에 있는 진보적 사립 초등학교 에티컬 컬처 스
쿨Ethical Culture School에 입학했다. 대공황이었던 당시 센트럴 파크 방문길에 아버스와
그녀의 가정교사는 물 빠진 저수지에 들어선 판자촌을 지나게 된다. 아버스는 당시 그
녀가 마주한 강렬한 이미지에 대해 금이야 옥이야 키워진 아이가 '기찻길 저 너머'를
'가정교사의 손을 잡고' 바라본 일이라 회고했다.[5] 자신을 '지독히도 부끄러움이 많았던
아이'[6]였다고 말했던 아버스는 특유의 비꼬는 어조로, 자신 앞에서 굽신거리는 직원들
이 숨기고 있는 조롱의 마음을 알아챌 수 있었기에 소위 '러섹 가의 공주'[7]였던 자신의
신분이 부담스러웠다고 말했다. 대공황의 여파가 네메로프 가의 가계에 큰 영향을 미치
지는 않았던 것 같지만,[8] 1932년 이 가족은 새 아파트로 이사를 했고 머지않아 거트루
드의 부모도 함께 살게 되었다.

　　1934년 아버스는 브롱크스에 위치한 에티컬 컬처 스쿨의 상급 학교인 필드스톤
Fieldston에 입학한다. 그녀는 이 시절 자신에 대해 "가장 대담한 학생으로 정평이 나 있었
지만, 나는 분명 다른 누구보다도 겁이 많은 아이였다"고 회고했다.[9] 그녀의 가족은 그
녀가 자기 자신을 타고난 재능을 가진 예술가라고 여기도록 독려했다. 그녀 자신이 이

미 느끼고 있는 소명이 그녀에게 강요된 것이다.[10] 13살에 그녀는 앨런 아버스Allan Arbus
를 만났다. 그녀보다 다섯 살 많은 앨런은 데이비드 네메로프의 사업 파트너의 조카로,
러섹 가가 소유한 사업체의 광고부서에서 일하고 있었다. 이 둘은 매주 만났고, 센트럴
파크로 산책을 가거나 뉴욕현대미술관MoMA에서 《1839-1937 사진전》(1937), 《워커 에
번스: 미국 사진전》(1938) 등의 전시를 관람했다. 1938년 아버스는 매사추세츠에 있는
커밍턴 여름 예술학교에 다녔다. 그리고 그 이듬해 필드스톤 졸업반이 된 그녀는 미술
을 전공으로 선택했다. 그리고 뉴 스쿨New School 교수인 엘버트 렌로우가 가르치는 심화
영문학 세미나에 선발되어 참가하고, 졸업 즈음에는 아버지가 마련해 준 미술 과외 수
업을 받았다. 그녀는 글쓰기를 꽤 즐겼다. 앞서 인용했던, 이스라엘에게 보낸 엽서에 쓰
인 장난스런 글귀에서도 글쓰기에 대한 그녀의 애정이 느껴진다.

다이안과 앨런은 다이안이 18살이 되던 날로부터 한 달 후인 1941년 4월 10일에
결혼했다. 이들의 결혼은 『뉴욕 타임스』에 보도되었고, 이 젊은 부부는 뉴욕 북부의 농
장에서 신혼을 보냈다. 결혼 1년쯤 후에 다이안은 남편에게서 그라플렉스 카메라를 선
물로 받았다. 그리고 그녀는 보답으로 앨런에게 베레니스 애벗의 사진 수업에서 배운
것을 알려 준다. 1940년에 앨런이 다이안을 모델로 촬영한 패션 사진을 본 다이안의 아
버지는 이 부부에게 러섹 사의 신문 광고 이미지 촬영을 맡긴다.[11] 1942년에 군에 입대
한 앨런은 미주리에서 기본 훈련을 받고 뉴저지의 포트 몬머스로 배치되어 아버스와 재
회한다. 그가 이후에 미 육군 통신대의 사진 부서로 재배치된 때부터 이 부부는 맨해튼
이스트사이드에 있는 아파트를 임대하여 살게 되었다.

1944년 앨런이 해외 근무를 하면서 임신 중이었던 다이안은 파크 애비뉴 888번지에
서 부모님과 함께 살기 시작했다. 이 젊은 부부가 네메로프가 중시하던 부르주아의 삶에
서 벗어나기를 갈망했던 것은 사실이다. 하지만 이들은 때때로 부모의 원조에 의존했다.
다이안이 갑자기 사라져 홀로 뉴욕 병원에서 출산했던 것처럼 자신들의 독립을 재차 선
언하는 시도를 거듭했지만 말이다. 홀연히 사라진 다이안은 이런 쪽지를 남겼다고 한다.
"앨런과 함께 있을 수 없으니 그 누구도 원하지 않아요."[12] 이 부부의 첫째 딸인 둔 아버
스Doon Arbus는 1945년 4월에 태어났다. 우리는 그녀가 출산 후 5일 뒤 알프레드 슈티글
리츠에게 보낸 편지에서 그녀가 모성과 관련하여 받은 최초의 인상을 확인할 수 있다.
슈티글리츠와 아버스는 이 시점으로부터 4년 전 첫 만남을 가졌다. 자신이 임신과 출산
과정에서 변한 것이 아무것도 없다는 사실을 자각한 아버스는 "나는 내가 나 자신일 때
가 더 낫다고 믿는다"라고 선언했다.[13] 앨런은 군 복무를 마친 1946년 1월부터 아버스
와 그녀의 부모님이 함께 기거하던 파크 애비뉴의 집으로 들어왔다.

그리고 1년도 채 지나지 않아 이 부부는 웨스트 70번가에 스튜디오를 얻어 따로 살기 시작했다. 네메로프는 이번에도 경제적인 지원을 아끼지 않았다. 이들 부부는 러섹사의 광고용 이미지를 제작하는 일을 재개했다. '다이안 앤드 앨런 아버스'라는 이름을 사용한 이 커플은 머지않아 여러 광고 에이전시와 잡지와 계약을 했다. 『보그Vogue』지도 그중 하나였다. 그들은 개별적인 사진 작업도 병행했다. 1946년 이 부부는 자신들의 개인 작업을 뉴욕현대미술관의 큐레이터인 낸시 뉴홀에게 보일 만하다는 판단을 내렸다. 다음 해에는 자신들의 작업을 콩데 나스트 사의 알렉산더 리베르만Alexander Liberman에게 선보이고 열광적인 반응을 얻어냈다. 『보그』지와 더 많은 작업을 하게 되었고, 『세븐틴Seventeen』이나 『글래머Glamour』와 같은 잡지들과도 작업을 하기 시작했다. 앨런은 이 시절의 작업을 두고 "우리는 아이디어가 없이는 작업할 수 없는 작가들이었다. 그리고 아이디어의 90퍼센트는 다이안의 머리에서 나왔다"고 회고했다.[14]

1951년 초에 아버스의 가족은 1년의 안식년을 가졌다. 그들은 스튜디오를 다른 사람에게 임대한 뒤, 이제 6살이 된 둔과 함께 유럽으로 날아갔다. 파리에 거처를 정한 아버스 가족은 가까운 프랑스 지역을 여행하고, 스페인을 다녀오기도 하다가 이탈리아로 거처를 옮겨 처음에는 피렌체에 있다가 프라스카티 지역에서 농가를 빌려 지냈다. 그들은 유럽에 더 머무르기 위해 상업 사진 촬영을 몇 건 진행하기도 했다. 1952년 4월 아버스 가족은 뉴욕으로 돌아와 이스트 72번가의 3층 건물을 임대해 주택 겸 작업실로 사용했다. 2년 후 이들의 둘째 딸인 에이미가 태어났다. 1955년에는 이 둘이 함께 작업한 사진 여러 장이 뉴욕현대미술관에서 열린 사진전《인간 가족The Family of Man》에 전시되었다.

1950년대 중반부터 다이안은 홀로 작업을 하기 시작했다. 이런 그녀의 결심은 1955년 그녀가 1934년부터 1958년까지 『하퍼스 바자Haper's Bazaar』의 아트 디렉터였던 알렉세이 브로도비치Alexey Brodovitch와 사진 예술을 연구하기로 결정하며 시작되었다. 1956년부터 그녀는 자신의 네거티브 필름과 그 밀착 인화지에 번호를 매기기 시작했다. (그녀의 사후 8만 장이 넘는 네거티브 필름이 발견되었다.) 1956년에 그녀는 앨런과의 사진 파트너로서의 관계를 끝냈고 앨런도 독립적으로 사진 작업을 하기 시작했다. 다이안은 리제트 모델Lisette Model이 진행한 사진 강의 광고를 보고 1957년부터 1958년까지 모델의 강의를 수강했다. 이후에 그녀는 이 강의를 통해 자신의 작업이 새로운 전기를 맞게 되었다며 다음과 같이 말했다. "나는 이후 선명도에 광적으로 집착하기 시작했다."[15]

아버스가 홀로 작업을 시작한 뒤 맡은 첫 번째 공식적인 일은 1959년 10월부터 준비하여 1960년 7월에 『에스콰이어Esquire』지에 실린 기사 「도시의 심장을 수놓는 순간,

〈기념품 개 인형과 함께 집에 있는 여자 바텐더〉, 뉴올리언스, 로스앤젤레스, 1964년

그 여섯 가지 움직임: 종단 여행」에 들어갈 사진 촬영이었다. 같은 주제로 사회의 극단적인 면들을 촬영한 일련의 후속 사진들은 『에스콰이어』지에 실리지는 못했지만, 1961년 11월 『하퍼스 바자』에 수록되었다. 순수 예술사진 영역에서도 아버스의 명성은 차곡차곡 쌓여 갔다. 1963년 그녀는 '미국의 의식, 예의 그리고 관습' 프로젝트로 구겐하임 펠로우십 예술상을 수상하면서 지원금을 받는다. 워커 에번스, 리제트 모델, 로버트 프랭크, 리 프리들랜더 등이 그녀가 후보로 등록되는 것을 도왔다. 3년 후에 그녀는 두 번째로 지원금을 받아 '내부의 풍경'이라는 제목을 붙인 프로젝트를 이어 나갔다. 1964년 그녀의 사진 작품 7점이 뉴욕현대미술관에 소장되고, 1965년에 열린 《최근 소장 작품》전에서 2점이 전시되었다. 그리고 1967년에 열린, 그녀와 프리들랜더, 게리 위노그랜드 Garry Winogrand 등이 참여한 전설적인 단체전 《새로운 기록들New Documents》에는 그녀의 작품이 30점이나 걸렸다. 이 시기의 작품에서 아버스는 작업을 할 때 네거티브 이미지의 크기를 조절하지 않았다. 그녀는 이미 오래전부터 그렇게 해 왔으며 35밀리미터 카메라도 더 이상 사용하지 않았다. 대신 롤라이플렉스 같은 정사각형 포맷의 카메라를 사용했고, 이는 그녀의 후기 스타일의 특징이 되었다.

특권층과 소외 계층 혹은 사회적 주변인 등 다양한 계층의 스펙트럼에서 발견되는 낙인들을 개념화했음에도 불구하고 아버스는 자신에게 붙은 '기괴한 것'을 찍는 사진가라는 꼬리표에 대해 "내가 가장 많이 촬영한 피사체가 기괴한 것이라는 사실은 맞다"고 말했다.[16] 수전 손택은 「프릭쇼」라는 제목의 비평문(이후에 바뀐 제목인 「사진으로 본 미국, 어두운 면America, Seen through Photographs, Darkly」으로 더 많이 알려져 있다)에서 아버스를 "부르주아적 태생의 권태와 용맹함의 한계 사이에서 분투하는, 지옥의 여행객"이라 평했다.[17] 최근의 연구자인 필립 샤리에는 "아버스는 이미 심도 깊게 연구된 트렌드인 뉴 저널리즘, 그러니까 노먼 메일러나 톰 울프와 같은 작가들이 탄생시킨 종래의 언론 기사와는 확연히 차별화되는 '비정론지'적이고 대상에 밀착해 소설적 기법의 '사적인' 저널리즘 트렌드의 형성에 일익을 담당한 인사로 재평가되어야 한다고 주장했다. 또한 그는 그녀의 작업 방식을 브루스 데이비슨Bruce Davidson, 대니 라이언Danny Lyon, 래리 클라크 Larry Clark와 같이 청년 하부 문화에서 출발한 예술가들과 연관 짓기도 했다.[18]

사진 역사에 정통했던 아버스는 사진사 과목의 시간강사로 일하기도 했다. 1965년까지 그녀는 맨해튼에 있는 파슨스 스쿨 오브 디자인에서 강의했고, 이후에는 근방에 위치한 쿠퍼 유니언에서 학생들을 가르쳤다. 그녀가 강의를 시작한 것은 경제적인 필요 때문이었다. 그녀가 두 번째 구겐하임 프로젝트를 시작할 즈음인 1966년 여름에 아버스는 간염에 걸린다. 이 일로 그녀는 7개월 동안 두문불출했다. 2년 후 건강에 심각한

이상이 생긴 아버스는 3주 동안 병원에 입원했다. 1969년에 몇 년간 연기 수업을 수강했던 앨런은 사진가로서의 삶을 포기하고 다이안과 '멕시코식 이혼'(1960년대 멕시코에서 가능했던 방식으로 미국에서의 이혼보다 상대적으로 비용이 적게 들고 간편했다─옮긴이)을 한 뒤 여배우 마리클레어 코스텔로와 함께 할리우드로 이주했다. 그리고 육체적인 고통과 상실감, 경제난의 삼중고가 아버스를 덮쳤다. 1970년에 그녀는 가장 논란이 많았던 프로젝트(그녀 사후에 〈무제*Untitled*〉라는 이름이 붙여졌다)로서 뉴저지 바인랜드에 있는 지적 장애자들의 주거지를 촬영했고, 촬영 당시에 그녀는 자신의 사진 작업 중 최고의 결과물을 얻을 것이라 확신했다. 그리고 이듬해 7월 말경 아버스는 자살했다.

아버스는 촬영을 할 때 피사체의 명시적인 동의가 있어야 한다는 사실을 명백히 했다. 또한 야외에서 사진을 찍건, 피사체가 살고 있는 집의 자연스런 환경에서 사진을 찍건, 스튜디오에서 초상 사진을 찍건 피사체가 자아 표현을 할 수 있도록 도왔다는 점은 피사체와 관련한 아버스의 특징적인 촬영 방식이다. 그녀는 오빠와 대화를 할 때면, 자신의 사진 작업을 '나비 컬렉션'이라고 불렀다.[19] 어찌 보면 불경한 느낌을 주는 이러한 표현, 그리고 그녀가 자살했다는 사실의 부정적인 뉘앙스는 아버스가 자신 속의 악마를 상대하기 위해 다른 사람들의 트라우마를 관람하는, 자신만을 위한 사파리를 만들어 냈다는 시선에 좋은 먹잇감을 제공한다. 하지만 후세를 위해 동시대 대도시 사회 계층의 의식과 관습을 기록하면서, 그녀는 사람들이 기존의 규범을 의심하게 될 것이라 생각했다. '나비 컬렉션'에서 나비 한 마리를 따로 떼어놓고 살펴보는 것이 별 의미가 없는 것처럼, 아버스의 사진 한 장 한 장을 그녀의 작품 세계와 분리하거나 그녀를 동시대의 사회적인 맥락과 무관하게 보는 것도 무의미한 일이다. 아버스의 작업 세계는 그녀만큼이나 동시대 사회를 묘사함에 있어 무감하고 냉철했던 아우구스트 잔더와 같은, 그녀가 동경했던 비슷한 유형의 작가들과 연관 지어 살펴보아야 한다.

아버스가 자신만의 대서사시에 가까운 삶을 살았다는 사실은 이론의 여지가 없다. 하지만 그녀의 작품이 트라우마에 뿌리를 둔 충동의 산물이라는 견해는 그녀의 작품 세계에 결정적인 영향을 미쳤던 강렬한 긍정적인 열망들, 말하자면 지적인 충족이라든가 사상의 향유 그리고 사교적인 삶에 대한 희구 등 그녀 삶의 커다란 하나의 축을 완전히 배제한 분석이다. 아버스는 젊은 시절 다음과 같은 글을 쓴 적이 있다. "내가 사랑하는 것은 다음과 같다. 다른 것, 모든 것의 독특함, 그리고 생의 중요성."[20] 빛과 어둠 양쪽 모두를 포괄하면서도 치우치지 않았던 다이안 아버스라는 예술가는 분명 우리가 아는 것보다 더 복잡한 피조물인 것이다. ▪

베레니스 애벗Berenice Abbott, 〈으젠 앗제의 초상〉, 1927년

으젠 앗제
Eugène Atget

1857-1927

이것들은 그저 내가 만든 기록에 불과하다.
_으젠 앗제

으젠 앗제는 사진 예술 역사상 유례없는 영향을 미친 사진가 중 한 명이다. 이 책에 수록된 사진가들 중 많은 수가, 그리고 이 책에 등장하지 않는 수많은 사진가들이 그에게 직접 또는 간접적인 영향을 받았다. 그의 작품을 본보기로 삼은 작품들이 1929년 슈투트가르트에서 열린 획기적인 전시 《필름 앤드 포토*Film and Foto*》에서 여러 점 선보이기도 했다. 으젠 앗제의 작품들은 뉴욕현대미술관에 소장되어 있다. 그는 또한 수많은 논문의 주제로 선정되기도 했는데, 그에 관한 첫 번째 논문은 사진을 주제로 논문을 쓰는 일이 드물었던 1930년에 이미 출판되었고, 프랑스 작가 피에르 마코를랑Pierre Mac Orlan은 이에 대한 비평을 썼다. 그의 작품은 컬렉터들의 무한한 사랑을 받고 있으며, 소수의 작품만이 경매에서 억대의 금액으로 거래된다. 하지만 이런 성공한 예술가에게 마땅한 부와 명성을 앗제는 생전에 누리지 못했다. 예술 수업을 받은 적 없는 노동자였던 앗제는 자식을 두지 않은 채 1927년에 유명을 달리했다. 그의 장례식에 온 조문객은 몇 안 되었다고 한다.[1] 그래서인지 앗제의 전기는 두 종류가 있다. 생전 그의 삶에 대한 전기와 사후 얻은 빛나는 명성에 관한 전기. 프랑스인 수집가이자 사진의 역사 연구가인 앙드레 잠므와 같은 몇몇 비평가들은 앗제가 사진의 아버지라 할 수 있으며, 그가 평생에 걸쳐 남긴 작업이야말로 독특한 시선으로 파리 구시가를 기록한 기록물이라고 평한다. 반면, 다른 이들은 앗제라는 예술가를 그려내기 위해 노동자였던 그를 예술가로 애써 포장하거나 기록적인 그의 사진 작업들을 예술이라 추어올린다. 하지만 그의 삶에 대해 알려진 사실들로 미루어 볼 때, 이런 식으로 앗제를 규정하는 시도는 둘 다 옳지 않다.

장으젠오귀스트 앗제Jean-Eugène-Auguste Atget는 다소 소박한 태생으로 평생 여러 불행에 시달려야 했던 인물이지만, 예술에 대한 그의 열망은 태생과 환경의 문제를 뛰어넘었다. 보르도 근방의 리부른에서 태어난 앗제는 5살에 고아가 되어 외조부모의 손에 길러졌다. 그의 말에 따르면, 그의 첫 직업은 선원이었다. 이후 수년을 상선에서 근무했던 것 같다. 그에 대해 남아 있는 두 번째 기록에서 보인 행보는, 그와 같은 태생의 청년으로서는 상당히 특이한 것이다. 1878년에 그는 파리 음악원 입학 시험에 응시했고, 1년

후 두 번째로 도전한 끝에 입학에 성공한다. 그곳에서 그를 가르쳤던 당대의 유명 배우 프랑수아 쥘 에드몽 고는 앗제가 학업과 일을 병행하려고 고군분투하고 있으며 프랑스 남서부 가스코뉴 지방의 사투리를 쓴다고 기록했다. 고는 입학 초기에는 앗제에게서 가능성을 보았으나 곧 비관적으로 그를 바라보기 시작했고, 결국 앗제는 1881년 이후 학교로 돌아가지 못했다.

이후 몇 년간 앗제의 삶에 관한 기록은 몇 개의 일화로만 남아 있을 뿐이다. 그가 파리의 국립고등미술학교 거리에 살고 있었던 것으로 기록되어 있는 1882년 당시 그는 코믹 잡지 『르 플라뇌르*Le Flâneur*』의 편집장이었다. 그는 또한 가끔 파리 교외 지방 극단에서 몇 년 동안 배우 생활을 했던 것으로 알려져 있다. 앗제는 1912년까지도 자신을 '연기하는 예술가'로 여겼다.[2] 그리고 성대가 좋지 않아 연극배우의 꿈을 접을 수밖에 없었다고 말하곤 했다.[3] 그는 프랑스 영화계에서 전형적인 악당 역할을 주로 맡았던 '로베르 맥케르' 같은 연기를 주로 했다고 말하곤 했으나, 사람들의 증언에 따르면 그는 단역 전문 배우였다고 한다.[4] 배우로서의 그의 삶이 어떠했든 확실한 사실 하나는, 연기자 생활 덕분에 이후 그의 인생의 동반자가 되는 여배우 발랑틴 들라포스 콩파뇽 Valentine Delafosse Compagnon을 1886년경 만나게 되었다는 사실이다. 알려진 바에 따르면, 그가 카메라를 갖게 된 것도 이즈음이다. 하지만 이 시기에도 아직 카메라를 다루는 법은 알지 못했다. 집으로 돌아와 침대에 몸을 누이며 셰익스피어와 몰리에르의 대사를 열정적으로 읊어대는 사내는 왠지 만 레이나 베레니스 애벗과 같은 미국인 사진작가들이 1920년대 중반에 만났던 과묵한 예술가의 모습과는 그다지 어울리지 않는다. 하지만 어쩌면 앗제의 작업실을 방문했던 이들이 작업에 열중한 앗제만을 기억해서 그럴지도 모른다. 작업을 마친 후 돌아간 사적인 공간에서라면 앗제도 자신의 예술적인 열정을 마구 방출했을지도 모르니 말이다.

1926년 만 레이가 앗제가 촬영한 사진 4점을 기관지 『쉬르레알리슴 혁명*La Révolution surréaliste*』(6월 15일, 7호)에 수록하기로 결정했을 때, 앗제는 자신의 이름을 기재하지 말 것을 부탁했다고 한다. "이것들은 그저 내가 만든 기록에 불과하다"는 말과 함께.[5] 앗제의 이 발언은 어쩌면 많은 예술사학자들, 즉 앗제를 천재 이미지로 채색하고 싶어 했던 이들이 만들어 낸 말일 수도 있다. 마치 만 레이가 앗제를 '일요화가'[6]로 불렀던 일이나, 초현실주의 시인 로베르 데스노스Robert Desnos가 붙인 '사진계의 세관원 루소', 아니면 마코를랑의 말마따나 '늙은 노점상'[7]처럼 말이다. 사진작가이자 비평가인 엠마뉘엘 수게즈는 앗제를 가리켜 "그는 한 번도 자신을 우리가 생각하는 앗제라 자각한 적이 없다"고 평했다.[8] 혹자는 앗제가 전략적으로 만 레이의 보헤미안적이고 장난기 어린 사진

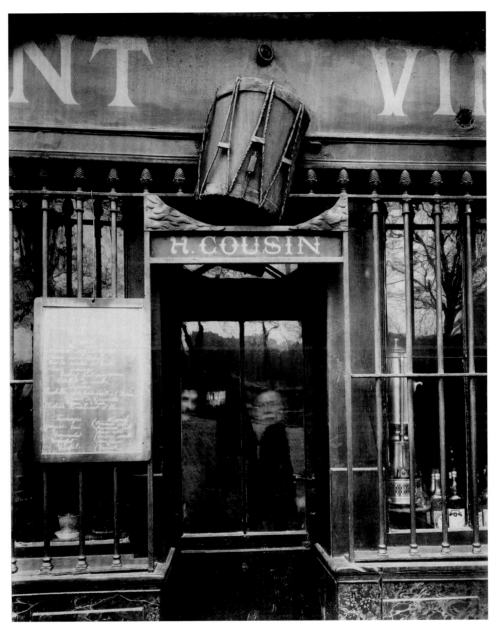

〈북, 투르넬 다리 63번지〉, 1908년, 〈파리의 예술〉 연작 중에서

세계와 선을 긋고자 이러한 말을 했다고 평하기도 한다. 앗제의 작품 〈일식이 일어나는 동안〉, 〈바스티유 광장〉, 〈1912년 4월 17일〉이 〈최후의 변환Les Dernières Conversions〉이라는 제목을 달고 『쉬르레알리슴 혁명』 표지에 실린 이후, 파리 사람들은 일식을 갈이 안경을 쓰고 즐기는 현상이라기보다는 일종의 초현실주의적인 장면으로 여기게 되었다. 많은 후대의 비평가들 또한 앗제의 사진에 대한 자신만의 견해들을 내놓았다. 그중 작가 카미유 레히트가 주장하고 사상가 발터 베냐민이 살을 붙인 평이 유명한데, 이들에 따르면 앗제의 사진들은 마치 범죄 현장을 찍은 것과 같다고 한다.[9]

사람들의 증언에 따르면, 아마추어 화가였던 앗제는 사진 작업이 그의 예술적인 갈망을 실현할 돌파구를 제시하는 생계 수단이 될 수 있다는 사실을 발견했다. 그는 1890년 혹은 1891년에 파리 라 피티에 거리에 있는 자신의 아파트 바깥에 '예술가를 위한 기록'이라는 간판을 써 붙였다고 한다. 그는 40살 때쯤인 1897년 이후로 자신에게 압도적인 인상을 남기는 피사체들을 체계적으로 촬영하기 시작했다. 그는 삼각대 위에 구식 카메라를 얹어놓고 와이드 앵글 렌즈를 사용해 촬영하곤 했다. 그런 그의 촬영 방식 덕에 유독 도드라진 장면의 원근감은 그의 사진 세계를 두드러지게 만드는 특징이 되었다.[10] 이런 섬세하지만 초현실적인 느낌의 왜곡이 존재하면서 따뜻한 색감이 전면에 스며들어 있는 그의 독특한 사진들은 18×24센티미터 뤼미에르 글래스 플레이트 네거티브 필름을 밀착 인화할 경우 나타나는 말끔하고 선명한 사진과는 확연히 구분되는 것이었다.

앗제는 사진 작품 판매로 15프랑에 달하는 수익을 올리는 등[11] 경제적으로 숨통이 트이게 되자, 이후로 상업 사진 촬영 작업에 더욱 매진했던 것으로 알려져 있다. (당시 파리 구시가지 보존 문제가 세간의 이목을 끌고 있었다.) 그렇다고 그가 상업적인 목적을 위해 자신의 주제 의식을 저버렸다고 할 수는 없다. 그의 작품 세계를 이해하기 위해 우리는 고객을 만족시켜야 한다는 목적 의식으로 한 지역의 풍경을 더욱 고차원적인 방식으로 포착하고자 했던 그의 부단한 노력과 내면의 대화에 주목해야 한다. 앗제는 닥치는 대로 일을 받아 사진을 찍었다. (당시 그의 고객 명부가 아직도 남아 있다.) 하지만 그가 고객의 요청을 그대로 받아들여 사진 작업을 했던 것은 아니다. 그는 자신의 사진 작업 중에서 새로 시작한 시리즈에 붙인 제목에 적합한 피사체가 촬영된 사진들을 골라 재구성하는 식으로 작품 목록을 규칙적으로 정리하고 재배열하곤 했다. 모리스 드 블라맹크, 조르주 브라크, 후지타 스구하루를 비롯해 많은 수의 예술가, 일러스트레이터, 디자이너들뿐만 아니라 프랑스 국립도서관, 카르나발레 박물관, 런던에 위치한 빅토리아 앤드 앨버트 미술관 등의 기관도 모두 앗제의 고객이었다.[12] 자신만의 방식으로 교묘하게 변화를 준 앗제의 이미지들이 참고용 자료로 통용되었다는 사실은 그가 프랑

〈자기 자리에 앉아 있는 매춘부〉, 아슬랭 가, 라 빌레트, 1921년

스 건축과 디자인의 우월성에 대한 사람들의 믿음을 어떻게 이용해야 하는지 잘 알고 있었음을 보여 준다.

앗제의 사진 세계는 너무나 다양하고 방대해서 그가 애호했던 피사체를 일반적으로 특정한다는 것은 거의 불가능하다. 비록 많은 사진에 인물이 등장하지 않기는 하지만(마치 범죄 현장을 촬영한 사진처럼) 사람들이 등장하는 거리의 광경을 찍은 사진이나, 특정 지역을 세밀하게 기록한 사진에 인물 한 명 혹은 여러 명이 등장하는 경우도 많다. 약 8,500점에 달하는 앗제의 사진 작품을 분석하기 위해 학자들은 다음의 다섯 가지 항목을 내놓았다. 풍경 사진, 파리의 장관, 파리 구시가의 예술, 환경과 지역 연구. 그리고 여기에 부가적으로 옛 프랑스 경관, 의상/종교 예술, 인테리어, 튈르리 궁전, 생 클로드 성당, 베르사유 궁전, 파리 공원, 소Sceaux 공원을 촬영한 사진들이 있다. 앗제의 광범위한 작품 세계가 담아내지 못한 것을 생각해 보는 것도 의미가 있다. 특히 파리의 경관과 환경이 산업화에 의해서 어떻게 변화되었는지에 관해서는 그가 시각적으로 기록한 바가 없다는 사실을 눈여겨볼 필요가 있다. 앗제의 작업에 담긴 파리의 아름다운 풍경은 지금도 대부분 여전하다. 하지만 오래된 카페의 입구든 가두의 상점과 같은 일상의 풍경이든, 이러한 이미지들은 언젠가는 퇴색할 수밖에 없는 운명을 지니고 있다. 모더니스트들이 사랑해 마지않았던 으젠 앗제였지만, 역설적으로 그 자신은 모더니즘에 투자할 시간이 거의 없었다.

늘 한결같은 장비로 촬영하면서 30여 년 동안 사진작가로 활동한 앗제였지만 때로 생계에 어려움을 겪어야만 했다. 특히 제1차 세계대전 기간은 매우 엄혹한 시절이었다. 발랑틴이 전남편과의 사이에서 얻은 아들이 전선에 도착하자마자 전사했고, 앗제는 전쟁 중 마지막 2년 동안은 사진 작업을 아예 하지 않았던 것으로 추정된다. 전시에 시작된 궁핍은 이후로도 앗제를 괴롭혔다. 그의 친구와 이웃의 말에 따르면, 앗제는 극소량의 음식만으로 연명했다고 한다. 그는 발랑틴 사후 1년 만에 세상을 떠났다. 이웃의 증언에 따르면, 그는 임종하는 순간마저 연극적이었다. 으젠 앗제는 기거하던 아파트 건물 층계참에 모습을 드러낸 채 "나는 죽어가고 있소"라고 외친 후 죽음을 맞았다고 한다.[13]

앗제가 남긴 말이 자세하게 후대에 전해지게 된 것은 그가 죽기 2년 전, 베레니스 애벗이 그의 작업실에 방문한 덕분이다. 이때 앗제의 언급들은 사후에 불붙기 시작한 그의 명성에 많은 영향을 미쳤다. 첫 방문 이후 열렬한 팬이 된 애벗은, 앗제의 사후 그의 천재성을 세상에 알리기 위해 그녀의 남은 생을 바쳤다. 애벗은 1928년에 앗제의 유작 5,000여 점을 구입했고, 이 작품들은 40년 후 뉴욕현대미술관에 전량 매도된다. 앗제의 작품 세계와 예술관에 대한 연구가 대부분 그의 사후에 이루어졌다는 사실 때문에 앗

제에 대한 평가는 관찰자의 뉘앙스에 따라 한쪽으로 치우칠 위험성이 있다. 앗제의 초라했던 시작을 떠올리며, 그가 파리에서 연기 공부를 할 때 사투리를 썼다는 사실을 토대로 그를 대도시에서의 삶을 열망했으나 출신 지역에 대한 자부심 때문에 혼란스러워했던 가엾은 청년으로 그려 낼 수도 있다는 말이다. 그는 캄파뉴 프르미에르 거리에 있던 자신의 아파트를 자주 촬영하곤 했는데, 이 사진들에 담겨 있는 앗제의 예술품들과 가죽 장정으로 마감된 희곡 컬렉션에서 그의 자기 만족적인 면모를 엿볼 수 있다. 사진은 앗제를 파리지엥으로, 또 고고학자로도 만들어 주었다. 하지만 한편으로 앗제는 노동 계급의 과격주의자이기도 했다. 그가 모아놓은 사설과 기사 조각으로 미루어 볼 때 그는 반군국주의자이자 알프레드 드레퓌스의 지지자였다. 드레퓌스는 1894년 반역 혐의로 재판을 받은 바 있는 유대계 프랑스인 장교다. 이와 같은 앗제의 정치 참여적인 성향 때문에 모더니스트들뿐만 아니라 포스트모더니스트들까지도 그를 매력적인 인물로 여겼다. 한 학자는 "으젠 앗제라는 인물이 존재하지 않았다고 해도, 으젠 앗제란 인물이 어떤 식으로건 만들어지지 않았을까?"라고 묻기도 했다.[14]

앗제는 자신을 예술가라거나 다큐멘터리 작가라고 생각하지 않았다. 그저 그는 자신을 예술적이면서도 고고학적인 가치가 있는 사진을 촬영하는 방법을 찾아낸 사람으로 여겼을 뿐이다. 하지만 이 사실 때문에 그러한 기록 사진을 필요로 하는 시장의 수요가 줄어든 것은 전혀 아니다. 앗제는 자신이 주문대로 작업하는 일은 맡지 않았다는 사실을 매우 중요하게 생각했다.[15] 분명 그의 주장과 반대되는 증거들이 존재하지만 말이다. (평단의 격찬을 받았던, '문가에 서 있는 매춘부' 시리즈와 같은 작품은 예술가 앙드레 디니몽의 요청으로 촬영한 것이다.) 앗제는 자신의 사진에 직접 제목을 붙여 사진첩에 정리하는 작업을 계속했다. 이 사진첩들이 미술관이나 정부 기관의 컬렉션에 포함된 이후에야 앗제는 사진작가라는 명함을 만들었다. 그는 자신보다 먼저 활동을 했던 다른 사진작가들과 마찬가지로, 특정한 질감을 드러내는 수작업 과정 자체보다 그의 관념으로 만들어 낼 수 있는 세계에 더 중점을 두었다. 더욱이 앗제는 예술적 열망과 현실적 필요라는 두 마리 토끼를 잡기 위한 여정에서 평론가들이 흔히 워커 에번스로 특징짓는 '다큐멘터리 스타일'의 시금석을 마련했다. 그의 작품 세계는 애벗의 표현과 같이 '장식이 배제된 리얼리즘'이라기보다는, 산문의 형식을 가장한 시어의 세계인지도 모른다.[16] ■

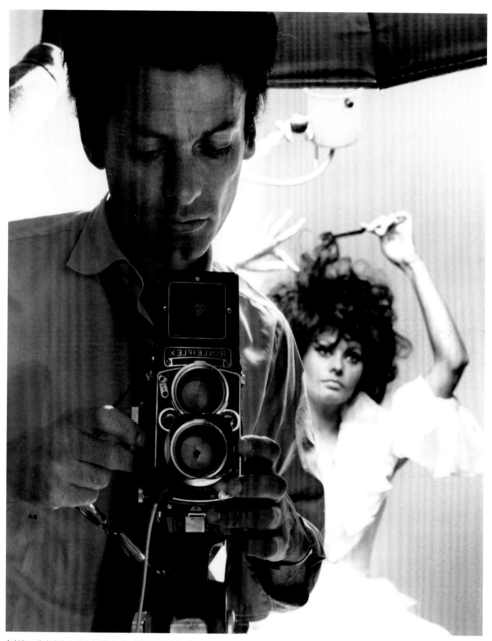

〈리처드 애버던과 소피아 로렌〉, 뉴욕, 1966년 5월 27일

리처드 애버던
Richard Avedon

1923–2004

자신이 맡은 역할의 범위를 벗어난 사람들은 아름다움과 지성,
병약함과 혼돈 사이에서 고립된다.

_리처드 애버던

리처드 애버던은 미국 패션 사진에 역동성과 활기를 더한 인물이다. 또 정적이고 송곳처럼 날카로운 느낌을 주는 초상 사진으로도 유명하다. 이 사진들은 미국 사교계에서 아무리 하찮은 주변인일지라도 순식간에 아이콘으로 보이도록 만들었다. 사진작가로서 그의 경력은 1945년 『하퍼스 바자』의 내부 사진작가 일을 하면서 시작되었다. 이 일은 그에게 경제적 안정뿐 아니라 사진 장비와 어시스턴트를 제공했고, 전설적인 아트 디렉터 알렉세이 브로도비치라는 멘토의 지도를 받게 해 주었으며, 고국을 넘어서 전 세계에서 작업 의뢰를 받는 계기가 되었다. 애버던의 독특한 사진 스타일은 정지 상태와 움직임이라는 두 개의 축을 상호 교차시키는 것으로, 이는 초기부터 발전하기 시작해 60년에 이르는 그의 작품 활동 내내 확연히 드러난 특징이다. 영화 〈파리의 연인*Funny Face*〉(1957)에 등장하는 인물인 딕 애버리는 애버던을 모델로 삼아 만든 캐릭터이며, 애버던이 세간의 주목을 받도록 이끌어 준 아마추어 사진작가 자크앙리 라티그에게서도 영감을 받았다. 실제로 애버던은 마치 영화 속 딕 애버리와 같이 매력적이고, 멋진 외모를 가진 세련된 인물이었다. 극중 애버리처럼, 그는 스스로 성공에 도취하기도 하고 자신이 사진 작업을 제공하는 업계의 지적, 영적 빈곤을 인식하기도 했으며, 이 둘을 모두 즐겼다. 애버던이 피사체의 매력적인 외모에 끌렸다고 하여 그가 얄팍하거나 문제의식 없는 사진작가라고 할 수는 없는 것이다.

애버던의 아버지인 제이컵 이스라엘 애버던은 러시아 태생의 유대인으로 뉴욕 로어이스트 사이드 지역의 고아원에서 자랐다. 애버던의 어린 시절, 아버지와 삼촌 샘은 39번가와 40번가 사이에 있는 애버던스 피프스 애비뉴Avedon's Fifth Avenue라는 여성복 백화점을 소유하고 있었다. 작가 애덤 고프닉Adam Gopnik에 따르면, 애버던이 '남성은 무엇인가를 제공하는 사람이며 그렇지 못하면 제 역할을 다한다고 볼 수 없다는 생각을 갖기 시작한' 계기가 바로 그의 아버지였다.[1] 어린 애버던 주위에는 그에게 중요한 영향을 미친 여성들도 있었는데 그의 어머니 안나, 함께 살던 사촌 마지, 그리고 그의 첫 번째 모델이 된 여동생 루이즈였다. 애버던은 후에 "루이즈의 아름다움은 …… 우리 가족에

게는 하나의 사건이었으며 그녀의 삶을 파괴한 요소였다. …… 그녀는 마치 그 완벽한 아름다움 안에 어떤 인격도 없는 것처럼 취급당했다"[2]고 회고했다. 루이즈는 정신 건강에 심각한 문제가 있었으며, 42세의 나이에 집에서 사망했다. 애버던은 이와 관련해 "내가 찍은 최초의 모델 사진들마다 …… 내 여동생에 대한 모든 기억이 스며 있다"[3]고 회고했다. 그가 가족들과의 관계에서 결국 그의 여동생을 죽음으로 내모는 데 일조했다는 죄책감을 가졌다는 사실은 의심의 여지가 없으며, 또한 그가 평생 아름다움에 집착하게 된 것 역시 이 때문이다.

당시 사진계에서 함께 활동한 동시대 작가들과 마찬가지로, 애버던 역시 상업과 예술 간의 대립을 더욱 극적으로 드러내는 가정환경에서 자랐다. 그의 아버지는 사업을 통해 가족들을 부양한 반면, 어머니는 이른바 '사업가를 증오하고 예술가를 찬양하는' 인물로 돈으로 살 수 없는, 진보적이고 범세계적인 가치를 특별히 여겼다.[4] 1993년 『뉴스위크』지에 실린 그의 프로필에 따르면, "애버던은 사인을 해 주는 것을 매우 즐겼으며, 차고에서는 연극이라도 상영하듯 행동하고 저녁 식사 후에는 탭댄스를 추었으며 부엌에서는 시를 인용해 말했다."[5] 안나 애버던은 롱아일랜드 지방 시더허스트에 있던 그들의 집에서 맨해튼으로 아이들을 데려와 박물관을 방문하고 공연을 보여 주었다(이들 가족은 후에 어퍼 이스트 사이드 지역의 이스트 86번가 55번지에 살았다).[6] 애버던에 따르면, 그는 9살 때 프릭 컬렉션 전시에서 렘브란트의 〈폴란드인 기수*Polish Rider*〉(1655년경)를 보았으며, 그 작품에 대하여 "오랫동안 …… 내게는 세상의 전부였다. 나는 당시 어렸다"[7]고 이야기했다.

애버던은 12살 때 코닥 박스 브라우니 카메라를 갖게 되었으며 같은 해에 히브리인 청년회의 카메라 클럽에 가입했는데, 아버지가 카메라 사용법을 가르쳐 주었다고 한다. 최초의 초상 사진은 그의 여동생을 찍은 것으로, 그는 수술용 붕대로 자신의 어깨 위에 필름이 든 카메라를 고정시켜 이 사진을 촬영했으며 2-3일 내내 이 상태를 유지했다고 한다.[8] 브롱크스에 위치한 드윗 클린턴 고등학교의 고학년이 되었을 때, 애버던은 교내 잡지의 편집장으로 임명되었는데, 이 잡지의 문학 관련 편집자는 후에 작가이자 시민 운동가가 된 제임스 볼드윈James Baldwin이었다. 그가 고등학교를 졸업한 후 무엇을 했는지는 정확하지 않으나, 애버던 자신에 따르면 집 근처의 사진 스튜디오에서 잔심부름꾼 겸 어시스턴트 일을 했다고 한다.[9]

1942년에 애버던은 미국 상선에 입사하여 2등 항해사로 일했다. 그는 브루클린의 쉽스헤드 만에서 근무하며 신분증용 사진을 찍었으며, 동시에 선박회사의 사보 『키*The Helm*』 관련 일도 했다. 1944년 그는 이 직업을 그만두면서 아버지가 물려준 롤라이플

렉스 카메라로 생계를 이어가기로 결심했다. 한 설명에 의하면, 그가 최초로 시도한 일
은 맨해튼에 위치한 고급 여성복 백화점인 본윗 텔러Bonwit Teller와 관계가 있는데, 그
가 이곳에서 옷을 빌려 사진을 찍을 때 사진을 백화점에 팔기 전에 모델을 고용해 촬영
한 옷 사진들 중 한 장이 백화점 승강기 내부를 꾸미는 데 사용되었다.[10] 잔심부름꾼으
로 일했던 일화처럼, 본윗 텔러와 관련한 이 이야기는 그의 아버지의 장점, 바로 뛰어
난 상업적 감각과 겸손이 결합된 성격을 애버던이 물려받았음을 보여 준다. 또한 아버
지에게서 카메라 다루는 법을 배운 일 역시 후에 창의적인 삶을 살았던 애버던의 운명
에 영향을 주었다.

어렸을 때부터 『보그』와 『하퍼스 바자』에서 좋아하는 이미지들을 오려내곤 했던 애
버던은 자신의 포트폴리오를 당시 『하퍼스 바자』의 아트 디렉터였던 알렉세이 브로도
비치에게 보여 주기로 결심한다. 애버던은 맨해튼의 뉴 스쿨에서 브로도비치의 '디자인
실험실' 수업을 들었다. 브로도비치는 이 학교에서 상업과 예술이 생산적인 관계를 맺
을 수 있다는 아이디어를 처음 제기했다. 애버던은 브로도비치의 성격이 '아버지와 매
우 비슷하다'는 점을 발견했는데, 그는 아버지의 영향력 아래에서 자신의 능력을 꽃피
운 바 있다.[11] 1944년 11월에는 애버던의 패션 사진이 『하퍼스 바자』의 '주니어 바자'
섹션에 실렸다. 애버던은 자신만의 스타일을 발전시켜 나가면서 다중 초점, 블러 효과,
그리고 활기와 역동성을 보여 주는 인물의 포즈 등을 차용했다. 그러면서 헝가리 망명
자 출신 사진작가인 마틴 문카치Martin Munkácsi의 작업을 참고했는데, 문카치의 패션 사
진 작업의 가장 큰 특징은 움직임과 야외를 배경으로 한 세팅이었다. 애버던은 25살이
되던 해에 잡지 『유에스 카메라U. S. Camera』에서 '사진계에서 가장 논란의 대상이 되는
인물'로 거론되었다.[12]

애버던이 활동한 또 다른 주요 장르는 초상 사진 분야다. 그는 1946년에 처음으로
흰색 배경의 인물 사진을 찍었으며, 1953년 『하퍼스 바자』로 데뷔했다. 당시 그가 촬영
한 사진은 탈색한 듯한 스타일을 적용해 오드리 헵번과 글로리아 밴더빌트 같은 모델들
의 우아한 형태를 표현했다. 그의 사진이 동시대 스타일에 끼친 영향을 보여 주는 한 일
화를 들자면, 크리스찬 디올이 1954-1955년에 발표한 H라인(어깨부터 무릎까지 일자로
떨어지는 실루엣이 특징인 디올의 컬렉션-옮긴이) 컬렉션에 영감을 준 것이 바로 애버던이
1953년에 촬영한 마렐라 아넬리의 사진이었다고 한다.[13] 1956년 봄, 스탠리 도넌 감독
의 뮤지컬 코미디 영화 〈파리의 연인〉이 개봉하면서 애버던의 명성은 더 높아졌는데,
이 영화는 애버던과 그의 첫 번째 부인이었던 모델 도커스 노웰에게서 영감을 받았기
때문이다. 애버던과 그녀는 알려졌다시피 1949년에 이혼했고, 2년 후 애버던은 이블린

프랭클린과 결혼해 아들 존을 낳았다. 도넌의 특수 시각 효과 컨설턴트로 고용된 애버던은 당시 겨우 32살이었으며, 영화의 남자 주인공을 맡은 프레드 아스테어는 "모든 것이 매우 이상하다. 나는 그를 흉내 내면서 나 자신이 되는 법을 배웠고, 그리고 나서는 그에게 나를 흉내 내는 방법을 가르쳐야 했다"고 이야기했다.[14]

큐레이터이자 연구가인 캐럴 스콰이어에 따르면, 애버던이 작업한 작품들은 미적으로나 사회적 관습으로나 경계선에 아슬아슬하게 걸쳐 있었다.[15] 비록 1964년에 윌리엄 랜돌프 허스트의 재산에 대한 가처분 명령이 내려져 미국 흑인들의 사진이 실린 매체를 포함해 허스트 소유의 수많은 매체들이 발행할 수 없게 되었지만, 애버던은『하퍼스 바자』최초로 흑인 표지 모델을 선정하고 촬영한 인물이다. 또한 그는 1946년에 제임스 볼드윈과 함께 일련의 사진 시리즈인 미완성 프로젝트〈할렘의 문턱*Harlem Doorways*〉을 진행하기도 했다. 이 프로젝트는 1990년대에 알려졌는데, 애버던은 1949년부터 스트리트 사진의 뼈대가 되는 작품들을 촬영했고, 그중 많은 작품에 아프리카계 미국인 및 기타 소수 인종이 담겨 있다. 이 프로젝트는『라이프』매거진이 뉴욕에 초점을 맞춘 호를 위해 의뢰한 것이었다. 애버던에 따르면 "6개월 후 나는 받은 돈을 돌려주고, 찍은 사진들은 봉투에 넣은 다음 다시는 들여다보지 않았다"고 한다.[16] 그는 스트리트 포토그래퍼들이 이미 걸었던 길을 따르고 싶지 않았던 것이다.

애버던의 작업과 관심 분야는 그가 패션 및 스타일의 바이블이라 불리는 잡지들에서 드러낸 특징들보다 훨씬 다양하다. 1949년 그는『시어터 아트 매거진*Theatre Arts Magazine*』의 객원 편집자가 되었으며, 이후에 그의 친한 친구였던 다이안 아버스의 딸인 둔 아버스와 협업하여 앙드레 그레고리*Andre Gregory*와 그의 맨해튼 프로젝트 시어터 그룹이 함께 작업한〈이상한 나라의 앨리스〉제작 과정을 다큐멘터리로 담은 책을 펴냈다. 애버던은 1962년 후반 워싱턴 DC의 스미소니언 협회에서 첫 개인전을 열었다. 이 전시는 애버던 자신과 마빈 이스라엘이 함께 디자인한 것으로, 마빈은 1961년『하퍼스 바자』의 아트 디렉터가 되었고 그보다 3년 전에 브로도비치는 해고되었다. 이 전시에서 사진들은 격식에 얽매이지 않은 채 디자인 스튜디오 또는 잡지사의 사무실에서 쓰이는 업무용 문서들처럼 걸려 있었는데, 애버던은 이 전시의 디자인에 대해 "사진 전시를 재창조했다"고 언급했다.[17]

1963년 초, 애버던은 마빈 이스라엘 및 제임스 볼드윈과 함께 인물 사진 연작을 작업했다.〈낫씽 퍼스널*Nothing Personal*〉(1964)이라는 제목의 이 연작은 미국 나치당의 리더를 누드 상태의 앨런 진스버그에 빗대는 등 자극적인 비유적 작품이 포함되어 있었다. 또한 마릴린 먼로와 말콤 X 등의 다양한 인물 사진들이 볼드윈이 쓴 에세이와 함께 실

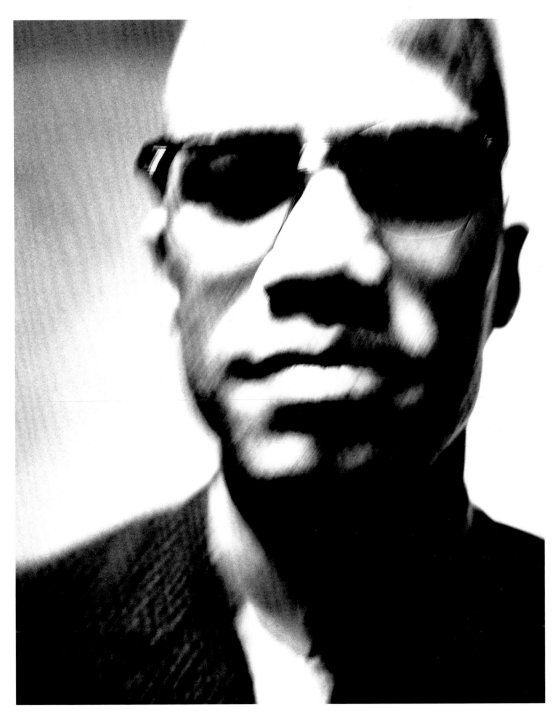

〈말콤 X〉, 뉴욕, 1963년 3월 27일

려 있었는데, 이 에세이는 미국의 반자유적인 요소를 비판하는 내용이었다. 하지만 이 책에 실린 정신병원에 수용된 환자들을 촬영한 애버던의 사진은 비평가들의 혹독한 평을 받았다. 이는 아마도 그 사진들이 있는 그대로의 의미로 받아들여지기에는 애버던이라는 이름이 지닌 공허한 화려함을 떨쳐 낼 수 없었기 때문일 것이다.

1965년 『하퍼스 바자』는 애버던과 함께 일한 지 20년이 되는 해를 기리고자 애버던을 객원 편집자로 삼아 사진 특별호를 발행했다. 이 호는 그의 폭넓은 관심사를 증명해 주었지만 독자들에게는 크게 와 닿지 않았다. 또한 흑인 모델을 기용한 데 대해 일부 남부 지방 광고주들은 불쾌하게 여겼다. 그가 『하퍼스 바자』와의 계약을 재검토할 당시, 그의 예전 상사이자 당시 패션계에서 양대 바이블로 불렸던 경쟁 잡지사 『보그』지의 편집장이었던 다이애나 브릴랜드Diana Vreeland는 1백만 달러의 웃돈을 제시하며 그를 스카우트했다.[18] 이곳에서 애버던은 위대한 라이벌이었던 어빙 펜과 그의 멘토 알렉산더 리베르만과 함께 일할 수 있었다. 브릴랜드가 생각한 잡지의 비전은 60년대 당시 '젊은이의 반란youthquake'의 흐름을 따르는 것이었기 때문에, 애버던은 유명인들과 패션의 경계를 모호하게 만들 것을 권고 받았다. 그의 사진은 1966년 3월 1일에 처음으로 『보그』에 실렸으며 이후 1970년대 중반까지 거의 매 호마다 빠지지 않고 실렸다.

애버던은 『보그』에서 일했던 기간 동안 자신이 의뢰를 받고 하는 일과 개인 작업이 분리되었다고 이야기한 바 있으며, 이와는 달리 『하퍼스 바자』에서는 그의 창의적인 에너지가 상업적 작품에도 녹아들어가 있었다.[19] 이는 〈할렘의 문턱〉 등과 같이 보다 개인적인 작업을 『하퍼스 바자』 시절에 했던 것을 생각해 볼 때 흥미로운 일화가 아닐 수 없다. 아마도 그는 자신의 개인 작업에 피상적이라는 오명이 씌워지지 않게 하기 위해 이 두 가지 작업을 분리하고 싶었던 듯하다. 그의 매그넘(국제 자유 보도사진작가 그룹-옮긴이) 작품인 『미국 서부에서In the American West』는 1979년부터 시작해 5년 동안 촬영한 125장의 인물 사진집으로, 텍사스의 포트워스에 위치한 에이먼 카터 미술관의 후원을 받아 진행되었다. 이 연작에서 애버던은 지금은 그의 트레이드마크로 여겨지는 흰색 배경을 바탕으로 블루칼라 계층 노동자들 및 떠돌이와 같은 사회 주변부의 인물들을 촬영해, 이들 역시 여느 사람들과 마찬가지로 대중의 눈을 사로잡을 수 있다는 사실을 보여 주었다. 또한 그는 이 연작의 어떤 사진에서는 카메라를 피사체의 눈보다 아래쪽에 놓고 촬영하여 이미지를 벽화만큼 확대하기도 했다. 이 사진은 민족학적인 요소와 다큐멘터리의 형식이라는 점에서 아우구스트 잔더의 유형학적 프로젝트와도 비슷한 부분이 있으며, 인화 단계에서 창의적인 처리를 하는 주제 면에서도 그러하다. 이 연작은 로널드 레이건 대통령 집권 시기에 제작되었으며 경제 공황의 여파에 대해 도발적인 비판을 담았고, 애

버던이 불성실했다고 지레짐작으로 흠집을 내는 비평도 얻었다. 그러나 이 프로젝트의 정치적인 면은 그에게 가장 중요한 요소는 아니었을 것이다.

생의 마지막 20년 동안 애버던은 더 많은 유명 인물들과 함께 작업했고, 자신의 매력을 보다 심오한 주제에 대입했다. 1980년부터 20년간 그는 스스로 브리프(화보 등의 사진 촬영에서 목적에 따라 필요한 콘셉트를 정하는 것, 주로 의뢰인이 결정한다-옮긴이)를 세워 2년에 한 번씩 잔니 베르사체의 광고 캠페인을 진행했는데, 슈퍼모델 1세대들을 기용한 이 작업은 다채로운 색깔이 돋보였다. 또한 1980년대에는 캘빈 클라인의 향수 '옵세션'의 텔레비전 광고 감독을 맡았다. 1985년부터 1992년까지 그의 사진 기사는 프랑스의 문학 및 예술 잡지 『에고이스트*Egoiste*』에 독점으로 게재되었는데, 이를 위해 그는 1989년 새해 전야에 진행된 동독과 서독의 통일을 카메라에 담았다. 1992년에 그는 『뉴요커』 최초이자 유일한 내부 사진작가가 되어 티나 브라운*Tina Brown*과 함께 일했다. 그리고 2004년 텍사스 주의 샌 안토니오에서 『뉴요커』를 위한 작업을 하던 중 뇌출혈로 사망했다.

『자서전*An Autobiography*』(1993)에 실린 자기 고백적인 서문에서부터 그가 정리한 자신의 작업의 요약에 이르기까지 애버던은 환상에 대해, 그 힘의 영향과 그로 인해 잃는 것들에 대해 이야기한다. 아름다움과 유명인에 매혹당한 그의 초기 작업은 이후 1971년에 그를 베트남으로 인도하고 이듬해 반전 시위로 체포당하게 만든(이후 그는 시민불복종으로 수감된다) 진보적인 양심과 결합했다. 1973년 애버던은 아버지의 초상 사진을 찍었는데, 때로는 멋지게 차려입은 모습, 때로는 환자복을 입은 모습이었다. 이듬해 아버지의 죽음 이후 이 초상 사진은 뉴욕현대미술관의 전시에 포함되었고, 이는 애버던이 뉴욕에서 연 첫 번째 전시였다. 그리고 20년도 더 지난 후인 1995년, 애버던은 『뉴요커』 지의 패션 기사에 죽음을 도입했다. 〈컴포트 부부의 말년을 추모하며*In Memory of the Late Mr and Mrs Comfort*〉라는 제목의 이 사진은 모델 나디아 아우어만과 해골을 나란히 촬영한 것이다. 언뜻 보기에 이 이미지는 정직함이 우스꽝스럽게 취급받는 이 세상에서 아름다움과 죽음의 관계를 나타낸 진부한 작품일 수도 있다. 그러나 애버던에게 이 작품은 피상적인 것들의 재결합이 아니라 그에 바치는 오마주다. 패션, 아름다움, 화려함, 환상……, 이들은 거짓된 친구가 될 수도 있는 반면 트라우마의 도피처가 될 수도 있다. 애버던의 트라우마는, 그도 인정했듯이 여동생을 마치 물건처럼 취급했던 기억이 아니었을까? 무엇인가를 이야기하고자 하는 그의 의지는 자신의 심리를 더 깊게 파고드는 데 대한 방어 기제였다. 아마 죽음에 대한 그의 집착은 아름다움과 그 이면에 대한 집착이었을 뿐만 아니라, 마치 아버지가 언젠가 아들에게 작별을 준비하는 과정과도 같았을 것이다. ∎

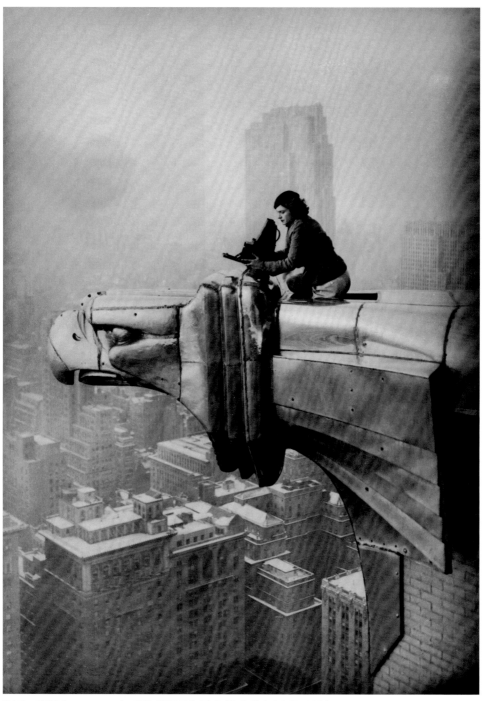

오스카 그라우브너Oscar Graubner, 〈크라이슬러 빌딩 꼭대기의 마거릿 버크화이트〉, 뉴욕, 1934년

마거릿 버크화이트
Margaret Bourke-White

1904-1971

나는 유명해지고 싶으며 부자가 되고 싶다.
_마거릿 버크화이트

마거릿 버크화이트의 사진 작업을 전기 형식으로 축약하기란 불가능하다. 그녀는『라이프』지 최초의 표지 사진과 머리기사를 만들었고, 이 잡지는 1936년 발간 즉시 뉴스 매체에 혁명을 일으키며 순식간에 성공을 거두었다. 이후 20년간『라이프』지의 스타 사진작가로 일한 그녀는 1955년 잡지 설립자인 헨리 루스의 권고로 독립을 선택했는데, 그는 최초의 달 여행을 취재한다면 꼭 그녀에게 맡길 것이라고 약속했다. 그녀가 진행한 많은 작업과 개인 프로젝트에는 20세기 역사에서 결정적인 역할을 한 사건이나 인물, 예를 들어 마하트마 간디나 1947년 인도의 분리 독립 등이 포함된다. 그녀는 자서전에서 자신이 두려움 없는 선구자이고, 무엇에도 굴하지 않는 성격이며 무엇보다도 강한 사회적 양심의 소유자라고 이야기했다.[1] 그녀의 계좌 잔고는 어떤 이익도 사사로이 취하지 않았다는 것을 증명할 만큼 깨끗했다. 그러나 연구가 비키 골드버그는 버크화이트를 광범위하게 다룬 전기 집필을 위한 조사 과정에서 그녀의 자서전이 중요한 요소들에 대한 언급을 회피하거나 누락했다는 사실을 발견했다.[2] 버크화이트의 자서전은 마치 그녀의 직업적 페르소나와 같아서, 자신의 열망뿐 아니라 부모가 지닌 고결한 이상을 투사한 이미지라고 해도 좋을 것이다.

미니 버크와 조지프 화이트는 모두 이민자 부모를 두었다. 조지프는 자신의 유대 혈통을 거부하고 '윤리협회 운동ethical culture'의 정신에 영감을 받았으며, 자신과 동일한 수준으로 현대적이고 이성적이며 어디에도 굴하지 않는 인생관을 가진 여성을 반려자로 만났다. 이들은 이른바 무신론자 성직자의 주례로 결혼식을 치렀으며, 조지프에 따르면 '완벽하게 정신적이고 도덕적인 가정을 이루기 위해' 결혼 생활을 시작했다.[3] 버크화이트는 세 자녀 중 둘째로 브롱크스에서 태어났는데, 얼마 되지 않아 그녀가 아직 어린 소녀였을 무렵 조지프의 직장과 가까운 뉴저지의 바운드 브룩으로 이사했다.

화이트 부부는 세 아이를 훌륭하게 양육했다. 아버지는 엔지니어이자 발명가로 일하는 것이 자신을 구원하는 길이라고 믿었으며 거의 집에 있는 시간이 없었다. 어머니는 아이들을 낳기 위해 자신이 교육받는 것을 포기해야 했기에, 자녀들에게 이성적인

가치를 심어 주는 데 헌신적이었다. 버크화이트는 곧 스스로 모든 것을 해결하며 자란 아이의 모범 사례가 되었다. 아버지의 모토가 '너는 할 수 있다'였던 반면, 어머니는 언제나 아이들에게 "모든 가능성을 고려하고, 쉬운 길을 택하지 말며, 꾸준히 노력해서 이루어라"고 이야기했다고 한다.[4] 자연과 기계 공작에 열정적이었던 조지프는 아마추어 사진작가이기도 했으며 필름을 용액에 넣어 현상할 때 둘째 딸이 작업을 돕도록 해 주었다.

버크화이트는 뉴욕의 컬럼비아 대학교에서 공부할 당시 지금은 전설적인 존재가 된 클래런스 H. 화이트Clarence H. White의 2주짜리 사진 수업을 등록할 때, 1922년에 사망한 자신의 아버지를 생각했다고 이야기한 바 있다.[5] 그러나 그녀에게 사진은 파충류학자가 되겠다는 꿈에 비하면 부차적인 일에 불과했다. 이러한 목표를 갖게 된 것은 그녀가 어린 시절 뱀과 파충류를 전혀 무서워하지 않았다는 자랑스러움에서 비롯되었을 것이다. 당시 그녀가 미시건 대학교에 새로 등록했을 때 동물학자 알렉산더 G. 러스벤은 그녀가 파충류학자로 적합하지 않다고 말했으며 그녀는 이에 동의하고 '최고의 보도 사진작가 겸 기자가 되고 싶다'는 또 다른 포부를 밝혔다.[6]

당시 화이트는 페기 혹은 페그라고 불렸다. 또한 알려진 바에 의하면, 미시건 대학교에서 그녀는 같은 학교 학생이었던 에버렛 '채피' 채프먼의 프로포즈를 받았다고 한다. 그러나 정신과 의사의 조언에 따라 그에게 어떤 사실을 고백하기 전까지는 그의 프로포즈를 받아들일 수 없었는데, 이 사실은 바로 그녀의 아버지가 유대인이라는 점이었다. 이들은 1924년 그녀의 스무 번째 생일 하루 전에 결혼했으며 함께 촬영하고 인화한 사진을 판매한 수익으로 살아갔다. 그해 말 옮긴 인디애나의 퍼듀 대학교에서 채프먼은 교편을 잡고 버크화이트는 세 번째로 1학년 과정에 등록했다. 그녀는 아이를 갖고 싶어 했지만, 실제로 임신을 하자 고의 유산을 시도했다. 이 부부는 1925년 오하이오 주의 클리블랜드로 이사했는데, 당시 그녀는 맹렬하게 일과 학업을 병행했다. 결국 이 결혼은 실패로 끝났다. 이후 그녀는 '한 개인으로서 삶을 마주한다는 것'이 어떤 것인지 서술한 바, "나는 병상에서 일어나 빛을 향해 걸어갔고, 세상이 다시 초록빛으로 물든 것을 보았다"고 전했다.[7]

1926년 뉴욕 이타카의 코넬 대학교에 입학한 버크화이트는 다음 해 9월 클리블랜드로 돌아와 전문 사진작가로 일하기 시작했다. 당시 친구 랄프 스타이너Ralph Steiner의 영향을 받은 그녀의 스타일은 회화적인 느낌에서 보다 하드에지(기하학적 도형과 선명한 윤곽의 추상회화–옮긴이)적인 느낌으로 발전해 갔다. 또 다른 멘토로는 당시 그 지역 카메라 상점 주인이었던 알프레드 홀 베미스를 들 수 있다. 작은 아파트와 자동차, 당시 인

기 있는 빌딩이었던 터미널 타워에 위치한 스튜디오, 그리고 '패셔너블한' 외모를 지녔던 버크화이트는 자신이 강렬한 매력의 소유자라는 사실을 알아챘으며 이를 유리한 방향으로 마음껏 이용했다. 그중에서도 그녀가 거둔 가장 큰 승리는 오티스 철강회사 사장 엘로이 쿨라스를 설득해 이 회사의 공장을 밤에 촬영할 수 있게 된 것이다. 친구 베미스를 비롯한 여러 사람의 도움으로 그녀는 수많은 난관을 해결하고 촬영에 성공했으며 이를 쿨라스에게 장당 100달러에 판매했다.

　　1929년 5월, 오티스 철강을 촬영한 사진에 등장했던 인물인 헨리 루스는 버크화이트를 뉴욕으로 초대한다. 루스는『포춘』지의 첫 발행을 계획하던 중이었고 버크화이트는 결국 월 1,000달러에 단기 시간제 사진작가로 계약했다. 그해 10월에 닥친 경제 위기에도 루스는 인내심을 갖고『포춘』지 작업을 했으며 1930년 2월에 첫 호가 발행되었다. 구독자 수가 늘어남에 따라 버크화이트는 결국 설득에 못 이겨 뉴욕으로 이사를 오게 되었고, 집과 스튜디오를 마련할 장소로 바로 자신이 공사 과정을 촬영했던 크라이슬러 빌딩을 선택했다. 그녀의 방은 61층에 있었는데, 이 층은 빌딩 꼭대기를 장식한 유명한 가고일 조각 중 하나가 위치한 곳으로, 그녀가 이 위에 올라앉은 모습을 어시스턴트 오스카 그라우브너가 촬영했다. 버크화이트가 가진 자연과학에 대한 관심은 좀처럼 수그러들지 않았는데, 사람들에게 깊은 인상을 주는 일에 대해서도 마찬가지였던 듯하다. 그녀는 자신의 새 스튜디오 베란다에서 악어 두 마리를 키웠다고 한다.

　　1930년 여름, 버크화이트는『포춘』지 사진을 찍기 위해 독일로 갔다. 이곳에서 그녀는 러시아로 넘어갔는데, 여기서 사진작가야말로 '기계 시대의 예술가'로 인정받는다는 사실을 발견했다.[8] 러시아 방문을 계기로 그녀는 순회강연을 다니고 책도 펴냈는데, 바로『러시아에 집중된 시선*Eyes on Russia*』(1931)이다. 1932년 세 번째로 러시아에 갔을 때 버크화이트는 6,000미터에 이르는 필름을 사용해 무성영화를 촬영했지만 수익을 위해 이를 판매하는 대신 스스로 폐기해 버렸다. 그녀의 빚은 점점 늘어나 작은 스튜디오로 이사를 가야 했으며, 이 때문에 그녀는 광고 사진 촬영뿐 아니라 1933년 맥스웰 하우스 커피 등을 비롯한 상품 광고 일까지 가리지 않았다. 이듬해 여름,『포춘』지는 그녀를 오클라호마 및 대초원 지역으로 보내 가뭄의 결과를 촬영하도록 했다. 이곳의 황폐함을 접하고 심경의 변화를 일으킨 버크화이트는 점점 좌익 성향의 조직을 후원하고 러시아를 찬양하는 발언을 했다. 이러한 행동이 결국 그녀가 부를 쌓을 수 있었던 광고 작업에서 멀어지게 했는지는 알 수 없다. 단지 그녀 스스로는, 광고 수입을 버린 것은 자신이 촬영했던 차들에게 쫓기는 악몽 탓이라고 이야기한 바 있다.

　　1936년 1월, 버크화이트는 저작권 대리인이었던 맥심 리버에게 연락해 자신이 얼

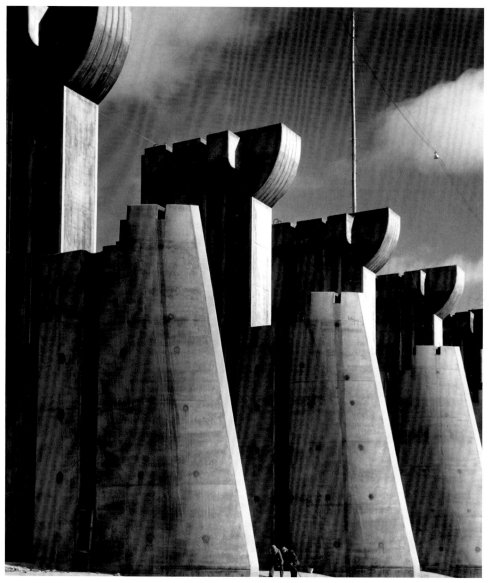

〈포트펙 댐〉, 몬태나, 1936년

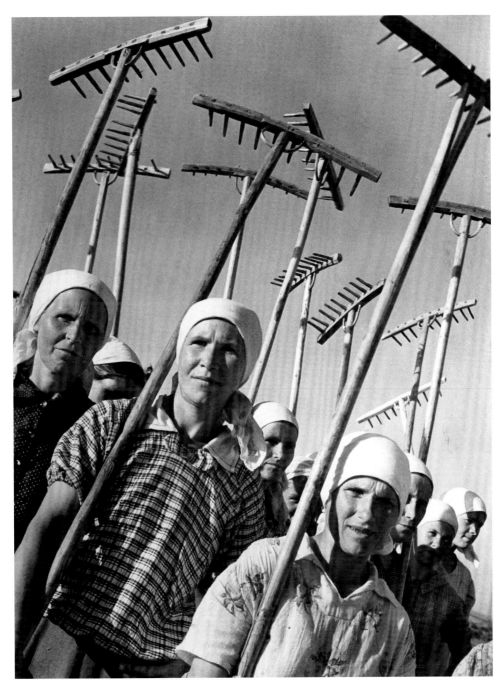

〈집단농장의 여인들〉, 러시아, 1941년

마나 작가 어스킨 콜드웰Erskine Caldwell과 함께 프로젝트를 진행하고 싶은지 털어놓았다. 콜드웰은 소설 『타바코 로드Tobacco Road』(1932)를 발표했고 이를 극화해 성공을 거두고 있었다. 그러나 미국 남부 지역 농장에서 이루어지는 착취와 인종 차별에 대한 문학적 고발장과 같았던 그의 작품은 지나치게 사실을 부풀렸다며, 특히 남부 지방에서 맹렬한 비난을 받기도 했다. 그는 당시 사실에 입각한 새로운 책을 준비하고 있었는데, 이 책에서 자신의 주장에 무게감을 더해 줄 사진을 삽화로 넣고자 했다. 콜드웰과 버크화이트의 협업은 『당신은 그들의 얼굴을 본 적이 있다You Have Seen Their Faces』(1937)의 출간 때까지 이어졌고, 이들은 결국 결혼했다. 그리고 이 결혼은 그녀의 자서전에서 생략된 부분들 중 가장 그녀에게 득이 된 일이었을 것이다. 이 일이 생략된 것은 아마도 콜드웰과의 관계가 시작될 당시 그 상황에 영향을 받은 이들과 그녀 자신의 입장이 달랐기 때문일 것이다. 버크화이트가 콜드웰과의 사랑보다 자신의 이름이 들어간 진지한 책을 더 원했는지 여부는 알 수 없으나, 그녀는 결국 1939년 봄에 결혼했으며 이는 여전히 논란의 여지가 있는 부분이다.

콜드웰과 남부 여행을 끝낸 지 2주 후, 버크화이트는 타임 사가 발간하는 새 잡지에서 일하기로 계약했다. 이때 합의된 내용은 그녀의 스튜디오와 암실, 그리고 그라우브너를 포함해 네 명으로 이루어진 팀을 사무실로 옮기는 것 등이었다. 그녀는 이 잡지와 계약한 네 명의 사진작가 중 유일한 여성이자 대형 카메라를 사용하는 사진작가였고, 유일하게 회사 내부에서 인화를 할 수 있는 작가였다. 그녀가 촬영한 1936년 11월 『라이프』지 창간호의 표지 사진은 미주리 강에 있는 포트펙 댐을 빼어난 기하학적 비율로 담아낸 이미지였으며 이 사진과 관련해 그녀가 쓴 기사는 「미국 개척자들의 삶에 대한 휴먼 다큐멘터리」[9]였다. 이는 그녀의 미학과 사회적 성장을 보여 주는 증거라 할 수 있다.

1940년 『유에스 카메라』지는 버크화이트를 '전 세계에서 가장 유명한 현장 리포터'라고 칭했다.[10] 『라이프』지는 그녀를 제2차 세계대전 동안 런던, 루마니아, 터키, 시리아 등에 보내 이러한 명성을 완전히 굳혔으며 잠깐 동안 잡지사를 비워 가면서 러시아에도 보냈다. 러시아에서 그녀는 모스크바 폭격을 기록한 유일한 서방 사진작가였다. 남은 전쟁 기간 동안 그녀의 활약 역시 파란만장했다. 그녀가 북아프리카로 갈 때 타고 있던 배가 어뢰 공격을 당하자 『라이프』지가 직접 미 공군에 요청해 그녀를 구조했으며, 그녀는 포격이 난무하는 최전선을 촬영하기 위해 이탈리아로 갔다. 1945년에는 연합군의 독일 진군 취재를 맡아 패튼 장군과 그의 군대가 부헨발트에 입성한 직후 파견되었다. 그녀가 부헨발트 및 다른 지역의 강제 수용소에서 촬영한 사진들은 대부분의 미국인들에게 홀로코스트를 입증한 최초의 결정적인 증거였다.

　　인도의 분리 독립 시기(1946-1947), 남아프리카의 인종 차별 기록(1950), 한국 전쟁 (1952) 등의 여러 작업을 수행하면서 그녀는 사회주의자라는 이유로 이름을 올리지 못하기도 했다. 하지만 버크화이트는 원하는 사진을 찍기 위해서라면 어떤 장애물도 극복했으며 때에 따라 생명을 걸기도 했다. 그녀는 끊임없이 '최초의 여성'이라는 타이틀을 늘려 갔으며, 유력한 남성들이 자신에게 투자하도록 설득했고, 취재 현장에서 낭만적인 애정을 나누었다. 그리고 미국으로 돌아와 강연을 하고 책을 집필했다. 49세 때 그녀는 파킨슨병 진단을 받았는데, 자서전을 쓰기 시작한 것도 이 무렵부터다.

　　1930년대 미국 남부 시골의 끔찍한 현실을 고발한 책『당신은 그들의 얼굴을 본 적이 있다』의 인용에 대해 버크화이트는 자신이 촬영한 바로 그 인물이 직접 말한 내용이라고 주장한 바 있다. 그러나 이 인용문들은 책 저자가 만들어 낸 내용이었다. 이렇듯 더 중요한 진실을 밝히기 위해 허구를 도입한 사실은 버크화이트의 자서전에서 얻을 수 있는 유용한 정보다. 스스로 능력을 발휘해 얻은 명성과 부, 뒤이은 사회적 자각과 파킨슨병에 맞선 투병 등은 모두 하나의 영웅적인 이야기로 매끄럽게 이어지며, 듣는 이로 하여금 그녀가 이러한 삶을 살기 위해 어떤 대가를 치러야 했는지를 반문하게 만들 수 있다. 그러나 그녀가 누군가의 부인, 누군가의 어머니가 아니기에 충족감을 느끼지 못했다는 이야기가 아니다. 그녀의 가장 큰 기쁨 중 하나는 취재 여행이 없을 때마다 코네티컷 주의 시골에 위치한 자신의 집에서 누린 고독한 삶이었다. 그녀는 자서전에서 서사적 전개의 흐름을 방해할 수 있는 전기적 요소들을 생략했기에 1936년 어머니의 죽음에 대해 보였다는 무관심이나 콜드웰과 함께 만들어 냈던 상상 속의 아이, 또는 1931년부터 1955년까지 정기적으로 받았던 심리 치료 등의 사실을 책에 쓰지 않았다. 하지만 우리는 그녀가 인간의 완전성을 믿도록 교육받았다는 점 역시 잊어서는 안 된다. 그녀는 자신의 아버지가 원했던 사람, 즉 미국의 정신을 상징하는 딸이 되어 자신이 받은 사랑에 보답했다. ■

〈자화상〉, 1966년

빌 브란트
Bill Brandt

1904-1983

사진은 스포츠가 아니다. 규칙이 없으니까.
_빌 브란트

20세기 가장 위대한 영국 사진작가로 추앙받는 빌 브란트는 독일 함부르크에서 태어났다. 그의 원래 이름은 헤르만 빌헬름 브란트Hermann Wilhelm Brandt였으며 20대까지 한번도 영국에 가지 않았다. 그렇다 해도 그는 영국 시민권이 있었고, 결국 이민자 특유의 호기심 및 동족에 대한 연민이 뒤섞인 채 런던에 정착했다. 브란트는 자신의 작품을 두 종류로 구분하는데, 하나는 1930년대부터 1940년대까지 촬영한 다큐멘터리 작업이고, 나머지는 그 후에 작업한 예술적인 이미지들이다. 그러나 이 두 종류의 작품들 사이에는 그 자신이 이야기한 것보다 훨씬 긴밀한 관계가 있다. 1951년경 그가 이 두 종류의 필름을 더욱 대조가 뚜렷한 스타일로 인화하면서, 그의 초기 작품들에 묻어나는 사회적 사실주의와 고도의 객관적 미학이 결합되었기 때문이다. 1940년대 중반부터 후반까지 그가 촬영한 인물, 풍경 및 누드 사진들은 이후 작업을 해 나갈수록 점점 발전했다. 초기에 그가 의뢰받아 작업한 작품들, 그리고 자신이 펴낸 사진집 모두에서 그는 관찰자의 시선을 유지하기보다는 독창적인 감독의 역할을 했으며, 종종 미리 계획한 상황에서 특정 장면을 연출하기도 했다. 1945년에 그가 촬영한 뒤틀린 누드 사진들은 폭로와 은폐 사이를 오가는 그의 특징을 보여 준다. 또한 1920년대에 그가 빈에서 받았던 정신분석을 예로 들어, 연구가들은 그의 어둡고 음울한 비전이 무의식적인 욕구의 결과라고 설명하기도 했다. 그가 보호하려고 애쓴 숨겨진 자아가 독일인인지, 성적 집착을 가진 성격인지, 또는 둘 다인지는 여전히 확실하지 않은 채로 남아 있다.

브란트는 부유한 상인이었던 아버지 루트비히 발터 브란트와 어머니 루이즈 '릴리' 머크의 네 자녀 중 둘째였다. 루트비히와 그의 형제들은 런던에서 태어났으며 그의 아버지는 가족이 운영하던 상인 은행의 지점을 운영했다. 이렇게 그는 법적으로 영국인이 되었고, 릴리와의 결혼으로 낳은 자녀들 역시 영국 시민권을 가졌다. 가족들 간에 서로 다른 국적은 제1차 세계대전 때 문제가 되었다. 1914년 당시 루트비히는 5,000명에 이르는 독일 거주 '영국인' 징집 대상자 중 한 명이었으며 덕분에 6개월 동안 5명의 남자들과 함께 마구간에서 생활했다. 1919년에 그의 아들 윌리, 즉 당시의 빌 브란트는 북부

독일 엘름스호른 지방에 있는 비스마르크 레알김나지움(독일의 중등교육기관-옮긴이)으로 보내졌는데, 국적이 영국으로 되어 있었기 때문에 이사를 갈 때 독일 경찰에 신고를 해야 했다. 이러한 일들을 겪으면서 브란트 일가는 영국에 대해 적대감을 갖게 되었을 수도 있으나, 대신 그들은 가족의 국가적 정체성을 더욱 깊이 키워 나갔다.

브란트를 또래 친구들에게서 떼어놓은 것은 영국 시민권 문제만이 아니었다. 학교에서 유일한 기숙 학생이었던 그는 매우 병약해서 한 학기를 건너뛴 적이 있는데, 그는 병을 앓으며 80가지의 교훈을 얻었다고 한다.[1] 3년 후, 그는 폐결핵이 심해지는 바람에 학교를 자퇴해야 했다. 브란트는 폐결핵을 치료하기 위해 1923년 초, 스위스의 아그라 요양원으로 갔다. 그의 어머니는 어느 정도 기력을 회복한 그를 이듬해 가을 스위스 다보스의 슈바이처호프 요양원으로 옮겨 주었다. 다보스에서 2년 반 동안 대부분의 시간을 침대에 누워서 보낸 브란트는 정신분석 치료를 받기로 결심했다.[2] 그는 빈으로 가서 프로이트의 초기 제자 중 한 사람인 빌헬름 슈테켈Wihelm Stekel의 치료 과정에 참여하기 시작했다. 브란트는 빈 외곽의 와인 생산지인 잘만스도르프에 위치한 슈테켈의 집 근처에 자리를 잡았다. 이곳에서 그는 젊은 러시아 출신의 여성 리에나 바르잔스키와 가까워졌는데, 그녀의 오빠 롤프의 소개가 계기가 되었다. 바르잔스키와의 우정은 그가 정신분석을 끝내도록 만들었는데, 바르잔스키가 브란트에게 그러한 치료법을 추구해서는 안 된다고 이야기했기 때문이다. 놀랍게도 몇 달 후 의학적 실험이 성과를 거두어 브란트는 폐결핵에서 벗어날 수 있게 되었다.

일화에 따르면, 브란트는 에우게니 슈바르츠발트 박사에게서 사진작가가 되기 위한 훈련을 해야겠다는 아이디어를 얻었는데, 이는 1920년대 말에 롤프와 함께 중앙 오스트리아의 그룬들시에 있는 박사의 여름 별장에서 있었던 일이라고 전한다. 1927년 브란트는 그레테 콜리너Grete Kolliner의 빈 스튜디오에서 견습생으로 일하기 시작했다. 1년 후, 콜리너는 또 다른 견습생 에바 보로스Eva Boros를 소개받았는데, 어머니와 여동생을 폐결핵으로 잃고 괴로워하던 헝가리 출신 여성이었다. 보로스는 또한 부다페스트에서 안드레 케르테스의 견습생으로 잠시 일하기도 했다. 그녀와 바르잔스키는 좋은 친구가 되었고, 보로스는 브란트와 연인 관계가 되었다. 1930년 세 사람은 파리로 옮겨갔는데, 이곳에서 브란트는 잠시 동안 만 레이의 '제자' 혹은 비공식 견습생이 되기도 했다.[3] 브란트는 만 레이에게서 많은 것을 배웠다고 주장한 바 있으며[4] 만 레이의 스타일로 적어도 한 장의 누드 사진을 찍기도 했지만(에바를 모델로 함, 1930년), 그가 가장 직접적으로 영향을 받은 파리 기반의 사진작가는 브라사이였다. 브란트가 몽파르나스의 카페 뒤 돔에 나타나곤 했던 브라사이와 케르테스를 실제로 만났는지 여부는 그저 추측할 수밖에

없다. 풍족하고 까다로운 취향을 지녔던 브란트는 자유분방한 보헤미안처럼 하는 일 없이 파리에 머물렀지만, 그렇다고 그가 케르테스를 만나기 위해 파시에서 몽파르나스를 오갔을 것이라는 증거는 남아 있지 않다.

　　1934년 유럽 여행을 마친 브란트는 롤프와 그의 아내 에스터가 있는 런던으로 이사했다. 그들 부부는 독일 내 국가사회주의, 즉 나치즘의 확산에 대한 반감으로 1933년부터 런던에 살고 있었다. 빌과 에바 부부는 1932년 4월 바르셀로나에서 결혼했는데, 런던의 한 동네 안에서 따로 살았다. 이러한 생활 방식은 다양하게 해석할 수 있는데, 브란트의 폐결핵 재발에 대한 공포, 또는 결혼 후 헌신에 대한 두려움에서 기인했을 수도 있다. 당시 브란트 형제들의 친가 쪽 삼촌 두 사람이 영국에 자리 잡았는데, 브란트가 자신의 첫 번째 책『집에서의 영국인들*The English at Home*』(1936)을 위해 찍은 사진들 중 몇 장에는 롤프, 에바, 에스더 외 이민 온 다른 친척과 친구들이 등장해 영국 사교계의 몇몇 중요한 장면을 적나라하게 재현하는 포즈를 취하고 있다.

　　'빌리' 또는 '빌'이라고 불리게 된 브란트는『위클리 일러스트레이티드*Weekly Illustrated*』지에는 최소 1936년부터, 『릴리퍼트*Lilliput*』지에는 1937년부터 사진을 실었으며 이듬해 창간된『픽처 포스트*Picture Post*』지에도 줄곧 그의 사진이 실렸다. 브란트의 사진들 중 이렇게 삽화가 들어가는 잡지에 실렸음에도 사진작가 표기가 되어 있지 않은 사진들은 주로 좌파 성향의 잡지에서 사용되었다. 브란트는 쓰레기 더미를 뒤져 찾아낸 석탄이 가득 든 가방 무게 때문에 등을 구부린 채 자전거를 끌고 가는 남자를 찍은 〈자로에 있는 집으로 돌아가는 석탄 줍는 사람*Coal-Searcher Going Home to Jarrow*〉(1937)과 같이 혹독한 비판 정신을 담은 사진을 찍기도 했지만 자신이 사회적, 정치적 의견을 가지고 있다는 사실을 강력하게 부인했다. 그는 나중에 "분명 나는 어떤 영감을 받아서 이 사진들을 찍었을 것이다"고 이야기했다. "왜냐하면 1930년대의 사회적 대비는 내게 시각적으로 매우 흥미로웠기 때문이다. 나는 절대 이 사진들을 의도적으로, 또는 정치적 선전을 위해 촬영한 것이 아니다."[5]

　　브라사이의 1933년작『밤의 파리*Paris de Nuit*』에서 영향을 받은 브란트는 1938년『런던에서의 하룻밤*A Night in London*』을 펴냈다. 1년 후, 그는 '눈치채지 못하게 관찰할 수 있고, 모든 것의 찰나를 놓치지 않을 수 있는' 야간 촬영을 즐긴 나머지 정전이 된 런던의 밤거리에서 촬영을 했다.[6] 이듬해 그는 정보부의 의뢰를 받아 야간 공습을 피해 지하철역 및 지하 대피소에 들어간 런던 시민들을 촬영했다. 전쟁이 끝나 가면서 브란트의 스타일은 변하기 시작했다. 그는 시적인 사진 스타일로 되돌아갔는데, 이에 대해 브란트는 자신이 젊은 시절 유럽에 있을 때 신봉하던 스타일이라고 했다. 그가 나중에 시

사한 바로는, 이 시기에 강한 영향을 받은 요소는 오손 웰즈의 영화 〈시민 케인Citizen Kane〉
의 이미지였다.[7] 1944년 그는 중고 코닥 앵글 카메라를 얻었는데, 이 카메라는 렌즈
가 110도로 고정되어 있어 '비현실적으로 가파른 시점'[8]을 보여 주었다. 그는 이 카메라
로 〈이상한 나라의 앨리스〉처럼 신체 일부의 크기와 비율을 왜곡한 스타일의 누드 시리즈
를 촬영했다. 사물을 네모 안에 담는 이 기계는 〈경찰관의 딸The Policeman's Daughter〉(1945)처
럼 빅토리아 여왕 시대 스타일의 실내가 마치 인형의 집처럼 보이는 비율의 인물 누드
를 만들어 냈는데, 이는 비현실적인 동시에 뒤틀린 에로티시즘을 보여 준다. 이러한 이
미지들은 그가 『누드의 원근법Perspective of Nudes』(1961)을 발행한 뒤에야 널리 알려졌다. 이
책의 서문에서 채프먼 모티머는 브란트의 사진은 현실을 비추는 거울이 아니라 반대로
뒤집힌 관점에서 들여다본 시각적 동화의 세계라고 평했다.[9]

브란트의 세 번째 책인 『카메라 인 런던Camera in London』(1948)의 서문은 그가 처음으
로 책에 실은 글로, 여기서 그는 피사체를 '친숙하면서도 낯설게'[10] 묘사할 수 있는 상황
을 찾기 위해 힘쓴다고 이야기했다. 브란트에 따르면, 자신은 1930년대 전쟁 기간의 사
회적 대비에 너무나도 매혹된 나머지 다큐멘터리 사진에서 자신의 감각을 일부 상실했
다고 한다.[11] 1950년대 초에 브란트가 사회적 다큐멘터리 사진을 포기한 데는 보다 단
순한 이유가 있었다. 그의 두 번째 부인인 마저리 베케트는 당시 『픽처 포스트』지의 패
션 에디터였는데, 그녀는 한국 전쟁의 실상을 다룬 기사를 검열하는 데 항의하며 동료
에디터이자 브란트의 열렬한 지지자였던 톰 홉킨슨과 함께 잡지사에서 퇴사했다. 그의
경력의 두 번째 단계는 자신의 이름을 예술가의 반열에 올려놓도록 만든 책 『문학적인
영국Literary Britain』(1951)과 『누드의 원근법』 및 『빛의 그림자Shadow of Light』(1966)를 펴낸
것으로, 1952년부터 1962년까지 『포토그래피』 매거진의 에디터였던 노먼 홀Norman Hall
의 역할이 컸다. 브란트는 홀이 아니었다면 "나는 분명 아직도 무명 사진작가였을 것이
다"라고 이야기한 바 있다.[12]

사진작가로서 브란트의 성공은 남성 동료들만의 도움으로 이루어지지는 않았다. 리
에나 바르잔스키와의 우정이 시작될 때부터 그의 인생에는 언제나 두 명의 여인이 있
었다. 브란트의 삼각관계는 처음에는 에바와 리에나였고, 다음은 에바와 베케트였다.
이와 함께 프로이트식 분석이 가능한 두 가지 요소는 그가 1977년부터 1980년에 촬영
한 가피학증 느낌의 누드 작품들, 그리고 그의 모델 중 일부는 브란트가 고용한 매춘부
들이었다는 사실이다. 이러한 점들을 볼 때 브란트는 억눌려 있던 섹슈얼리티를 자신
의 사진을 통해 표출할 수 있게 되었다고 볼 수 있다. 이는 브란트의 전기 작가 폴 델라
니Paul Delany의 관점으로, 그는 〈경찰관의 딸〉이라는 브란트의 작품이 정식 출판되지 않

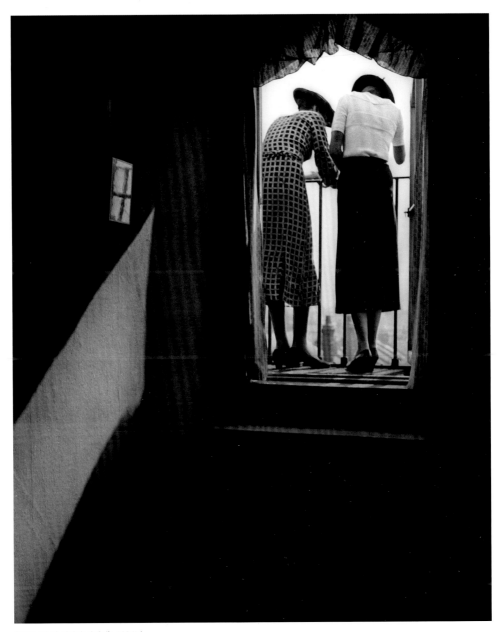

〈발코니에 선 에바와 리에나〉, 1934년

은 스윈번의 성애 소설 제목과 같다는 점[13]을 그 연결 고리로 제시했다. 그의 성적 편향이 어떠했는지를 떠나서 브란트가 일생 동안 이 여성들에게 의존적이고 수동적이었다는 점만은 분명하며, 때로는 그들의 권리를 애매하게 만들어 버리기도 했다. 1948년 에바와 브란트가 결별한 후, 브란트는 개인적으로나 직업적으로도 완전히 베케트에게 의존했으며 만난 지 30년이 넘어서야 결혼했다. 베케트가 1971년 암으로 사망하자, 그는 곧바로 그녀의 여동생에게 청혼했고 퇴짜를 맞았으며, 그다음 해 러시아 출신의 이혼녀 노야 커넛을 소개받은 후 사랑에 빠졌다. 두 사람이 결혼하던 1972년 12월에서야 에바는 이혼 서류에 서명을 했다. 그녀와 커넛은 그때부터 브란트가 누구에게 더 충실한지를 놓고 소모적인 전쟁을 시작했다.

브란트는 사진에는 규칙이 없다고 주장했는데, 이는 사진작가가 자신의 비전을 드러내기 위해서는 어떤 수단도 쓸 수 있다는 의미였다. 그러나 이러한 시각은 전후 시대에 받아들여지기 어려웠으며, 당시 사진계의 영향력 있는 인물들은 주제를 강조하는 유일한 방법은 하나의 미적 기준을 성문화시켜 이를 '직접적인', 즉 순화하지 않은 사진으로 표현하는 길밖에 없다고 믿었다. 그가 초기 작품에서 다큐멘터리적 본질을 강조함으로써 이러한 정설에 입에 발린 동의를 표했다면, 예술적 본질을 강조한 후기 작품에서는 자신이 리포터가 아닌 예술가임을 의식적으로 드러냈다고 할 수 있다. 개인적 및 직업적인 면에서 브란트가 현실을 회피하려 했던 것은 그 자신이 앓았다고 주장한 바 있는 '피해망상증'의 결과일 것이다.[14] 그러나 그를 전통적인 20세기 중반의 유럽 지성인으로 단정해 버리는 일은 피해야 하는데, 그 자신이 이들 지성인 집단의 신경증적 성질을 거부했기 때문이다. 브란트에 따르면 '과다한 자기 반성이나 자의식'은 자신의 미적 원동력을 채워 주는 흥분을 억제한다고 한다.[15] 그는 사진작가는 '낯선 나라에 처음 온 여행자나 세상을 처음 보는 어린아이의 감수성을 간직하고 지켜 나가야' 한다고 믿었다.[16] 그의 정신분석에서 확연히 드러나듯이, 우리는 그의 삶에서 편히 쉬는 시간이 거의 없었다는 사실을 기억해야 할 것이다. ∎

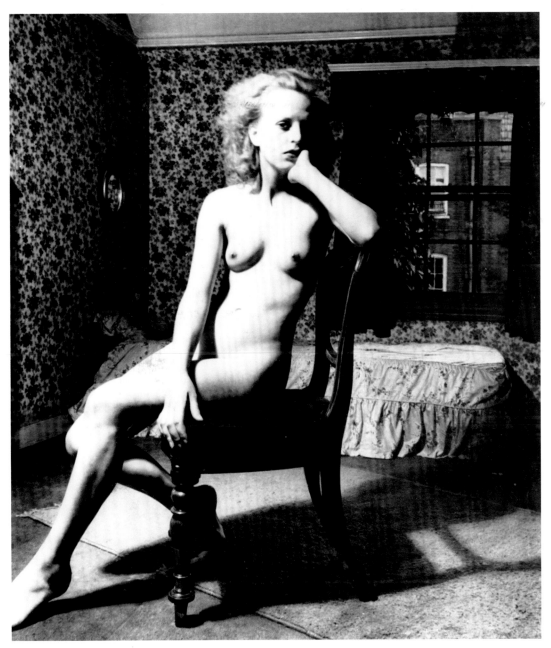

〈경찰관의 딸〉, 햄스테드, 1945년

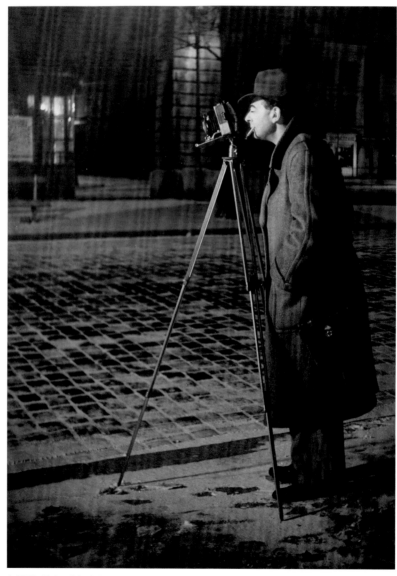

〈자화상〉, 생자크 거리, 파리, 1931년경

브라사이
Brassaï

1899-1984

나는 아무것도 발명하지 않는다. 나는 모든 것을 상상한다.
_브라사이

젊은 날의 귀울라 할라슈Gyula Halász, 우리에게는 필명 브라사이로 더 잘 알려진 그는 예술가적인 자의식으로 충만해 있었다. 당시에는 헝가리 영토였던 트란실바니아의 브러쇼에서 태어난 그는 부다페스트와 베를린에서 예술 교육을 받았다. 1924년 초, 그는 베를린을 거쳐 파리로 옮겨 다니며 자신만의 창의적인 표현 방법을 찾기 위해 고군분투했다. 그가 처음에 가진 직업은 언론 보도 관련 일이었고 그다음은 사진 보도, 그리고 예술 사진이었다. 브라사이(브러쇼에서 온 사람이라는 뜻)에게 사진은 명성과 함께 경제적 자립을 가져다주었다. 원래는 피카소와 같은 예술가가 되고 싶었던 그는 바로 그러한 열망 때문에 심하게 괴로워했다.[1] 우리는 브라사이라는 사진작가를 두 가지 성격으로 나누어 생각할 수 있는데, 하나는 귀울라 할라슈, 즉 우연히 사진작가가 된 아방가르드 예술가 지망생, 그리고 다른 하나는 브라사이, 자기 표현의 첫 번째 수단으로 사진을 선택한 폭넓은 지식과 교양의 소유자다. 그가 필명으로, 그리고 프랑스에서의 삶을 통해 궁극적으로 발견하고자 한 것은 자신의 진정한 자아였으며 이는 분명 크게 갈라져 버린 자아 인식에 대한 신중한 반응이었을 것이다.

자아에 대한 브라사이의 집착은 젊은이 특유의 자아도취와 20세기 초 정치적 격변기의 분위기가 어우러져 형성된 것이라고 볼 수 있다. 1918년, 오스트리아-헝가리 제국의 붕괴와 독립국으로서의 헝가리가 잠시 출현했을 때, 브라사이는 부다페스트로 건너가 예술 아카데미에 입학했다. 여기서 그는 아방가르드 예술가 야노스 마티스퇴취János Mattis-Teutsch에게 빠져들었다. 그는 1919년 가을에 체코, 세르비아, 프랑스, 루마니아 연합군이 당시 형성된 헝가리 소비에트 공화국을 침공한 것에 대항하기 위해 헝가리 적군에 전화교환수로 입대했다. 헝가리 혁명주의자들이 루마니아 군대에 패하고, 그는 몇 주간 전쟁 포로로 잡혀 있었다고 한다.[2] 공화국의 실패는 사회주의 동조자들에 대한 탄압으로 이어졌다. 1920년 트리아농 조약이 맺어지고, 트란실바니아가 루마니아에 합병되며 브러쇼는 브라쇼브가 되었다. 이제 적국의 시민이 되어 버린 브라사이가 다른 곳에서 학업을 이어가고 싶어 했던 것은 당연한 일이었을 것이다.

브라사이가 자신의 부모님과 형제들에게 보낸 편지는 솔직하고 자랑을 감추지 않으며 가끔은 심통을 부리는 내용이었으며, 1920년 12월 그가 '자신만의 표현 방법을 찾기 위해' 베를린에 가면서부터 시작되었다.[3] 잠시 동안 개인 작업실에서 일한 그는 예술공예학교에 지원하여 합격했다. 1921년 중반, 예술가 에밀 오를리크Emil Orlik가 브라사이의 작업이 '아카데미'에 더 어울린다고 조언하여(또는 브라사이가 그렇게 말한 것일 수도 있다), 그는 베를린 샬로텐부르크에 있는 대학교에 등록했다.[4] 이 시기에 그는 이미 헝가리 언론을 통해 여러 글을 발표하고 있었고 1921년 후반에 자신의 드로잉 작품을 곁들인 첫 전시회를 열었다. 그가 신즉물주의(표현주의에 대한 반발로 대두된 객관주의적 경향의 미술-옮긴이)에 찬성하여 표현주의를 거부하게 된 것도 이 시기부터다.

1924년 초 파리에 도착한 브라사이는 국외 헝가리인 모임에 깊이 빠져들었다. 이때 집으로 보낸 편지에서 브라사이는 프랑스의 수도에서 자신의 생활을 유지하기 위해 받아들여야 하는, 자신의 다양한 모습을 보며 느끼는 기쁨과 분노를 모두 이야기했다. 이러한 그의 모습 중 하나는 부유한 중년 여성으로 자동차 생산업자인 남편과 별거 중이었던 마리안 들로네벨빌을 에스코트하는 역할이었다. 그가 파리에서의 자신의 활동에 대해 어떤 복잡한 감정을 느꼈든지 간에, 파리는 그가 강하게 감정적 애착을 느낀 도시였다. 1903년, 소르본에서 공부했으며 프랑스 문학 교수였던 그의 아버지는 1년간의 안식년을 맞아 온 가족을 파리로 불러 머물게 했다. 약 50년이 지난 후 당시의 경험에 대해 서술할 때, 브라사이는 파리라는 도시를 맞닥뜨린 경이로움에 대해 어린아이였던 자신은 파리의 대로들이 '세계에 아름다운 풍경을 더하는' 요소라고 생각했다고 회상한 바 있다.[5]

브라사이가 즐겨 이야기했던 "나는 아무것도 발명하지 않는다. 나는 모든 것을 상상한다"는 말은 프루스트가 『잃어버린 시간을 찾아서In Search of Lost Time』(1913-1927)를 통해 자신의 인생을 다시 이야기로 만들어 낸 것을 설명하기 위해 전기 작가 조지 D. 페인터가 썼던 표현인 "그는 아무것도 발명하지 않음으로써 모든 것을 대체했다"를 변형한 것이다.[6] 브라사이가 페인터의 말을 고쳐서 쓴 것은 자신이 맺고 있는 현실과의 관계에 대한 본질을 기민하게 표현한 것이다. 최초로 삼각대를 사용한 사람이자 때로는 자신이 찍은 사진의 시나리오대로 무대를 연출했던 작가인 그는 거리의 삶에서 보이는 찰나의 순간을 포착하는 것이 아니라, 목격하거나 상상한 순간을 사진이라는 수단을 통해 재창조했다. 브라사이가 초기에 언론 기사 및 사진으로 표현한 것은 그저 파리를 거울처럼 비추는 것이라기보다 유럽의 리더십이 만들어 낸 도시가 어떤 곳인지를 이야기해 주며, 이러한 사실은 그가 집에 보낸 편지에도 매우 명확하게 드러나 있다.

1925년 초, 한 독일계 출판업자는 브라사이에게 자신의 1인 포토 에이전시를 통해 다른 사람의 사진을 공급받지 말고 직접 사진을 배워 보는 것이 어떻겠냐고 제안했다.[7] 결국 그는 1929년 말에 이를 실행에 옮긴다. 자신의 초기 편지들을 모은 책의 서문에서 브라사이는 독자들에게 자신이 실용적인 이유로 사진을 시작했다고 생각하지 말라고 썼다.[8] 실제로 그는 그보다 25년 전에 예술적 이유로 사진 작업을 시도했는데, 이에 대해 "왜냐하면 내 안에 있는 장면들을 더 이상 억누를 수가 없었기 때문"이라고 이야기한 바 있다.[9] 또한 그는『밤의 파리』(1932)를 펴내면서 사진이야말로 자신이 이룰 최초의, 그리고 결정적인 성공일 것이라고 예견했다.[10] 브라사이는 자신이 사진을 자기 표현의 수단으로 받아들인 순간 포토저널리즘에 대한 흥미를 잃었다고 했다. 사진은 그의 예술적 충동을 한층 더 끌어올려 줄 유용한 허구적 수단이었던 것이다.

브라사이에 따르면, 1932년부터 1933년까지는 그의 생에서 '전환점'이 된 시기였는데,『밤의 파리』의 성공뿐 아니라 앙드레 브르통이 편집장이었던『미노타우레』지에 그의 작업이 실린 것을 계기로 파리 예술계의 총아가 되었기 때문이다.[11] 그리스 출신의 비평가이자 출판업자로, 테리아데Tériade라는 이름으로 잘 알려진 에프스트라티오스 엘레프테리아데스Efstratios Eleftheriades는 브라사이에게 예술가들의 사진을 찍으며『미노타우레』지의 스튜디오에서 일할 것을 권했다. 이러한 만남은 우정으로 이어져 테리아데는『내 인생의 예술가들Artists of My Life』(1982)이라는 책에서 그에 대해 쓰기도 했다. 이 우정이 깨진 것은 브라사이가 자신은 지성적으로나 심미적으로 만 레이나 피카소와 같은 인물에 가깝다고 주장했기 때문일지도 모른다. 그에게 이는 1933년부터 1957년까지 오랜 기간『하퍼스 바자』와 일할 당시 편집장이었던 카멜 스노우에게서 받았던 신뢰의 정도를 강조하는 것만큼이나 중요한 일이었다.

브라사이는 스스로 1930년부터 사진을 창의적인 표현의 수단으로 받아들였다고 주장하는데, 이는 1937년에 쓴 그의 일기와 정확히 맞아떨어지진 않는다. 그해 3월 6일, 그는 "나는 꼭 조형미술로 돌아가야만 한다. …… 사진은 실로 그저 시작점일 뿐이다. …… 이는 선택일 뿐 표현이 될 수 없다"[12]고 일기에 적었기 때문이다. 이러한 그의 갈등과 위기에 대해 그가 쓴 글을 통해 몇 가지 이유를 추측할 수 있을 것이다. 우선 삶을 허비하지 말라는 어머니의 끊임없는 꾸중, 베를린에 머무르던 시기 피카소와 다른 이들이 그의 드로잉에 대해 보냈던 찬사, 그리고 30세 때 하는 일을 40세 때도 할 것이라는, 공식적으로는 기록되지 않았으나 자기 자신에게 보내는 최후통첩 등이다.[13] 그리고 이러한 위기는 단기간 내에 실용적인 이유에서 해결되었던 것으로 보인다. 그는 1934년부터 라포 포토 에이전시에서 일했으며, 1937년에는『하퍼스 바자』에 자신의 작품이 실리

는 결실을 얻는다. 그해 여름, 그는 '두세 달 잡지사에서 일하면서 4만 프랑'을 벌었다.[14]

브라사이는 1949년에 프랑스 시민권을 얻었으나 제2차 세계대전 동안 사실상의 프랑스인이 되었다. 그는 자신이 어울리던 그룹의 다른 사람들과는 달리 1930년대에도 파리를 떠나지 않았으며, 1940년 6월 폭격이 시작될 때 잠시 프랑스 남서쪽으로 대피했을 뿐이었다. 그는 1948년 7월 『볼롱테*Volonté*』 매거진의 기록 보관 담당자였던 질베르트메르세데스 부아예와 결혼하는데, 브라사이는 그녀와 혼인 관계가 되면서 비로소 프랑스 시민권자가 된 것이다.[15] 이 결혼을 계기로 그는 프랑스를 떠나는 것을 주저하지 않게 되었을 것이다. 나중에 그의 부인이 이야기한 바에 따르면, 그가 다른 곳으로 떠나기를 꺼렸던 이유는 재입국을 거부당할지도 모른다는 두려움 때문이었다고 한다.[16]

브라사이는 결코 사진 분야에만 숙련된 작가가 아니었으며, 영화 제작은 물론 시와 조각에도 능통했다. 여러 매체에 걸쳐 활동했지만 그가 젊었을 때부터 갈망해 왔던 만큼 대중의 인기를 얻은 것은 사진뿐이었다. 1937년에는 그의 사진 작품 몇 점이 뉴욕현대미술관에서 열린 《1839–1937 사진전》에서 전시되었다. 1956년에는 그의 '그라피티' 사진을 다룬 전시가 뉴욕현대미술관에서 열렸으며, 다음 해 그는 베니스 비엔날레에서 금메달을 수상했다. 이후 1960년대와 1970년대 파리, 뉴욕, 런던에서 열린 주요 전시회 이후 1978년 레종 도뇌르 훈장을 받고 몇 년 지나지 않아 그는 사진 부문 국가대상을 수상한다.

젊은 브라사이는 자신만의 목소리를 찾는 데 전념했다. 그리고 조국으로부터 멀어지면서 아웃사이더이자 관찰자로서 자신의 지위를 구축했다. 그가 세상에 자신의 길을 만들기 위해 고른 많은 가면 중 하나가 바로 사진작가라는 직업이었다. 그러나 이 일을 떠나려 했던 그의 의도와는 달리 사진은 그를 정의하는 가장 중요한 요소가 되었다. 그는 젊은 시절 부모의 걱정을 달래는 데 신경을 많이 썼고 성인이 되어 자서전을 쓸 때도 사진을 선택한 사실에 대해 신중하게 다루었기 때문에, 우리는 그가 쓴 글에 숨어 있는 의도와 정황을 고려할 필요가 있다. 그는 생애 마지막 십 년간 『사진의 힘 속의 프루스트*Proust in the Power of Photography*』(1997)를 작업했는데, 이 책에서 그는 프랑스 문학의 거장인 프루스트가 사진에 마음을 빼앗겨 그의 걸작 속에서 사진이 줄거리를 이끌어 가는 중요 요소로 사용되었다는 사실을 나타내려 했다. 사진의 가치를 프랑스 문학의 고전만큼 끌어올리는 것은, 아마도 브라사이가 생각하기에 그의 아버지와 젊은 날의 자신 모두에게 평화를 가져다주는 방법이었을 것이다. ∎

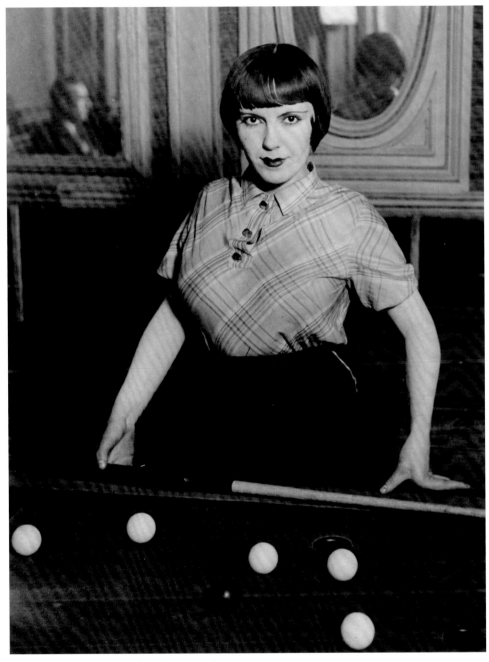

〈러시아식 당구장에 있는 조이Joy의 딸〉, 몽마르트르, 1933년

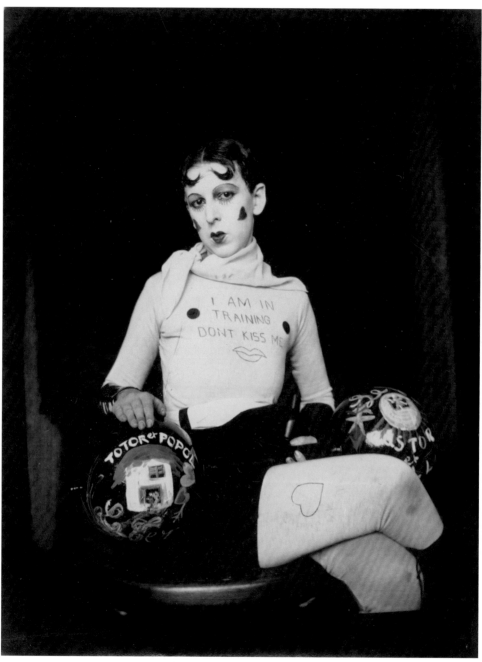

〈자화상〉, 1927년

클로드 카엥
Claude Cahun

1894-1954

이 가면 아래에는 또 다른 가면이 있다.
그 모든 가면들을 벗겨 내기 전까지 절대 멈추지 않으리.

_클로드 카엥

클로드 카엥은 그녀가 1920-1930년대에 찍은 뛰어난 사진 작품들로 오늘날 잘 알려져 있으나, 사후 반세기가 지나서야 '발견된' 작가다. 그녀는 확고한 사회적 기반을 가지고 있었으며 전위적인 파리 문화계와 연결되어 있었던데다 열성적인 초현실주의자로서 앙드레 브르통이 그녀를 '이 시대가 가장 필요로 하는 정신'[1]이라고 치켜세운 바 있음에도 말이다. 카엥은 시, 산문, 비평, 연기, 조각 및 사진 등 다양한 매체로 자신을 표현했으며 이들 분야 간의 경계를 허물었다. 문학가 집안에서 태어난 그녀는 분명 자신을 작가라고 생각했을 테지만, 오늘날 그녀는 사진으로 남긴 자화상으로 가장 잘 알려져 있다. 사회적 성별과 예술가적인 정체성을 위트 있고 지적인 시각적 탐구를 통해 표현한 이 자화상들은 그녀의 몇몇 페르소나의 모습으로 관습이나 사회적 통념, 선입견에 구애받지 않는 삶을 드러낸다. 그녀는 예술과 문학은 서로를 똑같이 복제하는 거울이 아니라 서로를 형상화한 대상이라고 보았으며 자신의 삶과 예술에서 공히 급진적인 편이었다. 1930년대 초반 카엥은 좌익 성향의 예술가 및 지성인들처럼 예술을 정치적 목적으로 이용할 수 있고, 또 그래야 한다는 신념에 전념했다. 그녀는 제2차 세계대전 당시 나치의 지배에 맞서 목숨을 걸고 파시즘에 반대하는 창의적인 선전 운동을 펼쳤다.

필명 카엥으로 알려져 있는 그녀는 프랑스의 도시 낭트에서 뤼시 르네 마틸드 슈보브Lucy Renée Mathilde Schwob라는 이름으로 태어났다. 어렸을 적 그녀는 친할머니 마틸드 카엥과 주로 시간을 보냈는데, 어머니 마리앙투아네트는 정신 질환을 앓고 있었으며 결국 자살했다. 카엥의 아버지와 삼촌은 랍비를 여럿 배출한 알자스계 유대인 집안에서 태어났지만 불가지론자였다.[2] 그녀의 친할아버지 조르주 슈보브는 공화주의 신문 『라 파르 드 라 루아르La Phare de la Loire』를 매입해 운영했으며, 그녀의 아버지 모리스는 정치 및 경제 분야의 해설자로 조르주가 1892년 사망한 후 신문사를 이어받아 이끌어 갔다. 그보다 두 해 전에 영향력 있는 상징주의 소설가였던 그녀의 삼촌 마르셀 슈보브는 문학 논평지 『메르퀴르 드 프랑스Mercure de France』를 설립하는 일을 도왔다. 이로 보아 카엥은 자신의 정체성 확립에 자신의 남성 친족들로부터 큰 영향을 받았을 것으로 보이나,

가부장적인 기반 때문에 복잡한 관계가 되었다.

1894년 유대계 육군 장교였던 알프레드 드레퓌스가 반역죄를 선고받으며 정치적 이슈가 되었던 드레퓌스 사건 당시 발생했던 반유대주의의 물결은 카엥에게 직접적인 영향을 주었다. 1906년경 그녀는 서리Surrey로 보내져 이곳에서 학업을 계속했다. 이듬해 할머니가 세상을 떠나고, 1908년에는 다시 낭트로 돌아와 아버지와 함께 살았다. 1909년 카엥은 낭트의 고등학교에서 평생의 예술적 동반자이자 연인이 된 수잔 말레르브Suzanne Malherbe를 만났는데, 그녀는 마르셀 무어Marcel Moore라는 필명으로도 알려져 있다. 카엥은 대부분의 시간을 아버지 신문사의 기록보관소에서 보내며 그곳에 있는 문학 작품들에 몰입했고, 1914년에는 소르본 대학에 입학해 문학과 철학을 공부했다. 인쇄 매체에 실린 그녀의 첫 작품 「시선과 의견Vues et visions」은 1914년 5월 『메르퀴르 드 프랑스』지에 클로드 쿠를리라는 이름으로 실렸는데, 이 글은 말레르브가 삽화를 그리고 그녀에게 헌정된 책의 일부로 1919년에 다시 발행되었다. 이를 계기로 카엥과 말레르브는 이후 카엥이 평생 매달릴 주제들을 발견하게 되는데, 처음에는 그녀의 부모 세대를 상징하는 그림들이었으며 나중에는 초현실주의 작품, 사진 및 글쓰기였다.

카엥은 거식증과 우울증으로 대학 공부를 마치지 못했다. 1917년 그녀의 아버지는 미망인이었던 말레르브의 어머니와 결혼했는데, 이로써 카엥과 말레르브는 연인일 뿐 아니라 의자매 사이가 되었으며 아예 동거하는 관계가 되었다. 당시 그녀의 아버지는 카엥의 동성애 관계를 반대했지만, 그녀는 이에 대해 말레르브와의 연인 관계를 유지했을 뿐 아니라 둘의 관계가 더 분명히 드러나도록 행동했다. 1918년 그녀는 머리를 삭발한 상태로 자화상을 촬영했으며, 나중에 파리에서는 핑크색의 상고머리 모양을 하고 다녔다.[3] 이것은 단순히 젊은이 특유의 반항이 아니라 광신적 애국주의자 지식인들 사이에서 소외된 여성들의 입지를 드러내려는 것이었다. 카엥은 계속해서 '클로드 카엥' 및 '대니얼 더글러스' 등의 필명으로 매체에 글을 기고했는데, 후자의 필명은 오스카 와일드의 연인이었던 알프레드 더글러스 경에서 따온 것이다. 1918년에서 1921년 사이에 그녀는 아버지가 잠깐 발행했던 학술지 『라 제르브La Gerbe』에 글을 기고하기도 했으며, 말레르브와 공동으로 작품을 집필하고 조각 작품을 만들며 사진 및 콜라주 작업을 했다.

카엥은 낭트에 사는 동안 파리를 기반으로 활동하던 문학계 인물인 필리프 수포 및 실비아 비치 등과 어울렸으며, 이들이 격의 없이 운영하던 살롱 모임에 참석했다. 1922년, 카엥은 말레르브와 함께 파리로 이사해 몽파르나스에 자리를 잡았고 이때 뤼시 슈보브에서 클로드 카엥으로 이름을 바꾸었다. 1925년에는 1921년 이후 조금씩 출판해 오던

〈히로인*Héroïnes*〉연작을 발표했다. 이 작품은 역사와 성경 속에 등장하는 유명한 여성들을 체제 전복적으로 재해석한 내용이다. 카엥의 문학 작품과 초상화는 둘 다 정체성과 성의 본성과 흐름에 대한 유동적인 탐구로 간주된다. 그러나 극장에 소속되어 일한 기간을 포함하여 말레르브와 평생 예술적 합작을 했음에도 불구하고, 카엥의 작품들은 전반적으로 자신의 개성에 대한 자아도취적인 탐구에서 비롯된다. 그녀가 자신의 내면에 대해 가장 지속적으로 해 왔던 연구는 『발설하지 않은 고백들*Aveux non avenus*』(1930)이라는, 그녀와 말레르브의 합성 사진이 삽입된 책의 글에 나타나 있다. 이 글은 다음과 같이 시작한다. "무분별하고 잔혹하게도, 나는 내 영혼에서 줄을 그어 삭제한 것들의 이면에 무엇이 있는지 들여다보는 것을 즐긴다."[4]

　　1930년대 초현실주의에 대한 카엥의 지지는 급진적인 정치적 성향 및 1932년에 만난 앙드레 브르통과의 교유가 영향을 미쳤다. 그해 그녀는 브르통과 함께 '혁명적 작가, 예술가 연합'에 가입했다. 그녀는 초현실주의의 창시자가 동료들에게 정치적으로나 예술적으로 소외되었을 때에도 함께했고, 브르통이 그랬던 것처럼 반파시스트주의자인 동시에 사회주의자이기도 했다. 1934년 그녀는 자신이 쓴 짧은 논박을 담은 『개방된 파리*Les Paris sont ouverts*(판돈을 걸어라)』라는 책을 펴내며, 이 책에서 "정치적 선전과 서정시의 관점으로 보았을 때, 내게는 간접적인 행동만이 효과적인 방법으로 보인다"고 주장했다.[5] 또한 그녀는 모든 이들이 접근할 수 있는 예술을 위해 투쟁했다.

　　작가 개빈 제임스 바우어에 따르면, 카엥이 온전한 초현실주의자로 알려지게 된 것은 1936년이라고 한다.[6] 당시 그녀는 파리의 샤를 라통 갤러리에서 열린 초현실주의 작품 전시회에 참가하게 되었는데, 이 시기 카엥은 자화상보다는 조각 작품을 더 많이 작업했다. 또한 살바도르 달리와는 구별되는 '물체 기능의 상징성', 즉 맥락에서 벗어난 물체를 통해 초현실주의를 나타내는 작업에 더 치중했다. 그녀는 1926년부터 아상블라주(수집, 집합이라는 뜻으로 2차원, 3차원을 가리지 않고 물건을 한데 모으는 미술 작업 방식. 2차원인 콜라주와 구분된다–옮긴이) 작업을 시작해 인물 사진과 조각을 모은 〈우리의 이야기*Entre nous*〉 연작을 만들었다. 그녀가 온전히 카메라로 촬영하기 위해 작품을 배치한 이미지는 1935년 들어서야 처음으로 알려지게 된다. 다음 해 카엥은 플라스틱으로 작품을 만들기 시작했고, 이 가운데 몇 점은 그녀의 사진 기록으로 남아 있다. 또한 1936년 브르통과 함께 런던으로 가서 뉴 벌링턴 갤러리에서 열린《국제 초현실주의자 전시회*International Surrealist Exhibition*》주최를 도왔다. 초현실주의 미술계는 '남자들의 구역'[7]이었기에, 분명 그 구성원으로서 여러 힘든 일을 겪었을 그녀는 자신의 입지를 지키기 위해 어릴 때부터 초현실주의자였다고 강력히 주장했다.[8]

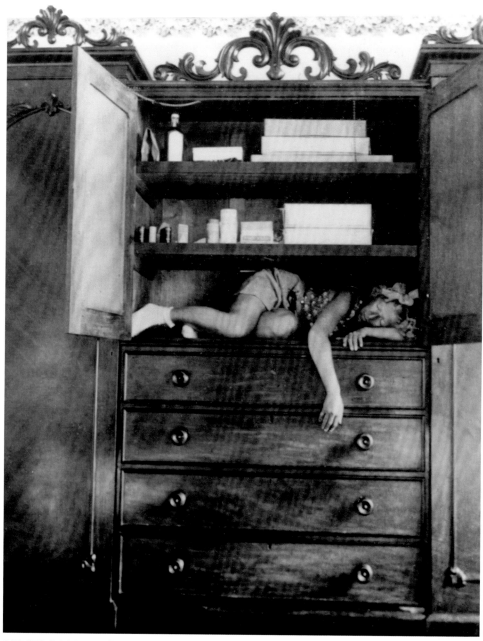

〈자화상(좁은 옷장에서 자는 모습)〉, 1932년경

1937년 카엥과 말레르브는 파리를 떠나 영국령 저지 섬으로 갔는데, 이곳은 카엥이 어렸을 적 휴가를 가기도 했고 이후 말레르브와 함께 자주 방문했던 곳이다. 이들은 라 로케즈라는 집을 구하고 이듬해 여름에 이곳으로 이사했다. 1940년 프랑스가 함락되었고 카엥과 말레르브는 저지 섬을 떠나지 않았으나 독일군이 이 섬을 점령해 버렸다. 이때부터 이들은 이른바 예술가들의 '간접적인 행동'으로서 은밀하게 자발적인 레지스탕스 활동을 했다. 카엥과 말레르브는 공인된 정치적 선전을 거부하고 그들만의 프로파간다를 만들기로 결정했는데, 환멸을 느낀 독일 병사들이 쓴 것처럼 보이는 반역적인 내용의 지령을 다양한 형식으로 만들어 배포했다. 카엥과 말레르브는 결국 1944년 7월 25일에 이 일로 체포되었으며 함께 청산가리를 먹고 자살을 시도했으나 살아남았다. 이들은 사형 선고를 받았으나 항소를 거치며 1945년 5월 8일 섬이 독일군에게서 해방될 때까지 감옥에 갇혀 있었다. 그들은 남겨두고 온 작품과 서류, 소지품을 되찾기 위해 라 로케즈에 돌아갔지만 이미 독일군이 집을 파괴한 상태였다.

1953년 악화된 건강 상태에도 불구하고 카엥은 말레르브와 함께 파리로 돌아갔다. 결국 카엥은 다음 해 저지 섬에 돌아와 숨을 거두었다. 이후 말레르브는 그들이 살던 집을 떠나 가까운 보몽으로 이사했고 1972년에 역시 자살했다. 말레르브는 카엥의 수많은 작품들과 유명한 자화상을 공동 작업했고 그녀의 연인으로서 여러 활동을 함께했음에도 카엥에 비해 잘 알려지지 않았다. 카엥은 자신이 나르시스트임을 잘 알고 있었고, 나치즘에 반대하는 프로파간다를 만들겠다는 자신의 결정이 말레르브를 상처받게 만들었다는 사실도 알고 있었다. 그럼에도 카엥은 이러한 행동이 정신적, 창조적, 지적, 그리고 정치적 측면에서 필요했고 이를 우선시했던 것으로 보인다. 어쩌면 이 모든 것은 두 사람이 같이 써 내려간 소설일지도 모른다. 결국 두 사람이 함께 창조한 작품 중 가장 영속적인 것은 바로 '클로드 카엥' 자체였다. ■

78

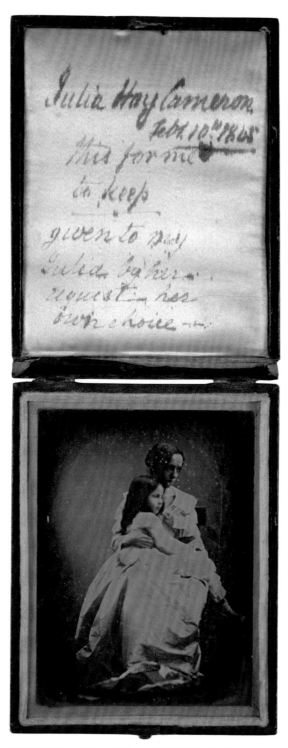

작가 미상, 〈줄리아 마거릿 캐머런과 그녀의 딸 줄리아의 초상〉, 1845년

줄리아 마거릿 캐머런

Julia Margaret Cameron

1815-1879

나의 열망은 사진을 더 고귀하게 만들고,
현실과 이상을 조합해 사진의 특징을 순수 예술로 만드는 것이며 우아함과 아름다움에
대한 헌신을 통해 그 어떤 진실도 희생하지 않는 것이다.

_줄리아 마거릿 캐머런

줄리아 마거릿 캐머런(결혼 전 성은 패틀)은 1874년부터 기록하기 시작해 미완성으로 남은 자신의 회고록 『나의 온실 연대기*Annals of My Glass House*』에서, 이러한 기록을 집필하는 사람들은 '매우 개인적인 세부 사항과 애정 관계를 건드리는 것'을 피해야 한다고 언급했다. 그녀는 평생 삶과 예술 사이의 관계에서 이러한 점을 피할 수 없었다. 행복한 유부녀이자 사랑스러운 여섯 아이의 어머니였던 그녀는 48세의 나이에 아마추어로서 사진을 시작했다. 캐머런은 흔히 당시 영국 상위 중산층의 가치관을 드러냈다는 평가를 받지만, 그녀는 사회적인 면은 물론 다른 방면으로도 당시의 시대 규범에 전혀 맞지 않았다. 그녀는 인도에서 자랐고, 프랑스인이었던 할머니와 매우 가까운 사이였으며, 가족과 남편은 상류계층에 속하지 않았고, 그녀가 옷과 장신구에서 보여 준 취향은 급진적이었다. 캐머런의 사진에서 중요한 점은 창조적인 영역을 그녀의 가족과 가정, 개인적인 면과 분리하지 않았다는 것, 그리고 뛰어난 작품 전반을 통해 그녀가 살던 시대에 존재하던 예술과 사회 사이의 경계선을 흐리게 만들었다는 점이다. 그녀는 모델을 촬영할 때 자신만의 특징인 다양한 스타일을 적용해 태생의 귀천에 관계없이 그 사람의 아름다움이나 재능을 기반으로 개성을 드러냈다. 갈수록 세속화되어 가는 사회에서 그녀의 사진은 모델과 사진작가가 죽은 후에도 그들의 기억을 간직했다.

캐머런은 친구가 많았는데, 그중에서도 시인 알프레드 테니슨, 헨리 테일러와 로버트 브라우닝, 작가 앤서니 트롤로프, 윌리엄 메이크피스 새커리와 토머스 칼라일, 화가 조지 프레더릭 와츠, 그리고 과학자 존 허셜 경과 찰스 다윈 경(그녀는 새커리를 제외한 이들 모두의 사진을 찍었다)과 친분이 있었다. 이러한 인물들과 같은 지성인 집단에 속해 있다는 사실은 다른 이들과 친밀한 관계를 맺고 싶다는 캐머런의 욕구를 채워 주었을 것으로 보인다. 그녀가 처음 속했던 그룹은 '패틀덤*Pattledom*'이었는데, 이 이름은 새커리가 패틀 가의 자매들인 애들린, 줄리아, 사라, 마리아, 루이자, 버지니아와 소피아를 묘사하기 위해 만들어 낸 단어였다고 한다. 이 자매들이 공유한 정체성은 어떤 의미에서 평범

하지 않았던 그들의 어린 시절에서 유래한 것이다. 그들은 영국령 인도의 캘커타에서 태어나고 자랐으며, 아버지 제임스 패틀은 동인도회사에서 일했고, 일곱 자매 중 여섯은 식민지 현지인과 결혼했다. 패틀덤의 가치관은 단순히 국외에서 거주했다는 데서 온 것은 아니었다. 프랑스계였던 어머니 아들린 드 레탕과 애들린, 줄리아, 사라, 마리아는 각각 외할머니가 살던 베르사유의 집에서 유년기의 중요한 시기를 보냈으며, 이 외할머니는 증조할머니가 뱅갈 출신이었기 때문에 인도가 고향이었다. 캘커타, 베르사유, 파리와 런던을 오가며 자란 캐머런은 영어, 프랑스어 및 힌디어(나중에는 독일어까지)를 배웠지만 이는 그녀와 자매들이 계획 없이 교육을 받았기 때문이라고 여겨졌다. 패틀 자매들은 그들의 혼혈 전통과 관습에 얽매이지 않은 성장 과정을 자랑스럽게 여겼고, 캐머런은 자신이 공유하지 않은 감성을 '영국적English'이라는 단어로 표현했다.

1837년 줄리아 마거릿 패틀은 쇠약해진 몸을 치료하기 위해 희망봉에 머물렀다. 그 이유는 알려지지 않았지만, 이는 그녀의 언니인 애들린이 산후 합병증으로 죽고 난 직후였다. 혹은 당시 그녀가 술주정뱅이에 파렴치한으로 악명 높았던 아버지에게서 절실히 벗어나고 싶어 했기 때문이라고도 한다. 희망봉에서 그녀의 인생에서 가장 중요한 두 사람인 천문학자 존 허셜, 그리고 20년 동안 수석 법학자로 일한 찰스 캐머런을 만났다. 1838년 그녀는 캘커타에서 캐머런과 결혼했고 같은 해 12월 첫딸 줄리아가 태어났다. 다음 해, 파리와 런던에서 카메라 옵스큐라를 이용한 이미지 촬영 방식 두 가지가 각각 발표되었다. 당시 영국에 돌아가 있던 허셜은 초기 사진 실험가 중 중요한 인물로 새로운 촬영 방식에 '사진Photography'이라는 이름을 붙였으며 '네거티브' 및 '포지티브' 등의 용어를 만들었고 하이포(티오황산나트륨) 용액으로 이미지를 안정시켜 필름을 '정착'시킬 수 있다는 사실도 발견했다. 1842년 허셜은 '탤보타입Talbotypes'(종이에 인화한 사진)의 샘플을 캘커타에 있던 캐머런에게 보냈는데, 당시 그녀는 캘커타에서 지적인 자극이 부족하다는 불만을 가지고 있었다. 1845년 관습에 따라 건강을 위해 어린 줄리아를 유럽에 보내야 했을 때, 캐머런은 위안 삼아 사진 촬영에 집중했고 자신과 딸의 은판 사진을 실험했다.

1848년은 캐머런의 부모가 세상을 떠난 지 3년이 지난 때였으며 그녀와 찰스는 줄리아를 비롯해 동생 유진, 이완, 하딩과 함께 차례로 영국에 정착했다. 이들은 나중에 두 아들을 더 낳았는데, 1849년에는 찰리를, 1852년에는 헨리를 낳았다. 캐머런의 두 자매인 사라와 버지니아는 이미 영국에 있었고 마리아 역시 같은 해에 영국으로 돌아왔다. 1849년 시인 헨리 테일러를 만난 후, 캐머런은 사라와 버지니아가 사교계에서 누리던 성공을 질투해 테일러와 그의 부인의 애정을 얻어 자신의 위치를 군히기 위한 계획

에 돌입했다. 캐머런이 문학계의 거장인 알프레드 테니슨을 만난 것도 테일러를 통해서였다. 1852년 에밀리 테니슨이 트위크넘에 있는 테니슨의 집에서 조산했을 때, 캐머런은 의사를 부르기 위해 즉시 런던 중심가로 달려갔다. 이 행동이야말로 영국 최고의 시인으로 하여금 마침내 그녀의 지속적인 친밀감 표시에 대한 거부감을 완전히 덜어내는 계기가 되었다. 캐머런은 자신이 친한 사이로 남기를 원했던 이들에게 지속적으로 '완전하고 소모적인 자기 희생'을 베풀었다.[1] 사람들이 그녀에게 느낀 거부감을 극복하기 위해서는 캐머런의 이러한 면을 '자신을 잊고 다른 사람들을 사랑하는 대단한 재능'으로 인정하는 수밖에 없었다.[2]

1853년 테니슨과 그의 가족들은 아일 오브 와이트 섬 서쪽 끝 마을인 프레시워터로 이사했다. 7년 후 찰스가 실론(지금의 스리랑카)의 가족 소유 커피 농장에서 병에 걸린 뒤 건강을 회복한 이후에 캐머런도 프레시워터에 정착했다. 프레시워터는 캐머런이 사진을 찍기 시작한 곳이며, 영국의 수필가 겸 전기 작가인 윌프레드 워드에 따르면 그녀가 테니슨과 의지와 재치를 겨룬 곳도 이곳이다.[3] 캐머런과 시인이 벌인 언쟁은 캐머런이 즐긴 활기차고 역동적인 표현에서 촉발되곤 했고, 테니슨은 그녀가 사람들 및 경험을 주관적으로 만들어 버리려고 할 때 이를 반대했다. 영국인들이 약강 5보격으로 쓰인 시에 대해 갖는 편견을 허셜에게 이야기하면서 "폭력이 심할수록 이에 저항하는 일이 성공할 확률이 높다"고 주장한 그녀는 분명히 개인적, 그리고 미학적인 신조를 만들고 있었을 것이다.[4] 또한 그녀는 자신이 모델들에게 요구했던 길고 불편한 촬영 포즈에 대해서도 토론을 벌였다. 그녀가 요구한 포즈와 표현은 그녀의 방식에 맞게 오랫동안 유지하기에는 매우 힘든 것들이었다. 테니슨은 여러 번 그녀를 위해 카메라 앞에 앉아주었지만, 메이올 상업 사진관에 가서 초상 사진을 찍는 것이 낫겠다고 주장해 여러 번 그녀를 화나게 만들었다.

1863년 말에 캐머런이 사진을 찍기 시작했을 때, 그녀는 자신이 당시 유행하는 스타일이나 상업적 요소를 고려하지 않고 사진을 찍는 초보자라는 점을 알리는 것을 괴로워했다. 1860년대 말에 그녀는 점점 더 활동적으로 사진을 찍기 시작했지만 가족들 및 테니슨과 테일러의 초상 사진을 전문 사진가에게 의뢰했고, 가족과 친구들을 위한 사진 앨범을 만들거나 심지어 오스카 레일랜더의 원판으로 인화 (및 크롭) 작업도 했다. 『나의 온실 연대기』에서 그녀는 1863년 사위와 딸에게서 크리스마스 선물로 11×9인치 사진을 찍을 수 있는 나무로 된 슬라이딩 박스 카메라를 받았다고 했는데, 여기에는 "어머니가 프레시워터에서 고독한 시간을 보내는 동안 사진을 촬영하는 것이 즐거움을 줄 수 있을 것 같아요"라고 적혀 있었다고 한다.[5] 원판은 매우 비싸고 부피가 큰

선물이었기에, 캐머런이 선물을 보고 무엇인지 전혀 짐작을 못하지는 않았을 것이다.

캐머런이 '프레시워터에서의 고독'을 언급한 것은 매우 흥미로운 일이다. 이는 캐머런의 남은 마지막 아이들까지 모두 기숙학교에 입학하거나 집을 완전히 떠난 이후에 대한 언급일 수도 있다. 또한 그녀의 남편을 따라 이사한 프레시워터에서 지녔던 심경에 대한 암시일지도 모른다. 1878년 실론에 사는 자매 마리아에게 쓴 편지에서, 그녀는 찰스가 "프레시워터에서 보낸 15년의 삶 중 10년 정도를 겨울잠을 자듯 보냈다"고 적었다.[6] 캐머런이 쓴 '겨울잠을 자는 상태'라는 표현은 찰스가 그의 침실로 들어가 버린 후 혼자만의 정신세계에 빠져드는 상태를 나타낸 것이다. 노년에 들어 건강이 나빠졌던 찰스의 이러한 행동은 그가 진통제로 복용했던 아편에 중독되었기 때문이기도 했다. 이유가 무엇이든 그가 부인에게서 멀어지면서 친밀하고 지적이었던 동반자를 잃었다는 깊은 상실감이 그녀에게 영향을 준 것은 사실이며, 이는 그녀의 작품에도 분명히 드러난다.

캐머런은 여성 모델을 두고 그들 자체로만 찍는 일이 없었다. 이들을 역사, 신화, 성경이나 소설에 나오는 인물로 묘사했으며, 촬영으로 표현하기 힘든 남성 인물은 망토나 담요로 대신하여 결과물이 시간을 초월한 사진처럼 보이도록 만들었다. 그녀의 모델 중 하나는 캐머런이 자신들의 이상적인 본성을 일깨워 주었다고 이야기했으며[7] 또 다른 모델은 그녀가 모델들에게 자신이 고귀한 인물이 된 것처럼 생각하라고 하여 그러한 본성을 깨닫게 해 준 사진작가라고 말했다.[8] 헨리 테일러가 프레시워터에 몇 주간 머물렀을 때는 아마도 1864년경으로, 그는 캐머런을 방문할 때마다 사진을 찍었고 그의 아내는 그 결과에 대해 다음과 같이 편지를 썼다. "내 생각에 이 사진들은 매우 훌륭합니다. 분명 지금까지 당신이 쓰거나 했던 어떤 작품들보다도 장엄하군요. 그래서 당신이 더 위대한 것을 해낼 것이라고 기대하기 시작했어요."[9] 캐머런은 조카 줄리아 잭슨에게 보내는 편지에 다음과 같이 썼다. "성령이 나와 함께 있을 때, 나는 내가 사랑하는 것들을 찬양해야 한단다."[10] 여기서 찬양이라는 것은 진심 어린 존경을 가리키는 것으로 보인다. 그러나 캐머런이 지나치게 보였던 다른 행동들과 마찬가지로, 그녀의 칭찬에는 전략적인 요소가 있었다. 화가 조지 프레더릭 와츠가 1859년 테일러에게 불평하기를, "캐머런 부인의 열정과 과도한 존경은 정말이지 나를 고통스럽게 하네. 마치 내가 그녀를 속이기라도 하는 것 같은 느낌이지. 그녀가 이야기하는 그토록 위대한 그림은 그녀의 것이지, 내가 그린 그림이 아니네"[11]라고 했다. '삶에서나 서류상으로나, 자신의 공간을 다른 사람이 하는 것보다 더 많이 남에게 내어 준' 인물이었던 캐머런에게 사진은 지성적으로나 감정적으로 다른 사람의 삶과 예술에 간섭할 수 있는 수단이었다.[12]

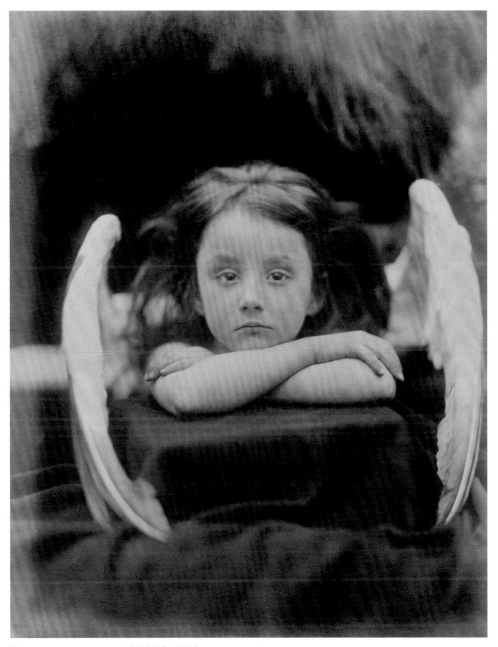

〈나는 (레이첼 거니Rachel Gurney를) 기다립니다〉, 1872년

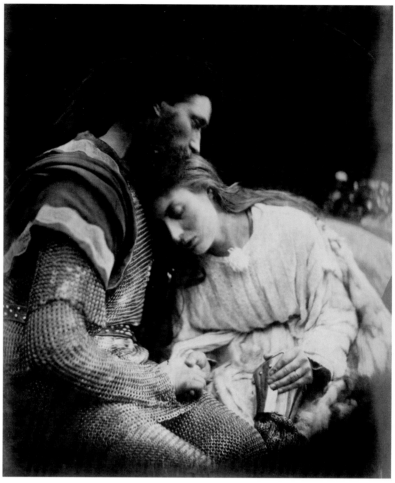

〈랜슬롯 경과 기네비어 여왕의 이별〉, 1874년

사진작가로서 캐머런은 1,000장이 넘는 촬영을 했고 각각의 사진들은 촬영을 위해 상당한 수준의 기술이 필요한 작업이었다. 그녀는 1864년부터 정기적으로 전시회를 열었는데, 돈을 받지 않고 남에게 주어 버리는 그녀의 관대함 덕분에 작품 판매는 신통치 않았다. 캐머런의 재정 상황은 실론에 투자한 결과가 매우 좋지 못했던데다 아들들의 교육에 많은 돈을 쓰는 바람에 악화되었고, 1875년에는 생활비를 절약하기 위해 다섯 아들 중 넷이 일하며 자리를 잡고 있는 실론으로 이사했다. 그들 부부가 아들 하딩과 함께 사우샘프턴에서 배에 오를 당시 이들이 가진 것이라곤 한 쌍의 관과 젖소 한 마리, 그리고 캐머런의 카메라뿐이었다. 몇 달 후인 1878년 중반, 캐머런은 실론에 있는 막

내 아들 헨리의 집에서 눈을 감았다. 몇 년 후, 그녀가 '벤저민'이라고 불렀던 헨리는 런던으로 돌아와 전문 사진작가로 자리를 잡았다. 캐머런의 사진은 헨리 세대의 영상 중심주의자들에게 큰 존경을 받았는데, 이들은 그녀의 작품을 사진의 예술적 개념을 낳은 역사적 매개로 높이 평가했다. 그러나 정작 그녀가 후대에 주장하고 싶었던 것은 자신의 사진이 지닌 훌륭한 미학이나 높은 지성과 위트가 아니라, 그녀가 당대의 '유명한 사람들과 고귀한 여성들'과 밀접했다는 사실이었다.[13] 여기서 우리는 포즈를 취하도록 돕는 시종 같은 그녀의 자세를 알 수 있다. 그녀의 삶이나 예술 모두에서, 줄리아 마거릿 캐머런은 모든 사람들과 대상을 자신이 소유하는 이미지로 바꾸려 했던 것이다. ▪

작가 미상, 〈로버트 카파의 초상〉, 1940년

로버트 카파

Robert Capa

1913-1954

재능이 있는 것만으로는 충분하지 않다. 헝가리인이기도 해야 한다.

_로버트 카파

20세기 초반 주요 인물들의 삶에서 공통적으로 발견되는 신상에 관한 요소들이 있다. 예를 들어 유대계 혈통, 이름을 바꾼 경험, 젊은 시절 보이는 뚜렷한 좌파 성향, 파리에서의 체류가 인생을 바꾼 일, 여러 지역을 방황하는 삶, 1950년대 공산주의자로 몰려 맹비난을 받아 위협을 느끼고, 극적인 효과 및 중립적인 입지를 위해 젊은 시절의 좌익 성향 이력을 고쳐 쓰기. 사진계에서는 로버트 카파의 삶이 바로 이러한 요소들을 전형적으로 보여 준다. 모든 종군 사진작가 중 가장 잘 알려진 인물인 카파는 있는 그대로의 진실을 보여 주는 사진과 군사적·정치적으로 전례 없이 현장에 가까이 접근했던 것으로 유명하다. 그러나 제2차 세계대전 때 미군의 종군 사진작가로 일한 기간 동안의 카파는 거의 허구에 가까울 만큼 부풀려진 면이 있다. 그의 가장 유명한 사진 중 하나인 〈총 맞는 군인*The Falling Soldier*〉은 진짜 총에 맞는 상황이 아니라는 의혹을 받고 있다. 두 번의 세계대전이라는 격랑 속에서 포토저널리즘은 방랑자적 존재였던 한 인간에게 그 세대의 정치적, 그리고 개인적 목적과 수단이 되었다. 또한 이는 중립성이라는 방어막을 제공하기도 했다. 어릴 때부터 자신의 기지를 밑천 삼아 살아 온 카파에게 사진은 자유로 향하는 통로와도 같았다.

엔드레 에르뇌 프리에드먼Endre Ernő Friedman이 본명인 카파는 줄리아나(줄리아) 베르코비츠와 데죄 프리에드먼 부부의 둘째 아들로 태어났다. 프리에드먼 집안은 당시 신분이 상승 중이던 유동적인 계층의 부부였으며 어머니는 재봉사로, 아버지는 여성복 재단사 견습생으로 일하고 있었다. 결혼 후 1910년에 이들은 부다페스트의 패셔너블한 구역인 벨바로스에 맞춤복 살롱을 개업했다. 카파는 부모의 결혼 생활에 대해 '길고, 격렬한 한 번의 전투'와 같다고 이야기한 바 있는데, 이는 그의 어머니가 아버지에 대해 도박을 하고 게으르며 잔꾀를 부린다고 한탄하며 자신이 가장 사랑하는 아들에게서 위안을 얻었기 때문일 것이다.[1] 그러나 1919년 여름 헝가리-소비에트 공화국의 붕괴로 찾아온 어려운 시기에 카파의 가족들을 먹여 살린 것은 아버지의 창의성 덕분이었다.[2] 같은 해 몇 달 동안, 5살이었던 카파는 공산주의 국가의 낙관주의와 공산주의 지지자들이

저지른 폭력적 시위인 화이트 테러를 경험했으며 얼마 지나지 않아 학교에 입학했다. 카파Capa(헝가리어로 상어라는 뜻)라는 별명을 가진 소년은 친구들과 함께 제멋대로 장난을 치며 어른들을 피해 도망다녔다.

십대의 카파는 잡지 『문카Munka』를 보며 아방가르드 문화와 정치에 심취했고, 대공황이 초래한 시국에서 가두시위에 참여하고 그 지지자들을 응원했다. 한 일화에 따르면 그가 공산당 입당도 고려했다고 하나, 결국 입당하지 않았던 것은 아마도 카파의 초창기 이력에서 그가 사실을 과장한 부분이 있기 때문일 것이고 이를 입증하는 명확한 증거도 있다.[3] 여러 전설 같은 이야기 중에는 공산당 당원 모집자들이 카파와의 회의가 수포로 돌아가자 그를 심문실로 끌고 가서 때리고 감방에 집어넣었으며, 그의 아버지가 비밀경찰인 척하며 와서야 풀어 주었다는 설도 있다.[4] 이후 카파가 1931년 7월 12일 그의 형 코넬(후에 '코넬 카파')의 신원 증명으로 베를린으로 떠날 수밖에 없었던 것도 그의 자유를 위해 제시된 조건이었다는 것이다.[5] 카파의 전기 속 다른 이야기들과 마찬가지로, 이 역시 조작된 일화일 수도 있다. 카파는 흥미로운 이야기를 만들어 내기 위해 사실을 있는 그대로 이야기하지 않았다는 여러 증거가 있기 때문이다.

카파는 베를린에서 한때 해외 거주 헝가리인들의 모임에 참여했는데, 이 중에는 그의 어렸을 적 친구이자 사진작가인 에바 베스뇨, 그리고 예술가, 디자이너이자 교사였던 죄르지 케페시도 있었다. 카파는 독일 정치대학교에 입학했으나, 몇 달도 되지 않아 헝가리 경제가 붕괴해 버렸다. 그의 가족이 더 이상 그에게 돈을 부쳐 줄 여유가 없어지자 그는 생계를 위해 데포Dephot 통신사에서 암실 보조 일을 했다. 카파가 어떻게 이 에이전시의 사진작가가 되었는지에 대한 다양한 경위들은 사실이라고 보기에는 의심스러운 것이 많다. 우리가 확인할 수 있는 사실은 1932년 11월에 그가 코펜하겐으로 취재를 갔다는 것인데, 이는 트로츠키가 소비에트 연합에서 축출된 이후 처음으로 대중 앞에 나선 사건으로 카파처럼 젊고 경력이 짧은 사진작가로서는 매우 중요한 취재를 맡은 것이었다.

1933년 2월, 카파는 점점 더 위험해지는 베를린을 떠나 빈으로 갔다. 그해 6월, 그는 부다페스트에서 여름을 보내며 여행사에서 사용할 풍경 사진을 촬영했다. 그리고 그는 친구 치키Csiki(임레 바이스Imre Weiss)와 함께 빈으로 돌아와 다른 사진 에이전시에서 사진작가로 일했다. 이때부터 카파에게는 그의 여생 전반에서 보이는 패턴이 나타나기 시작하는데, 바로 오랫동안 빈곤하게 지내다가 우연한 기회에 횡재를 하고, 짧은 기간 동안 고급스러운 생활을 즐기며 다 써 버리는 것이다. 1933년 그의 어머니는 단골 고객에게 빌린 돈을 카파와 치키의 파리 여행 경비로 내주었다고 한다.[6] 이 돈을 다 써 버

〈'개선문' 세트장의 잉그리드 버그먼〉, 1946년

린 후, 두 사람은 좀도둑질을 하며 살았다.[7] 파리 생활 초창기에 대한 이 이야기들은 카파의 다른 일화들과 마찬가지로 다채롭고 재미있다. 어떤 면에서 이들의 행동은 나름 전략적이었던 것이, 그가 몇 가지 결점에도 불구하고 사랑스럽고 가난하지만 개성 넘치는 인물로 보일수록 그의 친구들과 처음 만나는 이들은 그에게 더 많은 자유를 허용해 주었기 때문이다.

카파(당시에는 앙드레 프리에드먼으로 알려져 있었다)가 파리에서 알게 된 친구들 중에

는 사진작가 데이비드 시민David Szymin(후에 데이비드 세이무어David Seymour, 침Chim으로 알려짐), 앙리 카르티에브레송 및 지젤 프로인트 등이 있다. 이후의 삶에서 그는 유명인들의 모임에도 끼게 되어 어니스트 헤밍웨이, 진 켈리 및 존 휴스턴 등과도 가까워졌다. 퇴폐적인 매력이 있으며, 흥미진진하고 두근거리는 새로운 일에만 관심을 두는 편이었던 카파의 성격은 1953년 그가 공산주의자 혐의를 받고 FBI에 제출할 진술서를 준비할 때도 영향을 주었다.[8] 카파의 공식 전기 작가인 리처드 웰런Richard Whelan은 그가 좌익 정치인들에게 헌신적으로 행동한 증거들을 최대한 부각시키지 않기 위해 노력했지만, 카파가 실제로 정치에 개입했다는 증거는 수없이 많다. 한 책에서는 그가 베를린에서 급진파로 활약했으며 빈에서, 그리고 이후 파리에서 살 때도 활동이 이어졌다고 한다. 그가 슈투트가르트 출신의 유대인 여성 게르타 포호릴Gerta Pohorylle을 알게 된 것은 이 시기의 일로, 그녀는 공산주의 운동 혐의로 나치에 체포된 경험이 있었다. 카파와 포호릴은 사랑에 빠졌으며 1935년 동거를 시작한다. 전하는 이야기로는 그가 포호릴에게 카메라 사용법을 가르쳐 주었으며 그녀는 카파의 매니저 역할을 맡았다고 한다. 1936년 3월, 카파는 알리앙스 포토 에이전시에서 정규직으로 일하게 되었다. 그해 봄과 여름 동안 그는 당시 세력이 점점 커지고 있던 인민전선과 관련한 좌익 성향 신문에 쓸 사진을 다수 촬영했다.

　　1936년 앙드레 프리에드먼은 로버트 카파로, 게르타 포호릴은 게르다 타로Gerda Taro로 이름을 바꾸었다. 카파의 필명은, 본인의 설명에 따르면 포토저널리스트로서의 몸값을 올리기 위한 수단 중 하나로 생각해 낸 것이라고 한다.[9] 카파와 타로는 이때부터 유명세를 지닌, 한마디로 정의하기 힘든 미국 사진작가 로버트 카파라는 캐릭터를 갖게 되었다. 비록 이 계획은 곧 들통이 났지만, 이 도박으로 얻은 수익은 엄청났다. 그리고 머지않아 '로버트 카파'는 처음 이들이 만들어 낸 것보다 훨씬 더 유명한 존재가 되었다. 카파의 명성이 절정에 오른 것은 스페인 내전(1936-1939) 때였다. 카파와 타로는 1936년 8월 비행기 사고에서 살아남아 바르셀로나에 도착한 후, 아라곤 지역으로 떠났다. 그리고 잘 알려진 대로, 북부 코르도바 지역의 세로 무리아노에서 카파는 그의 가장 유명한 사진, 즉 왕당파 병사가 총을 맞고 쓰러지는 장면을 포착한 사진을 찍게 된다. 포토저널리즘의 상징이라 할 수 있는 이 사진에 대해서는 오늘날 몇 가지 견해가 첨예하게 대립한다. 하나는 카파가 이 장면을 연출하여 찍은 다음 사실처럼 보이도록 한 뒤 죄책감에 시달렸다는 것이다. 이러한 논리는 그가 스스로에 대해 늘어놓았던 거짓말 같은 이야기들, 혹은 과음을 즐겼던 그의 성향이 자신의 죄책감을 덜어내기 위한 방법이었다는 견해와 맥락을 함께한다. 그 죄책감에는 형 라슬로처럼 가업을 돕지 않고 부다페

스트를 떠나 베를린으로 향한 것과 또 타로를 포토저널리즘의 길로 들어서게 한 것에 대한 부분도 있을 것이다. 1938년 카파는 『진행 중인 죽음*Death in the Making*』이라는 책의 표지로 〈총 맞는 군인〉 사진을 넣으며, 이 책을 전년도에 사망한 타로에게 헌정했다.[10]

카파를 종군 사진작가로 정의하는 것은, 유명 매체마다 실리곤 했던 인간적 흥미를 불러일으키는 이야기에도 그의 사진이 사용되었다는 사실을 간과하는 것이다. 스페인 내전 동안 그의 사진 대다수는 휴머니스트적인 분위기를 띠고 있었으며 스페인 주민들의 충돌이 가져오는 영향을 집중적으로 드러냈다. 그가 전쟁 기간 내내 스페인에 있었던 것도 아니다. 1938년 1월, 그는 파리, 뉴욕 및 브뤼셀에 추가로 취재를 갔으며 전쟁 중 다른 기간에는 독일의 영화 제작자 요리스 이벤스와 중국으로 가서 일본의 침공에 저항하던 공산주의자와 국민당 세력의 국공합작에 대한 다큐멘터리 영화를 촬영했다. 그는 중국에 약 7개월간 머물면서 서구권의 매체에 사진을 공급했다. 카파는 적절한 시기에 스페인으로 돌아와 사진을 찍었는데, 국제 여단(자원봉사자로 구성된 공화제 찬성파의 군대)의 해산 직전인 1938년 10월이었다.

제2차 세계대전이 발발하자 카파는 유럽을 떠나 그의 동생 코넬이 있는 뉴욕으로 갔다. 그는 친구의 소개로 만나게 된 토니 소렐이라는 여성과 혼인신고를 하여 임시 발급된 미국 비자가 만료되는 것을 피했다. 그런 후 카파는 1940년 4월 멕시코로 가서 비자 발급에 필요한 6개월의 미국 외 체류 기간을 채우는데, 이때 투표를 둘러싼 멕시코의 정치적 불안을 사진에 담았다. 미국 체류 조건이 안정된 후, 카파는 텍사스를 통해 미국으로 입국한 후에야 뉴욕으로 돌아왔다. 1941년 여름, 그는 다이애나 포브스로버트슨과 『워털루 로드의 전투*The Battle of Waterloo Road*』(1941)라는 책을 함께 작업하기 위해 런던으로 향했다. 이 책은 런던 공습을 견뎌낸 런던 노동 계급에 대한 내용이었다. 그리고 카파는 다음 해 여름 영국으로 돌아와 1943년 봄까지 머물렀는데, 이는 자신의 전시 사진보도 작업을 하기 위해서일 뿐 아니라 일레인 저스틴과 사랑에 빠졌기 때문이다. 그녀는 젊은 영국 기혼 여성으로, 친구들은 그녀를 '핑키Pinky'라는 별명으로 불렀다.[11]

신빙성이 떨어지는 카파의 회고록인 『그때 카파의 손은 떨리고 있었다*Slightly Out of Focus*』(1947)는 적국 출신 외국인, 즉 헝가리인이었던 그가 어떻게 미국 군대의 종군 사진기자로 승인받을 수 있었는지에 관한 이야기로 시작한다. 1943년 3월 정부의 허가를 얻은 카파는 이후 12개월 동안 『라이프』지를 위해 유럽 연합군의 다양한 활동을 취재했고, 1944년 1월 22일 로마 남부 안치오에서의 해병 연합 상륙작전을 기록한다. 그해 4월 카파는 런던에 있었으며, 몇 주 후에는 미 해양 경비대의 운송선 안에서 116보병대와 함께 지내며 중요한 작전을 준비했다. 6월 5일에는 영국 해협을 건너 상륙용 주정에

탑승하여 최전선에 배치된 미군 부대와 함께 오마하 해안에 도착했다. 최근의 연구자들은 이 무시무시한 파견 취재와 관련한 유명한 이야기, 즉 카파가 100장이 넘는 사진을 찍었지만 암실 인화 과정에서의 실수로 11장만이 남았다는 이야기가 대체로 사실이 아니라고 보는 편이다. 추측해 보건대, 스스로 용감무쌍함의 신화에 갇혀 있던 카파는 사실 겁에 질려 있었던 것이 아니었을까?[12]

카파는 6월 8일에 오마하 해안으로 돌아왔으며 그날 저녁에는 바이외로 갔다. 힘겨웠던 노르망디 작전 내내 미군과 함께한 그는 런던에서 짧은 여름휴가를 보냈다. 이어 파리로 돌아간 그는 1944년 8월 25일 프랑스의 수도가 해방을 맞이하는 과정도 함께했다. 그해 12월, 그는 벌지 전선에 있었다. 그리고 다음 해 3월, 그는 미군 제17공수부대와 함께 낙하산을 메고 독일로 뛰어들어 연합군과 함께 라이프치히, 뉘른베르크 침공에 동행했으며 이들은 마침내 한때 그의 고향이자 이제는 산산조각나 버린 도시, 베를린을 점령했다. 1931년 베를린에 도착할 당시 그는 헝가리인이었지만, 1945년 다시 왔을 때는 미국인이 되어 있었다.

카파가 다음으로 도전한 모험은 바로 사랑이었다. 그는 대담하게도 여배우 잉그리드 버그먼(당시 페터 린드스트롬과 결혼한 상태였다)에게 접근하여 2년 동안 연인 관계로 지냈다. 카파가 침, 카르티에브레송, 조지 로저 및 윌리엄 반디버트 등과 함께 협동조합 형태의 사진 에이전시 매그넘Magnum을 설립한 것은 1947년의 일로, 카파는 매그넘의 중심 역할을 하며 이를 운영했다.[13] 같은 해 늦여름 그는 미국 소설가 존 스타인벡과 함께 『뉴욕 헤럴드 트리뷴New York Herald Tribune』의 지원을 받아 러시아로 여행을 떠났다. 1948년부터 1950년 사이에 카파는 레반트 지역을 세 번 방문했는데, 이스라엘의 건국과 이후 일어난 아랍 이스라엘 전쟁을 취재하기 위해서였다. 1940년대 후반부터 1950년대 초에 그는 주로 『홀리데이Holiday』 매거진에서 일했는데, 이 잡지는 주로 전후 유럽의 여가 생활에 대한 낙관적인 이미지들(컬러 사진이 많았다)을 게재했다. 그의 마지막 연인은 1949년 한 파티에서 만난 미국인 이혼녀인 제미선 맥브라이드 해먼드였다.

카파는 고질적인 도박꾼이었다. 포커 테이블과 경마장에서는 물론 삶에서도 마찬가지였다. 1954년 5월, 그는 『라이프』지의 인도차이나(현재의 베트남) 특파원으로 전쟁 취재를 떠났다. 종군기자로 참전하기를 수없이 포기한다고 했으면서도(또는 그렇다고 전해짐에도), 그는 이 도박을 받아들였다. 카파는 5월 25일 프랑스군 호송 부대와 만나 홍강 삼각주에 위치한 두 요새를 철거하는 작전에 참여했다. 호송대가 길 위에 잠시 멈추었을 때, 카파는 계속 걸어가다가 프랑스군 소대가 수풀 사이로 진군하는 모습을 찍기 위해 멈추어 섰다. 이것이 그의 마지막 사진이 되었다. 그는 베트남 독립군의 대인 지뢰

〈남딘Namdinh에서 타이빈Thaibinh으로 가는 길〉, 인도차이나(베트남), 1954년 5월

를 밟아 부상을 당해 42세의 나이에 사망했다. 허풍을 떠는 성향 때문에 카파는 '자기 자신을 꾸며 낸 사람'[14]이라고 불렸으며, 2004년 패트릭 주디Patrick Jeudy의 다큐멘터리 제목을 빌려오자면 '스스로 전설을 믿은 사람'이기도 했다. 그러나 카파를 모델로 쓴 마서 겔혼Martha Gellhorn의 소설 『죽음이 우리를 갈라놓을 때까지Till Death Do Us Part』(1958) 속 인물 팀 바라처럼, 그는 '사람들이 자신들이 그를 미처 몰랐던 때부터 이미 알고 있었다고 주장하고, 그에 대한 이야기를 만들어 내고, 인용하며, 그가 자신을 보았다는 것을 자랑스러워하고 그에게 이용되면 행복해하는 부류의' 사람이었다.[15] '카파'라는 인물과 부풀려졌다는 데 의심의 여지가 없는 그의 사진 모두 다른 사람들의 이상적인 형상화를 통해 탄생한 것이다. ■

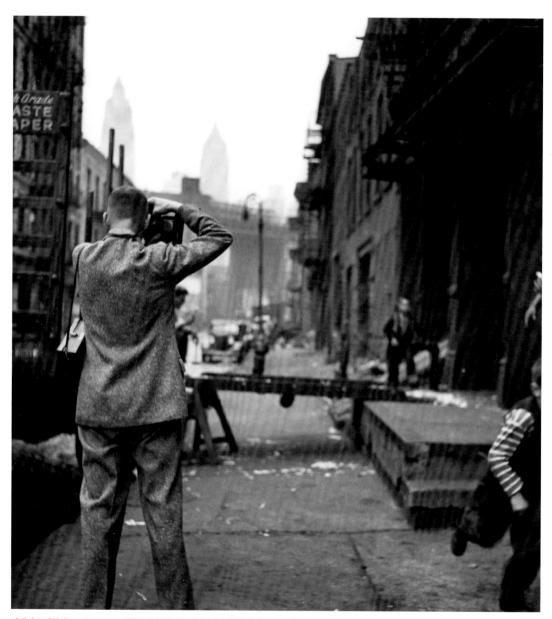

제네비브 네일러Genevieve Naylor, 〈창고 바깥에 있는 카르티에브레송〉, 뉴욕, 1946년

앙리 카르티에브레송
Henri Cartier-Bresson

1908-2004

사진은 지성의 형식이다.
_앙리 카르티에브레송

50년이 넘는 기간 동안 40개 이상의 나라에서 50만 장 이상의 필름을 사용해 이루어진, 앙리 카르티에브레송의 작품 세계는 20세기 중반의 중요한 시각적 연대기라 할 수 있다. 그의 사진이 담긴 『재빠른 이미지*Images à la sauvette*』(1952)와 『유럽인들*Les Européens*』(1955) 두 권의 책은 길거리 사진 및 보도사진이 정보를 줄 뿐 아니라 눈을 즐겁게 할 만큼 아름다울 수 있다는 사실을 보여 준다. 카르티에브레송이라는 이름은 거의 사진과 동의어라 할 만하지만, 카르티에브레송이라는 사람 자체는 한마디로 정의하기 힘들다. 그는 '보도사진의 거장'[1]이라고 불렸지만, 스스로 "나는 리포터가 아니다"[2]라고 언급한 바 있다. 그가 촬영한 사진은 1932년 삽화가 들어가는 신문에 처음으로 실렸으며, 그의 이미지가 갤러리에 전시된 것도 같은 해의 일이다. 카르티에브레송의 가장 큰 역설은 그가 가장 열정을 품었던 대상이 사진이 아니라는 점이다. 그는 사진이 아닌, 드로잉과 회화를 선호했다. 역사상 가장 유명한 사진작가 중 한 사람인 그에게 사진은 단지 '빠르게 그릴 수 있는 그림'[3]일 뿐이었다. 카르티에브레송을 알기 힘든 이유는 그가 스스로에 대해서나 자신의 작업에 대해 이야기하지 않았기 때문이 아니라, 모순되거나 도발적인 이야기를 종종 했기 때문이다. 카메라 뒤에 숨은 그는 실제로는 뻔히 자신을 드러내고 있었던 것이다.

카르티에브레송은 파리 근교의 마른라발레에서 가까운 마을인 샹틀루앙브리에서 태어났다. 카르티에브레송 가문은 실을 생산하는 가업으로 유명했다. 소설가이자 전기 작가인 피에르 아술린Pierre Assouline에 따르면, 카르티에브레송은 에콜 페넬롱에서 아르튀르 랭보의 작품을 읽다가 그의 지도교수에게 들켰는데, 교수는 다른 이들 앞에서는 그를 꾸짖었지만 개인적으로는 문학에 대한 그의 열정을 즐길 것을 권유했다고 한다.[4] 그는 유수의 경영 대학원에서 공부한 후 가업을 이어받을 생각이었지만, 경영과 관련해서는 준비 과정을 위한 수업만을 수료했다. 또한 그는 프랑스의 대학 입학 자격시험에서 세 번이나 실패한 바 있다. 이러한 젊은 시절의 반항은 그의 여생 전반에도 같은 패턴으로 나타나는데, 그는 기존의 구조에 완전히 적응하지도 완전히 거부하지도 않았다.

카르티에브레송은 "내가 아이였을 적, 나는 매주 목요일과 일요일에 그림을 그렸다. 그리고 나머지 시간에는 그 시간을 꿈꾸었다"[5]고 이야기한 바 있다. 그의 부모는 미술 교육을 받고 싶어 하는 그의 소망을 1925년에 들어주었던 것으로 보인다. 다음 해 그는 화가 장 코트네에게서 개인 교습을 받았으며 이 시기에 사촌 루이와 함께 자크에밀 블랑슈Jacques-Émile Blanche의 지도를 받기도 했다. 1926년 가을에 그는 앙드레 로트André Lhote의 몽파르나스 미술 아카데미에 입학했으며 1928년 초까지 재학했다. 카르티에브레송이 받은 미술가로서의 훈련은 극히 평범했지만, 그가 받은 교육 자체는 전혀 평범하지 않았다. 그는 블랑슈를 통해 미술 및 문학계의 다양한 인물들을 만났는데, 이 가운데 작가 르네 크레벨René Crevel은 그에게 초현실주의자들을 소개해 주었다. 카르티에브레송은 몽마르트의 카페 드 라 담 블랑슈Café de la Dame Blanche에서 열리는 모임에 참석했으나 주로 침묵을 지켰다고 한다.[6] 그는 나중에 이에 대하여 "나는 앙드레 브르통의 초현실주의에 대한 구상을 매우 좋아했는데, 그 구상에서 즉흥적인 표현과 직관의 역할, 그리고 무엇보다도 반항적인 태도를 좋아했다"고 회상했다.[7]

카르티에브레송은 1929년 봄에 파리 교외의 르 부르제 비행장에서 공군 병역을 수행했다. 1930년 10월에는 프랑스를 떠나 아이보리 코스트로 향했고 11월에 도착한 후 다양한 국가들을 여행했다. 그는 카메룬, 토고 및 니제르 강을 따라 자리 잡은 나라들을 방문했고 랭보, 로트레아몽, 블레즈 상드라르 등 폭넓게 문학 작품을 읽었으며 다음 해 봄에 프랑스로 돌아왔다. 이 시기에 그가 30×44밀리미터의 에카 크로스Eka Krauss 카메라로 찍은 사진은 고작 몇 장만이 남아 있는데, 이 사진들은 그의 생에서 거의 마지막에 가서야 공식적인 작품 목록에 포함되었다. 카르티에브레송의 초기 미학의 기준이 되었던 사진 역시 다른 사진작가가 아프리카에서 촬영한 것인데, 바로 헝가리 출신의 마틴 문카치가 세 명의 현지 아이들이 파도 속으로 뛰어드는 모습을 담은 작품 〈탕가니카 호수의 세 소년들Thress Boys at Lake Tanganika〉(1929년경)이다.

카르티에브레송은 어릴 때부터 친구였던 작가 앙드레 피에르 드 망디아그André Pieyre de Mandiargues와 함께 1931년 후반까지도 여행을 계속했다. 1932년 여름, 두 사람은 미술가 레오노르 피니와 함께 여행하기도 했다. 카르티에브레송은 작품을 두 개의 포트폴리오로 나누었는데, 각각의 포트폴리오는 그의 사진 작업의 두 시기를 대변한다. 1931년 여름에 편집한 '첫 번째 앨범'은 앗제에게서 영향을 받은 초기 작품인 파리의 모습을 담았으며, 아프리카에서 찍은 사진들도 포함되어 있다. 나머지 하나는 1946년에 엮은 일명 '스크랩북Scrapbook'이다. 이 두 번째 작품집은 라이카Leica 카메라를 쓰기 시작한 1932년부터 시작되는데, 초반의 작품들은 '뉴 비전New Vision'(1920년대와 1930년대 독일에서 모호이

너지가 바우하우스를 중심으로 전개한 모더니즘 사진 운동-옮긴이)의 영향을 받은 흔적이 보이기도 한다. 1931년은 확실히 그에게 분수령이 된 해였다. 자유롭게 살며 널리 여행하고 싶어 했던 카르티에브레송이 사진이 그 수단이 될 수 있음을 알게 된 것도 이 시기다.

1930년대에 카르티에브레송이 추구한 방랑자적 삶은 1929년에서 1930년 사이에 그가 파리에서 맺은 인연에서 비롯되었다. 그는 파리 외곽의 중세 시대 공장 건물에서 카레스 크로스비와 헨리 크로스비 부부가 열었던 퇴폐적인 하우스 파티에 단골로 초대되었으며 이 파티에서 브르통, 크레벨, 막스 에른스트 및 살바도르 달리를 비롯한 다양한 인사들과 어울렸다. 그가 그레첸 파월과 피터 파월 부부를 만난 것도 크로스비 부부의 소개를 통해서였는데, 이들에 대해서 알려진 바는 카르티에브레송이 자신은 이들의 영향을 받아 사진을 진지하게 찍기 시작했다고 주장했던 것[8], 그리고 카르티에브레송과 그레첸이 연인 사이였다는 사실[9] 외에는 거의 없다. 또한 카르티에브레송은 크로스비 부부를 통해 1932년 뉴욕에 갤러리를 연 줄리앙 레비Julien Levy를 만나게 된다. 그는 다음 해에 《앙리 카르티에브레송의 사진과 안티그래픽 사진전》이라는 전시회를 열었다. 레비는 눈에 띄게 예술성을 강조하고, 손으로 직접 인화하여 알프레드 스티글리츠풍의 작품과 대비되는 사진들을 가리켜 '안티그래픽anti-graphic'이라는 새로운 표현을 만들었는데, 이러한 사진들은 그 기법이나 구성에서 도발적일 정도로 캐주얼한 느낌을 주었다.

1934년, 실패로 끝났던 민족학 탐구 여행에 미련이 남은 카르티에브레송은 멕시코로 떠나 멕시코시티에서 몇 달간 머물렀다. 1935년 3월, 그와 마누엘 알바레스 브라보는 멕시코시티의 팔라치오 데 벨라스 아르테스에서 합동 전시를 연다. 그다음 달, 카르티에브레송은 멕시코를 떠나 미국으로 가서 뉴욕에 도착했다. 이곳에서 그의 사진은 알바레스 브라보와 워커 에번스의 작품과 함께 레비 갤러리에 전시되었다.

피에르 드 망디아그는 카르티에브레송과의 우정에 대해 회고하며, 처음 몇 년 동안 두 사람이 서로를 격려하며 벌였던 많은 일들 중 하나는 바로 공산주의 운동이었다고 했다.[10] 큐레이터이자 작가인 클레망 셰루Clément Chéroux는 그를 1930년대의 이론적인 지도자로 그려내기 위해 피나는 노력을 했다. 셰루는 카르티에브레송이 초현실주의자를 통해 공산주의를 접하게 되었거나, 초현실주의자들이 스스로를 프랑스 공산당의 문화 운동가로 자처했던 것이라고 주장했다. 또한 셰루는 카르티에브레송과 1930년대 그의 보도사진 및 영화 제작 활동 사이에 얽힌 관계, 공산주의 지지자들과 관련 단체, 그리고 프랑스와 멕시코, 뉴욕에 있는 모임들을 분석하고 카르티에브레송이 중앙아메리카와 미국에서 급진적 활동을 벌였다고 주장했다. 셰루의 주장은 흥미롭지만, 실제로 카르티에브레송이 개인적으로 헌신한 작업은 특정 이데올로기가 아니라 파시즘과 맞서 싸

우기 위한 무기로서의 문화라고 할 수 있다. 그는 후에 이 시기에 대해 다음과 같이 이야기한 바 있다. "히틀러가 우리 등 뒤에 있었다. 우리는 모두 좌파였다. 아무것도 부끄러울 것이 없었다. 또한 자랑스러울 것도 없었다."[11] 1930년대 말, 카르티에브레송은 자바 섬 출신의 무용수이자 시인이었던 카롤리나 잔 드 수자아이크(엘리라고 알려져 있다)와 결혼했으며 사진작가가 될 것인지, 혹은 영화 제작자가 될 것인지를 놓고 고심했다.

프랑스와 독일의 휴전 협상이 이루어진 1940년 6월 23일, 프랑스군 상병으로 메스 지역에서 영상 및 사진을 담당하고 있던 카르티에브레송은 감옥에 수감되었다. 1943년 2월, 거의 3년간을 감옥에서 보낸 그는 마침내 포로수용소에서 탈출하는 데 성공했다. 그는 앵드르에루아르 지방의 로슈에 위치한 농가에 다른 탈출병들과 숨었다가 전쟁 포로 및 강제 추방자 민족운동이라는 단체와 접선하여 가짜 동원 해제 서류를 받는 데 성공했다. 1944년 9월, 그는 파리의 해방을 사진에 담았으며 전쟁 포로들의 본국 송환에 관한 영화 〈귀환 La Retour〉의 촬영 허가를 얻었다. 카르티에브레송에게 '귀환'은 1945년 5월부터 6월까지 더 많은 영화를 촬영하기 위해 독일로 돌아가는 것이었다. 이듬해 그는 엘리와 함께 뉴욕으로 떠났다. 이곳에서 1947년 초반에 뉴욕현대미술관에서 열린 자신의 사진 전시회 준비를 도왔는데, 이 전시회는 그가 전쟁에서 사망했다고 알려졌을 때 계획된 것이었다. 그가 『하퍼스 바자』와 함께 지속적으로 일하게 된 것도 뉴욕에서부터 시작된 일이었다. 그의 작업 방식이 무엇이든 간에 카르티에브레송은 매끄럽게, 그리고 성공적으로 사진 예술과 상업 사진을 오갔다.

전쟁이 발발하기 전, 로버트 카파는 사진작가들이 자신들이 촬영한 이미지의 저작권을 가질 수 있는 협동조합을 만들자고 제안한 바 있다. 그리고 이 발상은 1947년 5월 매그넘 포토스라는 단체로 실현되었다. 이 단체의 또 다른 원칙은, 편집자가 아닌 사진작가 스스로 사진을 찍으러 떠날 곳을 결정한다는 것이었다. 그리하여 그들은 서로 세계의 구역을 나누었다. 유럽은 카파와 데이비드 세이무어(일명 '침')가, 아프리카와 중동 지역은 조지 로저 George Rodger가, 그리고 아시아를 카르티에브레송이 맡은 것이다. 1947년 8월 그와 엘리는 뉴욕을 떠나 인도와 파키스탄으로 향하는 배에 몸을 실었으며, 이후 4년간 이 지역을 여행했다.

1948년 1월 카르티에브레송은 마하트마 간디가 암살당하기 몇 시간 전에 그를 만났다. 이후 그는 인도 독립운동 지도자의 장례식과 그의 시신을 태운 재를 날리는 장면을 다큐멘터리로 기록하기 위해 인도에 머물렀다. 1948년 후반에 버마(현재의 미얀마)로 간 카르티에브레송은 『라이프』 매거진이 '국민당의 최후'를 기록하는 임무를 위해 중국으로 건너가라는 매그넘의 전보를 받았다. 1949년 10월, 상하이가 공산주의자들

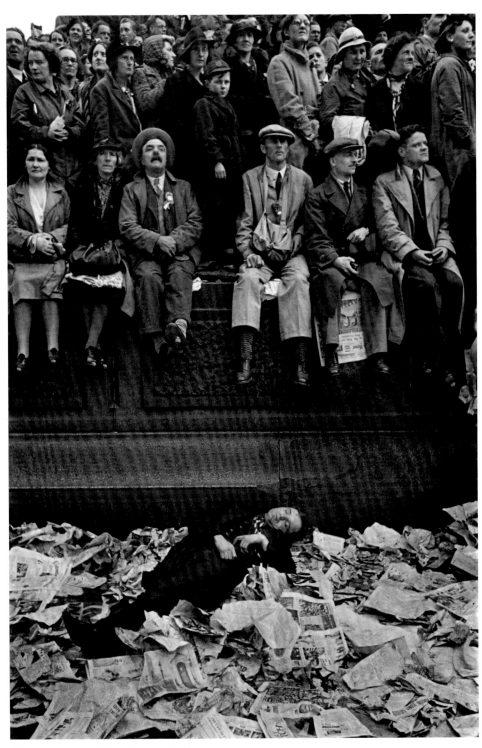

〈조지 4세의 대관식 날 트라팔가 광장〉, 런던, 1937년

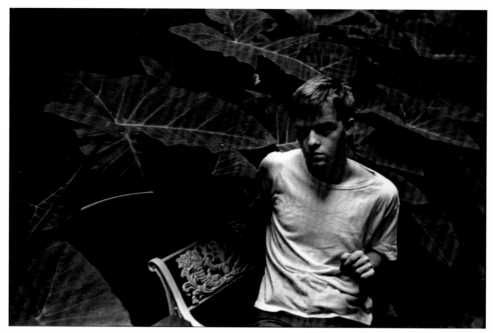

〈트루먼 커포티〉, 뉴올리언스, 1947년

에게 넘어감과 동시에 그는 중국을 떠나 인도네시아의 독립을 촬영했다. 이후 그와 엘리
는 수마트라, 발리, 싱가포르, 말레이시아 및 실론(현재의 스리랑카)을 여행하다가 1950년
3월에 파키스탄, 이란, 이라크, 시리아와 레바논을 거쳐 이집트로 우회한 다음 프랑스
로 돌아왔다. 카르티에브레송에게 매그넘은 완전에 가까운 자유 영혼으로 살 수 있음
을 뜻했다.

　　1950년대 초반 카르티에브레송은 유럽으로 돌아왔지만 여전히 여러 나라들을 돌
아다녔다. 1952년에는 『재빠른 이미지』를 출판했는데, 당시 표지는 마티스가 디자인했
다. 제목에 사용된 관용구는 카르티에브레송의 작업 방식에서 따온 말이었다. 1946년
7월 그가 촬영을 위해 뉴올리언스로 갈 때 동행했던 작가 트루먼 커포티Truman Capote는
다음과 같은 기록을 전한다. "한번은 뉴올리언스의 거리에서 작업하는 그를 보았다. 그
는 마치 흥분한 잠자리처럼 보도 위에서 거의 춤을 추다시피 했는데, 석 대의 라이카 카
메라가 끈에 매달려 그의 목에서 흔들거리고 있었으며 한 대는 그의 눈에 붙어 있었다.
찰칵, 찰칵, 찰칵— 카메라는 마치 그의 몸의 일부처럼 보였으며, 그는 거의 종교적인 몰
입 상태에서 강렬한 기쁨에 넘쳐 사진을 찍고 있었다."[12] 1962년 카르티에브레송에 대

한 텔레비전 다큐멘터리에서 그가 거리에서 사진을 찍는 장면이 등장했는데, 그는 정말로 춤을 추는 것처럼 보였다. 그의 발은 거의 끊임없이 움직였다. 『재빠른 이미지』에서 카르티에브레송은 다음과 같이 서술했다. "나에게 사진이란 1초도 되지 않는 순간에 일어나는 동시적 인식이며, 사건의 의미이자 형태의 정확한 구조를 나타내어 한 사건을 적절하게 표현해 주는 것이다."[13] '결정적 순간un moment décisif'이라는 문구는 레츠 추기경의 말에서 인용한 것으로, 영어판 책에서는 그의 작업 방식을 나타내는 '결정적 순간'으로 번역되며 그 자신만큼이나 유명한 말이 되었다.

1954년 여름, 러시아의 영화 제작자가 비자를 발급해 준 덕에 카르티에브레송은 1947년 이후 소비에트 연방 내에서 촬영 허가를 받은 최초의 서구권 사진작가가 되었다. 매그넘은 이 사진을 『라이프』지에 넘길 때 상당한 돈을 받았다고 전해진다.[14] 카르티에브레송은 1950년대 후반 및 1960년대에 1955년 파리에서 열린 최초의 주요 전시 이후 가장 주목할 만한 전시회를 열었으며 『현행범Flagrants délits』(1968) 등 몇 권의 책 작업, 그리고 국제 뉴스 취재 등 여러 가지 일들을 했다. 그러나 1960년대 말과 1970년대 초, 그의 예술과 사진 작업, 그리고 모험은 끝을 바라보는 듯했다. 1967년 그는 엘리와 이혼하고, 1970년에 사진작가 마틴 프랑크Martine Franck와 결혼하여 1972년에는 딸 멜라니를 얻었다. 아마도 이 사건이야말로 60대에 들어선 카르티에브레송이 방랑 생활을 접게 된 가장 큰 이유일 것이다. 1974년, 그는 이제 매그넘을 그만두라는 수많은 위협을 받은 후 결국 매그넘을 사임한다. 1970년대 초반부터 지속적으로 초상 사진과 풍경 사진만을 촬영했던 그는 그의 첫사랑과도 같은 존재인 드로잉과 회화 작업으로 돌아갔다.

일화에 따르면, 갤러리 운영자인 피에르 콜의 어머니는 카르티에브레송의 일생에서 일어날 모든 중요한 사건들을 정확히 예언했다고 한다. 그러나 단 한 가지 예언만이 틀렸는데, 그녀는 그가 일찍 죽을 것이라고 말했다는 것이다. 사실 그는 한 세기의 첫 십 년부터 다음 세기의 첫 십 년을 더 살았다. 그러나 콜 부인이 완전히 틀린 것은 아니었던 것이, 95세의 나이에 세상을 떠난 그의 주머니 속에 여전히 랭보의 시집이 들어 있는 한, 카르티에브레송은 언제까지나 젊은이일 것이기 때문이다. ■

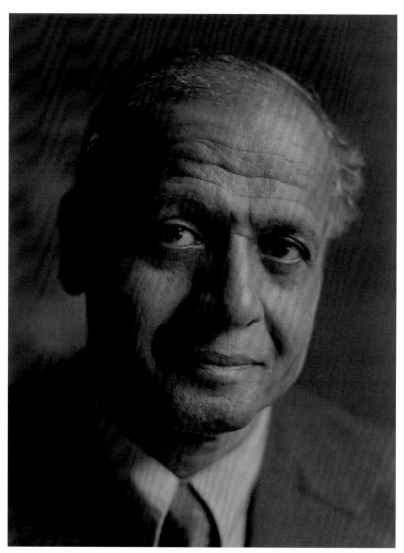

셰리 터너 디캐러바Sherry Turner DeCarava, 〈로이 디캐러바의 초상〉, 1991년

102

로이 디캐러바
Roy DeCarava

1919-2009

> 내 작업을 제대로 보려면 나를 제대로 볼 수 있어야 한다.
> 나를 제대로 보려면 내 작업을 제대로 볼 수 있어야 한다.
> _로이 디캐러바

로이 디캐러바의 삶과 예술은 20세기 전후 사진계에 덧씌워져 있던 양극화된 분류법이 잘못되었음을 증명한다. 디캐러바는 35밀리미터 핸드헬드 카메라를 사용해 뉴욕의 거리와 할렘의 가정 및 재즈 공연 중인 바와 카페를 촬영했다. 그러나 스트리트 사진작가의 방법을 차용했던 그는 자신의 작품을 보도사진으로 여기지 않았다. 그에게 더욱 중요한 의미를 지니는 것은 시각적 시로서의 사진이었다. 흔히 '할렘의 사진작가'로 불리는 디캐러바는 20대 중반이 넘어서는 할렘에 살지 않았다. 그는 자신과 동료 아프리카계 미국인과 함께 인종 차별에 맞섰으며 이는 인종 차별 금지법 시행 전과 후, 시기를 가리지 않고 언제나 그가 몰두했던 일이었다. 또한 흑인으로서 자신에게 향하던, 치명적이지만 잘 드러나지 않는 편견에도 대항했다. '흑인들의 미학'이라는 관념을 헌신적으로 연구한 디캐러바는 궁핍한 서민 계층이 소외되는 모습을 감추지 않는 이미지를 만들겠다고 결심했다. 그의 긍정성과 휴머니즘도 그의 예술을 한 방향으로 국한시키지는 못했다. 오히려 차별을 받은 경험은 그가 삶을 더욱 소중히 여기도록 만들었다.

할렘 병원에서 태어난 디캐러바는 다양한 민족 출신의 이웃들 사이에서 성장했다. "우리는 경제적 재앙의 가장자리에 위태롭게 매달려 있었기 때문에 자주 이사를 다녀야 했으며, 적대적인 백인들에게 둘러싸인 구석진 곳에서 살아야 했다."[1] 그가 12살 때, 그는 당시 두 번째 결혼 이후 또다시 과부가 된 어머니와 함께 사우스 할렘의 분리 구역으로 이사를 갔다. 또래의 다른 이들과 마찬가지로, 디캐러바 역시 신문팔이나 얼음 배달 등 아이들이 할 수 있는 잡다한 일을 했다. 그의 어머니는 아들이 음악가가 되기를 바랐으나, 결국 그가 시각예술 분야를 더 좋아한다는 점을 인정했다. 디캐러바는 보도블록에 분필로 그림을 그려 또래들 사이에서 유명해졌으며, 영화관에서 하루종일 시간을 보내기도 했다. "나는 흑백 영화의 시각적 미학에 흠뻑 빠졌기에 사진을 찍게 된 것은 자연스러운 일이었다."[2]

디캐러바는 할렘의 쿠퍼 중학교에서 공부한 후 첼시의 텍스타일 고등학교에 진학했다. 졸업 무렵, 아프리카계 미국인 학생들은 실업 관련 수업을 추천 받았으나 디캐러

바는 미술 감상 수업에 등록했다. 이는 분명 디캐러바가 사진작가로서 개인적인 비전을 바탕으로 원숙한 자신만의 스타일을 만든 계기가 되었을 것이다. 프랫 인스티튜트에서 학사 학위 취득에 실패한 디캐러바는 뉴욕 시의 한 공모전에 입상하여 1938년 쿠퍼 유니언에서 보다 심화된 커리큘럼의 미술을 배우게 되었다. 그러나 이렇게 자신의 재능을 인정받았음에도 그가 쿠퍼 유니언에서 보낸 시간은 그리 행복하지 않았다. 그는 또다시 몇 명 되지 않는 흑인 학생들 중 한 명이었고, 그의 백인 급우들은 자신들이 받은 교육과 그가 받은 교육의 격차를 분명히 드러내곤 했다. 그는 할렘 아트센터에서 야간에 무료로 열리는 드로잉과 석판화 수업을 수강했으며, 1940년 쿠퍼 유니언을 떠나 이곳에서 학업을 계속했다. 1944년부터 1945년까지 그는 할렘에 위치한 좌파 성향의 조지 워싱턴 카버 스쿨에서 회화와 소묘를 무료로 수강했는데, 이곳이야말로 그가 마침내 소속감을 느끼게 된 곳이었다. 이 학교에서 그를 가르친 이들 중 하나는 화가 찰스 화이트Charles White로, 그의 초기 작품에 중요한 영향을 주었다.

디캐러바의 어머니는 공공사업 촉진국에 일자리를 얻었는데, 이는 뉴딜 정책의 일환으로 한 가정당 한 명씩 장기 실업 상태인 사람들을 고용하는 정책의 결과였다. 아들 디캐러바는 18살부터 어머니 대신 일할 수 있었고, 처음에는 사무직으로 고용되었으나 나중에는 예술 프로젝트의 포스터 담당 부서로 배치되었다. 1943년 디캐러바는 팔머와 결혼했다. 같은 해 이 부부는 첫아들을 얻었으며, 디캐러바는 군에 입대했다. 신경쇠약으로 고생한 그는 군 병원의 정신병동에서 몇 달을 입원해 있었는데, 이는 그의 군 생활 중 유일하게 차별받지 않은 경험으로 나중에 그는 "나는 민주주의에 대해 배웠다"[3]고 이야기했다. 6개월 후 명예 제대를 한 그는 일자리를 얻으려고 고군분투했으나 기술 도안을 그리는 업무 이상의 일자리를 찾을 수는 없었다. 디캐러바와 팔머는 1948년, 둘째 아들을 얻은 다음 해에 이혼했다.

쿠퍼 유니언에서 디캐러바는 처음 카메라를 사용하기 시작했으나, 1947년까지 '하나의 예술 형태로서의 사진에 진지하게 관심을 갖지는 않았다.'[4] 그해 뉴욕현대미술관에서는 앙리 카르티에브레송의 회고전이 열렸는데, 이것은 그에게 중요한 영향을 끼쳤다. 디캐러바도 카르티에브레송처럼 오직 자연광에서만 사진을 찍는 방법을 선택했지만, 라이카 대신 아구스 AArgus A(35밀리미터 카메라로 1930년대 후반부터 1940년대까지 미국에서 상당히 널리 사용된 카메라-옮긴이)를 사용했다. 1950년, 44번가 갤러리의 마크 퍼퍼Mark Perper는 디캐러바의 할렘 사진들을 전시하기로 했다. 디캐러바의 사진 175점이 갤러리에 걸리자, 퍼퍼는 사진작가 호머 페이지Homer Page에게 전화해 이 중 60장의 사진을 다시 선별했다. 페이지의 조언은 결정적이었고 디캐러바가 '부드러운 톤의 범

〈졸업〉, 1949년

위를 좁혀서'[5] 인화할 것을 결심하게 만들었다. 페이지와 퍼퍼는 당시 뉴욕현대미술관의 큐레이터였던 에드워드 스타이켄을 초대해 전시를 보게 했는데, 그는 현대미술관에 전시할 용도의 사진 3점을 구입했다. 이때부터 스타이켄은 디캐러바의 사진을 홍보하기 시작하여 단체전 《언제나 젊은 이방인으로Always the Young Strangers》(1953)에서 그의 사진을 선보였다.

스타이켄은 디캐러바가 구겐하임 기금을 신청하도록 권했고, 1952년 그는 이 기금을 받은 최초의 아프리카계 미국인 사진작가가 되었다. 기금 신청서에서 그는 다음과 같이 썼다. "나는 흑인들을 통해 본 할렘의 모습을 사진으로 담고자 한다. 그러나 다큐멘터리나 사회적 측면이 아닌, 창의적인 표현을 하고 싶다."[6] 이러한 노력의 결과로 찍은 작품 중 3장의 사진은 1953년 『뉴욕 컬럼비아 역사 초상화The Columbia Historical Portrait of New York』(1953)에 실렸으며, 1954년에는 뉴욕공립도서관의 허드슨 파크 지점인 리틀 갤러리에서 그의 전시회가 열렸다. 이듬해 이 작품들 중 4장의 사진이 스타이켄이 기획한 《인간 가족》전에 포함되어 뉴욕현대미술관에 전시되었다. 이 전시는 사랑, 결혼, 모성

〈태양과 그림자〉, 뉴욕, 1952년

애, 유년, 풍경, 노동, 믿음과 투쟁 등 인류 보편의 주제를 집중 조명한 것이었다.

1955년은 디캐러바에게 빛나는 한 해였다. 뉴욕현대미술관의 전시에 작품이 포함되었을 뿐 아니라 두 번째 부인인 앤이 웨스트 84번가 48번지에 있는 그들의 집에 갤러리를 열었기 때문이다. 3월에 오픈한 포토그래퍼스 갤러리는 베레니스 애벗, 반 데렌 코크Van Deren Coke, 루스 베른하르트Ruth Bernhard 등 다양한 작가들의 작품을 전시했다. 그러나 1955년 그가 이룬 가장 눈부신 성과는 할렘에서의 삶에 바치는 오마주로 작가 랭스턴 휴스Langston Hughes와 함께 작업한 『삶의 달콤한 끈끈이종이The Sweet Flypaper of Life』를 펴낸 것이다. 디캐러바의 작품 활동 중 평론 및 대중 모두에게서 대단히 성공적인 반응을 얻은 이 책은 그의 사진을 시각적 서사로 풀어냈을 뿐 아니라 작가가 의도하지 않은 방향의 해석을 방지할 수 있었다.

디캐러바는 냉전 시대의 편집증으로 예술계에 위기가 닥쳤을 때도 꾸준히 사진을 찍었다. 할렘의 예술 수업을 지원하는 단체로 디캐러바가 1940년대에 가입했던 흑인 예술 위원회는 나중에 '반미국적'이라는 누명을 쓰고 폐쇄되었다. 휴스는 당시 공산주의자라는 의심을 받고 있었는데, 그럼에도 디캐러바는 휴스와 어울리는 것을 꺼려하지 않았다. 두 사람은 흑인들을 완전히 통합하는 이미지를 만들고 아프리카계 미국인들의 문화 형태를 기념한다는 이념을 공유하고 함께 헌신했다. 디캐러바에 따르면, "흑인들만의 미학이 존재한다."[7] 일반적인 추정과는 달리 이 미학은 그의 사진에 나타나는 우울한 기록과는 무관하며, 그보다는 아프리카계 미국인들 특유의 집단 문화와 역사가 있다는 그의 신념과 더 가깝다. 그에게 예술로 나타낼 필요가 있고, 또한 그래야만 할 분야는 무엇보다도 자아에 대한 탐구였다.

디캐러바는 재즈가 아프리카계 미국인들의 문화유산에서 탄생한 중요한 예술 형태라고 믿었다. 벤저민 카스라Benjamin Cawthra에 따르면, "1930년대부터 사진작가들과 음악가들이 생각해 오던, 아프리카계 미국인들의 문화와 재즈의 시각적 동일화는 로이 디캐러바의 1950년대 및 1960년대 작업에서 완성되었다."[8] 아마추어 색소폰 연주자였던 디캐러바에게 음악가들은 인류의 가장 위대한 성과를 위해 스스로의 삶을 바치는 노동자들과 같았다. 그의 재즈 사진들은 1964년에 책을 출판하기 위한 예비 작업이었는데, 이 책의 샘플에는 200장이 넘는 사진들과 직접 쓴 시가 담겨 있다. 출판사를 찾지 못했기에 사진들은 1983년 할렘의 스튜디오 뮤지엄에서 열린 《내가 본 음악: 로이 디캐러바의 재즈 사진들The Sound I Saw: The Jazz Photographs of Roy DeCarava》이라는 전시회에서 비로소 공개되었다. 이때 나온 카탈로그에는 60장의 사진만이 실려 있으며, 디캐러바가 80세가 된 2001년에서야 그가 원래 펴내려던 책이 『내가 본 음악: 재즈의 즉흥 연주The Sound

I Saw: Improvisation on a Jazz Theme』라는 제목으로 출간되었다.

디캐러바는 작가로서 활동하기 위해 그의 생애 전반에 걸쳐 여러 가지 일을 했다. 붓을 사용하는 손글씨 작업으로 시작해 일러스트레이터, 그리고 상업 사진 작가로 생계를 꾸려가고 끊임없이 인종 차별과 맞닥뜨리면서, 디캐러바는 생존의 본능을 습득해 나갔다. 그는 "생존의 근본적인 문제에 전념해야 하는 삶을 사는 사람은 그렇지 않은 사람보다 더 현실적이고 정직하다"고 이야기한 바 있다.[9] 1940년대 후반 그는 자신이 일하던 광고 에이전시에서 노동조합을 만드는 것을 도왔다. 그리고 나중에는 미국 잡지 사진작가 조합에 가입했는데, 그가 이 단체에 대해 제기한 인종 차별 문제가 불거져 조사 위원회가 꾸려지기도 했다. 1963년, 흑인 무역 협회를 만드는 데 실패한 뒤 디캐러바와 지인들은 할렘에 기반을 둔 사진작가들의 모임인 '그룹 35'에 가입해 카모인지Kamoinge 연구회를 설립했다. 카모인지는 키쿠유족의 언어인 반투어로 중앙 및 남부 케냐에서 '집단 노력'을 의미하는 단어다. 이 단체는 할렘 127번가에 갤러리를 열었으며 단체 포트폴리오를 생산 및 판매하기 시작했다. 카스라에 따르면, 이 연구회는 '흑인 작가들의 사진이 1960년대 흑인 예술 운동의 선봉에 서도록' 만들었다.[10]

1969년에 디캐러바는 메트로폴리탄 미술관이 기획했으나 미술관 내부에서 큐레이팅을 담당하지는 않은 전시회《내 마음속의 할렘: 미국 흑인들의 문화 수도, 1900-1968》에 작품을 출품해 달라는 의뢰를 받았다. 이 프로젝트에 의구심을 품은 디캐러바는 그의 사진을 별도의 전시실에 걸라고 요구했으나 받아들여지지 않았고, 그는 이 전시회의 오프닝 행사 때 피켓을 들고 시위를 벌였다. 그는 나중에 『대중사진*Popular Photography*』지와의 인터뷰에서 "그 전시에서 작품의 물리적 배열 자체만 보아도 기획자들이 사진에 대한 존경이나 이해가 전무하다는 것이 분명했으며, 그 점에 있어서 그들이 그곳에 부른 어떤 매체도 마찬가지였다. 또한 나는 그들이 할렘과 흑인의 역사에 대한 큰 애정이나 이해가 없었다는 점 역시 언급하고 싶다"고 말했다.[11] 1969년은 디캐러바가 할렘의 스튜디오 뮤지엄에서 개인전《검은 눈을 통하여*Thru Black Eyes*》를 연 해이기도 하다. 이 전시를 통해 그는 사진작가로서의 경력을 보다 지속적으로 이어가는 단계로 들어섰다. 1970년에 브루클린으로 완전히 이사를 간 디캐러바는 1971년 예술사가 셰리 터너와 결혼해 세 딸을 얻었다. 이 부부는 디캐러바가 죽을 때까지 거의 40여 년간 함께 살았으며, 디캐러바의 작업을 활용해 다양한 책과 전시를 진행했다. 1975년 디캐러바는 뉴욕 헌터 칼리지의 정식 교수가 되어 마침내 생계를 위한 부업을 그만둘 수 있었으며, 4년 후에 종신 재직 교수가 되었다. 이후 몇십 년간 그는 워싱턴 DC에 있는 코코란 아트 갤러리 및 미국전신전화회사 등에서 세간의 이목을 끄는 전시 의뢰를 받았다. 1996년 그

의 작업은 뉴욕현대미술관이 기획한 주요 순회 회고전 중 하나로 지정되었으며 10년 후, 그가 사망한 뒤 3년 후에는 국립 예술 훈장이 수여되었다.

디캐러바는 예술가의 전기가 그의 삶을 억누를 수 있다는 점을 인식한 소수의 사람들 중 한 명이었다. 이 때문에 그는 사적인 삶의 작은 부분까지도 신경을 썼다. 자신의 예술적 전기에 대해 그는 다음과 같이 말한 바 있다. "사람들은 대부분 나를 다큐멘터리 사진작가라고 정의했다. 그리고 나는 인물 사진작가가 되었다. 그리고 나서는 스트리트 사진작가가 되었다. 그 다음에는 재즈 사진작가가 되었다. 그리고, 아, 물론 잊어서는 안 될 것이, 나는 흑인 사진작가다. 그리고 이 모든 정의는 사실이다. 단지 문제가 하나 있다면, 나는 나 자신을 정의하는 데 이 모든 것이 다 필요하다는 것이다. 나는 이들을 모두 나타내고 싶다."[12] 디캐러바는 자신이 본 사물이 무엇인지 알리고 다른 이들의 눈을 뜨게 했으며 이를 정치적 선전이나 다큐멘터리가 아닌, 우아하게 가공한 시각적 시로써 이루어 낸 예술가다. ■

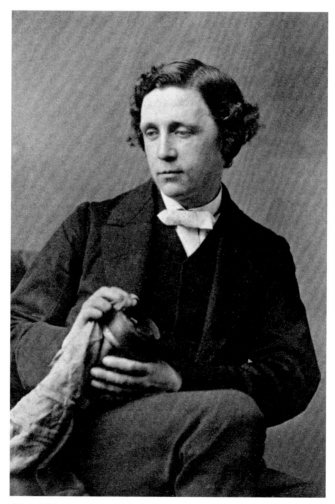

오스카 레일랜더Oscar Rejlander, 〈렌즈를 닦고 있는 루이스 캐럴〉, 1857년

찰스 루트위지 도지슨
(루이스 캐럴)

Charles Lutwidge Dodgson (Lewis Carroll)

1832-1898

> 어제, 나는 줄리아 아널드와 에셀을 거의 세 시간씩이나 데리고 있으면서 새
> 스튜디오에서 처음으로 사진을 찍었다. 학기는 끝났다. 방학에 축복이 있기를,
> 나의 미래에도, 그리고 하느님을 더 진실하게 믿을 수 있기를. 아멘.
>
> _찰스 루트위지 도지슨

'루이스 캐럴'은 영문학사에서 가장 유명한 작가 중 한 사람이자 옥스퍼드 대학교의 교수였던 찰스 루트위지 도지슨의 필명이다. 그의 작품 중 가장 잘 알려진 『이상한 나라의 앨리스의 모험*Alice's Adventures in Wonderland*』(1865)은 보통 『이상한 나라의 앨리스』로 불리는데, 이 이야기는 그가 친구와 함께 앨리스 리델 및 두 여동생을 데리고 보트 여행을 하면서 쓴 것이다. 도지슨은 그의 필명으로 발표된 책, 단편 및 시, 그리고 본명으로 쓴 수학 논문으로 유명했을 뿐 아니라 뛰어난 사진작가이기도 했다. 그는 24년간 약 2,700여 장에 달하는 방대한 사진 작품을 남겼다.[1] 그의 사진 중 대다수는 단연 초상이나 인체 사진이며, 잘 알려진 사진 작품 중 반 이상은 그와 가족 관계가 없는 어린이들의 사진이다. 이 사진들은 어린이들의 '인형처럼 무생물적인 아름다움'을 관습적으로 표현했는데,[2] 『이상한 나라의 앨리스』에서와 마찬가지로 어린이들의 개성과 독립성 및 명랑함이 드러난다. 또한 이 사진들은 역사상 가장 유명한 동화 작가가 미성년의 소녀에게 성적으로 매력을 느낀 것이 아니냐는 논쟁을 지속적으로 유발한 원인이기도 하다. 도지슨의 관련 자료에 대해 반가운 소식이 있다면, 최근 몇 년간 학자들의 연구에 힘입어 일기 원본과 사진 작품 목록이 복원됨으로써 여전히 그의 필명으로만 잘 알려진 도지슨의 진정한 가치를 재평가할 수 있게 되었다는 사실일 것이다. 찰스 도지슨은 유명 작가가 되기 전에 이미 십 년간 사진작가였으며, 사진이라는 취미에 대한 진지함 역시 문학에 대한 열정만큼이나 깊었다.

도지슨은 1855년 가을, 모교인 옥스퍼드의 크라이스트처치에 수학 교수로 임용되었으며, 이 덕분에 당시로서는 비싼 취미인 사진을 시작할 수 있었다. 그는 1856년 3월에 첫 카메라를 주문했는데, 삼촌인 로버트 스케핑턴 루트위지 및 시인 로버트 사우디의 조카이자 크라이스트처치에서 함께 공부한 레지널드 사우디의 영향을 받은 것으로 보인다. 그가 사진 장비 세트를 구입한 것은 매체에 유머러스한 원고를 기고할 때 '루이

스 캐럴'이라는 필명을 쓰기로 결심한 직후였다. 도지슨은 자신의 카메라를 가지기에 앞서 1855년 여름에는 삼촌과,[3] 1856년에는 사우디와 함께 출사를 나가기도 했다.[4] 이 출사 중 1856년 4월에 크라이스트처치의 학장 관저에서 3일을 보낸 적도 있었는데, 이 3일 동안 그는 예전부터 알고 지내던 크라이스트처치의 학장인 헨리 리델 박사의 세 자녀와 가까워졌다. 1856년 5월 1일 그의 카메라 세트가 배달되자, 도지슨은 사우디와 함께 사진을 찍는 행위에 깊이 빠져들었다. 이 첫 해가 이후 15년간 그의 작업 패턴을 결정했다. 즉 도지슨은 긴 옥스퍼드의 방학을 이용해 런던 및 기타 영국 지방들을 여행했으며, 언제나 카메라를 소지하고 다녔다. 방학 때나 학기 중이나 그는 자신이 알고 싶어 하는 것, 또는 더 잘 알기를 원하는 것을 연구하는 기초적 수단으로 사진을 활용했다.

도지슨은 말을 더듬는 경향이 있었으며 한쪽 귀가 멀고 심한 불안감으로 고생을 했다. 수줍은 성격에다 이러한 병증까지 더해져 성인들과의 관계를 유지하기 힘들어했다고 전한다. 그러나 일기나 편지에서 드러나는 그는 사교적이고 활동적일 뿐 아니라 때로는 오만하다고까지 여겨지는 사람이었다. 또한 그는 당대의 현대극 중에서도 주로 희극을 매우 좋아했으며 빅토리아 시대 용어로 '라이언 헌터lion-hunter', 즉 유명인들에게 큰 관심을 갖고 추종하는 이들처럼 명사들의 초상 사진을 찍었는데, 그중에는 존 러스킨, 윌리엄 홀먼 헌트, 마이클 패러데이 등도 있었다. 문화적이나 사교적으로 보다 높은 계급의 이들에게 접근하고자 하는 그의 관심은 어쩌면 자신의 허영심을 발산하는 방법이었을지도 모른다. 각종 상장과 상패를 받는 데 익숙한 뛰어난 학생이었던 그는 자신의 겉모습에도 신경을 많이 썼다. 20대에 찍은 자화상에서 그는 머리 모양을 다듬었을 뿐 아니라 두드러지게 큰 눈과 턱이 최대한 작게 보이도록 포즈를 취하고 있다. 도지슨은 옥스퍼드의 학생이었을 때 했던 선서에 따라 성직을 수행할 운명이었으며 결혼은 하지 않았다. 비록 1861년 12월 말 찰스 도지슨 목사가 되었을 때도 온전히 성직만을 수행하지는 않았지만, 그는 옥스퍼드의 교수이자 목사로서의 위치에 익숙했다. 그리고 이후 동화 작가로서의 명성을 쌓고 말년이 되어서도 자신의 이미지를 도덕적으로 흠잡을 데 없이 관리했다.

도지슨이 친구 로빈슨 덕워스와 함께 리델 가의 세 자매를 나들이에 데려간 것은 1862년 7월의 일이었으며, 이들은 도지슨에게 이야기를 해 달라고 졸랐다고 한다. 여기서 도지슨이 이보다 훨씬 전인 1856년에 또 다른 앨리스, 앨리스 머독에게서 영감을 받았던 것을 짚고 넘어갈 필요가 있다. 도지슨은 카메라를 갖게 된 첫 해 여름, 그녀의 사진을 찍은 후 그 사진을 끼운 앨범의 맞은편 페이지에 관련된 시를 썼다. 도지슨은 당시 몇 개의 앨범을 만들었는데, 그 가운데 일부는 주로 가족사진으로 구성되어 있으며 어

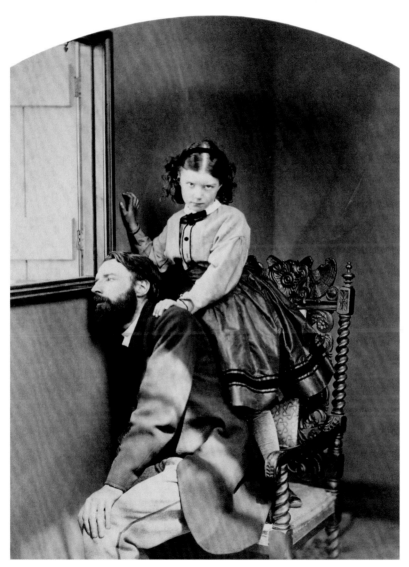

〈토머스 차일드 바커Thomas Childe Barker **목사와 그의 딸**〉, 1864년

떤 것은 '쇼'를 위해 디자인되었고, 일부는 친구들에게 주었다. 이 앨범들은 비록 연대기 순으로 정리되어 있지는 않지만 머지않아 당대 사진작가들에게 가장 어려웠던 주제 중 하나를 도지슨이 마스터하게 될 것이라는 사실을 보여 주는데, 이 주제는 바로 자연스러운 어린이들의 초상 사진이었다. 몇 초 동안이나 셔터를 열어 필름을 노출시켜도 흐릿한 이미지가 나오곤 했던 당시, 선명하고 흠집 없는 이미지를 만들려면 기술과 인내심이 필요했다. 그리고 이 시간 동안 어린이들이 포즈를 유지하고 편안한 상태로 보이도록 하는 것 역시 마찬가지의 노력이 필요했다. 어린이 한 명의 자연스러운 초상 사진을 찍는 일이 기술적인 승리라면 몇 명의 어린이들이 등장하는 사진을 찍는 것은 매우 특별한 작업이었으며, 두 가지 사진 모두 아이의 부모와 친척들이 보물처럼 여겼기에 주로 정형화된 포즈로 전문 사진관에서 찍는 데 익숙해져 있었다.

도지슨이 리델 가족과 가까워지게 된 계기는 사진이었다. 실제로 그의 가장 유명한 사진은 앨리스 리델이 〈거지 소녀*beggar maid*〉(1858)로 차려입은 모습을 담은 작품이다. 이 사진은 모델이 된 소녀가 부모와 함께 살고 있는 집 마당에서 찍었으며 이 점이 성인 남성이 옷을 제대로 갖춰 입지 않은 어린이를, 그것도 이후 그가 '이상적인 어린이 친구'[5]라고 부른 상대를 찍는다는 독특한 상황을 중화시켜 준다고 볼 수 있다. 그러나 이러한 도지슨의 행동이 리델 가족에게는 도를 넘은 것으로 느껴졌다는 점 역시 분명한 사실이다. 1863년 그의 일기에는 리델 부인에게 "사진을 찍을 수 있도록 아이들을 보내 달라고 그녀를 재촉했다"[6]는 기록이 있으며 그다음 페이지는 분실되었고, 도지슨과 리델 가 아이들은 그 후 6개월 정도 연락이 끊겼다. 학자들은 그가 로리나 리델에게, 그리고 세 소녀들의 가정교사였던 미스 프리켓에게 청혼했다는 소문이 퍼졌을 것이라고 추측한다. 도지슨은 이러한 모욕에 대해 상징적인 대응을 했다. 그는 앨리스에게 주었던 '앨리스의 지하 세계로의 여행'의 원고를 다시 받아간 후 『이상한 나라의 앨리스의 모험』이라는 제목으로 더 확장된 이야기를 만들어 출판하는데, 이는 아마추어 사진작가라는 명목보다 아이들에게 접근할 수 있는 더 좋은 구실, 즉 유명 동화작가라는 명목을 만들게 된다.

도지슨이 지녔던 어린이들에 대한 흥미를 분석할 때 유념해야 할 점은 그가 열 명의 남매와 자랐으며 그중 일곱 명이 여자였다는 것이다. 그러한 유대 관계야말로 그가 상상력을 키우고 자신의 형제, 자매들을 즐겁게 해 줄 수 있는 방법들을 생각해 낸 원동력이라 볼 수 있다. 도지슨이 11살 때 그의 가족들은 체셔 지방의 데어스베리로 이사해 이곳에서 자랐으며, 그의 아버지 찰스는 노스 요크셔 지방의 크로프트온티스에서 교구 목사가 되었다. 도지슨은 정식 교육을 받게 되면서부터 가족들과 떨어져 살게 되었는데, 1846년 초부터 1849년 말까지 집에서 멀리 떨어진 워릭셔의 럭비 지방에서 불

행한 나날을 보낸 기간도 이 시기다. 그의 일기와 편지를 보면 그가 '예술가적' 기질의 사람이었다고 말할 수 있을 것이다. 그는 스포츠보다 미술 전시회와 극장을 선호했으며, 자신을 아름다움의 전문가라고 생각했다. 1851년 1월, 그의 어머니는 그가 옥스퍼드에 진학한 지 이틀 만에 세상을 떠났다. 장례식이 치러질 당시 그는 19살이었으며 가장 어린 형제자매는 4살이었다. 이 사건은 도지슨이 아이들의 놀이방에 매력을 느끼는 이유를 무리 없이 설명할 수 있는 이유가 될 것이다. 그곳에서 도지슨은 보호받고, 누구보다 빛날 수 있었다.

루이스 캐럴을 연구하는 학자들 사이에서도 도지슨이 어린 소녀들에게 보인 흥미와 그들을 찍은 사진이 그 당시 정상적인 것이었는지, 아니면 통념을 벗어나는 것이었는지에 대해 의견이 갈린다. 예를 들어, 많은 학자들은 도지슨의 형제인 윌프레드를 비롯해 빅토리아 시대의 많은 성인 남성들이 십대 소녀들과 사랑에 빠졌다는 점에 주목한다. 다른 학자들은 현재의 연구 결과를 과거의 사실들에 적용해 보았을 때, 그가 소아성애자였다고 주장한다. 법적으로 결혼 가능한 나이가 된 이성과 합의 하에 연락을 주고받는 것에 대한 규약은 너무나 엄격하고 철저한 검토를 거쳐야 하는 일이기에, 많은 사람들에게는 어린 시절이 마치 잃어버린 목가적 이상으로 보일 것이다. (도지슨은 어린 시절의 지인에게 다음과 같이 이야기했다. "루시 테이트는 철없이 뛰놀던 소녀에서 가장 침착한 성격의 젊은 숙녀가 되었다네.")[7] 따뜻한 감정과 친밀함에 익숙해져 있다가 엄격하게 성 역할이 구분된 학교와 직장에서 이를 거부당한 이들에게는 어린이들과 진실한 애정을 나눌 수 있는 기회를 반겼을 것이다. 문제는 이 어린 소녀들이 이성 교제의 규칙이 적용되는 대상으로 정해졌을 때 발생한다. 그 순간부터 그들 미래의 가능성은 품위를 위협하는 일들을 어떻게 피해 가느냐에 달려 있게 된다. 도지슨에게 극장에 가거나 어린이들과 노는 일 등 관습을 벗어나는 모든 일들은 성인인 그에게 어린 시절의 기쁨을 다시 느끼도록 해 주는 일로, 캐서린 로브슨에 따르면 '잃어버린 소녀 시절'과 같았다.[8]

그러나 그가 아무리 원하는 것을 얻어내는 데 능숙하고, 농담과 말장난을 이용하고 거부감을 없애는 선물을 주었다 해도 이러한 행복은 쉽사리 오지 않았다. 한 예로 그의 편지를 보면, 그는 어머니들에게 아이들이 옷을 벗은 모습을 찍게 허락해 달라고 지속적으로 간청했다. 이러한 애원은 보통 '맨발' 상태를 찍게 해 달라는 요청으로 시작했는데, 그와 와드햄 칼리지 동기인 P. A. W. 헨더슨의 딸의 경우, 결국 "그들이 가장 좋아하는 상태인 '입을 것이 아무것도 없는'" 모습을 사진으로 찍게 해 달라는 요청으로까지 이어졌다.[9] 도지슨이 촬영한 소녀들의 나체 사진은 지금까지 4장이 남아 있으며 그중 단 한 장, 에벌린 해치의 사진만이 현대 관객의 입장에서 에로틱하다고 느껴질 소

지가 있고 사람들을 동요시킬 만한 이미지다. 1871년 도지슨은 크라이스트처치에 있는 그의 방에 스튜디오와 암실을 설치했으며 이곳에 장난감, 어린이용 책과 변장 놀이를 할 수 있는 옷들을 갖추어 놓고 이듬해 봄부터 거의 모든 사진 촬영 활동을 이 방 안에서만 진행했다. 그가 사진을 시작한 이래 처음으로 직접 네거티브 필름을 현상 및 인화하기 시작한 것도 이 시기이며 이로써 그는 자신이 촬영한 이미지를 완전히 조절할 수 있게 되었다.

도지슨이 어린 소녀들(주로 보호자가 없는 상태에서)과 시간을 보내려는 이유에 대한 세간의 추측은 아마 그의 생전에는 결코 우호적이지만은 않았을 것이며, 이는 그가 사진을 포기한 것과도 관련이 있다. 1880년 8월 이후 도지슨은 어떤 사진도 찍지 않았다.[10] 다음 해 그는 헨더슨 부인에게 편지를 써서 보편적인 감성에서 불쾌할 소지가 있는 이미지의 필름과 인화된 사진을 모두 폐기하겠다고 알렸다.[11] 도지슨은 비록 사진은 포기했지만, 어린이들과의 우정은 포기하지 않았다. 그가 말년에 남긴 일기들을 보면 당시 그의 생활은 산책, 차 마시기, 저녁 약속 및 극장 방문 등으로 채워져 있었으며 다른 점이 있다면 이러한 활동을 같이 한 성인 여성들의 상당수가 그들이 어릴 적 도지슨과 우정을 나눈 사이였다는 것이다.

찰스 도지슨은 생애 전반에 걸쳐 유명 작가였으며, 필명을 사용한 덕분에 유명세와 익명성을 두루 유리하게 활용할 수 있었다. 그는 결코 게으르지 않았지만 스스로 자기 수양이 부족함을 자주 한탄했으며 하루에 한 끼만 먹었고, 거의 매일 일기를 썼고 강박적으로 목록을 만들었다. 그는 교수직에서 물러난 후에도 옥스퍼드에 남아 있었고 한 번도 결혼한 적이 없으며, 65세의 나이에 폐렴으로 사망했다. 자신의 장례식에 대한 그의 지시사항은 청교도적이고 강박적인 성격처럼 검소함을 강조하며 부제로서 서품을 받은 사람다웠으나 동시에 경박함과 난센스, 그리고 극장을 사랑했던 그의 성향이 이와 팽팽히 맞서는 느낌이다.

도지슨은 논쟁적이고 대하기 어려우며 사회적으로 서투른 인물이었을 수도 있지만, 동시에 이러한 부주의한 행동에서 한발 물러나는 데 익숙했다. 또한 그는 지지자들로 둘러싸여 있었는데, 이들은 자신이 그러했듯 사회적 관습을 사회적 위선으로 치부하는 이들이었다. 도지슨이 그저 아이 같은 어른이었는지, 아니면 소아성애자였는지 우리는 끝내 알 수 없을 것이다. 또 어린 소녀들이 그에게 욕망의 대상이었는지, 아니면 갈망을 승화시키는 수단이었는지도 알 수 없다. 그러나 아마도 가장 중요한 의문은 바로 그의 전기에서 나올 것이다. 그의 성적 취향에 대한 관심은 본질적으로 그의 인생에서 가장 중요한 점에 대한 판단을 회피하게 만드는 요소로, 마치 루이스 캐럴의 작품 속에서처

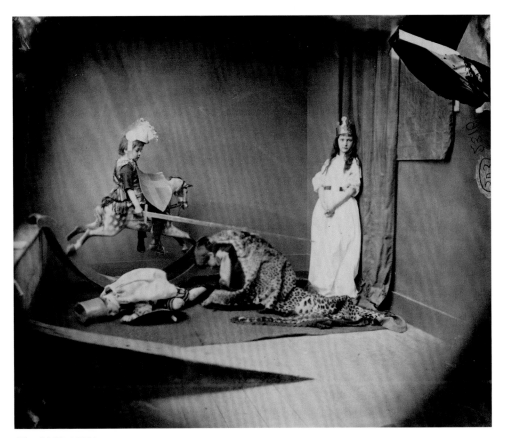

〈성 조지와 용〉, 1875년

럼 중요한 것을 외면하려고 핑계를 대는 것과도 같다. 그 중요한 점은 다음과 같다. 도
덕적이지 못한 사람이 위대한 예술을 창조하는 것이 가능한가? 그리고 우리는 위대한
예술을 사랑할 때 그 부도덕성을 외면해도 되는 것일까? ■

118

〈롤라이플렉스로 찍은 자화상〉, 프랑스, 1932년

로베르 두아노
Robert Doisneau

1912-1994

> 카메라는 나의 수줍음을 덜어 준다. 카메라는 마치 소방수들이 쓰는 헬멧처럼
> 내게 용기를 준다.
>
> _로베르 두아노

로베르 두아노는 단 한 도시, 즉 그가 살았던 파리에서 사진작가로 명성을 날렸다. 그는 자신이 수줍음이 많고, 몽루즈에 있는 자신의 집에서 멀리 떨어지면 불안함을 느낀다고 자주 말했는데, 이 때문에 그의 사진 지평이 좁다는 인상이 생기게 되었다. 그러나 두아노가 자신이 지닌 것들을 소중하게 여긴 이유는 그것들이 안전해서가 아니라 위태롭기 때문이었다. 1930년대 경제 공황 기간 동안, 그는 안정적인 급여가 나오는 직업을 위해 독립 사진작가가 되고 싶은 꿈을 유보하고 상업 사진작가로 일했다. 5년 동안 직장에 출근한 후, 그는 제2차 세계대전이 발발하기 한 달 전 (아마도 일부러) 일자리를 잃게 된다. 당시 공산주의자였던 두아노는 전쟁 기간 동안 목숨을 걸고 저항군으로 활동했다. 이러한 정치적 활동은 그가 파리에서 찍은 이상적인 이미지들과는 상충되는 느낌을 준다. 그러나 단지 사진의 주제들이 과거 지향적이었을 뿐, 그의 사진은 긍정적인 명성을 더해 갔다. 사실 초기에 두아노는 '사회적 참상 묘사주의misérabalisme'(책, 영화 등에서 사회의 비참함을 형상화하려는 경향-옮긴이)로 비난받기도 했었다.[1] 학자들은 두아노의 감성이 어두운 면과 밝은 면 모두에 들어맞는다고 주장한다. 그의 이미지가 묘사하는 순간적이고 즉흥적인 기쁨은 그 사진에 찍힌 대상과 촬영된 시기, 주로 따분하거나 궁핍한 배경을 통해 진한 감동을 준다.

두아노는 파리 남부의 교외 지역인 장티이에서 태어났다. 그의 부모인 가스통과 실비(결혼 전 성은 뒤발)는 가스통의 지역 건축 도급 사업을 통해 만나게 되었고, 젊은 부부는 실비의 부모와 함께 사무실 위층의 아파트에 살았다. 소년 시절 두아노는 작은 사립 학교에 다녔으며 그의 외삼촌 중 한 명은 지역의 시장이었다. 그러나 이렇게 안락한 프티부르주아적 환경은 비극적인 사건들로 산산조각 나고 만다. 두아노는 나중에 자신의 어머니를 "매우 독실하고, 상당히 신비스러운 여인으로 내게 환상에 대한 감각을 가르쳐준 분"이라고 회상한 바 있는데, 바로 그 어머니가 결핵에 걸려 그가 일고여덟 살 때 세상을 뜬 것이다.[2] 1922년 아버지가 재혼한 후, 두아노는 아버지 부부와 이복형제 루시엥 라르메와 함께 장티이의 다른 곳에서 살았다. 그는 자신의 유년 시절 중 이 시기에

대해 "물질적으로 부족한 것 없었던 시절이었다"고 언급했다.[3]

　　13살 때부터 두아노는 파리 14구에 위치한 출판 전문 실업학교인 에콜 에스티엔에서 4년 동안 공부했으며 1929년에 석판조각술 학위를 취득했다. 그리고 그해 9월부터 파리의 전통 조판 스튜디오에서 잠시 일한 후, 파리 15구에 위치한 울만 아틀리에에서 글꼴 도안사로 일했다. 그가 뤼시엥 쇼파르Lucien Chauffard를 만난 곳도 이곳이었는데, 그에 대해서는 거의 알려져 있지 않지만 두아노의 예술 경력에 큰 영향을 준 인물이다. 두아노는 쇼파르가 아틀리에 내에서 운영하던 사진 스튜디오에서 조수로 일했으며, 그가 회사를 떠난 후 그 직책을 이어받았다. 그가 직접 책에 실을 사진을 찍은 것은 1929년으로 추정되는데, 이때 그는 이복형제의 카메라를 빌려 사용했다.[4] 이 사진에서 다른 피사체와 함께 당시 그의 집 침실이 등장하는데, 그가 '억압적'[5]이라고 느꼈던 부르주아 취향의 실내장식을 볼 수 있다. 아이러니하게도 그가 받은 첫 작업 의뢰는 장티이의 거리와 건물을 기록하는 일이었다. 가문의 대표적인 출세 지향적 인물인 삼촌이자 장티이의 시장이 그에게 이 일을 맡겼다. 두아노는 1930년경에 이 작업을 마무리했으며 그 대금으로 롤라이플렉스 카메라를 살 수 있었다.

　　두아노에 따르면, 그가 미술가이자 디자이너였던 앙드레 비뇨André Vigneau의 스튜디오에서 카메라 오퍼레이터로 일하도록 쇼파르가 주선했다고 한다.[6] 비뇨와 함께 일하면서 두아노는 초현실주의나 건축가 르 코르뷔지에, 또는 소비에트 영화 등의 아방가르드 문화 사조를 접했다.[7] 전기 작가 피터 해밀턴에 따르면, 그는 특히 『뷔Vu』 매거진에서 본 사진들에서 영향을 받았는데, 이 잡지에는 브라사이, 앙드레 케르테스, 저메인 크룰Germaine Krull 및 앙리 카르티에브레송 등의 사진이 실렸다.[8] 두아노의 첫 보도사진은 생투앙 벼룩시장에서 촬영한 것으로, 1932년 9월 일간 신문인 『렉셀시오르L'Excelsior』지에 실렸다. 그러나 이러한 황금기도 두아노가 1933년 봄부터 군 복무를 시작하면서 끝났다. 1년 후 그는 당시 영화 및 책 제작에 몰두하고 있던 자신의 멘토 비뇨를 다시 찾았다.

　　두아노가 자동차 생산업체인 르노에 입사한 이유는 정확하게 알려져 있지 않다. 비뇨가 더 이상 사진을 찍지 않아서일 수도 있고, 결혼과 함께 가정을 꾸리고 싶었거나 1930년대 중반 일자리 부족 때문이었을 수도 있다. 아마도 이 세 가지 이유 모두가 영향을 주었을 것이다. 또 쇼파르는 다시 한 번 그에게 중대한 영향을 끼치게 되는데, 1934년 르노의 불로뉴-빌랑쿠르 공장의 새 사진 스튜디오를 이끌 사람으로 두아노를 추천한 것이다. 같은 해 11월 28일, 로베르 두아노는 1920년대 후반에 만난 피에레트 쇼메종과 결혼한다.[9] 그리고 3년 뒤인 1937년, 두아노는 자신과 피에레트, 그리고 이후 두 딸과 함께 이들 가족이 여생을 보낸 몽루즈의 아파트를 마련했다.

〈배회하는 완다〉, 파리, 14구, 1953년

　　직접 남긴 설명에 따르면, 두아노는 이후에 좌파로 전향하는 데 거부감을 가졌다고
한다. 1936년 5월 불로뉴-빌랑쿠르 공장의 직원들이 파업을 계획할 때, 그는 다른 이
들과의 연대를 보이기 위해 조합에 속한 노동자라는 확신을 주어야 했고, 그제야 그는
스스로 노동조합에 가입했다.[10] 1939년 그는 반복해서 지각을 하는 바람에 (또한 전하
는 바에 따르면 그의 출근 기록 카드를 위조했기 때문에) 르노 사의 일자리를 잃었고, 카메라
와 사진 장비를 구입하는 데 퇴직금을 썼다. 드디어 독립 사진작가로 일할 준비가 된 두
아노는 포토 에이전시 라도-포토Rado-Photo(이후 '라포Rapho'로 알려졌다)의 대표인 샤를

라도에게 연락했다. 라도는 두아노가 프리랜서 사진작가가 되는 데 반대했지만, 그래도 두아노가 제안한 카누 관련 사진을 검토하기로 했다. 이 사진은 그와 피에레트의 여름휴가 때 찍을 예정이었으나 이 휴가는 1939년 8월 전쟁 발발로 이루어지지 못했다.

징집당한 두아노는 동부전선으로 떠나기 전 임신한 아내와 장모를 노르망디 지방으로 보냈다. 그는 가슴 통증을 호소하며 두 차례 군 병원에 후송되었고 두 번째로 후송될 때는 일부러 굶어서 마치 결핵 증상이 있는 것처럼 보이고자 했다. 그는 1940년 2월에 동원 해제되었고 그들의 아파트에서 피에레트와 다시 만났다. 1940년 6월에서 8월까지 이 부부는 대부분의 파리 사람들처럼 수도를 떠나 푸아투 지방에 피난해 있었다. 1941년 6월부터 그는 레지스탕스로 일하면서 문서를 위조했고, 도망 중인 사람들에게 피난처를 제공한 적도 두 번 있었다.[11] 푸아투에서 돌아올 때 두아노는 독일군 점령 하에서의 생활을 묘사한 연작을 촬영했다. 1944년 8월 26일 샹젤리제 거리를 활보하는 샤를 드골 장군의 사진 등 파리 수복을 담은 그의 사진들은 그가 독립 사진작가로서 일을 시작하는 계기가 되었다.

1946년 초 두아노는 영업을 재개한 라포 에이전시로 돌아왔고, 그는 평생 이곳 소속으로 일하게 된다. 그의 사진들은 『파리 마치*Paris Match*』,『르가르*Regards*』 및 『레알리테*Réalités*』 등의 프랑스 잡지 및 『라이프』, 『에스콰이어』 및 『픽처 포스트』 등의 국제적인 잡지에 실렸다. 이 시기에 두아노는 프랑스 공산당의 당원이었으며 그의 사진들은 당에서 발행하는 주간 저널인 『악시옹*Action*』에도 실렸다. 그의 친구인 에드몽드 샤를루*Edmonde Charles-Roux*에 따르면, "두아노는 죽을 때까지도 프랑스의 공산주의자들에게 동정적이었다"고 한다.[12]

1949년은 두아노가 '나의 자화상'[13]이라고 설명한 사진집 『파리의 교외*La Banlieue de Paris*』가 출간된 해다. 이 책에는 그가 촬영한 파리 교외의 사진들이 블레즈 상드라르*Blaise Cendrars*의 글과 함께 실려 있는데, 상드라르는 두아노가 처음 사진을 시작할 때부터 찍어왔던 『파리의 교외』 사진들을 호평했다. 두아노는 어린 시절을 보낸 '교외'에 대해 다음과 같이 이야기했다. "당신이 놀고, 사랑하거나, 또는 자살을 시도하러 가는 장소."[14] 비록 이 책에 실린 상드라르의 글은 풍자적이지만 두아노의 사진들은 양면적인 그의 감정에 충실하며, 보다 완곡한 느낌을 준다.

1950년대에 두아노는 예술사진, 보도사진 및 상업 사진 사이에서 균형을 이루었다. 1946년 말 그는 '그룹 데 캥즈*Groupe des XV*'라는 모임에 가입했는데, 이는 예술사진 작가들의 모임으로 그는 이들과 함께 1958년까지 전시 작업을 했다. 1949년에 그는 프랑스 『보그』지와 계약을 맺고 2년 정도 (또는 그보다 길게) 함께 일했다. 1955년 그의 사진

몇 장이 뉴욕현대미술관에서 열려 유명세를 탔던《인간 가족》전에 전시되었다. 또한 두아노가 『파리의 교외』보다 더 밝은 분위기의 사진집 『파리의 스냅Instantanés de Paris』(1956) 등의 협업을 진행한 것도 1950년대였다. 이후 십여 간, 특히 사진집 프로젝트가 무산되면서 그는 오래된 파리의 모습을 찍었던 사진작가 으젠 앗제와 비슷한 자신의 천분을 깨달았다. 1974년 마침내 사진집이 나왔을 때, 그는 회화 작품과 같고 향수 어린 과거를 담은 작풍의 사진작가로 더욱 이미지가 확고해졌다.

그는 한 가지 주제의 사진만을 다루지 않는 사진작가였으며, 새로운 주제에 도전할 기회가 생길 때마다 수많은 작품을 발전시켰다. 1960년 뉴욕의 라포-기요메트 에이전시의 의뢰로 미국을 여행할 기회가 생겼다. 팜 스프링스에서 『포춘』지를 위한 사진을 찍고 할리우드에 가서 제리 리 루이스를 촬영하는 일이었다. 1983년 베르트랑 타베르니에 감독이 〈시골의 일요일Un dimanche à la campagne〉(1984)을 촬영하는 모습을 찍으면서 두아노는 여배우 사빈 아제마Sabine Azéma를 만난다. 그녀는 두아노의 뮤즈가 되어 나중에(1992) 그에 관한 영화를 감독했다. 두아노는 1980년대 비디오 작업을 실험했으며 1992년 〈작은 공원의 방문자들Les Visiteurs du square〉이라는 단편 영화를 발표하는데, 이 영화가 많은 이들에게 사랑을 받아 영화감독으로 불리기도 했다.[15] 그가 1980년대와 1990년대 파리의 '교외'를 촬영하는 작업으로 복귀한 것은 분명 부인 피에레트와 함께 집에 머물러야 했기 때문일 것인데, 그녀는 1970년대부터 파킨슨병 증상을 보이고 있었다.

두아노가 초창기에 자신이 성장한 파리 교외 지역에 대해 보였던 양면성은 멋진 포스터용 사진에 적합한 그의 사진이 부각되면서 잊혔는데, 그중 가장 유명한 사진은 파리의 거리에서 젊은 커플이 키스하는 사진으로 1950년 『라이프』지를 위해 촬영한 것이었다. 이 사진으로 벌어들인 저작권료와 관련해 소송이 벌어지기도 했지만(이 소송이 벌어졌을 때 그는 이미 사망한 뒤여서 자신의 몫을 주장할 수 없었다), 그 탓에 두아노가 때로는 사진을 위해 연출을 감행했다는 것이 널리 알려졌다. 실제로 그는 스스로를 '이미지 사냥꾼'이라고 불렀으며, 사진 속 무대의 감독이기도 했다.[16] 아마도 이러한 사실이 밝혀졌기에 그의 사진에 대한 억측이 사라졌을 것이다. 즉 이러한 증거들을 통해 우리는 두아노의 이미지가 지나치게 달콤하거나 현실에서 유리된 것이 아니라, 존재의 세속성과 혹독함에 대한 휴머니즘적 화답이었다는 사실을 알 수 있다. ■

〈피터 헨리 에머슨의 초상〉, 『영국 에머슨 가』의 권두 삽화, 1898년

피터 헨리 에머슨
Peter Henry Emerson

1856-1936

> 현대의 회화와 사진은 한몸이다. 이들은 비슷한 목적을 가지고 있으며,
> 이성적 원칙으로 서로 연결되어 있다. 또한 자신하건대, 이 두 분야에서 가장 적합한
> 자들이 살아남아 손에 손을 잡고 걸어갈 것이다.
>
> _피터 헨리 에머슨

사진작가 피터 헨리 에머슨의 전기는 그의 증손자가 자신의 어머니 및 다른 친척들의 기억을 수집해 그가 말년에 어떤 사람이었는지를 정리한 것이다. 이 기록에 따르면 그는 은둔을 즐기고, 고압적이며, 짜증을 잘 내는 사회적 속물에 가까웠다.[1] 이렇게 예민한 예술가로서의 본성은 자식들 및 손자들에게 전형적인 빅토리아 시대 가장으로서의 말투를 통해 복잡한 성격으로 드러났을 것이다. 그의 속물 근성은 한 집단 내부에 속한 사람이기보다는 아웃사이더의 경향이 강했던 그의 인생 초반에서 비롯된 것으로 볼 수 있다. 미국과 영국 국적의 부모를 둔 그는 쿠바에서 자라면서 페드로 엔리케라는 이름으로 세례를 받았으며 8살 때 가족과 함께 미국으로 이주했다. 나중에 미망인이 된 어머니가 자신의 고향 영국으로 돌아가기로 결정했던 13살 당시, 그는 크리켓이나 럭비라고는 몰랐던 '양키'였다. 에머슨은 경쟁적인 스포츠 활동이나 학교 과제에서 뛰어난 성적을 거두는 방식으로 자신을 드러냈고, 각종 대회 등에서 상장과 트로피를 받고 남들과의 차별성을 인정받는 데 사로잡혔다. 에머슨은 1880년대 초반에 사진에 눈을 떴으나, 이 역시 자신이 돋보일 수 있는 또 다른 분야로서 인식했을 뿐이었다. 그의 목적은 사진에 혁신을 일으키는 것이었으며, 1889년에는 자신의 발상을 성문화했다고 생각한 논문을 발표했다. 12개월 후 그는 사진이 예술의 한 분야가 될 수 있다는 주장을 극적으로 포기하게 된다. 그런 후 에머슨은 자기 가문의 족보를 정립하는 데 몇 년의 시간을 보냈다. 당시 그는 사진작가 및 사진 이론가로서의 명성보다는 자신의 우월성을 생물학적 근간에서 찾는 것에 더 관심이 있었다. 하지만 그의 이름을 영원히 남게 해 준 분야는 사진이었다.

에머슨은 당시 스페인의 식민지였던 쿠바의 빌라 클라라 주에서 태어났으며, 미국인이었던 그의 아버지가 이곳의 사탕수수 농장을 소유하고 있었다. 영국 콘월 지방 가문 출신이었던 그의 어머니는 그 외에 제인(후아니타)과 윌리엄이라는 두 아이를 더 낳았다. 에머슨이 쿠바에서 보낸 유년기 초반에 대해서는 알려진 것이 거의 없고 그의 소

설 『게릴라 대장 카오바*Caóba, the Guerilla Chief*』(1897) 2부에 등장하는, 마치 루소의 그림 속 전원 풍경 같은 배경에서 짐작할 수 있을 뿐이다. 또한 이 소설에서 우리는 에머슨의 아버지가 건강이 좋지 않아 의사의 조언에 따라 북쪽으로 이사를 했다는 사실도 추측할 수 있다.[2] 1864년에 이들 가족은 델라웨어의 윌밍턴으로 이사했다. 이곳에서 에머슨이 사랑한 여동생이 7살의 나이에 장티푸스로 사망했으며, 2년 후인 1867년에는 아버지가 이질에 걸려 사망했다. 이 두 번째 비극으로 에머슨의 가족은 쿠바로 돌아왔으나, 그의 어머니는 두 아들과 함께 다시 델라웨어로 돌아왔다. 1869년 6월 세 가족은 영국으로 가는 배에 몸을 실었고, 그해 9월 에머슨은 서리Surrey 지역에 있는 사립학교인 크랜리에 입학했다. 그의 이름이 '페드로'에서 '피터'가 된 것은 아마도 이때였을 것이다.

당시까지 어떤 의미에서 불규칙한 교육을 받았던 에머슨은 이때부터 학업 및 신체 능력 모두에서 자신의 능력을 증명해 보이는 데 매진했다. 1874년 그는 학업성취도 평가에서 '전교 차석'을 했다.[3] 이 주장은 '공식적'인 전기 에세이에 명시되었는데, 바로 그가 1898년에 발행한 가문의 족보인 『영국의 에머슨 가문』에 나온 이야기다. 이 글은 'A. A.'라는 이름 머리글자를 가진 사람이 기고했다고 표시되어 있으며 그의 아내를 가리키는 이름일 가능성이 높지만, 이 에세이가 사실은 에머슨이 쓴 글임이 분명하다. 이 전기 에세이에 드러난 많은 자기 자랑 식의 이야기 중 하나는, 에머슨이 의학 공부를 포기했을 당시 한 저명한 개업의가 '의학계의 큰 손실'이라고 했다는 것이다.[4] 에머슨은 1879년 런던의 킹스 칼리지에서 외과 시험에 합격했으며, 그해 말에 케임브리지에서 자연과학 우등 졸업 시험을 본 뒤 런던에서 단기 계약 보건소원으로 일했다. 1881년 6월 그는 에디트 에이미 에인스워스, 일명 에이미와 결혼하여 5명의 자녀를 두었다.

에머슨의 결혼 생활 중 첫 5년간은 그가 사진에 대해 차츰 몰두한 일, 그리고 이스트 앵글리아(영국 동남부의 노포크, 서포크 지역-옮긴이) 지방의 시골을 깊이 사랑하게 된 것 등이 특징인 시기였다. 1882년 말에서 1883년 초 그는 건판 네거티브 방식으로 즉석에서 찍은 사진 작품들을 대영 사진협회에서 전시했는데, 이를 계기로 1883년 10월 이 협회의 일원이 되었다. 케임브리지의 교외 지역 풍경에 점차 매료된 그는 1884년에는 가족들과 함께 사우스올드의 서포크 마을로 집을 옮겼고 킹스 칼리지의 의학 수련의로 다시 돌아가기 전까지 이곳에 살았다. 1885년 6월 의학 학사 학위를 받은 후, 그는 형과 함께 노포크 브로드에 뱃놀이를 하러 갔으며 같은 해에는 런던 아마추어 카메라 클럽의 창립 멤버가 되어 『아마추어 포토그래퍼』 등의 저널에 글을 기고했다. 1886년 에머슨은 다른 두 사람과 함께 사진 협회의 의회 구성원으로 선출되었다. 또한 그는 이 해부터 예술 양식으로서의 사진을 주제로 강연을 시작했다.

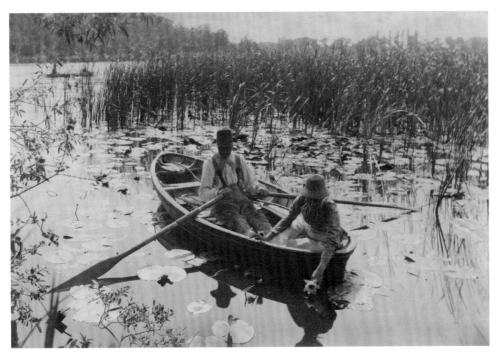

〈수련 채집〉, 『노포크 브로드의 삶과 풍경』 중 9판, 1886년

　　'사진: 회화 예술' 강연은 1886년 3월 11일에 카메라 클럽에서 열렸으며 8일 후
『아마추어 포토그래퍼』 저널을 통해 발행되었는데, 에머슨은 여기서 다음과 같이 과감
한 주장을 펼쳤다. "이와 같이 우리는 예술이 마침내 과학적인 기반을 마련했으며 덕분
에 이성적인 토론이 가능하게 된 것을 알았고, 현대의 예술 학파란 이러한 이성적인 시
각을 받아들인 학파다. 그리고 나는 이러한 기반을 통해 사진이 예술의 한 분야라는 주
장을 최초로 한 사람이며 이러한 나의 견해가 옳다고 생각한다."[5] 여기서 에머슨이 언
급한 '현대 학파'란 매우 중요하다. 일반적으로 사진작가들은 사진이 기존의 예술 형태
를 통해 나온 작품들을 재현하는 표현의 도구로 사용될 권리를 입증하기 위해 노력했
다. 헨리 피치 로빈슨Henry Peach Robinson의 『사진의 회화적 효과Pictorial Effect in Photography』
(1869)가 그 가운데 가장 유명한 책인데, 에머슨이 강연 중 이야기한 "우리만의 독자적
인 예술 분야에서, 한 작가는 문학가들이 예술에 대해 이야기한 의미 없는 용어들을 가
득 인용해 늘어놓았다"[6]는 부분이 이 책을 말한 것이라는 데 의견이 일치한다. 사진이
그 분야만의 미적 자극을 얻기 위해 현재를 직시해야 한다는 에머슨의 주장은 독창적
이면서도 도발적이었다.
　　1889년 에머슨은 자연주의적 사진 학파에 대한 지지를 표하며 자신의 1886년도
강연을 '최초의 복음'이라고 언급했다.[7] 그리고 두 번째 복음은 300페이지에 달하는 논

문이었다.『예술 지망 학생들을 위한 자연주의 사진Naturalistic Photography for Students of the Art』 (1889)에서 에머슨은 다음과 같이 말했다. "그러므로 이것이 우리가 자연주의를 이해 하는 법으로, 모든 제안은 자연에서 유래해야 하며 모든 기술은 가능한 진정한 '인상' 을 주기 위한 수단으로 사용되어야 한다."[8] '자연주의 사진'에 대한 에머슨의 신조는 뉴 잉글리시 아트 클럽의 자연주의 회화에 대한 신조와 같았다. 이 클럽의 회원들 중에는 토머스 프레더릭 구달Thomas Frederick Goodall과 조지 클라우슨George Clausen 등이 속해 있 었으며, 이들은 1870년대 파리에서 작가 수업을 받았고 자연에 대한 직접적인 관찰, 그 리고 빛과 색, 시각 및 인지에 대한 최신 과학 연구를 반영한 그림으로 영국 화단에 활기 를 불어넣기 위해 애쓰고 있었다. 에머슨은 1885년 브로드에서 구달을 처음 만났으며, 두 사람은 에머슨의 사진이 실린 첫 책이자 공동 저자로서는 마지막 책인『노포크 브로 드의 삶과 풍경Life and Landscape on the Norfolk Broads』(1886) 작업을 같이 했다. 에머슨의 미적 기준은 뉴 잉글리시 아트 클럽의 화가들과 같이 장프랑수아 밀레의 사실주의와 바르비 종파의 자연주의, 그리고 모네와 마네의 인상주의에 기반을 두고 있었다.

 에머슨이 참여한『자연주의 사진』은 1889년 11월에 출간되었는데, 한정 수량으로 아름답게 세공된 이 책에는 글과 함께 이스트 앵글리아 지방의 시골 풍경이 담긴 사진 이 실려 있었다. 에머슨의 공식 전기에서 그는 이 이스트 앵글리아 지방의 사진들이 "사

〈눈의 정원〉, 1895년

진에 혁명을 일으키기 위한" 작품이라고 주장했다.[9] 이 주장은 에머슨이 표현 수단으로서의 사진에 기여했다는 견해의 핵심으로 사진작가 R. 차일드 베일리는 『자연주의 사진』에 대해 "티 파티에 떨어진 폭탄"과 같다고 설명했다.[10] 그러나 에머슨은 그의 유명한 논문이 발행된 다음 해에 소논문을 발표해 자연주의 사진을 단념해 버렸다. 『자연주의 사진의 죽음The Death of Naturalistic Photography』(1890)은 검은색으로 테두리를 둘러 이전 이론의 영전에 바치는 비문이 쓰여 있으며, 에머슨은 이 책에서 사진의 잠재성에 대해 이전 이론에 자신의 주관적인 견해가 들어갔을 수 있다는 사실을 독자들에게 알렸다.[11]

이스트 앵글리아 지방을 배경으로 한 그의 마지막 포토 에세이인 『습지의 잎들Marsh Leaves』(1895)을 펴낸 이후 에머슨이 사진에서 완전히 손을 뗐다고 생각하는 이들이 많았지만 실상은 그렇지 않았다. 1913년 그가 말하기를, 그는 입체 사진을 시작했으며 60개의 습작을 했고, 또한 오토크롬(초기의 컬러 사진-옮긴이) 컬러 인화를 시작했다고도 이야기했다.[12] 1925년에 그는 예술사진의 역사를 책으로 펴내기 위한 작업을 거의 끝냈다고도 주장했다.[13] 위의 기록 중 일부는 그의 협력자인 알프레드 스티글리츠와 주고받은 서신으로 확인되기도 했는데, 스티글리츠 역시 에머슨이 1920년대까지도 계속 사진을 찍었다고 언급했다.[14] 에머슨은 그간 발행된 자신의 전 작품을 재발행하려 했으나, 스스로 남긴 기록에 따르면 214개의 탐정 이야기를 집필하기 위해 2년 동안 경제, 역사와 철학 등 다양한 분야를 공부했고 '길고 고통스러운 병'을 앓는 바람에 실현하지 못했다고 밝혔는데, 어떤 병이었는지는 더 이상 자세히 적지 않았다.[15]

피터 헨리 에머슨의 전기는 자신이 만들어 낸 신화에 상당 부분 의존하고 있다. 그러나 그의 사진은 실제로 주목할 만한 작품들로, 시골의 노동을 감상에 젖지 않고 해석해 낸 초기 작품, 그리고 화가 제임스 휘슬러James Whistler의 작품을 연상시키는 흑백 표현이 돋보이는 후기 작품이 특히 그러하다. 이것만으로도 사진의 역사에서 그의 위치는 굳건하지만 그는 또한 사진 작품을 아방가르드주의와 동일선상에 놓은 최초의 이론가이자 '순수한', 또는 '정직한' 사진을 선보인 선구자이기도 하다. 에머슨은 그의 일생에서 단 한 번 사진에 있어서만큼은 자신의 가치를 진정으로 추정해 냈던 것이다. ■

〈자동 포토부스에서 찍은 자화상〉, 1930년대

워커 에번스
Walker Evans

1903-1975

> 믿음과 지성을 가지고 있으며 자기 수양을 하는 사람이라면
> 작품에 그 요소들이 나타나기 마련이다. 좋은 사진은 문학이며, 그와 같아야 한다.
>
> _워커 에번스

워커 에번스는 20세기 가장 위대한 미국 사진작가로 불린다. 어떤 의미에서 이는 아이러니한 것으로, 그가 젊은 시절 반미주의자에 프랑스 문화에 강한 애착을 가지고 있었고 유럽 모더니즘에서 형성된 미학을 지니고 있었다는 사실을 생각해 볼 때 더욱 그렇다. 그의 개인적 성향은 반체제적이고 반권위주의적인 대학 중퇴자였지만, 결국 그는 20세기 미국 문화의 위대한 인물이 되었다. 에번스와 관련한 1차적 자료들은 상당히 풍부하나, 이를 전기적 자료로 조사할 때는 다른 이들보다 더 많은 주의를 기울여야 한다. 특히 그의 삶에 관한 일화를 이야기한 사람이 에번스 자신이라면, 이 이야기는 마치 에번스의 사진이 주제를 다루는 것과 같은 방식으로 표현된다는 사실을 알아 두어야 할 것이다. 에번스의 사진들은 세련되게 장식한 수사적 표현이 있으며 이는 진실성을 보이기는 하나 새롭게 구성된 사실에 기반을 두고 있다. 에번스와 그가 속한 집단의 다른 주요 예술가 및 작가가 시각적이고 언어적인 시학에 사실적인 표현을 더하는 것이 사실관계와 함께 더욱 풍부한 진실을 보여 주는 것과 같은 의미다. 큐레이터 존 자코우스키는 1971년 "에번스가 어린 시절의 미국을 그대로 기록한 것인지, 아니면 만들어 낸 것인지는 알기 힘들다"고 기록했다.[1]

워커 에번스 3세는 미주리의 세인트루이스에서 태어났다. 그가 아직 어린 소년이었을 적 그의 가족들은 시카고의 백인 거주 교외 지구인 케닐워스로 이사했으며, 이곳에서 에번스의 아버지 워커 에번스 주니어는 광고대행사에서 카피라이터 일을 시작했다. 1914년 가을 그의 가족은 오하이오의 톨레도로 이사했는데, 에번스의 아버지가 이곳에서 새 직장을 구했기 때문이다. 워커 에번스 주니어는 톨레도에서 바로 옆집의 이웃과 불륜 관계가 되었으며, 이웃집 여자가 1918년 남편과 이혼한 후에는 그녀와 두 아들이 사는 집에서 함께 살았다. 이 시기에 십대였던 워커 에번스 3세는 코닥 브라우니 카메라를 갖게 되었고, 독학으로 사진 현상과 인화 기술을 터득했다. 1919년 1월, 그는 어머니 및 여동생과 함께 뉴욕으로 이사했다. 그의 아버지는 이전과 같이 그의 인생에 존재했지만, 에번스는 그에 불만을 가졌으며 학교 생활에도 지장이 있었다. 졸업 후 그

는 1922년에 매사추세츠의 윌리엄스 칼리지에 입학했는데, 이후에 그는 이곳이 자신을 '병적인 애서가'[2]로 만들었다고 언급했다. 그는 1학년을 마친 후 윌리엄스 칼리지로 돌아가지 않았다.

1924년 3월 에번스는 뉴욕공립도서관에서 일자리를 얻었다. 2년 후인 1925년 가을, 그는 도서관 일을 그만두고 프랑스로 향하는 배를 탔다. 에번스는 지금까지 자신은 '빤히 쳐다보지 마!'라는 주의를 듣는 환경에서 자랐지만, 새로운 환경에서는 타인을 관찰하는 것이 허용되었다고 기록했다.[3] 그는 샤를 보들레르의 글을 참고해 현대 거리의 화려함을 관찰하는 기쁨에 대하여 분석했다. 에번스는 자신이 작가가 될 운명이라고 믿었다. 파리에서 그는 미국인 관광객임을 드러내지 않기 위해 프랑스어다운 프랑스어와 현지인과 같은 제스처를 완벽히 익히기 위해 애썼는데, 나중에 이에 대하여 "나는 당시 진짜 반미주의자였다"고 이야기했다.[4] 그는 파리에 갈 때 양복 주머니에 들어가는 크기의 새 카메라를 가지고 갔는데, 이 카메라로 파리, 프랑스 남부 및 이탈리아에서 사진을 찍었다. 또한 그는 이 카메라로 찍은 자신의 초상 사진 몇 장에 짤막한 사연을 적어 뉴욕에 있는 그의 친구이자 예술가인 한스 스콜Hans Skolle에게 보냈다.

그 전 해 봄에 뉴욕에 돌아온 에번스는 1928년에 친구 스콜과 함께 브루클린 하이츠에 있는 아파트를 빌렸다. 에번스는 도시를 촬영하며 대부분의 시간을 보냈고 가끔은 새로운 친구이자 결국 룸메이트가 된 폴 그로츠Paul Grotz와 함께 사진을 찍었으며, 가끔은 근처에 살던 시인 하트 크레인과도 조우했다. 그로츠는 뮌헨에서 공부했으며 라이카 카메라를 가지고 있었는데, 근대 유럽 모더니즘에 정통했기에 두 사람은 극적인 시점을 다루며 사진 실험을 했다. 이러한 실험적 시도에도 불구하고, 에번스의 친구 이아고 갤드스턴 박사에 따르면, 에번스는 카메라의 작동 원리에 대한 기술적인 지식이 없었다고 한다.[5] 그는 이후 1931년경에야 사용법을 조금 배웠다. 에번스는 더 나은 판단을 하기 위해 자신의 포트폴리오를 알프레드 스티글리츠에게 보여 주었는데, 그는 에번스의 사진이 '매우 좋으며' 그가 '계속 작업해야 한다'[6]고 이야기했다. 에번스는 나중에 자신이 스티글리츠와 그 동료들과 어울리며 예술가인 척 허세를 부리는 것에 염증을 느끼고 있다는 것을 깨달았다. 그만의 미학은 파리의 전위적 예술가들의 집단에 속하여 그들이 제공한 문화적 계기를 통해 발전한 것이었다. 이러한 계기 중 하나는 으젠 앗제의 작품이었는데, 에번스는 베레니스 애벗이 1928년에 구한 앗제의 작품 아카이브를 통해 그를 알게 되었다.

에번스가 중요한 현대 사진작가로 떠오르게 된 결정적 요소는 아이비리그에서 공부한 젊은 후원가 링컨 커스타인Lincoln Kirstein과의 우정과 후원이었는데, 그는 뉴욕현

〈벨그로브 농장의 조식 식당〉, 화이트채플, 루이지애나, 1935년

대미술관 최초의 자문위원이었다. 1930년 봄에 에번스는 뉴욕현대미술관의 몇몇 조각 전시회 촬영을 위해 고용되었다. 같은 해 말, 커스타인은 에번스의 사진 중 일부를 선정하여 자신이 하버드에서 공부할 당시 창간한 계간지 『하운드 앤드 혼*Hound and Horn*』에 실었다. 커스타인이 기획한 사진 의뢰 및 전시회는 이후 8년간 이어졌는데, 그중에는 시인이자 건축가인 존 브룩스 휠라이트가 개발한 미국의 일반적 주택 양식에 관한 책도 있었다. 이러한 사진 의뢰와 전시는 1938년 가을, 뉴욕현대미술관에서 열린 워커의 첫 개인전인 《워커 에번스: 미국 사진*Walker Evans: American Photographs*》에서 절정에 다다랐다.

1933년 5월 에번스는 하바나로 가서 쿠바 대통령 헤라르도 마차도와 미국이 뒤를 봐 주던 그의 부패한 정권에 관한 칼튼 빌스의 책 『쿠바의 범죄*The Crime of Cuba*』(1933)에 쓸 사진을 찍어 달라는 의뢰를 받았다. 이러한 내용과는 대조적으로 에번스가 이 책을 위해 찍은 사진들은 귀스타브 플로베르의 자연주의 스타일의 산문과 마찬가지로 일상적인 주제를 선택한, 주관성을 배제한 이미지들이었다.[7] 미국의 경제 공황 상태가 더욱 악화되면서 에번스는 자신과 자신이 찍은 사진들이 '정책, 미학 또는 정치적인 것들'과

는 별개의 것이라고 지속적으로 주장했다.[8] 에번스는 뉴올리언스의 건축을 촬영하고 받은 대금으로 1935년 1월에 남쪽으로 이사할 수 있었고, 그곳에서 당시 결혼한 상태였던 예술가 제인 니나스와 만나 사랑에 빠졌다. 에번스는 앙리 카르티에브레송과 마누엘 알바레스 브라보와 함께 줄리앙 레비 갤러리에서 열릴 전시회를 준비하기 위해 그해 3월 말에 뉴욕으로 돌아왔다.

제인 니나스가 뉴욕에 있는 에번스를 만나러 온 것은 1935년 여름으로, 그는 재정착 지원청Resettlement Administration(RA)에서 3개월 계약직으로 일하고 있었고 해당 부서는 당시 농무부에 신설된 곳이었다. 에번스와 니나스는 그의 첫 번째 임무를 수행하기 위해 워싱턴 DC에서 출발했는데, 그가 맡은 일은 웨스트 버지니아의 석탄 광부 모임을 기록하는 것으로 이는 정부가 자영 농지법을 통해 일자리를 잃은 석탄 광부들을 정착시키려는 프로젝트의 일환이었다. 그러나 에번스는 이 일을 단순하게 끝내 버리는 대신 이를 이용하여 나중에는 RA의 의뢰를 자신의 미학적 성향에 맞도록 만들었다. 그는 비록 자유주의 정부의 돈을 받고 있었지만, 지속적으로 "정치색은 전혀 없다"고 주장했다.[9] 에번스는 1935년 10월 RA의 수석 정보 전문가가 되었으며, 같은 해 11월에는 남부 지방으로 또 다른 사진 촬영을 떠났다. 이 일정의 일부로 뉴올리언스에 가 있던 1936년 초, 그와 제인과의 불륜 관계를 알게 된 그녀의 남편 폴 니나스가 총을 지닌 채 그를 만났고 이후 에번스는 편지로 제인과의 관계를 끝냈다.

1935년 4월 에번스는 하버드에서 공부한 시인이자 작가 제임스 에이지James Agee와 친구가 되었다. 다음 해 여름 에이지는 『포춘』지에 경제 대공황이 남부의 백인 소작농들에게 끼친 영향에 대해 글을 썼다. 에이지는 에번스를 자신의 사진작가로 추천했으며 두 사람은 1936년 7월, 이 프로젝트를 위해 남부의 애팔래치아로 떠났다. 그들은 앨라배마 주의 그린스보로에서 농부인 프랭크 팅글(또는 텡글), 버드 필즈 및 플로이드 버로스 등을 알게 되었다. 팅글과 버로스와 함께 예정된 사진 촬영을 마친 후, 에이지와 에번스는 그 지역에 머물기로 하고 소작인의 집으로 돌아와 이야기를 나누고 사진을 찍었다. '하숙 손님'[10]이 된 두 사람은 가족과 같은 대접을 받는 과정에서 통상적으로 관찰자와 대상 사이에 존재하는 경계선을 허물었다. 『포춘』지는 에이지가 쓴 기사를 거절했고, 에번스의 사진들은 RA(현재 농업안정국, 에번스가 이 부서를 그만둔 1937년 3월에 바뀌었다)에서 사용되지도 않았다. 에이지는 대신 이 사진들을 『세 명의 소작인 가족들Three Tenant Families』이라는 제목의 책으로 묶었으며, 이 책은 1941년 여름 『이제 유명한 사람들을 칭찬할 차례Let Us Now Praise Famous Men』라는 제목으로 다시 발행되었다. 에번스의 사진들은 책의 앞쪽에 아무 설명 없이 실렸다. 서문에서 에이지는 다음과 같이 서술했다.

〈농부의 부엌〉, 헤일 카운티, 앨라배마, 1936년

"이 사진들은 삽화가 아니다. 사진과 글은 동등한 관계로서 서로 독립적인 동시에 완전한 협력의 산물이다."[11]

1937년 여름, 에이지와 올리비아 손더스의 결혼 생활이 무너지기 시작하자 에번스와 올리비아는 불륜 관계가 되었다. 에번스는 그 전에 에이지의 여동생 엠마와 로맨틱한 관계였는데, 벨린다 래스본에 따르면 "에번스에게 에이지 주위의 여성들을 통해 그와 연결되는 것은 그에 대한 자신의 사랑을 둘러서 표현하는 것이었다"[12]고 한다. 에번스의 동성애적 성향을 알 수 있는 일화가 몇 가지 있는데, 그중 하나는 에이지와 그의 두 번째 부인 알마와 함께 만날 때 그가 알마를 견디지 못했다는 점이다.[13] 에번스가 잠재적 동성애자였건 양성애자였건, 그는 분명 일부일처제 성향은 아니었다. 올리비아는 "워커와 만난다면 절대 그가 당신만 만나는 것이 아니라는 사실을 알 수 있을 것"[14]이라고 이야기한 바 있다. 『아메리칸 포토그래프*American Photographs*』의 카탈로그 작업에 전념하기로 결정한 에번스는 제인 니나스와 화해하고 1941년 10월에 결혼했다.

에번스는 1943년 봄에 『타임』지의 편집자가 되었으며 주로 영화 평론가로 일했다. 1945년 9월에는 『포춘』지로 이직하여 유일한 내부 사진작가로서 이후 이 업무를 20년간 수행했다. 에번스의 유명한 작품들 중 상당수는 매거진의 의뢰로 찍은 것인데, 디트로이트의 거리에서 마치 대상을 훔쳐보는 느낌으로 찍은 반신 초상인 〈미국의 노동자들〉 역시 그중 하나로 1946년 11월에 『포춘』지의 기사 「익명의 노동자들」에 포함되어 실렸다. 에번스는 나이가 들수록 과거의 대상들 및 안정감을 주는 것들에 보다 큰 매력을 느꼈으며, 점점 더 술에 의존하게 되었다. 그는 로버트 프랭크, 리 프리들랜더, 그리고 1960년대 초반에는 다이안 아버스 등의 젊은 세대들과 어울렸으며 사진작가가 아닌 예술가로 불리고 싶어 했다. 그가 저지른 여러 차례의 불륜을 참아 준 제인은 결국 다른 사람과 불륜 관계가 되었고, 이 부부는 1955년 8월에 이혼했다. 4년 후인 1960년 10월, 에번스는 그 전 해에 소개받아 알게 된 이자벨 뵈첸슈타인 폰 슈타이거와 결혼했다.

1944년 평론가 클레멘트 그린버그는 에번스를 '슈티글리츠 이후 현존하는 가장 위대한 사진작가'라고 불렀으나, 이후 15년간 예술가로서 그의 작품 경력은 요동쳤다.[15] 그의 명성이 회복된 것은 1960년부터의 일로, 『이제 유명한 사람들을 칭찬할 차례』를 초판보다 두 배 이상 많은 사진을 실어 재발행한 것이 계기가 되었다. 또한 1971년 뉴욕현대미술관에서 열린 회고전과 예일 대학교의 아트 갤러리에서 열린 전시회로 그의 명예는 정점을 찍었다. 이러한 과정을 거치면서 그는 예일 대학교의 객원교수가 되었고 (1964) 1930년대 후반 그가 카메라를 숨기고 촬영했던 지하철 사진들을 모아 『초대된 자는 많다*Many are Called*』(1966)를 펴냈다. 뒤늦게 거둔 폭발적인 성공 때문인지 에번스는

안정적인 상태를 유지하지 못했다. 이자벨과의 관계는 점점 불편해진데다 혼외 불륜이 또 드러나면서 이 부부는 1973년 4월에 이혼했으며, 그해부터 에번스는 컬러 폴라로이드 사진을 찍기 시작했다. 에번스에 따르면, "나는 내 필름 원본 외에는 그 무엇에도 충실했던 적이 없다"[16]고 했다.

워커 에번스는 1975년 4월 심각한 뇌졸중을 겪고 난 후 곧 숨을 거두었다. 그는 사진과 글을 통해 위선적인 부분이라고는 찾아볼 수 없는 미국 특유의 화법을 구축했으며 일상적인 주제 선택뿐 아니라 속물적인 모든 것들을 풍자하는 '직설적인 미학'으로 자신만의 지적, 미적 개성을 확립했다. 그의 '다큐멘터리 스타일' 또는 '서정적 다큐멘터리'는 솔직한 기록과 시각적 시어가 어우러지는 사진으로 완성된다. 에번스는 그의 사진이 향수 어린 느낌이라는 평가를 받는 것을 매우 싫어했으나, 세계대전 발발 전에 그가 촬영한 사진에 나타나는 건축물, 자동차, 인물 및 의상들은 미국적인 것들의 상징이 되었다. 에번스가 자신에 대해 쓴 것처럼 그는 수집가였다. 그는 자신의 눈길을 사로잡는 것들에 대한 집착이 있었으며 이를 현실에서 잡아떼어 더욱 세심히 살필 수 있도록 틀 안에 넣고 보다 고상한 배경을 집어넣었다. 에번스가 기념한 미국 사회와 문화에 대한 에번스의 찬사는 그가 촬영한 소박한 이들이 아니라 그가 매료되었던 동부 지식인들의 지지를 받았다. ∎

〈파샤Pasha와 바야데르Bayadère [앉아 있는 로저 펜튼(중앙)]〉, 1858년

로저 펜튼
Roger Fenton
1819-1869

(예술가들은) 카메라를 통해 자세하고 실제의 자연을 그대로 보여 줄 수 있는 믿음직한
기록을 할 수 있다는 사실을 알고 있다. 하지만 이 기록은 판별의 기회, 상상의 여지,
그리고 발명의 힘을 함께 남긴다.

_로저 펜튼

로저 펜튼은 19세기 영국 사진작가의 대표자라 할 수 있다. 랭커셔 지방의 비국교도로 면직 및 은행 사업으로 부를 쌓은 가문에서 태어나 사진작가로서의 길을 택한 것만 보아도 그가 매우 현대적이고 진보적인 세계관을 가지고 있었다는 사실을 알 수 있다. 사업가보다는 법조계를 선택(또는 이끌렸다)한 그가 파리에서 법 공부를 제쳐 두고 예술 교육을 받았던 사실은 전형적인 부르주아 계급의 딜레마, 바로 안정적이되 지루한 일을 택할 것인지, 아니면 자기 표현을 할 수 있지만 위험 요소가 있는 쪽을 택할 것인지에 대한 문제를 보여 준다. 런던으로 돌아온 그는 법과 회화, 사진을 한꺼번에 공부했다. 그의 또래 친구들이 당대를 이끌었던 예술사진 작가들이었음을 고려했을 때, 펜튼은 당시 영국 사진계에서 사진 관련 협회를 설립하고 이를 알리는 데 누구보다 중요한 역할을 했다. 그렇지만 1850년대에 그가 시도했던 사진 실험은 상업적으로 성공을 거두지는 못했다. 북부 지방 사업가의 손자인 펜튼은 아마도 이를 통해 사업의 냉엄한 현실과 예술적 표현의 기쁨을 동시에 만족시키는 것이 어렵다는 사실을 알게 되었을 것이다.

랭커셔 지방 버리의 크림블 홀에서 태어나고 자란 펜튼은 존 펜튼과 엘리자베스 에입데일 부부의 일곱 자녀 중 넷째로 태어났다. 물론 영아 사망 및 조산이 빈번한 시대이기는 했으나, 그렇다고 맏형이 죽어 자신의 아홉 번째 생일날 장례를 치른 것이나 1년 후 어머니가 사망하는 비극을 받아들이기 쉽지는 않았을 것이다. 1832년 12월 아버지 존 펜튼은 로치데일 선거구의 휘그당 하원 의원으로 선출되었다. 그가 런던에서 의원직을 수행한 것이 아마도 펜튼과 그 남동생이 1836년 유니버시티 칼리지의 예술 학사 과정에 입학하는 데 영향을 주었을 것으로 보이는데, 비국교도들은 옥스퍼드나 케임브리지 입학이 금지되어 있었기 때문이다. 1839년 5월 로저 펜튼은 이너 템플 법학원에 입학했다. 그리고 1840년 졸업 후 유니버시티 칼리지에서 후속 법학 과정을 공부하기 시작했다.

여기에서 한 번의 반전이 있는데, 1843년 8월 그레이스 메이너드와 결혼한 펜튼은

파리에서 예술가가 되기로 결심한 것이다. 그는 최소한 1844년 5월까지 파리에 있었고, 같은 해 6월에는 프랑스 국립미술학교의 화가 미셸마르탱 드롤링의 제자로서 루브르의 작품 복제 담당자로 일했다. 부인 역시 그의 파리 생활을 일정 기간 함께했는데, 기록에 따르면 이들 부부의 둘째 자녀인 애니 그레이스가 파리에서 태어났다고 한다. 1847년 펜튼과 그 가족이 런던으로 돌아온 직후, 펜튼은 역사화가 찰스 루시Charles Lucy의 제자가 되었다. 1849년에서 1851년 사이에 펜튼은 영국 왕립미술원의 연례 전시회에 회화 작품을 제출했으나 전시된 작품은 없었다.

　　펜튼이 언제 사진을 시작했는지 정확한 정보는 없다. 확인 가능한 사실은 그가 1851년 10월에 파리에서 태양사진협회를 방문했고 귀스타브 르 그레와 오귀스트 메스트랄Auguste Mestral을 만났다는 것이다. 펜튼이 처음으로 작업한 사진은 1852년 2월의 것인데, 이는 1851년에 열린 국제 박람회를 계기로 사진에 대한 관심이 커졌다는 사실을 보여 주는 작품이다. 이 박람회는 펜튼과 다른 이들로 하여금 영국 사진협회를 만들 필요성을 느끼게 했다. 펜튼은 사진 연구 및 실험의 미미한 수준뿐 아니라 영국의 사진 관련 발명가이자 선구자인 윌리엄 헨리 탤벗이 사진 현상 및 인화지에 사진을 인화하는 방식에 대한 특허를 내 버린 것 때문에도 좌절을 겪어야 했다. 이 특허 때문에 사진을 통해 수익을 내기를 원치 않는 이들마저 사진을 인화하려면 허가를 받아야 했다.

　　펜튼이 초기에 사진과 관련해 시도한 것들은 어떤 면에서는 탤벗에게 비용을 내지 않고도 사진 실습을 하기 위한 노력이었다고 할 수 있다. 그가 쓴 것 중 세간에 알려진 첫 사진 관련 논문은 「프랑스의 사진Photography in France」으로, 여기서 펜튼은 왁스 페이퍼를 사용한 귀스타브 르 그레의 방법을 가장 뛰어난 기술로 소개한다.[1] 기록에 남아 있는 펜튼의 첫 사진은 그의 런던 자택에서 가까운 거리의 모습과 가족사진으로, 각각 왁스 페이퍼 기법과 콜로디온 처리 기법을 사용했다. 그는 전자의 기법을 주로 사용했는데, 이는 현장에서 처리하기에 좋은 방법으로 1852년 찰스 블라커 비뇰스Charles Blacker Vignoles가 키예프의 드네프르 강에 현수교를 놓는 과정을 기록하기 위해 러시아에 갔을 때 이 기법을 사용했다. 펜튼은 당시 그의 동료들보다 훨씬 더 오랫동안 왁스 페이퍼 원판을 사용했으며 1854년에야 유리 원판에 콜로디온 처리 기법을 사용하기 시작했는데, 이는 탤벗의 특허가 면제되는 법안이 만들어진 때이기도 하다.

　　펜튼이 러시아에 가서 촬영해 온 사진들 가운데 크렘린의 성당 돔을 찍은 유명한 장면 등 40장 이상이 1852년 런던의 예술협회에서 열린 전시회에 걸린 후 그는 대중적으로 알려지게 된다. 영국 내 사진의 입지를 다지기 위해 기획된 이 전시회에는 조지프 컨달, 필립 H. 델라모트 및 펜튼 등의 사진이 전시되었다. 같은 해 초여름에 펜튼은 사진

협회를 설립하기 위한 위원회의 멤버가 되었다. 런던 사진협회는 1853년 1월에 발족했으며 펜튼은 명예 비서로 임명되었다. 또한 빅토리아 여왕과 앨버트 공이 1854년 1월에 이들 협회의 첫 전시회를 보러 왔을 때 협회의 초대 회장인 찰스 이스트레이크 경과 함께 여왕 부부의 안내를 맡은 이 역시 펜튼이었다. 이후 2년간 펜튼은 왕족의 사진을 찍어 달라는 부탁을 수없이 받았다. 물론 (점잖은 인물에 한해서) 누구나 협회에 가입할 수 있었지만, 펜튼과 그의 동료들인 '아마추어 사진작가 신사들'이 사진계에서 실권을 잡으려 시도한 것도 분명한 사실이다.[2]

사진을 둘러싼 펜튼의 두 번째 모험은 바로 러시아와의 전쟁에서 벌어졌다. 1855년 봄, 펜튼은 경용기병Light Dragoons 4기 출신의 사진작가인 마르쿠스 스팔링Marcus Sparling 과 그의 하인 윌리엄과 함께 스팔링이 타고 다니던 '사진 전용 승합차'[3]를 타고 크림 반도에 갔다. 이 승합차에는 이동식 암실이 설치되어 있었는데, 당시 습식 콜로디온 처리 방식으로 원판을 현상하던 펜튼에게 꼭 필요한 설비였다. 왜냐하면 이 처리 방식은 한 자리에서 전처리와 현상을 모두 같이 진행해야 하는 방식이었기 때문이다. 펜튼의 전쟁 사진은 1855년 여름 그가 크림 반도에서 돌아온 후 런던 및 기타 영국 곳곳에서 전시되었다. 그해 9월, 이들은 3부로 구성된 포트폴리오인 『크림 반도 전장에서의 사진 이미지Photographic Pictures of the Seat of War in the Crimea』를 발간했다. 그러나 이듬해 12월, 이 프로젝트로 작업했던 원판과 인화물들은 경매에 오르고 만다. 이 전쟁은 영국 대중에게 인기가 없었던데다 감상적이지 않은 전쟁 기록은 상업적 성공을 기대하기 힘든 법이었다.

펜튼이 크림 반도에서 부인에게 보낸 편지들은 사려 깊고 우스꽝스러우면서도 사랑이 담겨 있다. 한 편지에서 그는 자신이 "너무 부드러운 사람인 것이 부끄럽다"는 농담 섞인 발언을 했다.[4] 아마도 그는 전장에서 직접 전투에 뛰어드는 역할보다 관찰자로서의 역할을 맡은 것에 대해 정신적 고통을 느꼈던 것으로 보인다. 그가 크림 반도에서 돌아온 후 촬영한 사진 중 최소 석 장에서 그가 군복을 입고 있었던 것도 이러한 사실을 뒷받침해 준다. 펜튼이 사진의 변화무쌍한 면을 매우 즐기고 좋아했다는 점에는 의심의 여지가 없다. 1858년 여름에 그가 작업한 유명한 동양풍의 연회 장면 연작은 그의 작품 중에서는 보기 드문 연작으로, 당시 예술가들에게는 흔한 주제였다. 관능과 도덕적 이완을 드러내는 요소로 가득한 이 사진들은 테러나 크림 반도 전쟁 취재와는 달리 기쁨에 대한 이야기로 보인다.

탤벗이 낸 특허 권리를 거의 회수하는 데 중요한 역할을 했던 펜튼은 의뢰를 받고 찍은 사진으로 이득을 취할 권리가 있다고 생각했다. 그의 이러한 입장은 결국 그의 사진 원판에 대한 소유권 논쟁으로 이어졌고, 결국 몇 가지 사업적 실수를 하게 된다. 1858년

〈헬레나Helena 공주와 루이스Louise 공주〉, 1856년

펜튼은 폴 프레치의 사진 제판 인화 사업체에 투자했고, 결국 그는 막대한 빚을 떠안았다. 또 다른 사건으로는 탤벗이 이 회사를 상대로 고소를 하겠다고 협박한 것인데, 1852년 자신이 취득한 사진 조작술 특허를 이 회사가 위반했다는 것이었다. 탤벗이 명확하게 파악하고 있었듯이, '아마추어 사진작가 신사'인 펜튼은 그의 상업적 상대만큼이나 법적인 보호가 필요했다.

1860년 펜튼은 대형 카메라로 과일과 꽃을 담은 훌륭한 연작을 발표하는데, 이는 그가 사진계에서 은퇴하기 전에 남긴 마지막 주요 작품들이다. 그는 이 정물 사진을 1862

년 런던 사우스 켄싱턴에서 열린 국제 박람회에 다른 초기 작품들과 함께 전시했으며 금메달을 받았다. 그의 사진 작품 수준은 전혀 저하되지 않았지만, 영국 사진계가 권력 이동의 징후를 보이던 1850년대 말에 그의 작품에 대한 평단의 반응은 갈수록 냉랭해졌다. 새로운 세대의 사진작가들에게 펜튼과 그의 또래들은 기득권층이었다. 매체의 위엄에 대한 그들의 주장은 상업적 관점에서는 해로운 것이었다.

　　로저 펜튼의 삶과 그와 정확히 같은 시대에 활동했던 귀스타브 르 그레는 많은 공통점이 있는데, 그중 하나는 사진 관련 사업에 손을 댔다가 빚을 떠안은 것이다. 르 그레는 재정적 위기를 탈출하기 위해 가족과 조국을 버렸지만, 펜튼은 '자신의 임무를 소홀히 할 수 없다'[5]고 믿었다. 거의 십 년에 이르는 노력 끝에 펜튼은 전문적으로 사진을 찍던 귀족 신사들을 위한 '사진의 성소'를 지키는 데 실패했으며, 또 다시 법률 사무소 일을 계속했다. 1862년 펜튼이 사진에서 은퇴한 것은 『포토그래픽 저널』지에 공지되었으며, 1863년 그의 장비와 사진 원판들이 경매에 올라왔다. 가슴 아프게도, 펜튼이 이른 죽음을 맞이하기 고작 몇 년 전인 1866년에 그레이스 펜튼과 마지막으로 같이 찍은 사진 속에서 그는 크림 전쟁에서 돌아온 용사들이 즐겨 했던 풍성한 턱수염을 기른 모습이었다. ■

〈자화상〉(추정), 1855년경

클레멘티나 모드, 하워든 자작 부인
Clementina Maude, Viscountess Hawarden

1822-1865

그녀는 사진의 발전을 진심으로 믿었으며,
사진이 예술이 될 수도 있고 서투른 그림으로 남용될 수도 있다는 사실을 알고 있었다.

_오스카 레일랜더

클레멘티나 모드, 하워든 자작 부인(주로 자작 부인을 칭하는 관례에 따라 '레이디 하워든'이라고 부른다)의 사진은 주로 '모호함'이라는 단어로 설명할 수 있다. 그녀가 자신의 딸들로 연출한 다양한 장면들은 포즈의 형태, 의상과 소품 등으로 서사적인 단서를 표현할 뿐, 그 황홀하고 갈망으로 가득한 분위기를 정확히 짚어 내는 제목도 없다. 또한 그녀의 삶이나 작품 전반 등 관련된 기본적인 자료 역시 거의 없다. 그녀의 사진이 주요 미술관에 전시되어 있고 학술적 연구의 대상이기는 하나, 그녀와 동시대를 살았던 사진작가 줄리아 마거릿 캐머런을 다룬 자료만큼 양이 많지는 않다. 그러나 하워든의 사진은 캐머런의 작품에 뒤지지 않으며 지난 40년간 예술가 및 학자들을 사로잡은 주제, 즉 가면무도회, 더블링(한 사물이나 인물을 두 개로 보이게 만들거나 그렇게 배치하는 것-옮긴이), 여성 저작권 및 여성의 시선 등과도 일맥상통하는 점이 많다. 하워든이 쓴 글에는 자신의 사회적 성별에 부과된 제한적인 미덕에 반항하는 여성으로서의 특징이 내재되어 있다. 그녀의 사진은 대체로 여성스럽다는 평가를 받지만, 학자들은 그녀의 작품을 사회적 성별의 관점에서 해석했을 때 그녀가 속한 계급의 시선과는 다른 느낌을 준다고 본다. 상인 계층이었던 캐머런이 귀족처럼 행동한 반면, 하워든 자작 부인은 마치 자신이 중산층인 것처럼 행동했다.

빅토리아 시대 사교계에서 하워든의 위치는 예측 불가능한 사건들에 따라 결정되었다. 그녀는 글래스고 근처의 컴버놀드 저택에서 클레멘티나 엘핀스톤 플리밍Clementina Elphinstone Fleeming이라는 이름으로 태어났으며, 스코틀랜드계 아버지와 스페인계 어머니를 두었다. 플리밍 제독은 스코틀랜드 귀족의 둘째 아들로, 그가 해군에 입대한 것은 가문의 영지를 물려받지 않는 젊은 귀족들 사이에서 흔한 일이었다. 그러나 그는 결국 상속자가 되었고, 하워든은 귀족의 딸로 자랐다. 그러나 그녀가 18세가 되던 해, 아버지가 사망하고 가문의 영지는 그녀의 삼촌인 존에게 넘어갔다. 막 사교계에 데뷔한 하워든은 갑자기 자신의 사회적 및 경제적 지위를 잃게 되었다. 굴욕적이게도 하워든과 그녀의 어머니, 그리고 다른 두 자매는 더 이상 런던 사교계에서 환영받지 못했다. 이

들은 대신 유럽으로 가기로 결정했는데, 상류층 생활을 누리기에 보다 비용이 적게 들었기 때문이다. 유럽 대륙의 북쪽을 여행한 그들은 로마의 국외 거주자 모임에 정착하게 되었다.

당시 플리밍 가문 소녀들의 아름다움은 삼촌인 데이비드 어스킨의 발언에서 알 수 있는데, 그는 이 소녀들이 무일푼이거나 비도덕적인 남자들의 희생양이 될까 걱정했다.[1] 하지만 현실에서는 그 반대였다. 1845년 클레멘티나는 콘월리스 모드 공과 결혼했는데, 그는 귀족 작위를 물려받았을 뿐 아니라 아일랜드에 넓은 영지를 가지고 있었다. 모드 가문 사람들은 이 경솔한 연애결혼에 대해 크게 화를 냈으며 아들이 데려온 여자를 집안에 받아들이지 않으려 했다. 이 젊은 부부는 거의 경제적 도움을 받지 못했을 것이며, 식구를 조금씩 늘려야 했을 뿐 아니라 훨씬 더 보잘것없는 배경의 집안과 관계 개선을 위해 신중을 기해야 했을 것으로 보인다. 이들이 결혼한 지 11년이 지난 해인 1856년, 다시 한 번 운명이 뒤집혔다. 그녀의 시아버지가 사망하면서 남편이 작위를 물려받게 된 것이다. 그리하여 클레멘티나는 34살의 나이에 하워든 자작 부인이 되었다. 1857년 그녀의 남편과 다섯 자녀들은 아일랜드의 영지로 이사했다. 그리고 그녀가 사진을 시작한 것은 이곳으로 이사한 직후였다.

후손들에게 전해져 내려오는 하워든의 특징 중 하나는 자식들에게 과도할 정도로 헌신했다는 것이다. 자매 앤에게 보내는 편지에서 하워든의 삼촌인 마운트스튜어트 엘핀스톤은 다음과 같이 언급했다. "나는 그보다 더 다정하고 바르게 자란 아이를 본 적이 없단다. …… 사실 클레멘티나처럼 자기 숄 하나도 제대로 걸치지 못하는 어머니가 자식에게 그토록 헌신하면 아이들을 망쳐 놓기 십상인데, 그녀의 탁월한 감각과 책임을 다하는 자세 덕분에 모든 것이 괜찮아졌지."[2] 그녀의 삼촌은 이전에 그녀의 어머니에게 쓴 편지에서 하워든이 시댁 식구들에게 잘 하지 못하는 것이나 가문을 이을 아들을 낳지 못한 것에 대해 불평을 했었다.[3] 그녀는 세 딸을 낳은 후에 아들을 낳았고, 다음에 태어난 아이도 아들이었지만 태어난 다음 날 죽었으며, 이후 두 명의 딸을 더 낳았다. 하워든의 습작 사진들은 어떤 면에서 자신의 딸들이 지참금 때문에 가문에 경제적 부담이나 주는 군식구 같은 비참한 위치로부터 권리를 되찾아 주려는 시도였을 수도 있다. 그녀의 사진은 딸들의 개성뿐 아니라 그 아름다움도 함께 드러낸다.

1859년에 하워든은 런던으로 돌아와 켄싱턴의 프린스 가든 5번지를 본가로 삼았다. 하워든의 작품 중 가장 우리에게 친숙한 사진들을 찍은 장소가 바로 이곳으로, 이 사진들 속에서 남매 중 맏이인 세 딸들은 가정적인 분위기의 공간이나 두 발코니 중 하나를 배경으로 함께 또는 따로 포즈를 취하고 있다. 앤의 말에 따르면, 하워든은 '아기

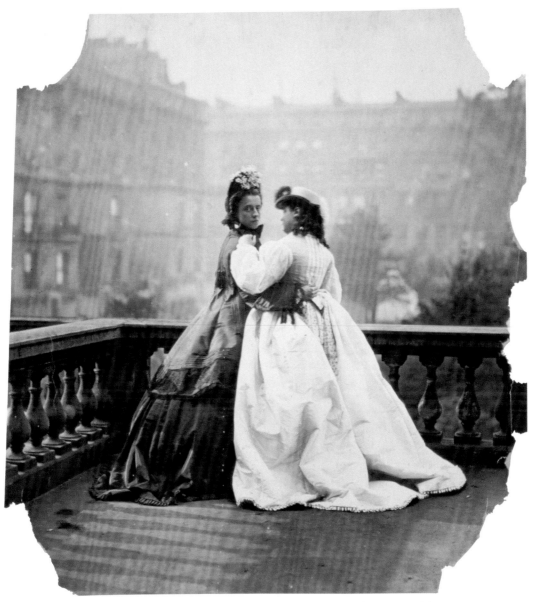

〈사진 습작(이사벨라 그레이스Isabella Grace와 플로렌스 엘리자베스 모드Florence Elizabeth Maude, 프린스 가든 5번지)〉, 1863−1864년경

를 너무나 사랑하는' 사람으로[4] 그녀가 사진작가로 활동하던 중 세 번의 임신을 했기에 사진이 '분만의 기술'을 북돋아 주는 방법으로 여겨지기도 했는데, 이러한 사실을 통해 빅토리아 시대의 어머니와 그 딸들이 얼마나 집 안에 갇혀 있었는지 알 수 있다. 한편으로 긍정적인 면이 있다면, 가정적인 환경 내에서 촬영한 그녀의 사진들이 창의성, 상상력과 변화를 보여 준다는 점이다. 또한 그녀의 사진 습작들은 직접적으로나 간접적으로 젊은 여성들의 삶 속에서 개인적 영역과 공적인 영역 간의 상호 작용을 드러낸다. 하워든의 사진 작품 중 상당수는 그녀의 딸들이 집 안에 속하는 공간과 거리에 속한 공간 사이에 위치해 있다. 발코니라는 공간은 말 그대로 집과 바깥 모두에 속하며, 상징적인 의미로는 한 사진 속에 이브닝 드레스와 데이 드레스가 함께 나타난 것을 들 수 있다.

하워든의 다른 사진들 속에서 딸들은 속치마와 슈미즈를 입고 있는데, 어떤 이유가 있어서 입은 옷이 아니라 즉흥적으로 입은 의상이다. 옷을 입고 벗는 행동을 통해 빅토리아 시대 소녀들 및 성인 여성들은 다양한 여성적 자아를 상상했다. 예를 들어 슈미즈와 코르셋, 속치마만 입은 거울 속 자신의 모습을 보며 코펠리아Coppélia 등 발레 속 인물을 상상하는 것이다. 하워든의 몇몇 사진들은 이보다 더 관능적인 기쁨을 보여 주는 장면을 담았다. 그녀의 사진 중 상당수가 한쪽 어깨를 드러낸 모델을 찍은 것이다. 이 사진 습작들은 시각 예술적 관습을 보여 주는데, 이는 피사체로서의 여성이 마치 그 작품을 그리는 미술가, 나아가 관객의 시선을 의식하지 않는 것처럼 묘사되었기 때문에 그들의 옷차림이 제대로 갖추어 입지 않은 상태라도 괜찮다는 것이다.

하워든은 딸들이 당시의 옷을 입고 포즈를 취한 사진뿐 아니라 그리스 여신부터 귀족 요부에 이르기까지 신화, 역사, 예술 및 문학 등에 등장하는 다양한 여성 인물들처럼 의상을 입고 이야기 속 상황을 재현한 사진도 찍었다. 이렇게 강렬한 이미지의 여성들은 빅토리아 시대 대중문화 속 헤프게 웃는 여성성과 반대되는 경향이 있지만, 이 사진 속 여성들은 반체제적인 느낌을 주지는 않는다. 하워든의 사진 속에서 때로 등장하는, 도자기로 만든 작은 여성 모형들 역시 이렇게 그림 같은 옷을 입고 있다. 이쯤에서 또다시 하워든과 캐머런을 비교해 보면 좋을 것이다. 캐머런의 여성 모델들은 주로 그 기술이나 행동 양식에서 초월적인 인물들, 예를 들어 결혼 대신 순교를 택한 성녀 아네스와 같은 인물들을 흉내 내고 있다.

캐머런과 하워든이 이루는 가장 대조적인 부분은 사진계에서 그들의 작품이 얻은 반응이다. 캐머런이 자신의 사진을 전시했을 때, 그녀는 남성 동료 사진작가들로부터 적대적인 반응을 얻었다. 반면 하워든의 사진에 대해서는 칭찬 일색이었다. 호의적이고 사뭇 야단스럽기까지 했던 하워든의 사진에 대한 반응 중에는 그녀의 사회적 지위를 의식

한 이도 분명 있을 것이다. 하워든은 런던 사진협회가 주관하는 연간 전시에 두 번 참여했는데, 각각 1863년과 1864년으로 두 번 다 메달을 수상했다. 1863년 그녀의 메달 수상에 대해 『영국 사진 저널』지는 다음과 같이 언급했다. "이 숙녀는 뛰어난 아마추어가 아니라 전문 초상 작가이며, 우리의 견해로는 오래지 않아 명성과 부를 얻을 것이다."[5] 당시 '명성과 부'를 얻었다고 할 만한 사진작가들은 거의 없었으며, 특히 여성은 단 한 명도 없었다는 사실을 고려해 이 글이 과장된 정도를 가늠해야 할 것이다. 찰스 루트위지 도지슨이 그녀와 친분을 쌓기 위해 서투른 시도를 했던 사실(그녀가 피했지만) 역시 사회를 지배하는 엘리트 계급에 대한 열망과 경의를 보여 주는 부분이다.

하워든은 1865년 42세의 나이에 폐렴으로 숨을 거두었다. 그녀의 사망 기사에서 스웨덴 출신의 사진작가 오스카 레일랜더는 그녀를 '집게처럼 유능하고 다이아몬드처럼 빛나는' 사람이었다고 묘사했는데, 이는 그녀를 화려한 장식품처럼 칭찬하는 동시에 중산층처럼 행동하고 그 계급에 속하고 싶어 했던 그녀의 성향을 설명하며 솜씨 있게 균형을 맞춘 표현이었다. 사망 기사의 다른 부분에서 그는 그녀가 귀족으로서 으스대는 태도를 보이거나 그러한 대접을 받기를 기대하지 않았다고 주장했다. 하워든의 사진들은 1939년 빅토리아 앤드 앨버트 미술관에서 사진 1백 주년을 기념하기 위한 전시회가 열려 그녀의 자손이 800여 장에 이르는 사진을 기증할 때까지 가족의 품에 있었다. (그녀의 사진 대부분에서 보이는 모서리의 뜯겨 나간 자국은 가족이 기증을 결정하고 원래의 앨범에서 이를 떼어 낼 때 생긴 것들이다.) ■

작가 미상, 〈한나 회흐와 그녀의 인형〉, 1925년경

한나 회흐
Hannah Höch

1889-1978

나는 우리 인간이 스스로 자만심에 차서 손이 닿는 모든 것에 둘러친
고정 관념을 희미하게 만들고 싶다.
_한나 회흐

한나 회흐는 원본 사진 및 복제된 사진의 조각을 콜라주로 작업해 초현실적이고 도발적인 이미지를 만든 포토몽타주의 선구자 중 한 명이다. 포토몽타주는 1918년 즈음 프랑스, 독일, 스위스와 러시아 등 최소 4개국에서 일제히 받아들여진 양식이며, 회흐에 따르면 이는 사진을 싣는 매체가 많아진 데 따른 필연적인 결과였다. 또한 포토몽타주는 콜라주 작품으로서의 역할뿐 아니라 일부를 잘라내어 모으는 작품 구성을 통해 영감의 근원이 되기도 했다. 그녀는 연인인 미술가 라울 하우스만Raoul Hausmann과 함께 제1차 세계대전이 끝난 뒤 베를린의 다다이스트 모임에서 활동하며 새로운 소재를 훌륭히 사용해 마치 꿈결 같은 놀라운 작품들을 만들었다. 일부 견해에 따르면, 하우스만은 회흐의 창의성을 억누르고 싶어 했으며, 모두 남성이었던 그녀의 다다이스트 동료들은 그녀를 이 운동의 주변인으로만 취급하면서 그녀의 예술가적 삶의 모든 면을 왜곡했다. 이렇게 잘못된 것들을 바로잡으려는 노력을 통해 그녀는 주요 예술가로서 인정받게 되었다.

안나 테레즈 요한나 회흐Anna Therese Johanne Höch가 본명인 한나 회흐는 독일 튀링겐 고타의 '중상류층 집안'에서 태어났다.[1] 회흐에 따르면, 그녀의 아버지는 보험업을 했으며 사무실을 내려고 튀링겐으로 왔다. 그리고 자신의 어머니에 대해서는 '수수한 예술가적 야망'[2]을 가지고 있던 사람이라고 이야기했다. 다섯 남매 중 맏이였던 회흐는 막내 여동생을 돌보기 위해 15살 때 여학교를 그만두었고, 여동생이 6살이 될 때까지 가사를 도왔다. 그녀는 "모든 가정사는 내 아버지의 기호에 맞춘 것으로, 그는 여자아이는 결혼이나 하고 예술을 공부하는 것 따위는 잊어버려야 한다는 세기 초 부르주아들의 전형적인 가치관을 가지고 있었다"고 전한다.[3] 22살이었던 1912년, 그녀는 집을 나와 베를린-샤를로텐부르크에 있는 응용미술 대학에서 공부하기 시작했다. 그녀는 아카데미에 진학할 만큼 성실하지 않았다고 했지만, 사실 그곳이야말로 그녀가 진정 가기를 원했던 곳이었다. 당시 그녀는 이미 자신의 자유와 예술학도로서의 입지가 불안정하다고 느꼈으며, 제1차 세계대전의 발발은 그녀에게서 이 두 가지를 모두 앗아가 버렸다. "이

재앙이 나의 세계를 산산이 부수었다."[4]

　　전쟁이 시작되면서 예술학교들은 문을 닫았고 회흐는 가족이 있는 집으로 돌아와 고타의 적십자에서 일했다. 1915년 학교들이 다시 문을 열자 그녀는 베를린의 장식예술 학교에 입학하여 에밀 오를리크의 시각예술 강의를 들었다. 후에 그녀를 다다로 인도한 예술가 조지 그로스George Grosz를 만난 것도 이 학교에서였다.

　　1916년 회흐는 울슈타인 출판사에서 파트타임으로 패턴 디자이너 및 시각예술가로 일하면서 실험적 작업을 했는데, 이 출판사는 주로 인기 여성 잡지를 펴내는 곳이었다. 당시 그녀는 이 잡지책을 자신의 포토몽타주 재료로 사용했다. 하지만 그렇다고 해서 그녀가 자신의 작품을 상업 미술로 덜 중요하게 여긴 것은 아니었다. 그녀는 일생 동안 헌신적으로 미술과 디자인의 아이디어를 연구했으며 자수와 같은 수공예도 시대정신을 표현하는 수단에 포함되었다.[5] 베를린에서 아버지의 가치관으로부터 멀어지게 된 그녀는 기득권층의 가치관은 물론 당시 전쟁을 규탄하는 데 실패한 독일 공산당의 가치관에도 실망하게 되었다.[6] 베를린의 다다이스트들은 공산주의 사상에 끌렸지만, 회흐를 포함한 모든 이들의 목표는 기본적으로 미학의 추구였다. "우리의 온전한 목표는 기계와 산업 세계의 것들과 예술 세계를 하나로 통합하는 것이었다."[7]

　　회흐의 예술적 삶은 자신이 가진 우선순위를 주장하느라 흐트러진 데가 있다. 1959년 미국 작가 에두아르 로디티와의 인터뷰에서 그녀는 라울 하우스만을 처음 만났을 때의 일에 대해 설명하느라 고통스러워했는데, 두 사람이 처음 만났을 때 이미 바실리 칸딘스키의 관념을 받아들인 실험적 예술가는 바로 그녀였다.[8] 그러나 사람들은 일반적으로 하우스만이 주도적으로 다다 운동에 참여했고 회흐는 그를 추종한 것이라고 이야기했다. 실제로 회흐는 포토몽타주 양식을 개발하여 하우스만에게 영향을 주었으나, 이를 보다 정치적인 형태로 받아들인 그로스와 존 하트필드와는 정반대의 성향이었다. 회흐는 포토몽타주의 성격을 '활성화하는 것, 말하자면 멀어지게 만드는 것'[9]이라고 표현하며 '적용한'('정치색이 들어간') 작품과 '자유로운 형태의' 포토몽타주 간의 차이점을 분명히 했으며, 후자의 형태를 '창의적인 인류에게는 환상적인 분야'[10]라고 불렀다.

　　베를린의 다다이스트 모임에서 회흐가 자리를 잡기란 쉬운 일이 아니었다. 유일한 여성 멤버였던 그녀는 다다 운동의 역사에서 남성 동료 예술가들만큼 두드러지지 않았고, 이는 그룹 내에서 지속된 권력 다툼에 일부 영향을 받았을 것이다. 1920년 그녀는 베를린에서 열린《제1회 국제 다다 전시회》에 다른 많은 이들과 함께 참여했다. 그녀는 6-8점 정도의 작품을 제출했을 것으로 추정되는데, 이 중에는 그녀의 작품 중 아마도 가장 잘 알려진 〈독일 최후의 바이마르 배불뚝이 시대를 다다 부엌칼로 자르자Cut with

the Kitchen Knife through the Last Weimar Beer-Belly Cultural Epoch in Germany〉(1919-1920)도 포함되어 있었다. 그로스와 하트필드는 그녀의 참가를 반대했는데,[11] 어떤 이들은 '전시를 보러 올 만하게 해 주는 작가들'을 설명한 전시 리뷰에 회흐, 리하르트 휠젠벡Richard Huelsenbeck, 그리고 그로스의 순서로 작가를 소개한 것 때문에 그들의 관계가 더 악화되었다고 보기도 한다.[12]

회흐에 따르면, 하우스만은 초기 베를린 다다에서 가장 재능 있는 인물이었지만 지속인 후원이 필요했다. 그녀는 후에 "만약 내가 그를 돌보고 격려하는 데 내 시간을 그리 많이 할애하지 않았다면, 나는 나 자신을 더 향상시킬 수 있었을 것이다"라고 이야기했다.[13] 결혼하여 한 자녀를 둔 하우스만은 부인과 정부 중 한 사람을 선택하지 않고 두 사람 모두와 돌아가면서 살았다고 한다. 이들의 관계에 대한 기록에 따르면(알아두어야 할 것은, 이 내용은 거의 전적으로 회흐의 시각에서 서술한 것이다), 하우스만은 위선적이고 부르주아적인 태도로 그녀를 지배했으며 양성 평등을 반대했다. 그는 자신의 정부가 경제적으로도 자신을 도와주기를 원했으며 그녀에게 필요하고 그녀가 원해야 할 것은 모성이라고 주장하며 성 역할 혁명을 비난했다. 회흐는 두 번의 낙태로 모성은 물론 하우스만에게도 저항했고,[14] 나중에 그들의 관계에 대해 '힘들고 슬픈 견습 기간'이라고 표현했다.[15]

1920년대는 회흐가 개인적으로 예술가적 자아를 구축한 시기라고 할 수 있다. 이십여 년간 그녀는 독일의 11월 혁명(1918-1919)의 발발로 구성된 급진적 예술가들의 모임인 '11월 그룹'의 멤버로 활발히 활동했다. 그녀는 독일 다다이스트 작가 쿠르트 슈비터스Kurt Schwitters와 돈독한 우정을 쌓으면서 효율적인 작업 관계를 발전시켰고, 1924년에는 처음으로 파리를 방문해 다양한 미술 및 문학계 인사들을 만났다. 그녀는 프라하, 바이마르 및 네덜란드도 방문했다. 1926년부터 1927년 사이 이 세 번의 여행 동안 시인 틸(마틸다) 브루크만을 만난 회흐는 그를 위해 베를린을 떠나 헤이그로 갔다. 이들은 연인이자 예술적 협력자가 되었고, 회흐가 브루크만이 쓴 글의 삽화를 작업하는 방식이었다. 회흐는 1920년대에 많은 전시회에 참여했고, 그중에는 1929년 슈투트가르트에서 열렸던 기념비적인 전시회《영화와 사진》도 있었다. 1920년대 후반 및 1930년대 초 회흐는 그녀의 연작 〈민속 박물관에서*From an Ethnographic Museum*〉를 구성하는 작품들을 작업했다.

1932년 국가사회주의자들이 데사우의 바우하우스 학교의 문을 닫아 버리면서 회흐는 이곳에서 열기로 했던 전시회를 취소해야 했다. 1933년 이후 그녀는 독일에서의 전시회 참여를 금지당했지만 1935년에 다시 독일에서 살기 위해 돌아왔다. 수술에서

〈저기 멋쟁이Da–Dandy〉, 1919년

회복되는 동안 회흐는 사업가이자 아마추어 피아니스트였던 하인츠 쿠르트 마티스('쿠르트'로 알려져 있다)를 만났다. 이들은 1938년 9월에 결혼했는데, 이는 볼프강 빌리치가 자신이 쓴 친나치 서적인 『예술 성전의 정화The Cleaning of the Temple of Art』(1937)에서 그녀의 작품을 비난한 직후였다. 그렇기에 어떤 이들은 그녀가 결혼한 이유 중 하나로 새로운 성姓의 필요성을 들기도 한다. 그녀와 마티스는 1942년에 별거를 시작해 2년 후이혼했다.

1945년 봄 베를린이 러시아군에게 수복되었고, '12년간의 극단적 폭압'에서 벗어난 회흐는 시민으로서 그리고 작가로서 다시 권리를 찾았다.[16] 전후에 그녀는 매우 활동적이었는데, 울슈타인 출판사의 이미지를 활용한 수많은 작품들뿐 아니라 추상을 새롭게 실험하기도 했다. 일부 학자들은 이 시기의 이미지는 그녀의 초기 작품이 지닌 예술적 의미가 거의 없다고 말하기도 한다. 그러나 회흐는 전쟁 전과 후에 각각 자신이 작업한 작품들을 구분하지 않았으며, 다음과 같은 설명을 통해 포토몽타주에 대한 자신의 지속적인 헌신을 이론적으로 정리했다. "현실이 완전히 합리화되는 그런 때가 올 때까지-일어날 수 없는 일이다- '환상적인' 예술은 저 목표와 현실 간의 차이를 드러낼 것이다. 이러한 발견은 이 시대의 주요한 지적 사건이다."[17]

회흐 작품의 페미니스트적 요소들을 해석했을 때 그녀가 결혼과 모성을 부인하지 않은 것은 어떤 이들에게는 분명 실망스러운 부분일 것이다. 그러나 그녀가 여성 해방의 일반적인 원칙이 아니라 그녀 자신과 같은 특정한 여성들의 개인적인 고통에 맞서 싸우는 데 아이러니를 사용했다고 해서 그녀의 작품이 가진 진보적인 가능성이 폄하되는 것이 옳은 일일까? 회흐는 다다이스트들이 풍자했던 부르주아 작가들처럼 자신의 주관성에만 관심을 쏟지 않았다. 결국 그녀의 전기적 삶은 누가 더 헌신적이었느냐를 묻는다. 젊은 시절 '문화적 볼셰비즘'(나치가 붙인 이름에 따르면)을 부인하기 위해 애쓴 예술가들과 혹은 회흐와 같이 자신과 동료 예술가들이 '12년간의 극단적 폭압' 기간 동안 목숨을 걸고 작업한 것들을 지킨 이들 중 누가 더 헌신적인가? 이미 회흐는 한 개인이 늘 정치적인 미완성 상태임을 이해했던 것이다. ∎

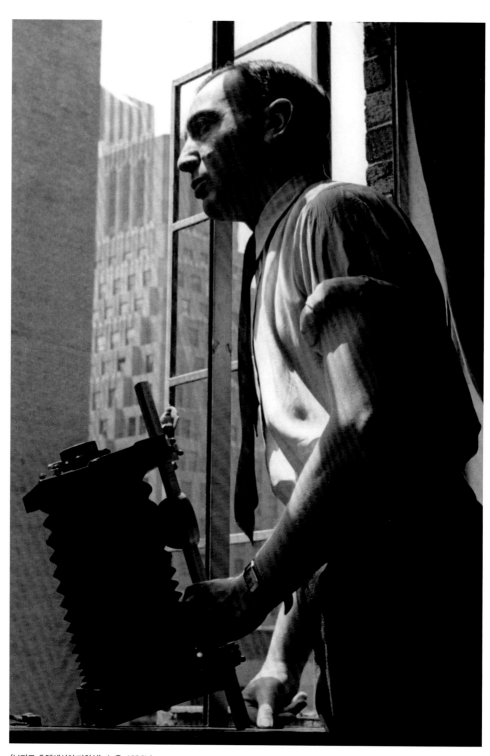

〈보자르 호텔에서의 자화상〉, 뉴욕, 1936년

안드레 케르테스
André Kertész

1894-1985

나는 사진적으로 스스로를 표현한다.
_안드레 케르테스

안드레(원래의 이름은 안도르Andor) 케르테스는 예술 형태로서 사진의 입지가 높아지는 것, 그리고 위대한 사진작가로서 커지는 자신의 명성을 모두 만끽할 정도로 장수를 누렸다. 어떻게, 그리고 왜 자신이 사진을 시작하게 되었는지에 대한 케르테스 자신의 이야기, 즉 에르제베트 살라몬Erzsébet Salamon과의 60년에 이르는 관계, (당시 그의 아내였던) 살라몬과 그가 제2차 세계대전 때문에 어떻게 미국에 발이 묶였는지에 대한 이야기, 그리고 그가 응당 받아야 할 찬사와 누려야 할 명성을 받지 못하게 만든 수많은 모욕은 슬프고도 아름답지만 실제 사실과는 다른 이야기이기도 하다. 안드레 케르테스의 유산을 관리하는 큐레이터 로버트 거보Robert Gurbo에 따르면, 케르테스의 아카이브가 공개되었을 때 물건을 모아 두는 버릇이 있었던 케르테스가 지녔던 편지 및 다른 문서의 내용은 자신이 밝혔던 것보다 훨씬 불행한 부부 관계를 담고 있었다고 한다. 또한 그들 부부는 엄밀히 제2차 세계대전의 희생양은 아니었으며 그가 명성을 쌓는 것을 방해했던 다른 사람의 잘못은 알고 보니 그 자신의 실수였다.[1] 모든 자서전은 주관적이기 마련이지만, 케르테스의 경우 그의 이야기가 오랫동안 아무 의심 없이 받아들여졌다는 점은 주목할 만하다. 오늘날의 전기 작가들은 '감상주의자'[2]였던 케르테스가 스스로 인정한 내용, 그리고 보다 미묘하고 결론이 정해져 있지 않은 사건 내용 모두를 고려한다. 이 두 가지 이야기가 만드는 상호 작용은 그의 삶과 예술에 대해 가장 풍부한 내용을 전달해 준다.

삼 형제 중 둘째였던 케르테스는 부다페스트의 중하층 유대계 그리스 정교 집안에서 태어났다. 그의 아버지인 리포트 케르테스는 서적상이었으며 어머니 에르네스틴은 카페를 운영했다. 아버지 리포트가 1909년에 숨을 거두자 케르테스는 잠시 그가 공부하던 부다페스트 상업 아카데미를 그만두고 육체노동을 했으며, 몇 개월 후에 다시 아카데미로 돌아갔다. 미망인이 된 에르네스틴은 그녀의 형제이자 성공한 곡물 상인이었던 리포트 호프먼의 도움으로 세 아들을 키웠다. 케르테스는 1914년 상업 학사 학위를 받았다. 그는 간신히 이 학위를 땄다고 전해진다.[3] 이는 사실일 수도 있으며 아마도 그가 가족에게 경제적인 보탬이 되었어야 했다는 사실을 인정하기보다는 스스로를 고학

생으로 이야기하는 것을 선호한 점도 이와 같은 선상에서 보아야 할 것이다. 케르테스
는 스스로 시인의 영혼을 가지고 있다고 믿었으며, 자신의 강박이 초래한 낭만적인 판
타지로 한껏 고양된 자아 감각을 배출하고자 했다. 그리하여 그는 자신보다 어린 이웃
집 소녀 욜란 발로그와 연애를 시작했으며, 이는 1905년부터 1915년까지 지속되었다.[4]

　　케르테스의 전기적 삶에서 흥미로운 부분은 그가 헝가리와 파리에서 소유한 많은
카메라들이 가족이 준 선물이었다는 점이다. 그의 최초의 카메라는 1912년 6월에 받은
것인데, 당시 헝가리에서 젊은 남성들이 십대 때 받는 생일 선물로 카메라는 흔했기 때
문에 그다지 주목할 만한 것은 아니다.[5] ICA라는 이름의 이 카메라는 케르테스의 어머
니가 케르테스와 남동생 예뇌에게 공동 선물로 준 것인데,[6] 어머니와 예뇌가 케르테스
만을 위해 준 선물이라고 하는 사람도 있다.[7] 분명한 것은 두 형제가 함께 사진을 찍고
연구했으며, 이들은 확대기가 없었기 때문에 밀착 인화를 할 수 없다는 한계가 있었다.
케르테스가 1912년 7월부터 은행 사무원으로 일하기 시작하면서 두 사람이 예술적 실
험을 할 수 있었던 여름도 끝이 났다.[8] 물론 그는 예뇌와 함께 시간이 날 때마다 계속 사
진을 찍었는데, 아마도 이 활동은 곤궁했던 경제적 현실에서 벗어날 수 있는 만병통치
약 역할을 했을 것이다.

　　2년 후인 1914년 10월, 케르테스는 오스트리아-헝가리 군에 입대했다. 그는 여전
히 이웃 소녀에게 푹 빠져 있었으며 평생 떠안고 갈 우울한 기질은 이때 이미 생겨난 상
태였다. 같은 해 11월 예뇌는 그에게 ICA 베베 카메라를 보냈는데, 4.5×6센티미터 크
기의 유리 원판이 들어가는 핸드헬드 카메라였다. 케르테스가 군 복무를 하는 동안 사
진의 구도에 대한 뛰어난 안목을 키웠다는 의견은 그 이유가 흥미롭다. 행군 행렬에서
벗어나 사진을 찍을 시간이 몇 초밖에 없었다는 것이다.[9] 그러나 그가 전쟁 기간 동안
항상 삼각대를 가지고 다녔다는 점에서 이에 대해 의문을 제기할 수 있을 것이다. 이와
비슷하게, 비록 케르테스가 자신을 아마추어적 감성의 소유자라고 이야기했지만[10] 그
는 늘 신문과 잡지에 투고를 시도하며 사진을 찍었던 것으로 보인다. 실제로 당시 동생
예뇌에게 매체에 실릴 수 있도록 현상을 해 달라는 설명과 함께 사진 원판을 보냈다.[11]

　　1915년 초 케르테스는 장티푸스에 걸렸으며 약 6개월 후 가슴과 팔에 총상을 입었
다. 그리고 1916년 가을에는 현역에 복귀했지만 최전선에서 물러난 후방 근무를 배정
받았다. 1918년 제대한 후, 케르테스는 부다페스트로 돌아와 원래의 직장에 복귀하고
자유 시간에는 오스트리아-헝가리 제국의 붕괴가 불러온 여파를 사진에 담았다. 그는
이 시기 스스로에 대해 "나는 좌파였다. 정상적인 인간이라면 누구나 그랬듯 완전히 좌
파였다"고 이야기했다.[12] 그러나 그는 공산주의 동조자들이 예술을 심각하게 탄압하는

〈뒤틀림 #39〉, 1933년

것을 보고 이러한 경향과 거리를 두게 되었다. 3년 후인 1921년 봄, 케르테스는 다른 직
장을 찾기 시작했지만 반유대주의와 맞닥뜨렸다. 1924년 그는 헝가리 출신 사진작가
로 성공을 거두었으며 부다페스트, 파리 및 니스에 스튜디오가 있었던 팰 펑크Pal Funk,
일명 안젤로Angelo의 도제 자리를 제안 받았다. 케르테스는 펑크에게서 사진을 배웠지
만 도제로 일하지는 않았다. 당시 그는 예술적으로 진보적인 화가 및 조각가, 디자이너
들 쪽에 더 가까웠고 이 중에는 이스트반 쇠니와 빌모스 어바노바크 등도 있었다. 또한

〈집으로 돌아가는 배〉, 센트럴 파크, 뉴욕, 1944년

그는 변화무쌍한 자화상 작업에도 큰 흥미를 보여 군 복무 기간 동안 기발한 자화상 연작을 촬영하기도 했다.

1919년에 케르테스는 자신보다 열 살 어린 미술학도였던 에르제베트 살라몬에게 푹 빠졌다. 1924년 살라몬은 그에게 최후통첩을 보냈는데, 그해 겨울까지 자신과 결혼하지 않으면 그 스스로 무언가를 해낼 때까지 그와 할 일이 아무것도 없다는 내용이었다.[13] 프랑스어를 하지 못했던 케르테스는 1925년 10월 8일 적절한 시기에 파리에 도착해 임시 비자를 받았다. 파리에서 아는 사람이라곤 단 한 명, 바로 다다이스트 예술가 트리스탕 차라뿐이었다.[14] 그러나 곧 화가 러요시 티허니와 가까워졌는데, 그는 헝가리 국외자 모임을 이끌어 가는 인물이었다. 이렇게 파리에서 보낸 시절 초기의 어느 때쯤 그는 이름을 안드레로 바꾸었다. 비록 그는 나중에 파리에서 직업적으로 성공을 거둔 것에 대한 이야기를 피했지만, 당시 그는 '이 시대의 포토저널리스트'[15]로 알려졌으며 '긴급 속보'[16] 대신 사회적 관찰에 기반을 둔 기사를 바탕으로 프리랜서로서 성공을 거두었다. 그의 사진들은 프랑스, 독일, 이탈리아 및 런던으로 팔려 나갔다.

이와 동시에 케르테스는 예술 사진작가로서의 명성도 키워 나갔다. 1927년 3월 그는 헝가리 출신 예술가 이다 탈Ida Thal과 함께 파리의 오 사크르 뒤 프렝탕 갤러리에서 합동 전시회를 열었다. 그리고 2년 후에는 그의 사진 중 13점이 슈투트가르트에서 열린 대규모 국제 사진 전시회《영화와 사진》에 전시되었다. 1933년 케르테스는 첫 번째 책『아이들Enfants』을 펴냈다. 두 번째 책인『케르테스가 바라본 파리Paris vu par André Kertész』는 피에르 마코를랑의 에세이가 수록되어 있었으며 다음 해인 1934년에 출간되었다. 상업적 및 예술적 성공이 확실해져 가던 시기인 1928년 10월, 케르테스는 로지 클레인Rózsi Klein과 결혼했다. 그녀는 헝가리 교포 바이올리니스트였으며 처음 사진을 시작할 때 직업명으로 로기 앙드레Rogi André라는 이름을 사용했다. 케르테스와 클레인의 결혼은 그의 생전에는 널리 알려지지 않았고 비교적 짧은 기간 동안 지속되었다. 그는 클레인과 1931년 별거를 시작했으며 같은 해 살라몬이 파리에 있는 그를 방문했고, 1932년에는 클레인과 이혼하고 살라몬과 동거를 시작했다. 케르테스와 살라몬은 1933년 6월에 결혼했다.

프랑스에서 미국으로 이주해야 했기 때문에 케르테스가 겪은 억울한 일들은 뉴욕에 패션 스튜디오를 차리기 위해 키스톤 프레스 에이전시와 맺은 1년짜리 계약에서부터 시작되었다. 그리고 이 일은 자신의 보금자리가 될 나라를 색안경을 끼고 바라보게 만들었다. 파리에 퍼진 반유대주의의 영향으로 케르테스에게 의뢰가 들어오는 일의 양은 턱없이 줄었고, 그는 다시 한 번 다른 나라로 떠날 각오를 했다. 1936년 11월 중순

에 뉴욕에 도착한 그는 패션 사진 업계에서 방황하며 여러 실험적 매체들과 함께 일을 시작했지만 그 때문에 키스톤 에이전시와 맺은 계약이 파기되었다. 이러한 분쟁 때문에 케르테스는 단번에 뉴욕에서 중요한 예술 사진작가로 알려졌고, 그의 사진 다섯 장은 뉴욕현대미술관에서 열린 주요 전시《사진 1839-1937》에 출품되었다. 그러나 케르테스는 이러한 성공조차 그가 파리에 작별을 고하며 느낀 비애의 이유로 삼았다. 나중에 수많은 작업과 관련한 실망을 거듭한 후 그는 뉴욕현대미술관 전시회의 큐레이터였던 보몽 뉴홀Beaumont Newhall이 자신의 '일그러진' 누드 사진 중 하나를 공공장소에 걸기 위해 일부 잘라 내도 되겠냐고 한 것에 대해 다음과 같이 불만을 표시했다. "나는 매우 화가 났다. 그것은 작품을 훼손하는 짓으로, 마치 팔이나 다리를 잘라 내는 것과 같다."[17] 그가 파리에서 보낸 고군분투하던 어려운 시절은 이제 그에게 타락하기 전의 목가적인 이상향이 되어 버린 것이다.

1941년 케르테스는 적국 출신의 외국인이라는 이유로 거리에서 사진을 찍는 행위를 금지당했다. 그가 1944년에 미국 시민권을 신청한 것은 이 사건이 미친 영향이 컸을 것이다. 또한 살라몬이 이름을 엘리자베스 살리로 바꾼 것도 이 시기였다. 전쟁 마지막 해, 케르테스는 당시 『하퍼스 바자』의 아트 디렉터였던 알렉세이 브로도비치가 디자인한 그의 책 『파리에서 보낸 날Day of Paris』을 출간했으며 1년 후에는 시카고 아트 인스티튜트에서 같은 제목의 전시회가 열렸다. 그러나 예술 사진작가로서 얻은 인지도에 비해 그가 번 돈은 별로 많지 않았으며, 1947년에 그는 『하우스 앤드 가든House & Garden』 매거진에서 1년 동안 독점으로 일하는 조건으로 콩데 나스트 사와 계약을 했다. 그리고 이 업무상 계약은 그 후 15년간 이어졌다. 이 시기는 그가 자신의 인생에서 진정 황무지에 버려진 느낌을 받은 기간이었다. 그는 자기 세대의 다른 사진작가들이 예술가로서 환영받는 것을 지켜보아야 했으며, 그뿐 아니라 그의 아내가 운영하던 향수 사업이 전쟁 후에 성공을 거두었기에 이제 경제권을 쥐고 있는 사람마저 그가 아니라 아내였다. 1952년에 이들 부부는 5번가 2번지에 새로 지은 고층 아파트로 이사했다. 10년 후, 건강이 나빠지고 콩데 나스트 사와의 관계도 소원해지면서 케르테스는 『하우스 앤드 가든』을 떠났다. 그때부터 그는 아내가 자신의 일을 처리하도록 맡겨 버렸다.[18]

70대에 들어선 케르테스는 파리와 뉴욕에서 회고전(각각 1963년과 1964년)을 열고 뉴욕의 라이트 갤러리와 전속 계약을 맺었으며(1974)[19] 프랑스 문화예술공로훈장(1976) 및 레종 도뇌르 훈장(1983)을 받으며 자신을 피해 갔다고 생각했던 명성을 누리게 되었다. 그러나 이러한 예술가적 성공은 케르테스의 건강이 점점 나빠지면서 빛을 잃었고 결국 1976년 봄에는 입원을 했다. 살리마저 폐암에 걸리자 케르테스는 자신의

건강 관리를 위해 병원에 다니면서 살리를 극진히 간호했다. 살리는 1977년 10월 숨을 거두었는데, 이 시점부터 그는 결혼 생활을 낭만적으로 미화하기 시작했다.[20] 그는 인터 뷰에서 그녀가 죽은 후 사진을 찍지 않는다고 주장했지만, 브렌타노 서점 진열대에서 유리로 만든 흉상을 보고는 "저 흉상이 바로 엘리자베스다"[21]라고 느꼈다고 한다. 그는 이 흉상을 사와 곧 폴라로이드 사진 연작에 착수했는데, 이 연작의 첫 장은 흉상을 촬영한 것이며 곧 다른 사진도 찍기 시작했다. 그는 사진에 집중한 이 시기에 대하여 다음과 같이 이야기했다. "어느 순간 나는 내 자신을 잃고, 고통과 배고픔을 잃었으며, 그리고 그렇다, 슬픔까지도 잃었다."[22] 그는 폴라로이드와 35밀리미터 필름 카메라를 병행해 사용하며 죽을 때까지 사진을 찍었다.

학자들은 케르테스의 예술적 자서전에서 보이는 실수와 생략이, 그를 '그의 사진들은 그의 삶의 시각적 일기장이다'[23]라는 말로 추론하지 못한다면 별로 흥미롭지 않은 부분이라고 말한다. 전쟁 시기에 중요한 포토저널리스트로서 역할을 했으면서도 자신을 평생 아마추어 사진작가로 소개한 그의 표현 역시 시적인 자유로움을 잘 보여 주는 예라 할 수 있을 것이다. 로버트 거보와 큐레이터 사라 그리너가 주장하듯이, 그의 자서전적 충동은 자신의 명성을 지키고 싶어 하는 예술가로서, 그리고 고향에서 추방당한 이주민으로서의 불안이 모두 드러난 것이라 할 수 있다. 그가 상당히 오랜 기간 동안 편지로만 연락했던 예뇌를 말년에 다시 만나기로 했던 것은 과거와 화해하고 싶은 사람을 연상시키는 결정이다. 아마도 그는 자신이 사진작가로서 성장한 데 예뇌가 아주 중요한 역할을 했음을 깨달았을 것이다. 만약 가족의 도움과 살리의 기대가 없었다면, 케르테스는 반공산주의자에 대한 복수와 더욱 커져만 갔던 반유대주의를 피해 조국 헝가리를 떠날 방법이나 동기를 찾지 못했을 것이다. ■

〈자화상〉, 1850–1852년경

귀스타브 르 그레
Gustave Le Gray

1820-1884

*내 가장 깊은 소망이 있다면 사진이 상업의 한 분야가 되기보다 예술의 한 분야로
포함되는 것이다. 그것이야말로 유일하고 진정한 사진의 자리다.*

_귀스타브 르 그레

귀스타브 르 그레는 1840년대 중반부터 후반까지 로마에서 미술을 공부하면서 사진을 시작한 것으로 보인다. 그가 파리에서 선구적인 사진가로 명성을 얻고, 천천히 조금씩 빚에 눌리다 파산을 맞고 추방당하는 과정은 매우 흥미로운 동시에 투기적 성향의 투자로 점철된 자본의 시대에 사진 분야가 맞은 냉정한 현실을 반영한다. 칼 마르크스는 사진을 19세기 중반의 새롭고 현대적인 산업 중 하나로 규정했으며,[1] 그와 동시대를 살았던 많은 이들이 사진을 통해 풍성한 보상을 얻고 순수 예술의 명성을 공유할 수 있을 것이라고 믿었다. 르 그레는 후원자들 및 투자금을 유치할 수 있었지만 사업적 설비가 부족했을 뿐 아니라 품질 관리에 대한 관심도 없었는데, 바로 그 점 때문에 전문가로서의 입지가 하락했을 것이다. 그는 빚을 피하기 위해 부인과 아이들을 버리고 프랑스를 떠난 후, 작가 알렉상드르 뒤마와 함께 지중해 연안 여러 나라를 여행했으며 다시 파리로 돌아오지 않았다. 그는 왕정 프랑스의 궁정 사진작가로서의 명성을 평범하지 않은 삶을 누리는 데 이용하는 편을 택했다.

일부 사람들이 강직하고 부지런한 학생으로 묘사한 르 그레와 다른 이들이 묘사한 무일푼 게으름뱅이의 모습은 한 사람이라고 생각하기 힘들다. 심지어 선구적인 실험적 사진작가이자 교수 겸 전문가라는 그의 입지 자체도 안정적인 것은 아니었다. 당시 몇몇 사람들은 그가 내세운 방법을 쓰는 바람에 사진에서 좋은 결과를 얻지 못했다고 불평했다. 물론 이는 사실이 아닐 수도 있다. 자신을 당대 가장 중요한 기술적 발명을 해낸 사람이라고 열심히 이야기하고 다녔던 르 그레는 사진 분야의 전문가들에게 질투의 대상이었는데, 이는 그의 파리 친구들 사이에서뿐 아니라 영국과 프랑스의 정치적, 경제적 및 사진 분야에서의 라이벌 관계에서도 그러했다. 학자들은 오늘날까지도 안느 카르티에브레송Anne Cartier-Bresson이 제기한, '그가 이야기한 것, 행동, 그리고 남아 있는 작품들 사이의 관계'[2]를 연구하고 있다.

르 그레는 파리 북쪽 마을인 비예르르벨에서 태어났다. 젊은 시절 그는 예술가가 되기 위해 고향에서 하던 점원 일을 포기했으며, 그의 부모는 아버지가 심각하게 그를 걱

정했음에도 꾸준히 그를 지원해 주었다. 그의 아버지는 파리에 남성용 잡화점을 가지고 있었다. 르 그레가 가르침을 받은 파리의 미술가 중 주요 인물인 폴 들라로슈Paul Delaroche 는 초창기 사진의 선구자이기도 했으며, 1839년 의뢰받은 작품 리포트에 "M. 다게르의 존경할 만한 발견은 회화 예술에 어마어마한 도움을 주었다"[3]고 언급했다. 1840년대 들라로슈 아래에서 회화를 배운 이들 중 19세기 사진 역사에 주목할 만한 이름을 남긴 이들은 르 그레, 앙리 르 세크Henri Le Secq 및 샤를 네그르Charles Nègre다. 1843년 여름 들 라로슈가 치명적인 학대 사건으로 그의 스튜디오를 닫아야 할 상황에 놓이자 그의 충성 스러운 제자들 가운데 몇몇은 로마에서 다시 들라로슈 아래로 들어갔는데, 이 중 르 그 레와 르 세크도 있었다. 르 그레는 로마에서 4년을 보냈다.

타고난 출신 환경에 속박되고 싶지 않은 이들에게 사진은 매우 매력적인 분야였다. 당시 사진은 아직 상업적이지 않은 상태였고, 부와 명성을 가져다줄 수 있을 것처럼 보 였다. 로마에 있던 1844년, 그는 부모의 동의도 없이 현지 행상인의 딸인 팔미라 레오 나르디와 결혼했다. 이는 신중하지 못한 행동처럼 보이지만, 당시 르 그레는 로마에서 보내는 시간을 부지런히 사진의 화학적 분야를 공부하는 데 썼으며 '재생산이 가능하 고'[4] '영구적인'[5] 이미지를 만들기 위해 노력했다. 스스로 사진과학 연구자라고 정의한 이 시기의 르 그레는 그가 1847년에 파리로 돌아온 뒤 물리학자 겸 정치가인 프랑수아 아라고와 협업한 연구로 이름을 알렸는데, 이 작업은 은판으로 일식을 촬영한 것이었다.

파리로 돌아올 당시 르 그레의 가족은 점점 그 규모가 커졌고, 그는 다시 장식미술 학교의 학생 신분으로 들라로슈의 스튜디오에 들어갔다. 그는 자신의 회화 작품을 전시 하면서 사진 기법을 다듬어 나갔는데, 처음에는 금속을 이용했으며 나중에는 종이를 썼 다. 또한 그는 초상화 및 예술 작품 복제 전문가로도 알려졌다. 그는 1849년에는 리슐 리외 가의 잘 정비된 아파트를 임대했으며, 막심 뒤 캉 등 첫 제자들을 받았다. 르 그레 가 자신에게 부를 가져다준 작업 방식을 우연히 생각해 냈다는 데는 의심의 여지가 없 는데, 그는 자신이 성공을 거둔 분야에서 얻은 자금을 다른 분야에 끌어들여 사용했다.

르 그레는 자신을 우수한 자질의 사진작가로, 즉 시각적 기록 및 묘사 분야에 다가 오는 혁명이라는 모험을 감행할 수 있는 독특한 입지를 가진 사람으로 알리고 싶어 했 다. 그러나 중요한 작업 의뢰는 전혀 들어오지 않았고, 1849년 가을에는 그의 세 딸 중 둘이 콜레라로 추정되는 병으로 세상을 떠났다. 르 그레의 가족은 파리 중심을 떠나 바 리에르 드 클리시의 슈망 드 롱드 가 7번지, 파리의 북쪽 성벽 바로 안쪽으로 이사했다. 당시 신인 사진작가였으며 그의 스튜디오에 자주 들른 이들 중 잘 알려진 사람들로는 오귀스트 메스트랄, 조세프 비지에 및 아드리엥과 가스파르펠릭스 투르나숑(나다르로

알려졌다) 등이 있다. 1850년 6월, 르 그레는 자신의 첫 번째 사진 설명서인 『종이와 유리를 사용한 사진에 대한 실용서』를 출간했다.

　르 그레는 왁스 코팅 인화지를 사용한 사진술의 발명가로 자신을 정의했다. 이는 19세기 중반 사진에서 가장 중요한 기술적 발전이다. 비록 우리는 영국 발명가 윌리엄 헨리 폭스 탤벗이 종이에 인화한 사진을 발명하면서 원판을 훨씬 더 잘 투영하기 위해 종이에 왁스를 입혔다고 알고 있지만, 르 그레는 원판을 빛에 노출시키기 전에 왁스를 입혀야 한다고 주장했으며, 원판 필름의 감도를 향상시키기 위해 화학 약품을 정제해야 한다고 주장했다. 탤벗의 기법처럼 1849년 르 그레가 퐁텐블로 숲을 촬영하면서 시작한 원판 처리 과정을 거치면 필름의 감도가 높아져서 비교적 깔끔한 결과물을 얻을 수 있다. 1840년대 중반과 1850년대 프랑스 사진계를 이루던 예술가들은 (대략적으로) '원초주의 사진작가' 학파로 부를 수 있는데, 이들은 르 그레의 수업과 글에서 많은 것을 얻었다.

　1851년 4월 르 그레는 태양사진협회에서 왁스 코팅지 기법을 발표했다. 이곳은 같

〈센 숲Forest Scene〉, 퐁텐블로, 1855년경

은 해 초에 설립된 파리의 사진작가 협회였다. 르 세크, 오귀스트 메스트랄, 에두아르 발 뒤 및 이폴리트 바야르 등 네 명의 사진작가와 함께 이 협회를 설립한 르 그레는 프랑스 의 가장 중요한 역사적 기념비들을 기록하는 프로젝트인 '태양사진 계획'을 맡을 이들 중 하나로 뽑혔다. 그와 메스트랄은 1851년 7월에서 9월까지 프랑스 남서부를 여행했 고, 이 기간 동안 르 그레는 최종 결과물로 나온 사진의 톤과 대비, 색조를 실험하며 그 의 왁스 코팅지 기법을 다듬었다. 아마도 그는 자신이 사진 인화의 대가가 되어 돈을 벌 수 있을 것이라고 생각했을 것이다. 하지만 실상은 그렇지 못했던 이유에 대해서는 여 러 설명이 있다. 몇몇 증언에 따르면, 그는 양을 위해 인화물의 질을 전혀 타협하지 않았 다고도 하고, 어떤 이들은 그가 지속적으로 좋은 결과물을 뽑아내지 못했다고도 한다.

1850년대 사진은 그 기술적 단점 때문에 자주 매체의 질타를 받았다. 이러한 비판 에 따르면 사진은 천연색으로 실제를 재현할 수도, 파도나 구름 등 자연 현상을 촬영할 수도 없었다. 당시만 해도 이러한 자연 현상을 촬영하는 경우 각각의 톤이 왜곡되면서 하늘과 땅 부분의 모습을 동시에 잡아내는 것이 불가능했다. 자연을 찍는 것은 궁극적 인 과제로 여겨졌으며 이는 사진가들을 과학자와 예술가로 나뉘게 만들었다. 전자는 보 다 정확한 시각적 기술을 추구했고 후자는 스튜디오에서 비망록을 남기고 싶어 했다. 르 그레로서는 덧없고 영감을 주는 자연의 '특성'을 사진 기술을 이용하여 표현하는 방 법으로 '과학과 예술을 통합'[6]하고자 했다.

그의 책 『종이와 유리를 이용한 사진에 대한 실용서』 1852년판에서 르 그레는 "인 화된 사진의 예술적 아름다움은 …… 거의 항상 어떤 디테일을 희생하여 특정 인상을 만드는 데서 나오며, 이는 때로 가장 빛나는 예술이 되기도 한다"[7]고 했다. 미학에 대 한 상투적인 접근 방식이기는 하지만, 르 그레의 서술은 분명 사진이 단순한 기록을 위 한 도구 이상이라는 주장을 대담하게 표현한 것이다. 1850년대 중반 그는 이러한 이론 을 실제 적용한 사진 연작을 작업했는데, 감광 콜로디온 액을 입힌 유리 원판을 사용했 으며 이는 그가 주장하는 두 번째 혁신이다. 습식 콜로디온 처리 방식으로 작업한 그의 바다 사진은 1856년부터 전시되었으며 기교와 미적 효과가 만난 거장다운 작품이었다. 이 작품에서 그는 결국 바다와 하늘이 생생한 조화를 이루며 흐림 현상이 없는 모습을 담아냈다. 또한 이 사진들은 풍부하고 아름다운 가짓빛을 띠고 있었는데, 이는 르 그레 가 스스로 선언한 혁신인 금 조색 기법의 결과였다. 런던의 한 사진 판매상은 〈쌍돛대 범선 *The Brig*〉(1856)을 두 달 동안 800장이나 주문을 받았다고 주장했으며, 한 관객은 '르 그레의 아름다운 바다 풍경'에 '지금 전 영국이 넋을 잃고 감탄'하고 있다고 묘사했다.[8]

만약 르 그레의 기법이 동시대 평론가들에게 완전히 알려진 다음이었다면 반응이

어땠을지 가정해 보는 것도 흥미로운 일일 것이다. 그가 '복합 인화 방식', 즉 바다를 촬영한 원판 한 장과 하늘을 찍은 원판 한 장을 합성하는 식으로 작업했다는 사실은 21세기 연구가들이 발견하기 전까지 알려지지 않았다. 한 학자에 따르면, 그의 가장 유명한 작품인 〈세트의 거대한 파도*The Great Wave, Sète*〉(1857)는 3장의 원판을 합친 작품이라고 한다.[9] 자신의 글을 수정하는 것을 맹비난했던 르 그레가 자신의 바다 풍경 원판을 수정한 것이다. 이러한 조작은 당시에는 전혀 알려지지 않았다. 그와 동시대를 살았던 작가들에게 이는 사진을 겨냥한 비난을 극복한 것이었다. 결국 예술을 창조하기 위해 과학을 이용하는 것이 가능해진 것이다.

〈쌍돛대 범선〉이 처음 전시되기 약 1년 전, 르 그레는 브리게 후작의 넉넉한 재정적 후원에 힘입어 파리 카푸친 대로 35번지 2층에 시설을 잘 갖춘 스튜디오를 열었다. 이러한 대규모 스튜디오는 나폴레옹 3세의 후원을 받아내기 위한 르 그레의 시도로 보이며, 이때부터 스스로 '황제를 위한 사진작가'라고 칭하기 시작했다. 그의 스튜디오에 오는 고객들은 유럽의 왕족, 외국 고위 관리, 작가, 저널리스트를 비롯해 인기 배우 및 음악가 등이었다. 당시의 관례로 보아 르 그레가 직접 이들의 초상 사진을 찍지는 않았을 것으로 보이는데, 상업적 이익에 초연한 태도야말로 그의 성공을 보여 주는 것이었기 때문이다. 그는 노르망디(1856), 세트, 지중해 연안(1857), 브리타니(1858) 등을 여행하며 항구, 해변 및 바다의 배들을 촬영했다. 사실 그의 가장 유명한 작품들을 촬영할 때 과연 그가 렌즈 캡을 열기나 했는지조차도 알 수 없다. 손으로 직접 해야 하는 작업을 멀리하려 했던 이들은 주로 '사진기사'를 고용했다.

사진이라는 수단 자체만을 사랑했던 그가 화려한 스튜디오를 유지하는 데는 비용이 많이 들었다. 1857년에 후작이 죽고 난 뒤인 1859년, 후작의 아들은 르 그레와의 계약을 해지하고 법정에 지원금 상환을 요청했다. 1860년 5월, 르 그레는 채권자에게서 달아나 요트로 지중해 연안을 둘러보는 알렉상드르 뒤마의 여행에 합류했다. 뒤마가 책을 쓰기 위해 떠난 이 여행에서 르 그레의 역할은 삽화의 바탕이 될 사진을 찍는 것이었다. 모나코, 제노바와 사르디니아를 거쳐 두 사람은 팔레르모로 향했는데, 여기서 뒤마는 당시 진행 중이던 이탈리아 통일을 위한 전투에서 승리해 막 팔레르모를 수복한 주세페 가리발디*Giuseppe Garibaldi*를 찾아냈다. 르 그레는 장군과 폐허가 된 도시를 모두 촬영했다. 두 사람은 가리발디 장군의 배려로 왕궁 별관에 머문 다음, 장군의 부하 40명과 함께 이탈리아 전국을 가로질러 이동했다. 아그리젠토에서 다시 뒤마의 요트에 오른 그들은 이번에는 몰타로 향했는데, 르 그레와 다른 두 사람은 발레타에서 내렸다. 뒤마의 주장에 따르면, 그는 다시 가리발디 장군과 함께하고 싶었으나 르 그레와 일행들은 계

〈예인선〉, 1857년

획했던 대로 동양을 여행하고 싶어 했다고 한다. 다른 이들은 임신한 뒤마의 연인과 관
련해 말다툼이 있었기 때문에 이들이 버려진 것이라고도 한다.

　　전투 때문에 이탈리아로 가는 길을 확보할 수 없게 되자 르 그레와 두 일행은 파리의
신문들을 위해 시리아 내전을 취재했다. 1860년 늦여름 르 그레는 임시 포토저널리스
트가 되어『르 몽드 일뤼스트레Le Monde illustré』지에 목판 인쇄의 바탕 자료가 될 풍경 및
인물 사진을 공급했다. 그리고 그는 1861년 이집트의 알렉산드리아에서 체류하며 스튜
디오를 열게 된다. 그의 고객 중 하나는 그를 "기술이 뛰어나나 가격이 비싸다"고 전했
다.[10] 날짜가 1862년으로 표시되어 있는 나다르에게 보낸 편지에서 르 그레는 무일푼인
처지를 호소했는데, 이것이 사실이었는지 아니면 재정적 책임을 회피하기 위한 것인지
는 알 길이 없다. 1863년 당시 로마에 있었던 팔미라는 프랑스 영사관을 통해 알렉산드
리아까지 그를 추적해 원래 받아야 할 돈보다 훨씬 가벼운 생활비 지불을 요구했다. 이
청구액을 그가 냈다는 증거는 없다. 그녀는 1865년 프랑스로 돌아가 르 세크에게 편지
로 도움을 요청했다. 이 편지가 르 그레의 부인과 관련하여 남아 있는 마지막 기록이다.

르 그레는 1864년 카이로에 영구히 정착했다고 추측된다. 그곳에서 그는 터키 제국이 파견한 이집트 및 수단의 총독이었던 이스마일 파샤의 후원을 받았는데, 그는 르 그레에게 사진 촬영을 의뢰했으며 1867년 나일 강을 따라 여행할 당시 자기 아들의 회화 교사로 삼았다. 또한 르 그레는 당시 카이로의 육군사관학교에서 회화 교수로 재직했으며 나중에는 카이로의 폴리테크닉 스쿨에서 일했다(1871-1872). 초상 사진과 지형을 담은 사진도 꾸준히 의뢰받아 작업했다. 1881년에는 정육점 주인이 그가 대금을 지불하지 않았다고 고소하여 법정에 불려갔으며, 3년 후 숨을 거둘 당시에는 2,000프랑의 빚을 진 상태였다. 그는 비록 몰락한 상태로 죽었지만, 어떤 면에서 조국을 버리고 떠난 외국 생활을 개인적인 승리로 볼 수도 있을 것이다. 파리를 떠날 당시 50,000프랑의 빚이 있었음에도 이후 24년간 한 푼도 갚지 않으면서 자신의 일과 삶을 영위했으니 말이다.

르 그레는 기술적인 면에서 사진의 역사를 빛낸 주요 인물일 뿐 아니라, 동시에 사진계에서 가장 유명한 작가이기도 하다. 그의 삶과 직업적 성취에 대한 대조적인 증거들은 그 두 가지에 대해 더욱 깊은 통찰을 가능케 한다. 그가 스스로 포장했던 개인적인 매력과 재능은 그 자신을 포함해 많은 이들의 판단을 흐리게 했으며, 결국 실패의 원인이 되었다. 그는 "나는 세상에 나보다 더 혹사를 당한 사람은 없을 것이라고 생각한다"고 썼다.[11] ■

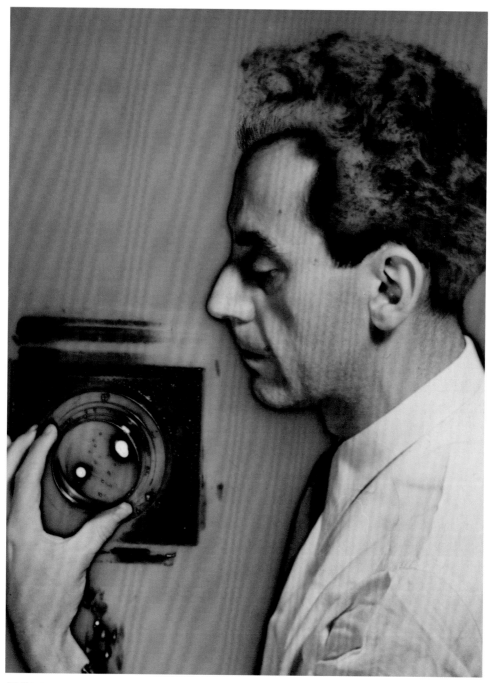

〈무제(필름을 과다 노출한, 카메라와 함께 있는 자화상)〉, 1931년

만 레이
Man Ray

1890-1976

내게 꿈과 현실은 다르지 않다. 나는 하던 작업을 마무리한 시점이 꿈을 꾸고 있었던
때였는지, 아니면 깨어 있을 때였는지 모른다.

_만 레이

만 레이는 자서전을 쓸 당시를 재차 고려해 보아도 매우 희귀한 경험을 했다. 그는 이
름을 알리기 위해 사진작가로 전향한 야심 찬 예술가가 아니라, 두 번의 세계대전 사이
에 아방가르드 파의 유명 예술가로서 회화, 조각, 영화 및 사진 등의 주요 작품 활동을
했다. 『자화상Self-Portrait』(1963)은 일반적으로 자서전을 위해 작업한 것이 아니라고 여겨
지지만, 그의 작품 전체에서 사진이 차지하는 위치와 그 양면성을 볼 때 대표작이라 할
수 있다. 이 책에 따르면, 만 레이가 자신의 회화 작품을 복제하는 용도 이상으로 사진
을 받아들인 것은 그가 사진을 어딘가에 고용되어 월급을 받고 타협하며 살아가는 삶이
아니라 예술가로서의 삶을 이어가기 위한 방법으로 생각했기 때문이다. 그는 개념적인
혁신을 통해 사진을 회화와 조각의 경지까지 끌어올리는 작품을 선보였음에도 불구하
고, 사진이 다른 예술 분야보다 아래 서열에 있다는 사고방식 때문에 동시대 작가들보
다 저평가된 경우다. 자신의 작품들을 보강하기 위해 말년에 어쩔 수 없이 사진을 시작
한 만 레이는 파리에서 열린 회고전 등에서 그의 사진에 쏠린 관심, 즉 자신이 응당 받
아야 한다고 믿었던 대중의 주목을 즐겼다.

　　마이클 엠마누엘 래드니츠키Michael Emmanuel Radnitzky는 필라델피아에서 네 남매 중
맏이로 태어났다. 그의 아버지 멜라흐는 재단사였고 어머니 마냐는 재봉사였으며, 두 사
람 모두 유대계 이민자로 각각 1886년과 1888년에 유럽에서 미국으로 건너왔다. 1897년
이들 가족은 브루클린의 윌리엄스버그로 이사했다. 래드니츠키 집안은 미국 사회에 적
응하고자 1912년에 성을 레이로 바꾸었으며, 엠마누엘 또는 '만'이라고 불렸던 첫아들
이 자신의 회화 작품에 이전처럼 E. R.이라고 서명하는 대신 M. R.로 서명하기 시작한
것도 이때부터다. 레이 가족은 아들의 예술가적 재능을 지원해 주었으며, 그에게 집에
서 자유롭게 그림을 그릴 수 있도록 했지만 '이를 진지한 직업으로 삼는 것에 대해서는
끊임없이 말다툼을 했다.'[1]

　　1906년 이후 만 레이는 갤러리와 서점에서 대부분의 시간을 보냈던 것으로 보인다.
1908년 브루클린에서 고등학교를 졸업한 그는 뉴욕 대학교에서 건축을 공부하기 위

한 장학금을 받았다. 고등학교 졸업과 대학 입학 사이의 여름을 야외에서 그림을 그리며 보낸 그는 장학금을 포기하는 대신 미술 공부를 하는 동안 스스로 벌어 살아야겠다고 결심했다. 그의 기록에 따르면, 그가 이 시기 초기에 시작했다가 곧 그만두었던 일들은, 그가 학교에서 뛰어난 실력을 보였던 시각 디자인과 기술을 응용한 미술 분야였다. 1912년에는 맨해튼에 기반을 둔 출판사인 맥그로힐에서 제도사로 일하기 시작했다. 그는 1919년까지 이 일을 했고, 이후 다시는 사무실에서 일하지 않았다.

1910년 10월 만 레이는 뉴욕의 국립 디자인 아카데미 입학을 허가받았으며 뉴욕 예술 학생 리그Art Students League of New York에서도 공부하기 시작했다. 2년 후 그는 이스트 107번가에 있었던 진보적인 교육 기관인 페레르 센터의 수업을 들었으며, 1912년부터 1913년 겨울, 이곳에서 그의 첫 공공 전시회를 열었다. 만 레이에 따르면, 그는 1913년에 몰래 집을 나왔으며, 소지품들을 챙겨 35번가에 살고 있던 조각가이자 시인인 친구 아돌프 울프Adolf Wolff의 스튜디오에 머물렀다.[2] 1913년에 열린 중요한 전시회인《국제 현대 미술 전시회》(일명 '아모리 쇼Armory Show')가 열릴 당시, 그는 이미 유럽 아방가르드 예술에 정통했으며 알프레드 스티글리츠가 사진 분리파의 리틀 갤러리에서 연 많은 전시회를 관람한 상태였다.

또한 만 레이가 그의 부인 아돈 라크루아Adon Lacroix(본명은 도나 르쾨르)를 만난 것도 1913년의 일이다. 그는 벨기에 출신 시인인 라크루아를 페레르 센터에서 처음 만났다고 주장했으며, 나중에서야 그가 울프의 전부인이었다는 것을 알았다고 했다.[3] 둘은 라크루아가 뉴저지의 리지필드에 있는 예술가 집단을 만난 후인 1913년 8월에는 분명 만났을 것으로 보이는데, 그해 봄에 만 레이가 이곳으로 이사했고 이후 라크루아가 그와 동거하는 것에 대해 서둘러 찬성했기 때문이다. 만 레이의 말에 따르면, 두 사람 모두 결혼하지 않은 커플을 성가시게 만드는 사회적 규제들을 눈치챘고, 마침내 1914년 5월에 결혼했다.[4] 이들은 원래 파리로 가려고 했으나 유럽 대륙에서 일어난 전쟁 때문에 미국에 남아 있어야 했다. 만 레이가 마르셀 뒤샹을 만난 것도 1915년 이 집단에서였다.

만 레이에 따르면, 그가 사진작가가 되기로 결정한 것은 맥그로힐에서의 일을 포기하고 예술가로서 살 것을 결심한 직후라고 한다. 이를 신뢰한다면, 라크루아와 헤어진 것도 이러한 결정 직후다(그의 말에 따르면 그녀가 다른 연인이 있었다고 한다).[5] 그는 라크루아에게 알리지 않고 두 사람이 살고 있던 그리니치 빌리지의 아파트 바로 옆에 공간을 빌려 간이침대를 놓고 스튜디오를 꾸몄다. 자신의 사진 작업을 예술가에게 가치 있는 일로 만들기 위해 그는 스튜디오에 온 사람을 대상으로 자유의지에 따라 그들의 사진을 찍었다. 그는 "나는 절대 돈을 요구하지 않았다"고 나중에 이야기했으며 "그리고

〈알파벳 스텐실과 권총〉, 1924년

내가 찍은 사진을 대가 없이 나누어 주었다”고 했다.[6] 그가 이렇게 상업적인 요소와 무
관하게 사진 습작을 했다는 사실은 분명 전략적인 것이었다. 1917년 7월 이후 그는 변
호사 존 퀸의 미술 소장품을 촬영해 주기로 계약했기 때문이다.

　　만 레이는 뒤샹과 예술적 및 개인적으로 충성스러운 관계를 유지했으며, 덕분에 뉴
욕 다다이즘의 선구자가 될 수 있었다. 1920년 만 레이, 뒤샹과 후원자인 캐서린 드라이
어는 미국에서 아방가르드 예술을 홍보하기 위해 주식회사를 설립했으며 만 레이는 이
회사의 부사장이자 사진작가가 되었다. 1921년 그는 뒤샹과 함께 딱 한 번 발행되었던
『뉴욕 다다New York Dada』 매거진의 표지를 위해 협업을 했는데, 이 표지에는 뒤샹이 자
신의 또 다른 자아 로즈 셀라비Rrose Sélavy로 등장했으며 만 레이가 사진을 찍었다. 이후
에 만 레이는 다다이즘을 뉴욕에 들여오려던 노력에 대해 “사막에서 백합을 자라게 하
려는 것만큼 헛된 일이었다”고 말했다.[7]

　　미국에서는 예술이 번창할 수 없다는 것을 확신한 만 레이는 1921년 7월 22일 그
에게 자신의 작가 인맥을 소개해 준 뒤샹과 함께 프랑스로 떠났다. 만 레이는 이들의
일생을 사진으로 남겼는데, 자서전에서는 상업적인 동기와는 관계없이 이 일을 했다고
주장했다.[8] 그해 12월, 그는 몽파르나스에 방을 얻었다. 거기서 그는 ‘키키 드 몽파르나
스Kiki de Montparnasse’로 알려진 예술가, 모델이자 예능인이었던 앨리스 프린Alice Prin을
만나 이후 6년간 연인이 된다. 프린은 그의 몇몇 작품에서 모델로 등장하기도 했는데,
그중 상징적인 작품인 〈앵그르의 바이올린Le Violon d’Ingres〉(1924)에서 만 레이는 나체 상
태의 그녀의 등을 악기로 표현했다. 1920년대 중반 아방가르드 예술가로서의 만 레이
의 입지는 더 높아졌으며, 1926년 초현실주의 갤러리에서 첫 전시회를 열어 그의 작품
을 선보였다.

　　만 레이는 그가 예술가로 인정받기 시작했던 그 시기에 사진이라는 수단을 통해서
도 돈을 벌기 시작한 것으로 보인다. 1922년 파블로 피카소와 제임스 조이스를 촬영한
인물 사진은 『배니티 페어Vanity Fair』 3월호에 실렸는데, 이 잡지는 11월호에서 그의 ‘레
이요그래프rayographs’(포토그램, 피사체를 촬영하지 않고 직접 필름을 감광시켜 이미지를 만들
어 내는 작업-옮긴이)를 ‘사진의 예술적 가능성을 실현하는 새로운 방법’이라는 제목의
기사로 다루었다. 또한 유럽 다다이즘의 천재였던 트리스탕 차라가 서문을 집필한 레
이요그래프 모음집 『레 샹 델리슈Les Champs délicieux』를 펴낸 해 역시 1922년이다. 같은 해
말까지 그에게 들어오는 사진 작업 의뢰는 점점 증가했는데, 인물 사진 및 기사 사진뿐
아니라 패션 분야 사진 의뢰도 들어왔으며 그는 이러한 작업들 덕분에 캉파뉴프르미에
르 거리의 넓은 스튜디오 아파트로 이사할 수 있었다.

『자화상』에는 1929년 만 레이를 애타게 갈구했던 모델이자 나중에 사진작가로 전향한 리 밀러Lee Miller에 대한 언급이 놀라울 정도로 거의 없다. 비록 그가 책에서 "나는 그녀와 사랑에 빠졌었다"⁹고 인정은 했으나, 늘 솔직한 편이었던 (그리고 거만했던) 만 레이는 두 사람이 예술적 동지이자 연인이었다는 사실을 명확히 하지 않았다. 대신 그녀는 그에게 사진을 배우는 학생 정도로 취급되었다. 솔라리제이션solarization(노출이 극단적으로 과도한 경우, 현상 후 적정 노출의 경우와 흑백이 반전되어 나타나는 현상–옮긴이)을 창의적인 도구로 이용하는 방법을 두 사람이 함께 밝혀낸 일이라는 사실이 오늘날에는 인정되고 있다. 자신의 입지가 뮤즈만으로 제한된 점은 그녀가 1932년 그와의 관계를 끝낸 주요 원인이었다.¹⁰ 작품 제작에 그녀를 참여하지 못하게 했든 그렇지 않았든, 밀러에게 보낸 그의 편지에는 깊은 사랑과 예술가로서의 존중이 담겨 있었다.

1930년대 중반 만 레이는 초상 습작에 열을 올렸다. 비록 사진작가로서 상업적인 측면에 가까워진 점 때문에 갈등을 겪기도 했지만, 그는 사회적, 문화적 엘리트 계층과 접할 수 있게 된 자신의 입지를 즐겼다. 그가 미국인인 동시에 유럽인이라는 사실은 이 점으로 작용했다. 영향력 있는 수집가 제임스 스랄 소비James Thrall Soby가 편집한 『만 레이 사진집 1920–1934 파리Man Ray Photographs 1920-1934 Paris』(1934)는 파리와 뉴욕에서 동시에 출간되었다. 1936년에 만 레이는 파리 서쪽 생제르맹앙레에 집을 얻었으며 과델루프 출신의 무용수 아드리엔 피델린과 사귀었다. 그러나 사진과 관련해서는 여전히 창의성과 자본주의에 대한 그의 양면성이 존재했다. 1937년 12월 그는 12장의 사진으로 구성된 포트폴리오 『예술이 아닌 사진La Photographie n'est pas l'art』을 발간했다. 그러나 제목과는 달리, 이 책의 내용은 당시 '하나의 예술an art'인 사진이 미래에 머리글자를 대문자로 표기하여 그 권위를 드러내는 예술Art이 될 것이라고 주장했다.

제2차 세계대전이 시작되던 달에 만 레이는 들어온 촬영 의뢰 수가 거의 없다는 사실을 눈치챘다. 그는 이 전쟁에 비교적 큰 영향을 받지 않았지만, 결국 스페인을 지나 리스본으로 향했고 살바도르 달리 등 그의 동료들과 함께 뉴욕으로 가는 배에 몸을 실었다. 그의 유럽 출신 동료들은 뉴욕의 피신처를 찾은 것에 마냥 기뻐했지만, 만 레이는 자신이 탈출한 나라로 돌아온 것에 대해 크게 절망했다고 한다.¹¹

『자화상』에 따르면, 만 레이는 10년마다 새로운 모습을 보여 주는 것이 자신의 운명이라고 생각했다. 이는 틀림없이 그가 몇몇 어려운 과도기를 해결하는 데 도움이 되었을 것이다. 이러한 시기 중 하나는 그가 많은 친구들이 살고 있는 뉴욕을 떠나 캘리포니아로 가려는, 이해하기 힘든 결정을 내렸을 때다. 1940년 12월 로스앤젤레스에 도착한 직후, 그는 젊은 모델이자 무용수인 줄리엣 브라우너를 만났다. 그는 나중에 이에 대해

"지금 나는 다시금 모든 것을 가졌다. 여자, 스튜디오, 차 말이다"라고 적었다.[12] 1946년 10월, 인생에서 두 번째로 그림을 위해 사진을 포기한 그는 막스 에른스트와 도로시아 태닝과의 합동결혼식 형태로 줄리엣과 결혼했다.

1947년에 줄리엣과 함께 다시 파리를 방문한 만 레이는 다시금 프랑스가 자신의 마음의 고향이라는 사실을 확신했다. 이들 부부는 1951년 3월 파리로 향하는 배에 올랐으며, 그해 6월에는 1974년 그가 숨을 거두기 전까지 그들이 살았던 집이자 스튜디오가 된 장소를 구했다. 비록 이 시기에도 새로운 작품을 만들었지만, 그가 얼마나 유명해지느냐는 세계대전이 일어나기 전 아방가르드 예술에서의 그의 입지에 달려 있었다. 1961년 말에 그는 자서전을 집필하기 시작했으며,[13] 전시회나 수집가들을 위해 주요 작품들을 재작업하는 데 매달렸다.[14] 다음 해 5월 제2의 조국인 프랑스 국립도서관에서는 사진작가로서 만 레이의 작품에 대한 회고전을 열어 그에 대한 존경을 표했다. 그리고 1976년 8월에는 프랑스 정부로부터 예술공로훈장을 받았으며, 그해 말에 숨을 거둔 뒤 프랑스에 묻혔다.

만 레이는 자서전에서 예술을 이용하는 정치적 행태에 대해 비판한 바 있다.[15] 그러나 『자화상』의 문고판본의 후기에서 줄리엣 만 레이는 남편의 명성이 1968년 학생들이 그의 작품을 받아들이면서 커지기 시작했다고 언급했으며 이른바 '68혁명'은 '그가 미국에서 보낸 자신의 젊은 시절을 떠올리게' 했다고 말했다.[16] 만 레이가 젊은 시절의 자신을 무정부주의자로 묘사하고 이를 그의 공식 전기로 편집했다는 점(1930년도에서 1950년도를 살았던 많은 예술가들이 그렇듯이)은 매우 흥미롭다. 그의 우상파괴주의가 미학을 넘어서는 것이었는지는 알 수 없는 일이다. 다만 우리가 사진과 창의성 및 상업성에 대한 그의 관점에서 얻을 수 있는 것은, 알프레드 스티글리츠가 인정했듯[17] 그가 아마도 19세기의 이상주의자이자 20세기의 급진주의자였다는 사실이다. ■

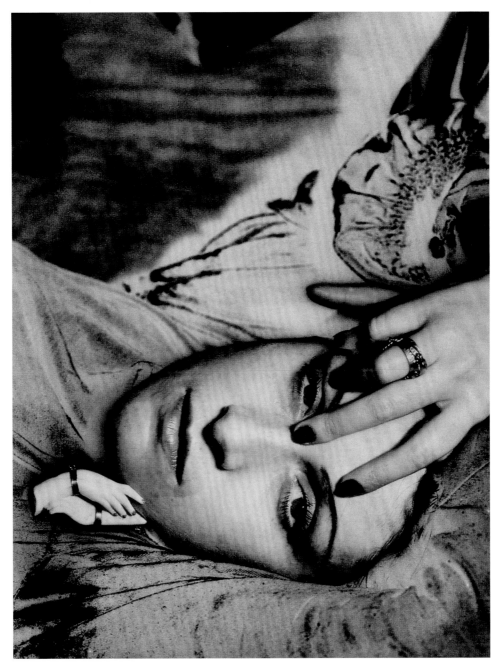

〈도라 마르Dora Maar〉, 1936년

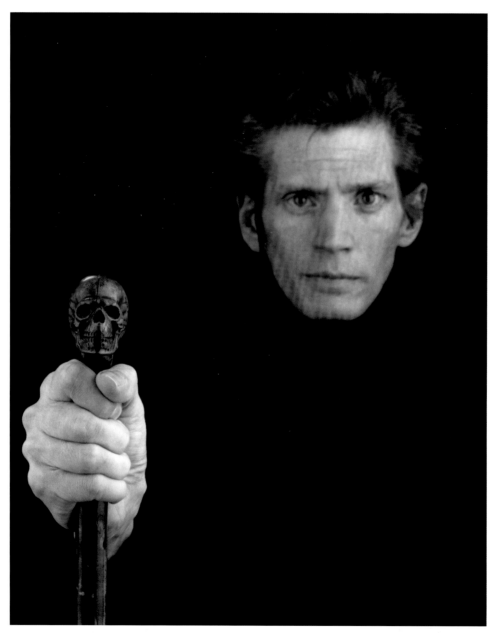

〈자화상〉, 1988년

로버트 메이플소프
Robert Mapplethorpe

1946-1989

미와 악은 같은 것이다.
_로버트 메이플소프

스튜디오 사진작가였던 로버트 메이플소프는 인물 사진이든, 꽃이 있는 정물 사진이든, 혹은 때로 그의 '섹스 사진'이라고 불리는 사진, 즉 가죽옷을 입은 남자들이 가피학증적 행동을 하고 있는 사진을 찍을 때든 절대 대충 하는 법이 없었다. 이전에는 거의 묘사된 적이 없는 주제로 작품을 만들겠다는 그의 결심은 그를 유명하게 만들었지만, 그가 냉정하고 고전적인 작풍으로 예술적 성취와 현대적 세련미를 모두 표현해 낸 점은 이와는 다른 문제다. 그는 예술가로서의 명성을 얻기 위해 자신의 성향을 숨기는 대신 바로 그러한 성향을 예술 작품으로 만들었다. 메이플소프는 성적 소수 성향을 일반화하고 싶어 하지 않았으며, 대신 자신과 그의 작품을 보는 관객 모두를 흥미로운 요소로 만들었다. 가톨릭 집안에서 자란 그는 금단의 열매에 대한 욕망을 바탕으로 자신의 창의적 욕구가 만들어졌다고 언급했고, 교리의 위선적인 면을 조롱하며 종교적 이미지를 에로틱하게 표현한 사진을 찍었다. 거룩함과 세속성, 디오니소스적인 것과 아폴론적인 것, 빛과 그림자, 천국과 지옥…….메이플소프는 서구 문화와 종교의 양극성을 동전의 양면으로 표현하기 위해 이런 주제들에 의지했다.

로버트 메이플소프는 뉴욕 퀸즈에서 해리 메이플소프와 조앤 메이플소프(결혼 전 성은 맥시)의 셋째 아들로 태어났다. 로버트가 태어날 당시, 메이플소프 가족은 자메이카인 거주 구역에 살고 있었다. 1950년경 이들은 참전 용사들을 위해 개발된 새 교외 지구인 플로럴 파크로 옮겨갔으며 다시는 이사하지 않았다. 전쟁이 끝날 무렵 한 번 직업을 바꾼 해리 메이플소프는 냉정하고 권위적인 아버지였으며 한 부인과 평생을 살았다. 그는 주말을 취미 생활에 모두 투자했는데, 우표 모으기나 사진 촬영 등을 즐겼다. 조앤 메이플소프는 예술적 성향이 있었으며 이 때문인지 로버트를 그녀의 자식들 중 가장 사랑했는데, 그는 말년에 이르러서야 이러한 사실을 깨달았다. 이 집안에는 네 명의 아이들이 있었으며 당뇨병을 앓았던 조앤의 홀아버지와 함께 살았다. 홀아버지가 숨을 거둔 후, 조앤은 두 아이를 더 낳았고 우울증에 시달리기 시작했다. '행복하고 짓궂은'[1] 어린아이였던 로버트는 점점 더 분산되어 가는 어머니의 관심을 받고 싶었던 것

으로 보인다.

메이플소프가 또래들에게 따돌림을 받았던 것은 단지 그의 체구가 가냘팠기 때문만은 아니었다. 플로럴 파크에는 가톨릭 학교가 없었기 때문에 그는 급우들이 미술과 공예를 배울 때 일주일에 한 번씩 가톨릭 교리 수업을 들어야 했다. 메이플소프 가의 아이들은 1년에 한 번씩 친할머니의 손에 이끌려 코니 아일랜드에 갔는데, 로버트는 이곳에서 기형 동물을 보여 주는 프릭 쇼에 매료되었다. 편협한 시각을 가진 아버지를 둔 가톨릭교도 소년이 기괴하고 드문 것에 이끌리는 것이 놀랄 일은 아닐 것이다. 우리가 놀랄 만한 점이 있다면, 이러한 끌림은 본질적으로 중독성이 있어 1950년대 몰락한 중산층의 평균보다 나을 것이 없었던 어린 시절의 그를 끌어들였다는 점일 것이다.

1963년에 메이플소프는 아버지의 모교인 브루클린의 프랫 인스티튜트에 입학했다. 여름 방학 동안 그는 맨해튼 은행의 배달원 일을 하면서 사진에 검은색 테이프를 붙여 가며 검열을 통과한 게이 포르노 잡지를 구하는 데 정신이 팔려 있었다. 메이플소프는 곧이어 장님 노점상에게서 훔친 몇몇 게이 포르노 잡지를 그의 창의적 욕구의 열쇠로 삼았다. "한번 모든 것에 노출된 다음에는 다시는 아이처럼 반응할 수 없다. 나는 내면 깊숙한 곳에서 그 느낌을 받았다. 그것은 직접적으로 성적인 것은 아니지만 그보다 더 강한 것이다. 나는 만약 내가 그러한 요소들을 예술에 적용할 수 있다면, 만약 그러한 느낌을 유지할 수 있다면, 나만의 무언가를 할 수 있을 것이라고 생각했다."[2] 메이플소프는 어쩌면 부모와 종교적인 권위에 짜증이 난 것일 수도 있지만, 그들이 많은 것을 금지한 덕분에 창의적이고 에로틱한 욕망을 발견하게 되었다.

프랫 인스티튜트 생활은 1963년부터 1969년까지로, 아버지가 간부 후보생이었던 적이 있기 때문에 학군단에 입단하는 것으로 시작되었으며 끝날 때쯤 그는 당대의 반문화적인 요소에 몰입해 있었다. 포르노 잡지를 훔치다가 들켜 현행범으로 체포될 뻔한 뒤, 그는 막 드러나던 자신의 동성애적 기질을 억누르고 칼리지 학생들을 대상으로 한 군사 조직인 국립 퍼싱 라이플스National Society of Pershing Rifles에 입단하기까지 했다. 그러나 2년 후, 그는 전공을 광고에서 시각 디자인으로 바꾸었으며 미술학도 특유의 반권위주의에 점점 더 공감하게 되었다. 메이플소프가 마약을 시작하게 된 것은 1966년 여름이었다. 약물 복용이 가져오는 탈억제 효과는 부모의 반대와 사회적 기대감이 주는 압박에서 그를 자유롭게 만들어 주었다.

1967년 메이플소프는 패티 스미스Patti Smith와 처음 만났다. 당시 메이플소프와 마찬가지로 20살이었던 그녀는 연인이자 가장 친한 친구가 되었다. 그와 메이플소프는 커플이 되어 가정을 이루었으며 결국 스미스가 일해 두 사람의 생계를 유지하는 것으

로 합의를 보았다. 스미스에 따르면, 메이플소프는 결혼 사실에 관해 그의 부모를 설득하기 위해 아루바의 캐리비언 아일랜드에서 결혼식을 올리자는 아이디어를 냈다.[3] 그러나 결국 스미스는 다른 남자를 필요로 했고, 메이플소프는 이를 통해 자신이 남자에게 이끌린다는 점에 스미스가 거부감을 갖고 있음을 알게 되었다.

1968년 말에 샌프란시스코로 자아를 찾기 위한 여행을 떠난 후 뉴욕으로 돌아온 메이플소프는 첫 번째 동성애 관계를 시작했다. 또한 그는 게이 포르노 사진을 콜라주 작품에 사용하기 시작했다. 스미스와 메이플소프는 곧 우정을 회복했다. 이때 메이플소프는 남자 파트너를 포기하고 첼시 호텔에서 다시 스미스와 한 방을 (그리고 한 침대를) 쓰기 시작했다. 1970년 봄 메이플소프와 스미스는 23번가의 로프트를 빌려 이곳에서 생활과 작업을 함께했다. 거의 난방이 되지 않았던 이 로프트는 콜라주, 주얼리 및 섹스와 종교를 주제로 다룬 아상블라주 등 메이플소프의 작품들로 꾸며져 있었다. 방문한 많은 이들의 증언에 따르면, 이곳은 들어가기 겁나는 곳이었다.

메이플소프와 스미스가 영화 제작자이자 사진작가인 샌디 데일리Sandy Daley를 만난 것은 첼시였다. 그녀는 메이플소프의 후견인으로서 사진의 역사를 알려 주었으며 뉴욕의 창의적인 사람들이 자주 찾던 로어 이스트 사이드의 바 겸 식당인 맥스 캔자스시티를 소개해 주었다. 메이플소프는 데일리가 가지고 있던 폴라로이드 360 카메라로 자신만의 사진을 찍기 시작했다. 그는 자신의 모습, 당시 연인이었던 모델 데이비드 크롤랜드, 패티 스미스, 그리고 꽃 등을 찍었는데 이는 콜라주 작품에 쓸 이미지를 잡지에서 구하기보다 직접 만들기 위해서였다. 메이플소프와 스미스는 앤디 워홀 같은 유명 인사를 만나기를 기대하며 맥스 바의 사람들과 어울렸으며 서서히 맨해튼의 특권층에게 자신들을 알렸다. 메이플소프는 1970년 11월 아상블라주 작품으로 첫 개인전을 열었고, 스미스는 1971년 2월에 시인으로 데뷔했다. 그해 11월, 데일리가 감독하고 메이플소프, 크롤랜드 및 첼시 호텔에 살던 의사가 출연하고, 스미스의 목소리를 녹음한 단편 영화 〈로버트가 그의 젖꼭지에 피어싱을 하고 있었다*Robert Having His Nipple Pierced*〉가 뉴욕 현대미술관에서 상영되었다.

크롤랜드는 메이플소프에게 두 후원자를 소개해 주었는데, 그중 첫 번째는 메트로폴리탄 미술관의 인쇄물 및 사진 담당 큐레이터였던 존 맥켄드리John McKendry였다. 맥켄드리는 당시 『보그』지의 음식 관련 에디터였던 맥심 드 라 팔레즈 맥켄드리와 결혼한 상태였지만 메이플소프에게 완전히 매료되었다. 초보 사진작가였던 메이플소프는 1971년 그가 런던으로 여행을 갈 때 동행했으며 맥켄드리의 인맥을 소개받으며 파리까지 여행했다. 그해 크리스마스에 맥켄드리는 메이플소프에게 폴라로이드 360 카메라

를 주었는데, 이는 메이플소프의 첫 카메라였다. 그는 나중에 메이플소프가 필름 제조사에서 무료로 필름을 제공받을 수 있도록 주선해 주기도 했다. 또한 그는 알프레드 스티글리츠, 에드워드 스타이켄 및 토머스 에이킨스Thomas Eakins 등 메트로폴리탄 미술관에 작품이 전시되었던 선배 사진작가들을 소개해 주었다. 메이플소프는 곧 훨씬 더 인맥이 좋은 후원자를 만날 수 있었다. 당시 50세의 미술품 수집가로 오래전부터 뉴욕에 살던 가문 출신인 샘 웨그스태프Sam Wagstaff는 크롤랜드의 아파트에서 메이플소프를 보자마자 그에게 빠져들었다. 젊은이들에게 둘러싸여 그들이 원하는 것을 무엇이든지 들어주곤 했던 웨그스태프는 메이플소프에게 자신의 집과 가까운 노호 지역 본드 스트리트 24번지의 로프트를 사 주었다. 두 사람은 처음에는 서로만을 상대하는 관계를 즐겼지만, 6개월 정도가 지난 후 웨그스태프는 메이플소프가 다른 남자와 침대에 있는 것을 목격했으며 이로써 그가 웨그스태프와의 관계에 지속적으로 충실하지 않으려 했다는 점이 명확해졌다.

매디슨 가의 라이트 갤러리에서 첫 사진 개인전을 연 지 2년 후인 1975년, 메이플소프는 웨그스태프에게서 최신식 핫셀블라드 카메라를 받았다. 나중에 도둑맞은 이 새 카메라로 작업한 유명한 자화상에서 그는 히죽거리며 프레임 안으로 다가오고 있다. 메이플소프는 자신의 작품을 대형 카메라용 인화지에 인화하기 시작했으며 그의 습작에서 썼던 색깔이 있는 테두리와 액자는 더 이상 쓰지 않았다. 그의 이미지가 보다 냉정하고 날카롭고 또렷해짐에 따라 당시 가피학증 성향에 기반을 두고 있던 그의 개인적 삶은 더욱 다채로워졌으며 더욱 노골적인 주제의 사진을 선보였다. 1977년 2월, 홀리 솔로몬이라는 딜러를 만나 자신의 여러 자화상을 그녀의 갤러리에서 선보인 메이플소프는 소호의 비영리공간 더 키친에서《에로틱한 사진들Erotic Pictures》이라는 전시를 동시에 열기도 했다. 다음 해 그는 『X 포트폴리오X Portfolio』라는 사진집을 펴냈다. 논란을 불러일으킨 이 가피학증적 사진들은 웨스트 57번가에 있던 로버트 밀러 갤러리에서 전시되었는데 로버트 밀러는 그의 새 딜러였다. 이 사진들 중 하나는 메이플소프의 항문에 가죽 채찍을 삽입한 자화상이었고, 이것으로 그가 최소한 동성애자들을 작품 대상으로만 보는 이성애자는 아니라는 사실이 입증되었다. 한 장의 악명 높은 예외적인 작품만 제외하고는 『X 포트폴리오』의 사진들은 극단적인 가피학증 행위를 연상시키는 요소를 드러내지는 않는다. 사실 이 사진들은 그 안에 깃든 적막 때문에 오히려 기괴한 느낌을 준다. 메이플소프는 다음과 같이 이야기했다. "꽃을 찍을 때 내가 사진에 접근하는 방법은 남성의 성기를 찍을 때와 별반 다르지 않다. 기본적으로 그 두 가지는 같은 것이다."[4] 메이플소프는 작품에서 두 가지 주제를 반복적으로 보여 주었는데, 하나는 비천

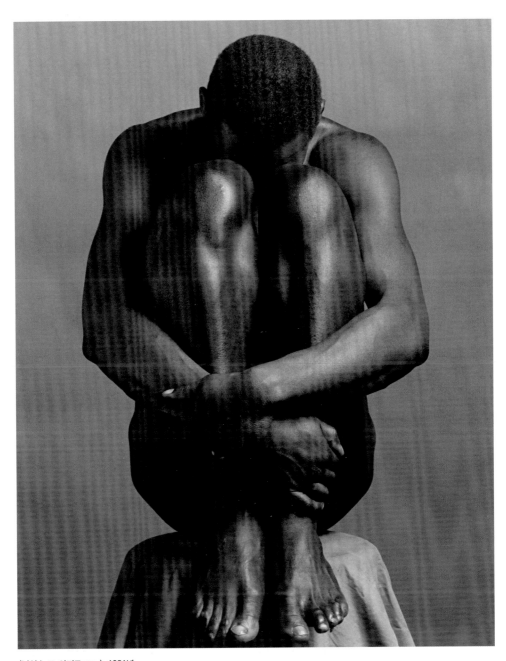

〈남성 누드, 아지토Ajitto〉, 1981년

한 존재도 고귀해질 수 있다는 것, 그리고 고귀한 존재도 비천해질 수 있다는 것이었다.

메이플소프는 본드 스트리트에 있던 그의 로프트에 남자를 데려와 섹스를 하고, 아침에 그의 사진을 찍는 패턴을 만들었다. 그가 다음으로 집착한 성적 대상은 노동자 계급의 흑인 남성으로 흑·백인종 간의 섹스를 원하는 이들이 찾는 켈러스Keller's라는 바에서 그가 '낚은' 남자들이기도 했다. 그는 자신이 찾는 것을 밀턴 무어Milton Moore에게서 발견했다고 믿었는데, 무어는 25세로 메이플소프의 유명한 작품인 〈폴리에스터 수트를 입은 남자Man in Polyester Suit〉(1980)의 모델이 되었다. 그와의 관계가 끝난 후, 메이플소프는 야망에 찬 연예인이었던 잭 월스Jack Walls와 만나기 시작했다. 한때 뽐내기 위해 데리고 다니는 애인 역할이었던 메이플소프가 이제는 돈으로 젊은 애인을 사는 입장이 된 것이다.

메이플소프의 모든 주제는 사실상 정물이라고 할 수 있다. 조명을 받은 물건, 얼굴 및 인체는 그 조형적인 형태를 드러내며 나아가 카메라 뷰파인더의 네모난 틀 안에서 전통적인 시각적 구도를 만들어 낸다. 제임스 크럼프 감독의 2007년작 〈흑백+회색: 샘 웨그스태프와 로버트 메이플소프의 초상Black White+Gray: A Portrait of Sam Wagstaff+Robert Mapplethorpe〉에서 볼 수 있듯 메이플소프는 자연광을 이용해 처음 사진을 찍었으며 스튜디오 조명은 후기 작품에서만 나타난다. 본드 스트리트에 있던 그의 로프트는 당시 스튜디오 기능을 겸했는데, 여기에는 그의 사진을 생산하기 위한 소규모 팀이 갖춰져 있었다. 그중 한 어시스턴트는 그의 동생 에드워드였고, 대학에서 사진을 전공한 지 얼마 되지 않아 스튜디오에 합류했으며 로버트에 대한 논문을 썼다. 그는 형과 구분되기 위해 에드워드 맥시Edward Maxey로 이름을 바꾸었다.

1980년대는 메이플소프의 시대였다. 1983년에 그는 런던의 현대미술관에서 회고전을 열었으며 같은 해에 여성 보디빌딩 챔피언 리사 리온Lisa Lyon과의 협업을 담은 책 『레이디Lady』를 출간했다. 1985년 『뉴욕 타임스』는 메이플소프의 책 『어떤 사람들: 초상화 모음Certain People: A Book of Portraits』를 공개적으로 지지했으며, 1988년 웨그스태프가 그에게 사 준 웨스트 23번가의 새 로프트(약 50만 달러)가 『하우스 앤드 가든』 잡지에 실렸다. 또한 이 시기에 필라델피아의 현대미술학회ICA, 뉴욕의 휘트니 미술관 및 런던의 국립 초상화 미술관은 그의 작품들로 주요 개인전을 기획하기 시작했다. 이렇게 스타가 되었지만, 그의 건강은 나빠져만 갔다. 1982년 메이플소프는 건강상의 문제를 겪기 시작했는데, 나중에 알고 보니 이는 HIV 감염 증상으로 밝혀졌다. 결국 그는 1986년에 에이즈 진단을 받았다. 웨그스태프가 1987년 에이즈로 사망하고, 메이플소프는 그의 유언에 따라 주요 상속인이 되었다. 이제 그는 부유하고 유명해졌다. 그리고 죽어

가고 있었다.

　메이플소프는 에이즈와 맞서 싸우느라 원래 그의 나이인 41세보다 훨씬 나이가 많아 보였지만, 그럼에도 1988년 8월 휘트니 미술관에서 열린 그의 특별 초대전에 참석했다. 그는 두 번 더 외출을 했는데, 한 번은 코니 아일랜드로 떠난 감상적인 여행이었으며 다른 하나는 1989년 초, 뉴욕현대미술관에서 열린 워홀의 회고전이었다. 그는 패티 스미스와도 다시 연락을 하기 시작했는데, 그녀는 1979년에 결혼하고 가정을 꾸리기 위해 디트로이트로 이사했기 때문에 두 사람은 주기적으로 전화 통화를 했다. 메이플소프는 변호사의 자문에 따라 로버트 메이플소프 재단을 설립해 그의 예술적 유산을 기리고 사진을 제도적 차원으로 지원하기로 했다. 이 재단은 HIV와 에이즈의 의학적 연구도 지원하게 된다. 1988년 12월, 그는 필라델피아의 ICA에서 열린《로버트 메이플소프: 완전한 순간*Robert Mapplethorpe: The Perfect Moment*》전시의 오프닝 행사에 참석한 친구들의 모습이 담긴 비디오를 보았다. 그러나 그는 이 전시가 예술 기금의 공공 지원에 관한 떠들썩한 논란의 쟁점이 되는 것을 생전에 보지는 못했다. 그는 첨단 약물 치료를 받기 위해 보스턴으로 갔으나, 치료를 시작하기에는 이미 위중한 상태였다.

　삶이 예술 그 자체였던 메이플소프는 그럼에도 자아와 자신의 경험을 분리했는데, 이를 사진을 통해 우아한 조형과 정물로 바꾸어 놓았다. 그는 16세의 나이에 금지된 것에 대한 갈망을 자각하고 그것에 집착했으며, 20대 초반에는 자신의 욕망을 미학화하려는 욕구를 키워 나갔다. 교회와 가족의 명령에 복종하지 않으려는 유년기의 충동은 완전히 독창적인 것을 만들고자 하는 열망과 합쳐졌으며, 이는 그의 예술적 신조의 바탕이 되었다. 과거의 예술과 사진에 의지한 그의 이미지들은 1980년대 시각적 세련미의 전형으로 생생한 디자인, 화려한 결과물, 그리고 열망을 숨긴 차가운 감성을 보여 준다. ■

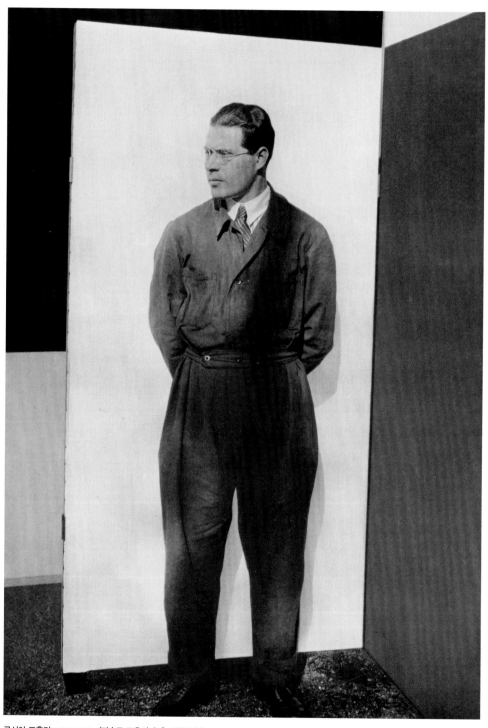

루시아 모홀리Lucia Moholy, 〈라슬로 모호이너지〉, 1925년경

라슬로 모호이너지
László Moholy-Nagy

1895-1946

예술은 인간의 행동 중 가장 복잡하고, 활기 있으며 세련된 일이다.

_라슬로 모호이너지

라슬로 모호이너지를 사진작가라고 부르는 것은 이치에 맞지 않는 일일 것이다. 모호이너지는 다양한 문화적 생산 영역들 간의 벽을 허무는 데 전념했으며 일생 동안 회화, 드로잉, 사진, 조각, 영화, 활판술 및 다양한 분야의 디자인을 통틀어 스스로 '시각적 디자인'이라고 부른 분야를 일구었다. 이 영역에서 커다란 영향력을 지녔던 그는 글쓰기로도 유명했는데, 1920년대 초반 베를린에서 발전시킨 예술 철학은 그가 바우하우스에서 교수로 일하던 기간 동안 발전을 거듭하며 논문과 책들로 퍼져 나갔다. 그는 바우하우스의 교수직을 사임한 후 급진적인 진보 예술 및 디자인에 헌신했을 뿐 아니라 다른 이들도 이에 동참하도록 독려했다. 1937년 미국으로 이민을 간 그는 시카고에 바우하우스를 재현하기 위해 노력했다. 그의 미학적 프로그램의 정체성은 그가 1944년에 쓴 유일한 자서전적인 글 「예술가의 추상」에서 주장한 것이기도 한데, 그는 당시 학생들에게 비재현적인 전위 예술을 교육하고자 애썼다.

모호이너지는 오스트리아–헝가리 제국 보르소드의 라슬로 바이스László Weiss(지금은 헝가리의 바치보르소드)에서 태어났다. 그의 특이한 성은 그가 어린 시절 겪었던 사건들 때문에 만들어진 것이다. 그의 아버지 리포트는 1897년 가족을 버리고 떠났으며 어머니 카롤리나 스테인은 라슬로와 그의 두 형제를 아다(오늘날의 세르비아)에 있는 친정에 데리고 가 함께 살았다. 그곳에서 어머니의 형제이자 모호이 가족과 가까운 곳에 살았던 변호사인 구스타브 너지는 아이들의 보호자가 되어 주었다. 1913년 모호이너지는 작가가 되려던 꿈을 접고 부다페스트에서 법률을 공부하기 시작했다. 2년 뒤 그는 오스트리아–헝가리군에 장교로 지원하여 대부분의 시간을 군 관련 이슈가 실린 그림엽서 뒤에 스케치를 하며 보냈다. 1918년에 제대한 그는 미술평론가인 이반 헤베시의 영향을 받아 회화에 전념하기로 결심하고 부다페스트에 있는 로버트 베르니의 미술 학교에서 야간 수업을 듣기 시작했다.

미술을 천직으로 삼기로 결정한 후, 모호이너지는 저널 『MA』(지금의 이름)의 러요시 카사크가 홍보했던 진보적인 예술가들에게 매료되었다. 그는 오스트리아–헝가리 제

국이 몰락하며 겪은 정치적 및 사회적 격변 때문에 같은 세대 사람들과 마찬가지로 급진주의의 세례를 받았다. 1919년 3월, 그는 "예술적 혁명은 정치적 변화와 불가분의 관계다"라고 주장했던 '헝가리 행동주의자'의 혁명 선언에 서명했고 같은 해에 공산당에 가입하려 했으나 실패했다. 그는 1919년의 대부분을 세게드에서 보냈고, 잠시 동안 유지되었던 체제인 헝가리 소비에트 공화국의 탄압으로 『MA』를 폐간해야 했던 카사크와 그 지인들과 함께 빈으로 갔다. 모호이너지는 베를린으로 떠나기 전 6주 동안만 빈에 머물렀다.

모호이너지는 1920년대 초에 베를린에 도착했으며, 독일어를 하지 못하면서도 곧 최신 현대 미술에 몰두했다. 그는 헤르바르트 발덴에게 끌렸는데, 그가 소유한 잡지와 갤러리 모두 '데어 슈트름Der Sturm'이라고 불리며 다양한 형태의 추상미술 작품들을 전시하고 있었다. 또한 그는 베를린에 있는 헝가리 예술가들 모임의 중심에 있었던 헝가리 출신 화가 러요시 티허니와 친구 사이가 되었다. 자신의 기록에 따르면, 모호이너지는 엘 리시츠키 및 다른 선구적인 러시아 예술가들에게서 절대주의를 배웠고, 테오 반되스버그에게서 데 스틸De Stijl을 배웠으며, 아방가르드 저널 『브룸Broom』에서는 뉴욕에서 무슨 일이 일어났는지, 트리스탕 차라와 다른 이들에게서는 다다이즘을 배웠다.

1922년 7월, 잡지 『데 스틸De Stijl』에서 모호이너지는 '선언서에 해당하는' 짧은 에세이인 「생산-재생산Produktion-Reproduktion」을 발표했다.[2] 이 에세이를 발표할 당시, 모호이너지는 실험적인 포토그램(렌즈 없이 만드는 실루엣 사진-옮긴이)을 만들고 있었다. 그 전 해 1월에 그는 루치아 슐츠와 결혼했는데, 그녀는 독일에서 태어난 소수 민족으로 프라하에서 자랐다. 작가 및 에디터, 사진작가이기도 했던 그녀는 모호이너지를 사진으로 이끄는 데 중요한 역할을 했으며, 그의 에세이와 포토그램 작업에서 자세히 설명되는 미학적 철학의 발전에 미친 그녀의 역할에 대해 많은 논쟁이 있었다.[3] 처음으로 출판된 모호이너지의 포토그램은 만 레이의 포토그램 네 개와 함께 『브룸』(1923년 3월) 4호에 실렸다.

1922년에 열린 모호이너지의 개인전을 계기로, 1919년 바이마르에 바우하우스를 설립한 발터 그로피우스가 그를 주목하게 된다. 그로피우스는 바우하우스에 모호이너지를 고용했고, 1923년에 그와 루치아는 베를린을 떠나 바이마르로 향했다. 비록 모호이너지는 바우하우스에서 정식으로 사진을 가르친 적은 없지만, 바우하우스의 설립은 독일의 아방가르드 사진에 커다란 영향을 주었다. 1925년에 바우하우스는 그로피우스의 설계대로 지은 데사우의 새 건물로 이사했다. 이곳에서 모호이너지와 그로피우스는 바우하우스의 응용예술 철학을 널리 알리기 위한 전집인 『바우하우스 총서Bauhausbücher』

를 제작했다.

1936년에 모호이너지는 '추상적인 관점'(포토그램)에서부터 '재빠른 관측'(스냅 사진)까지, 그가 '사진 시각의 8가지 종류'라고 묘사한 내용을 선보였다.[4] 그는 이러한 다른 시각들에 대한 샘플을 제작했을 뿐 아니라 '보기 드문 풍경, 횡적 사진, 한쪽으로 각도가 기울어진 사진, 왜곡, 그림자 효과, 톤의 대비, 확대 및 입체 사진'[5]들을 실험했다. 또한 그는 자신의 '비공개' 사진들 및 다른 이들의 비공개 사진들을 이용하여 그가 '사진 조형Fotoplastiken'이라고 부른, 다다이스트들의 사진 콜라주와 포토몽타주를 드로잉과 합친 형태의 작품을 만들었다. 1928년 모호이너지와 그로피우스, 그리고 헤르베르트 바이어는 초기의 이념과 동떨어져 가던 바우하우스를 사임했다. 모호이너지는 사직서에서 한때 혁신적이었던 학교가 '최종 결과물만을 평가하고 모든 사람들의 발전은 경시하는 직업 소개소'가 되었다고 주장했다.[6] 모호이너지의 글은 전반적으로 선동적이고 과격하며, 그의 (마르크스주의에 영향을 받은) 미학적 및 정치적 시각은 늘 논쟁과 반론을 불러일으켰다. 모호이너지는 오로지 새로운 미학적 형태를 찾기 위한 노력뿐 아니라 '새롭고 완전한 인류'의 발전을 위해 노력했다. 이 인류는 이성과 감성, 그리고 감각적인 것을 하나로 통합한 기계적 인간, 또는 예술가 겸 공학자로서의 인간이었다.[7]

1929년에 베를린으로 돌아온 모호이너지는 슈투트가르트에서 열린 전시 《영화와 사진》에서 중요하게 다루어졌으며, 유럽 아방가르드 사진계의 '새로운 시각'을 통해 그의 사진의 정체성은 후세까지 남게 되었다. 그가 두 번째로 베를린에 머문 기간은 첫 번째만큼이나 생산적이었다. 생계를 유지하기 위해 프리랜서 디자이너로 일하면서 포트폴리오에 무대 디자인과 영화를 추가했다. 1930년에 파리에서 열린 장식미술협회의 전시에서 그는 움직이는 조각품인 〈빛-공간 변조기Light-Space Modulator〉(1922-1930)를 공개했다. 그는 이 조각품을 단편 영화 〈빛의 놀이-검정-흰색-회색Ein Lichtspiel-Schwarz-Weiss-Grau〉(1930)의 추상적 포토그램을 만들어 내는 도구의 일부로 생각했다.

모호이너지가 1932년에서 1933년 사이의 겨울에 독일 출신 여배우에서 시나리오 작가가 된 두 번째 부인 지빌레 피에추Sibylle Pietzsch를 만난 것은 아마 그의 영화 작품 때문일 것이다. 1933년에 첫딸을 얻은 부부는 독일의 정치적 상황이 나빠짐에 따라 암스테르담으로 이사했다. 모호이너지는 도심에서 상업 디자이너로 일했고 반초현실주의자들의 모임인 '압스트락시옹-크레아시옹Abstraction-Création'에 참여했다. 1935년 봄, 런던 현대미술관의 허버트 리드의 도움으로 이들 가족은 런던으로 이사했다. 이곳에서 모호이너지는 죄르지 케페스György Kepes와 함께 디자인 스튜디오를 열어 고객들이 의뢰한 디자인 작업 및 영화 작업을 했는데, 고객들 중에는 런던 교통국도 있었다. 1937년에 둘

째 딸이 태어난 다음 해, 모호이너지는 이번에는 시카고로 향했다. 그로피우스의 추천을 받은 그는 현대 디자인을 미국의 산업 생산에 적용하기 위한 새로운 디자인 학교의 책임자가 되었다. 예술 및 산업협회가 계획하고 모호이너지가 이름을 지은 뉴 바우하우스, 미국 디자인 학교American School of Design는 1937년 10월에 35명의 학생으로 출발했다. 그러나 이 학교는 다음 해에 문을 닫고 만다. 1939년 2월, 모호이너지는 시카고에 디자인 학교를 설립했으며, 이전 학교에서 고용했던 교사들을 거의 대부분 다시 불렀다.

모호이너지가 시카고에 있는 동안 사진 실험을 중단했다는 견해가 바뀐 것은 불과 얼마 전의 일이다. 이는 당시 재생산에 한계가 있었던 사진을 주로 작업했기 때문에 생겨난 오해다. 사실 그는 수백 장이 넘는 컬러 슬라이드 사진을 찍었으며 유화, 드로잉 및 수채화 등 다른 분야에서도 이에 못지않은 작업을 남겼다. 그리고 그 방대한 작업은 아마도 1945년에 백혈병 진단을 받은 후 마지막으로 예술혼을 태운 증거일 것이다. 그는 점점 상태가 악화되어 51세의 나이로 숨을 거두었다.

모호이너지는 예술, 삶 및 생리학을 하나로 통합하고자 시도했지만, 그의 심리에 대해 알려진 것은 비교적 적다. 결과적으로 보자면, 그가 가졌던 집착은 학자들이 가지는 것과 비슷한 것으로, 아마도 그의 주지주의 때문이었을 것이다. 그를 보다 잘 드러내 주는 흥미로운 발언 중 하나는 〈빛-공간 변조기〉를 처음 보았을 때의 기억에 관한 것으로, "거의 마술이라고 믿을 뻔했다"[8]는 것이다. 모호이너지의 진보적 탐색이 지닌 합리성은 어쩌면 비이성적인 것에 대한 완전한 거부가 아니라, 그것을 조금이나마 장악해 보려는 시도가 아니었을까. ■

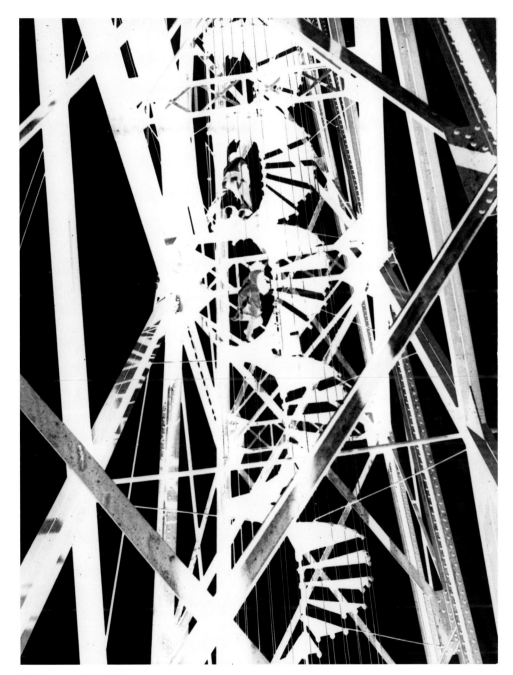

〈운반차교〉, 마르세유, 1929년

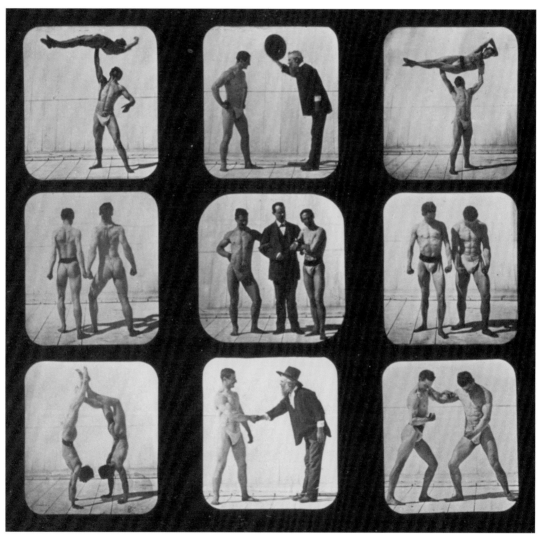

〈운동선수들, 자세 취하기(일부, 가운데 위와 아래에 마이브리지의 모습이 보인다)〉, 1879년, 『움직이는 동물들의 자세』 중 115판, 1881년

에드워드 마이브리지
Eadweard Muybridge

1830-1904

나는 땅에서 뛰어오르는 말의 사진을 찍었다.

_에드워드 마이브리지

인간과 동물의 움직임에 대한 에드워드 마이브리지의 연구가 솔 르윗Sol Lewitt, 프랜시스 베이컨Francis Bacon, 사이 톰블리Cy Twombly와 같은 후대의 미술가들에게 준 영감을 생각해 보자. 또 움직이는 사진에 대한 그의 연구가 변형되어 영화의 발전을 뒷받침했다는 사실을 생각해 보면 에드워드 마이브리지는 아마도 모든 시대를 통틀어 가장 영향력 있는 사진작가일 것이다. 영국 출신의 마이브리지는 미국에서 유명해지기로 결심하고, 샌프란시스코로 이사하기 전까지 뉴욕에서 출판사 직원으로 일했다. 유럽으로 영업 출장을 다녀온 후 마이브리지는 런던으로 가서 몇 가지 발명을 출원한 뒤 실험적인 투자를 했다. 영국에서 미국 남북전쟁이 끝나기를 기다린 그는 샌프란시스코로 돌아가 사진작가로 새롭게 일하기 시작했다. 그를 유명하게 만든 프로젝트는 순간을 찍은 사진을 통해 동물과 사람의 움직임을 기록한 것으로, 전력으로 달리는 말의 순간적인 장면을 포착하려는 시도에서 시작되었다. 주프락시스코프zoopraxiscope(마이브리지가 개발한 애니메이션 장치) 및 이러한 혁신적인 이미지들을 통해 마이브리지는 움직이는 사진을 만들 수 있었다. 그가 판매 대행업자, 또는 서적 판매원으로 일한 시기에 대해서는 잘 알려져 있지 않지만, 이러한 경험이 나중에 그가 성공하는 데 중요한 역할을 했던 것은 확실해 보인다. 매스컴의 관심에 대한 그의 이해도는 완벽에 가까워서, 그는 아내의 연인을 살해한 후에 신문사와 단독 인터뷰를 진행한 바 있다. 에드워드 제임스 머거리지Edward James Muggeridge라는 본명을 가진 이 남자는 자기를 홍보하는 것뿐 아니라 자신을 재창조하는 법 역시 잘 이해하고 있었다.

　에드워드 마이브리지는 서리의 킹스턴어폰템스Kingston-upon-Thames에서 태어났다. 그의 아버지 존은 옥수수 판매 상인이었고 어머니 수잔나(결혼 전 성은 스미스)는 바지선 운송업에 종사하는 지역 가문 출신이었다. 1915년, 에드워드의 사촌 메이뱅크 앤더슨은 그를 "말썽쟁이에, 언제나 평범하지 않은 일들을 벌이거나 이야기하고, 새로운 장난감이나 신선한 장난을 만들어 낸다"고 묘사했다. 1843년 존 머거리지가 숨을 거두자 미망인은 사업을 물려받았다. 처음에 그녀는 첫아들 존의 도움을 받았으며 나중에

는 머거리지 가족의 4형제 중 둘째였던 에드워드에게 도움을 받았다. 작은 마을 생활에서 탈출하기로 결심한 에드워드는 뉴욕에서 출판사에 취직했다. 그의 할머니가 이별의 선물로 준 1파운드짜리 금화를 받지 않은 것은 자신의 '스스로 유명해지겠다'는 신조에 따른 것으로, 비유적 의미뿐 아니라 말 그대로 여러 번의 개명이 이어졌다.[2] 그가 이름을 바꾼 이유는 밝혀지지 않았다. 1850년대 전반까지 머문 뉴욕에서 그는 '머그리지Muggridge'였고, 샌프란시스코에서는 '마이그리지Muygridge'였다. 1860년대 중반 런던에서 그의 서류상 이름은 '마이브리지Muybridge'로 나타난다. 1881년부터 그는 자신의 성에 들어 있는 구식 철자를 사용하지 않았는데, 아마도 고향에 있는 중세 대관식 돌에 쓰인 글에서 '마이브리지'라는 이름을 가져왔을 것으로 보인다.

마이브리지는 일찍이 마케팅과 홍보, 다양화의 가치를 이해했다. 그는 영국 책을 미국 시장에 포장 및 배포했을 뿐 아니라 미국 책을 영국에 판매하기도 했다. 마이브리지는 1855년 후반 샌프란시스코에서 몽고메리 거리 113번지에 서점을 열었다. 그가 샌프란시스코에서의 성공을 즐겼다는 사실은 서적 판매업자 겸 대행업자로 일한 것 외에 돈을 빌려주기 시작했다는 점으로 알 수 있다. 1860년 5월 15일자 『샌프란시스코 데일리 불레틴San Francisco Daily Bulletine』에는 그가 사업체와 재고를 동생 토머스에게 팔았으며, 뉴욕과 유럽으로 새로 영업 출장을 준비하고 있다는 기사가 게재되었다.[3] 뉴욕으로의 여행 중 역마차에서 겪었던 사고만 아니었다면 마이브리지는 아마 사업을 이어갔을 것이다. 1860년 7월 초, 그가 탄 역마차가 출발한 지 약 3주 정도 지났을 때, 브레이크가 고장 나는 바람에 기사가 마차를 제어하지 못해 나무에 들이받고 말았다. 마이브리지가 겪은 사건들이 종종 그렇듯 이 사건 역시 법적 문서(이 경우, 그가 버터필드 오버랜드 우편 회사를 상대로 제출한 고소장)를 통해 확인할 수 있다. 이 서류에 따르면, 그는 역마차 뒤쪽으로 떨어져 머리에 심각한 상처를 입었고 일주일 이상 의식불명이었다.

사고를 당하고 나서 뉴욕에 잠시 체류한 후, 마이브리지는 런던으로 향했다. 이곳에서 그는 자기 이름으로 역마차 회사를 고소하고 자신의 발명품 두 가지에 대한 특허를 출원했는데, 그중 하나는 개선한 금속판 인쇄 기계(1860)와 일종의 초기 세탁기(1861)였으며 각각의 시제품은 1862년 국제 박람회에서 선보였다. 역마차 회사로부터 2,500달러의 합의금을 받은 그는 두 개의 벤처 사업의 투자자가 되었는데, 각각 미국의 은광과 터키 은행이었다. 런던에서 미국 남북전쟁이 끝나기를 기다린 그는 1866년 말 혹은 1867년 초에 샌프란시스코로 돌아왔으며 벤처 사업가나 발명가가 아닌, 사진작가로 변신했다.

샌프란시스코로 돌아온 마이브리지는 '헬리오스Helios'라는 필명을 쓰기 시작했으

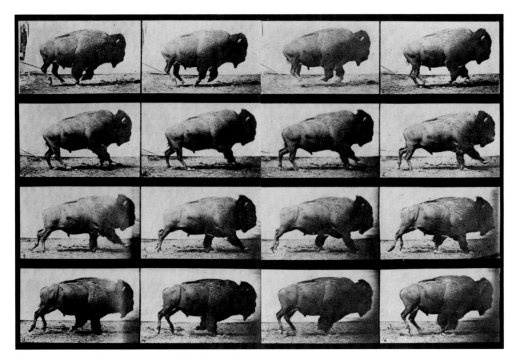

〈버팔로(미국 들소)의 질주 시퀀스〉, 『동물 운동』 중 700판, 1887년

며, 친구 사일러스 셀릭이 운영하는 사진 스튜디오인 코스모폴리탄 갤러리에 자리 잡았다. 마이브리지의 첫 사진 작품은 샌프란시스코의 입체 사진stereo view이었다. 도시를 촬영한 그의 습작에서 마이브리지는 지나가는 행인으로 가끔 등장하며, 뒤쪽에 '헬리오스 플라잉 스튜디오Helios Flying Studio'라는 글귀가 적힌 그의 이동식 암실 마차 역시 나타난다. 그는 지역의 지형뿐 아니라 자신이 사는 마을의 확장과 부를 보여 주며 시의 발전도 함께 촬영했다. 1867년 여름 요세미티 국립공원으로 떠난 다섯 달간의 여행에서 그는 입체 사진과 반절 건판을 사용한 사진 260장을 찍었다. 또한 그는 1868년 10월 샌프란시스코를 강타했던 지진의 여파에 대한 연구를 남겼다.

1860년대 후반에서 1870년대 초반까지 마이브리지는 중요한 작업 의뢰를 다수 받았는데, 그중에는 1867년 새로 편입된 알래스카 영토에 대한 조사 기록 임무와 1871년 등대 위원회에서 의뢰한 태평양 연안의 등대 기록 등도 포함된다. 샌프란시스코에서 선구적인 사진작가로서의 명성이 높아지면서 마이브리지가 이러한 프로젝트를 따낼 수 있었던 것으로 추정된다. 하지만 일부(전부가 아니라면) 프로젝트는 로비의 결과로 받은 것이라는 증거가 있다. 물론 이 증거들이 그가 정부의 공식 사진작가로 행세하는 데 방해가 되지는 않았다. 1869년 그는 새크라멘토에서 유타까지 처음으로 개통된 대륙 횡단 철도의 극적인 장면을 연작으로 담아냈다. 그는 1872년 6월에 요세미티로 다시 사

진 촬영 여행을 떠났으며, 이번에는 6개월 동안 그곳에 머물며 500여 장의 사진을 촬영했다. 그는 보통의 원판 판형뿐 아니라 '맘모스 판형'이라고 불리는 대략 17×22인치 크기의 판형으로도 촬영했다. 이렇게 보기 드물고 급작스러운, 새로운 판형으로 유리한 고지를 확보하려는 마이브리지의 시도는 아마도 캘리포니아 시장에서 겪은 치열한 경쟁의 영향으로 생각되는데, 특히 미국 사진작가 칼튼 와킨스Carleton Watkins를 의식한 것으로 보인다. 마이브리지의 두 번째 요세미티 사진을 출판한 곳은 헨리 윌리엄 브래들리와 윌리엄 허먼 룰로프슨의 샌프란시스코 스튜디오로, 이들은 대규모 마케팅과 유통을 마이브리지에게 약속했다.

마이브리지는 샌프란시스코 스튜디오에서 미래의 부인이 될 이혼녀 플로라 E. 다운스를 만났다. 그는 나중에 그녀의 연인을 살해하게 되는데, 그 이유는 사진이었다고 한다. 이들은 1871년 5월에 결혼했고, 두 번의 사산을 겪으며 거의 3년이 지난 후에야 플로라는 플로레도 헬리오스라는 이름의 아들을 낳았다. 플로레도가 태어나기 전, 마이브리지는 기자이자 그 지역의 소문난 바람둥이었던 해리 라킨스가 부인을 자기 모르게 영화관에 데려갔다는 사실을 알고 그에게 경고를 했다. 마이브리지가 출장을 가면서 플로라를 돌봐 주도록 고용했던 산파인 수잔 스미스는 나중에 그가 봉급을 주지 않았다고 소송을 제기했다. 소송이 진행되는 동안 스미스는 3장의 편지를 제출했는데, 이 편지는 그녀가 봉급을 받지 못한 것을 증명했을 뿐 아니라 플로라와 라킨스가 불륜 관계라는 사실도 드러냈다. 이 산파에 따르면, 1874년 10월 17일 마이브리지가 심신이 피폐한 상태에서 집에 왔다. 그는 전에 한 번도 보지 못한 플로레도의 사진을 발견했고, 받침대에 플로라의 글씨체로 '작은 해리'라고 주석이 쓰여 있는 것을 보았다. 울먹이며 브래들리와 로프슨의 스튜디오에 방문해 자신이 죽은 후의 일 처리를 알려 준 다음 캘리스토가로 향하는 기차에 탄 그는 도착한 후 운전수를 고용해 옐로우 재킷 광산으로 갔다. 그는 라킨스의 소재를 파악하고 만나자고 했고, "내 이름은 마이브리지고, 내 아내가 당신에게 전해 줄 말이 있다"고 말한 후 라킨스의 가슴에 리볼버 총을 쏘았다.[4] 마이브리지는 현장을 벗어나지 않았고, 기소 인정 여부 절차를 밟은 후 1875년 2월 재판이 열릴 때까지 나파 감옥에 수감되었다.

여러 증인들이 마이브리지가 역마차 사고 이후 성격이 변했다는 증언을 했지만, 배심원단은 이 살인이 정당한 경우에 속할 수 있다는 판단에 따라 무죄 판결을 내렸다. 10일 후 마이브리지는 퍼시픽 메일 스팀십 컴퍼니로부터 일부 경비 지원을 받아 파나마로 떠났다. 그는 에두아르도 산티아고 마이브리지라는 이름으로 파나마, 과테말라 및 엘살바도르에서 사진을 찍었다. 『샌프란시스코 데일리 이그재미너San Francisco Daily Examiner』지

는 그가 부인에게 위자료를 지급하지 않기 위해 여행을 떠났다고 주장했다.⁵ 이혼과 위자료 모두를 원했던 플로라는 결국 1875년 4월 30일에 50달러를 받았다. 6주 후 플로라는 갑작스러운 병으로 숨을 거두었으며 플로레도는 가톨릭 고아원에 맡겨졌다. 11월에 중앙아메리카에서 돌아온 마이브리지는 아들을 데려오지는 않았으나 나중에 개신교 고아원으로 옮기고 식비를 지불했다.

마이브리지의 투옥과 그 후 중앙아메리카로 떠난 여행은 그를 마침내 유명하게 만들어 준 프로젝트 사이에 벌어진 일이었다. 이 프로젝트는 1872년 4월에 시작되었는데, 바로 부유한 사업가이자 경주마 사육가인 정치가 릴런드 스탠퍼드Leland Stanford의 새크라멘토 자택을 촬영하는 것이었다. 다음 해 봄, 마이브리지는 달리는 말이 잠시 떠 있는 순간을 사진을 통해 포착하고자 했다. 스탠퍼드는 프랑스 생리학자 에티엔쥘 마레Étienne-Jules Marey가 '아무 힘도 빌리지 않고 일어나는 움직임'의 가능성을 제기한 1873년 논문『동물 메커니즘Animal Mechanism』을 알고 있었지만, 그래프가 아닌 사진의 형태로 이를 확인하고 싶어 했다. 마이브리지는 그해 후반에 이러한 증거를 만드는 데 성공했지만, 초창기의 사진들은 아주 작은 단서밖에 보여 주지 못했으며, 스탠퍼드는 이를 또렷하게 보기 위해 화가를 고용해야 했다. 4년의 공백기 후 마이브리지는 다시 이 프로젝트에 착수했으며 1878년에는 팔로알토에 있는 스탠퍼드의 새로운 목장으로 장소를 옮겼다. 이곳에서 스탠퍼드는 마이브리지에게 자신이 개선하고 싶은 기술의 재원을 제공했는데, 흰색에 눈금줄이 표시된 나무 소재 스크린이 있는 야외 스튜디오, 카메라를 설치할 트립와이어가 있는 트랙, 카메라 12대(나중에는 24대가 되었다)를 저장할 헛간, 그리고 특별히 디자인되었으며 전기로 작동하는 '더블 길로틴' 셔터 등이었다. 1879년 봄, 마이브리지는 필름 노출을 위해 시계 장치를 이용했다. 이러한 준비와 더불어 그가 사용한 암모니아 현상액은 이전에 기록된 그 어떤 사진보다 짧은 노출 시간을 가능하게 만들었다. 그는 실험을 확장하여 샌프란시스코 올림픽 클럽의 유명 운동선수들을 대상에 포함시켰다. 마이브리지는『움직이는 동물들의 자세The Attitudes of Animals in Motion』(1881)라는 제목으로 그의 연구를 발표했다.

마이브리지가 여기서 멈추었다면 생리학, 광학 및 사진만으로 유명해졌을 것이다. 그러나 시간을 잠깐 멈추어 사람의 눈으로 볼 수 없는 것을 볼 수 있도록 만든 그는 이러한 각각의 이미지들을 움직이는 사진으로 만드는 데 착수했다. 이번에도 그가 처음 이러한 생각을 한 사람은 아니었다. 1873년에 마레는 동물의 움직임을 분석하기 위한 애니메이션 장치를 제안한 바 있다. 1879년 마이브리지는 자신이 만든 장치를 발전시켜 주프락시스코프라고 명명했다. 주프락시스코프는 이미지를 왜곡해 보여 주었기 때

문에 마이브리지는 실제 사진을 사용할 수 없었다. 대신 그는 그의 사진을 옮겨 그리되 광학적 교정을 더한 이미지에 의존했다. 그의 움직이는 사진에 대한 국제적인 관심은 상업 사진가 '헬리오스'를 과학 교수 마이브리지로 바꾸어 놓았다. 1881년 9월 유럽 순회강연에서 그는 자신의 작업에 대한 열성적인 지지자인 마레가 주최한 저녁 파티 때 주프락시스코프를 시연했다. 나다르를 비롯한 많은 전문가들이 참석한 자리였다.

유명해진 마이브리지는 자신의 명성이 더럽혀지는 것을 다시 목격했다. 팔로알토에서 행한 실험에 대한 해석인 1882년작『움직이는 말*The Horse in Motion*』이 스탠퍼드의 의사 제이콥 데이비스의 이름으로 출판된 것이다. 이 책이 출판될 당시 영국에 있었던 마이브리지는 책에서 단순 기술자로 그려져 있었다. 미국으로 돌아온 그는 스탠퍼드와 출판사에 맞서 소송을 제기했고, 크로노포토그래피chronophotography(연속적인 즉석 사진들의 나열로 움직임을 포착하는 것)의 경이로움에 자신의 이름을 영원히 결부시키기 위해 대규모 프로젝트에 착수했다. 1883년 그는 여러 기관에 더 나은 실험을 위한 지원을 요청했다. 그중 펜실베이니아 대학교가 이를 수락하여 감독 위원회를 만들었으며 5센티미터 간격으로 흰색 눈금을 그은 검은색 배경이 있는 새 야외 스튜디오를 만들도록 지원했다. 그는 12대에서 24대의 카메라를 13센티미터 간격으로 배치했다. 촬영 대상에는 근처 동물원에서 데려온 동물들, 대학의 학생 및 교수, 그리고 예술가의 모델 등이 포함되었다. 카메라 셔터는 전기식 타임 스위치로 눌렀다. 마이브리지는『동물 운동*Animal Locomotion*』(1887)을 출판하기에 적합한 2만여 장의 가장 성공적인 사진을 선별했으며, 이 책에는 781개의 스톱 모션 시퀀스가 실려 있다.

과학적 방법의 전형을 보였음에도『동물 운동』의 사진은 조작에서 자유롭지 못했

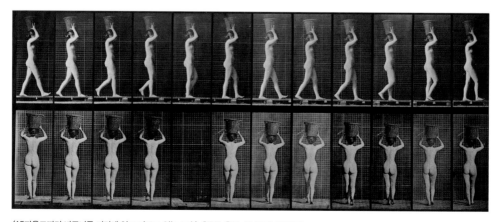

〈15파운드짜리 바구니를 머리에 얹고 나르고 있는 모습〉,『동물 운동』중 34판, 1887년

다. 마이브리지는 카메라가 때때로 오작동을 일으키기 때문에 모든 이미지들이 정확히 연속적이지 않다는 것을 알고 있었다. 하지만 이 프로젝트는 고도의 예술적 기교가 그 본질이며, 장대한 규모와 인간의 눈에 보이지 않는 것을 표현한 데 대한 경이로움은 과학자, 예술가 및 일반 대중을 매료시켰다. 마이브리지가 유럽으로 떠난 두 번째 순회강연(1889-1991) 때, 그는 큰 환영을 받았다. 『동물 운동』의 영광은 1883년 이후 폐기되어 버린 주프락시스코프의 운명을 덮어 주었다.

　　주로 '마이브리지 교수'로 불리던 60대 중반, 그는 영국으로 돌아가 자신이 유년 시절을 보낸 곳에 정착했다. 영국으로 돌아간 지 10년 후, 그는 전립선암으로 숨을 거두었다. 그는 자신의 유산에 대해 명확히 알고 있었으며, 자신의 책을 캘리포니아의 대학 두 군데에 기증하고 논문을 킹스턴의 도서관에 유증했다. 그의 가장 큰 유산임에 틀림없는 『동물 운동』은 한 번도 절판된 적이 없다(영화사에서 개척자로서의 그의 명성은 이제 사실보다는 개념에 가깝다). 마이브리지는 그가 내놓은 결과로만 보자면 언제나 최초의 창작자는 아니었지만 다른 이들의 아이디어에서 가능성을 발견하고, 다듬고 적용하여 널리 알리는 것에서 그의 뛰어남이 드러난다. 에드워드 마이브리지는 그의 결심대로, 스스로 유명세를 떨친 사람이 되었다. ■

〈부인 에르네스틴과 열기구 곤돌라에 탄 자화상〉, 1865년경

나다르
Nadar

1820-1910

오늘날 사진은 앵그르가 백 명의 모델을 그려도 해내지 못했을 드로잉과
백 년 안에도 나타내지 못할 색깔을 우리에게 전해 준다.
_나다르

나다르의 본명은 가스파르펠릭스 투르나숑Gaspard-Félix Tournachon으로, 그는 사진의 역
사에서 가장 흥미로운 인물 중 하나다. 학생, 소설가, 저널리스트, 캐리커처 작가, 미술
비평가, 정치범이었던데다 첩자 일까지 했던 나다르는 사진 분야를 섭렵할 때도 풍자
와 비평을 놓치지 않았다. 그가 살았던 시대적 환경에서 이러한 다양성은 그리 드문 일
은 아니었다. 그는 귀족과 같은 불로소득 계층은 아니었지만 수준 높은 교육을 받은 사
람으로, 파리의 언론매체들을 통해 생계를 유지해야 했다. 그러나 그에게 평범하지 않
은 점이 있다면, 사진작가로서의 그의 삶이 보여 주는 심리적 측면일 것이다. 나다르라
는 이름으로 초상 사진작가가 되기로 한 그의 결정은 자신의 유일한 형제이자 그보다
먼저 사진을 시작한 아드리엥과의 불화에서 일부 시작된 것으로 보인다. 나다르의 삶과
예술에 대한 해석은 기본적으로 나다르와 그의 친구들이 남긴 기록에서 나오는데, 이
친구들은 자신의 이름을 사용한다는 죄목으로 남동생을 고소할 때 도움을 주었다. 이러
한 기록에서 드러나는 활력 넘치는 성격과 과감한 독창성으로 정의할 수 있는 미학은
관습이나 심리적 관계를 고려하지 않고 모델을 바라보는 점과 함께 나다르의 문학 작품
에 항상 드러나는 특징이기도 하다. 심지어 어떤 것이 그가 혼자서 촬영한 초상 사진이
고, 어떤 것이 그의 남동생이 그의 이름을 빌려 찍은 것인지 모르는 상황에서도 이러한
특징이 발견된다. 나다르는 활기 넘치고 재미있고 용감하며 정치적으로 급진적인 사람
이었을 뿐 아니라 믿을 수 없고 무일푼에 호전적이고 허풍을 떠는 경향이 있는 사람이
기도 했다. 만약 그를 묘사한다면, 그가 명백한 현실에 '색깔'을 덧입혀 풍자하는 행동을
중요하게 생각했다는 점을 명심해야 할 것이다.

나다르와 아드리엥은 파리에서 태어났다. 이들의 부모는 1817년 리옹에서 파리로
이사해 작은 인쇄소를 차렸다. 알려진 바로 나다르는 지역 학교에서 베르사유로 옮겨
학업을 계속했고, 1833년부터 1836년까지 파리의 부르봉 칼리지에서 공부했다. 이들
의 아버지가 1836년에 병석에 눕게 되자 두 형제는 부모가 리옹으로 돌아간 후에도 파
리에 남았다. 기록에 따르면, 나다르는 똑똑했지만 급우들에게 지장을 주는 학생이었

다. 1836년부터 1837년 사이의 겨울에 그는 학교에서 쫓겨나 살고 있던 기숙사에서도 퇴실해야 했다. 아버지가 1837년에 사망한 후, 나다르는 리옹 의과대학에 입학했고 공연 매체에 기고하기도 했다. 1년 후 파리로 돌아온 그는 학업을 계속했고 오래지 않아 의학 관련 언론에서 일하게 되었다.

　　이후 몇 년 간 나다르의 삶은 낭만적인 '보헤미안' 스타일로 특징지을 수 있을 것이다. 그의 공식적인 페르소나가 '투르나다르Tournadar'[1]를 줄인 가명으로 알려지게 된 것도 이 시기다. 아버지, 후원자나 보호자가 없었던 나다르는 대도시에서 만난 이들과 가족처럼 지냈는데 주로 시인, 석판 인쇄공 및 작가 등이었다. 일, 음식, 술, 옷, 돈 등 부족한 것은 이들 사이에서 교환으로 해결했고, 궁핍했던 경험을 공유하며 이들은 (이른바) 우정과 충실함을 불문율로 삼았다. 나다르는 매체의 거의 모든 분야에서 일했는데 조판 기사, 비평가, 캐리커처 작가, 에디터를 비롯해 심지어 발행인으로도 일했다. 그의 친구 앙리 뮈르제는 1845년부터 1849년까지 나다르가 글을 기고하던 풍자적인 신문『르 코르세르-사탕Le Corsaire-Satan』지에「보헤미안의 생활Scènes de la vie de bohème」이라는 소설을 연재했는데(연재 결과 완성된 소설은 푸치니의 오페라『라 보엠』으로 유명해진다), 이는 나다르와 그 친구들의 세계에 유명세를 더해 주었다. 나다르는 이 시기에 결투의 후유증으로 자주 이사를 다녔다. 결국 채권자에게 잡힌 그는 1850년 며칠 동안 감옥에 수감되었다. 시인 샤를 보들레르는 키가 크고 마른 몸에 붉은 머리의 그를 '가장 놀라운 활력의 표출'이라고 표현했으며 나다르는 그의 여생 동안 자신이 가진 진정한 보헤미안의 기질을 증명하기 위해 노력했다.[2]

　　나다르는 이 보헤미안 시기 동안 급진적인 정치적 성향을 갖게 되었다. 저널리스트이자 소설가로 그를『르 주르날Le Journal』지에 고용했던 알퐁스 카에 따르면, 그는 '가장 폭력적으로 무정부적인 의견'을 피력했다고 한다.[3] 1848년 2월에 제2공화정이 수립되자 새로운 임시정부는 폴란드에서 일어난 혁명을 돕기 위한 원정군을 모집했다. 한 달 후 500명의 장병과 200명의 프랑스 의용군이 파리를 떠났는데, 나다르와 아드리엥도 여기에 참여했다. 체포되어 구금된 직후 인계된 두 사람은 걸어서 파리로 돌아왔다. 나다르가 파리로 돌아온 6월, 제2공화정은 타국의 혁명에 더 이상 깊이 관여하지 않게 된 지 오래였다. 전언에 따르면, 나다르는 곧 정치 공작원으로 독일에 보내졌는데, 그의 임무는 회화 작품 스케치를 위해 여행하는 작가로 위장해 러시아 군대의 위치를 알아내는 것이었다.

　　사진작가로서 유명해지기 전에 나다르는 문인들 사이에서 캐리커처 작가로 이름이 나 있었다. 1840년대 후반 그는 풍자적인 저널인『진지한 사람들을 차용한 만화 잡

지*La Revue comique à l'usage des gens sérieux*』를 편집했으며 파리에 기반한 여러 잡지에 기고했는데, 그중에는 샤를 필리퐁의 『르 샤리바리*Le Charivari*』도 있었다. 나다르가 풍자한 사람들 중 하나는 대통령 후보 루이 나폴레옹 보나파르트였는데, 1851년 12월 그가 쿠데타를 일으키면서 이러한 신문들은 또다시 불온 매체가 되었으며, 이는 곧 나다르가 생계를 꾸려 나갈 다른 방법을 찾아야 한다는 의미였다. 그가 내놓은 해결책은 '팡테옹 나다르 Panthéon Nadar'라는 이름의 4도 석판 인쇄물로 당대의 주요 인물 1천여 명의 풍자화를 펴내는 것이었다. 풍자화는 큰 머리와 아주 작은 몸뚱이로 이루어진 고도로 양식화된 캐리커처로, 모델의 허락 없이는 발행하지 않았고 모델에게는 해당 그림이나 그들의 사진을 제공했다. 제2공화정의 검열 기준은 루이 나폴레옹 또는 '나폴레옹 3세'가 자신을 스스로 양식화한 정도에 따라 결정되었으며, 그의 통치에 권위를 더하기 위해 캐리커처와 같이 1840년대 정치색이 사라진 문화적 풍부함을 포용했다.

1853년에 나다르와 그의 어머니는 생라자르 가 113번지의 1층 아파트로 이사했는데, 영국으로 스케치 여행을 떠났던 아드리엥도 이곳으로 돌아와 합류했다. 그해 12월 나다르는 동생이 귀스타브 르 그레에게 사진 수업을 받도록 비용을 대 주었다. 1854년 초 나다르는 카퓌신 대로 11번지의 사진 스튜디오 설립을 재정적으로 뒷받침했는데, 여기서 아드리엥은 '투르나숑'이라는 이름과 '나다르 준Nadar jeune'('젊은 나다르'라는 뜻-옮긴이)이라는 이름으로 사진을 찍었다. 나중에 주장하기를 나다르는 '아드리엥의 사업에서 한 부분을 차지하기를' 바랐다고 했으나 이와는 달리 그는 사업에서 제외되어 버렸다.[4] 그는 친구인 편집자이자 막 사진을 시작한 카미유 다르노에게서 직접 사진 수업을 받았으며, 1854년 4월에는 집 정원에서 가족, 친구들 및 지인들의 사진을 찍어 주었다. 그해 9월 그는 아드리엥의 스튜디오로 돌아왔는데, 당시 스튜디오는 고전을 면치 못하고 있었다. 그는 스튜디오 운영에 꼭 필요한 것들, 즉 대형 카메라, 약품 및 문구 등의 구입을 도와주었다. 그는 남동생의 사진이 1855년 만국 박람회에 걸리도록 해 주었고, '나다르 준'의 이름으로 출품된 작품은 1등 메달을 받았다. 1855년 1월 스튜디오가 다시 궤도에 오르자 나다르에 따르면, 아드리엥은 다시 형에게 사업에서 물러나 달라고 요구했다. 당시 그는 심각한 빚을 지기 시작한 시기였으나 나다르는 동생의 말에 따랐다. 그의 캐리커처 작가로서의 기술과 명성의 결정체라 할 수 있었던 『팡테옹 나다르』는 1854년 3월부터 발행되기 시작하여 그해 10월에 판매를 중단했는데, 꼭 필요한 허가를 받지 않고 초상 사진을 한 장 실었던 사건이 발행 중단의 원인이었다. 나다르는 자본이 필요했으며, 새로운 수입원이 필요했다. 그리고 그는 먼저 결혼 관계에서, 그리고 사진에서 이를 해결했다.

1854년 9월, 나다르는 가정적인 성격의 18세 노르만계 여성 에르네스틴 르페브르 Ernestine Lefèvre와 결혼했다. 로저 그리브스에 따르면, 그녀는 56,000프랑의 재산이 있었고 그중 3만 프랑을 남편의 빚을 갚는 데 탕진했다고 한다.[5] 결혼한 지 열흘째 되던 날, 나다르는 그의 캐리커처 워크숍을 아드리엥의 스튜디오로 옮겼다. 그는 자신이 나중에 투자한 돈은 부인의 것이었다고 주장했으며, 1855년 1월 아드리엥과 두 번째로 갈라섰을 때 생라자르 가의 아파트 소유권 및 투자금을 돌려 달라고 요구했다. 또한 그는 아드리엥의 '나다르 준'이라는 필명 사용에 대해서도 두 명의 중재자에게 판단을 부탁했는데, 이들은 동생에게 우호적인 판결을 내렸다. 아드리엥은 그가 당시 설립한 투르나숑 나다르 에 씨Tournachon Nadar et Cie 주식회사를 재정적으로 뒷받침해 줄 두 명의 새로운 후원자를 찾아냈으며, 이탈리앙 대로 17번지에 위치한 더 큰 스튜디오로 이사했다. 그가 새로 만든 도장은 나다르의 서명을 바탕으로 '준'이라는 글자 부분을 더 작게 만들어 구분하기 힘들 정도였다. 학자들은 이러한 그의 책략이 두 형제 사이를 갈라 놓았다기보다는 누가 나다르 스튜디오의 시초인지를 놓고 겨룬 것에 더 가까웠다는 점에 주목한다.

나다르는 계속해서 사진을 찍고 비평을 썼으며 캐리커처를 매체에 공급했고, 인생 초기의 자서전적인 이야기를 책으로 담은 『내가 학생이었을 때Quand j'étais étudiant』(1856)를 펴내기도 했다. 그의 어머니가 생라자르 가의 아파트에서 거처를 옮기자, 그는 이곳을 자신의 스튜디오이자 캐리커처, 사진, 서명, 회화 작품 등을 전시하는 갤러리로 꾸몄다. 이 초상 사진 스튜디오가 카퓌신 가에 있었던 스튜디오와 다른 점은 밖에 간판이 없고 안에도 상업적 활동을 한 흔적이 거의 없었다는 점(그 역시 대신 사진을 찍을 '사진기사'를 고용했지만 말이다)이다. 나다르는 어느 촬영에 대해 다음과 같이 썼다. 그는 "한 사람은 앉아 있고, 한 사람은 이야기하고, 한 사람은 웃고, 이 모든 것이 렌즈를 준비하는 동안 벌어지는 일이며 모델이 적당한 장소에 포즈를 제대로 잡고 앉아 결정적 순간에 빠져들며 타고난 선함을 내뿜을 때" 사진을 찍을 수 있다고 했다.[6] 그는 한 번 촬영할 때 30-50 프랑에서부터 심지어 100프랑을 받았다고 했지만, 보들레르나 자칭 '사도'였던 장 주르네 등 그의 모델이 되었던 많은 이들을 위해서는 돈을 받지 않았다고 한다. 그와 에르네스틴의 첫째 아이이자 유일한 자녀가 태어난 지 한 달 후인 1856년 3월, 나다르는 그의 남동생을 상대로 소송을 제기했는데, 아드리엥이 '나다르 준'이라고 적힌 명함을 다시 주문했다는 소식을 들었기 때문이다. 처음에 재판은 형인 그에게 불리한 쪽으로 진행되었지만, 그는 항소심에서 정당성을 입증해 1857년 12월 12일부터 그만이 '나다르'라는 이름을 쓸 수 있게 되었다. 그는 매체에 기고한 글들로 자신의 입장을 변호하고 입증했

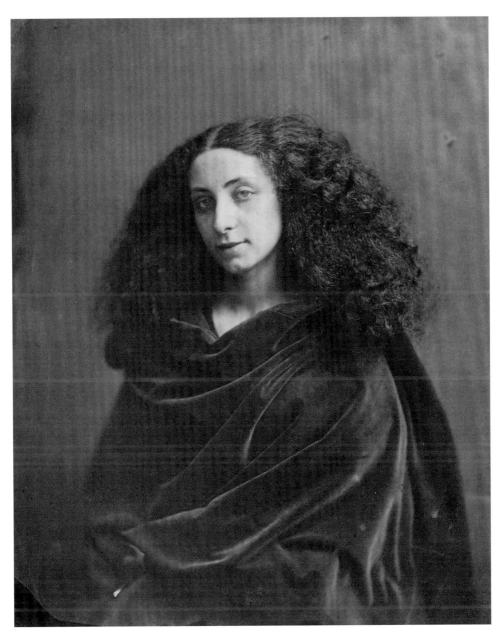

〈젊은 모델〉, 1856−1859년

으며, 이 글들은 그의 미학적 신조를 가늠하게도 해 주었다. 그는 초상 사진은 두 부분으로 구성된다고 썼는데, 그중 하나는 과학으로 누구나 숙달할 수 있는 것이며, 예술성 및 모델과의 공감은 정신적인 초상 사진을 표현해 내는 요소라고 주장했다. 아드리엥이 제기한 두 번째 항소는 1859년 6월에 실패로 끝났다. 아드리엥의 사업은 점점 어려워졌으며 막중한 빚을 지게 되었는데, 나다르가 1856년에 설립한 생라자르의 스튜디오는 점점 더 알려지면서 수익을 냈다.

남동생이 고급 사진 사업을 하다가 빚더미에 앉는 모습을 목격했지만 나다르는 기가 죽는 대신 카퓌신 가 35번지, 그가 들어가기 전 르 그레가 불행한 결말을 맞이한 바로 그 건물에 연간 3만 프랑을 내고 스튜디오를 빌렸다. (그가 처음 마련한 스튜디오 임대료보다 열 배나 많은 비용이었다.) 이 어리석은 결정에는 분명 심리적인 측면이 있었을 터인데, 특히 아드리엥의 만류는 오히려 결정적인 역할을 했을 것이다. 이 스튜디오는 1861년 9월에 오픈했으며 나다르는 이미 23,000프랑의 빚이 있는 상태였다. 그의 재정적 후원자 중 한 명이었던 샤를 필리퐁은 그가 부자가 될 수 있었던 작품인 〈현대의 인물들〉을 명함 사진 크기로 재작업하지 않은 것을 꾸짖었다.[7] 에르네스틴은 남편이 모든 것을 사진기사에게 떠넘겨 버린다며 직접 사진을 찍으라고 애원했다.[8] 나다르는 '나다르'라고 쓰인 커다란 가스등 간판이 달린 이 건물에 거의 모습을 드러내지 않았다. 그는 자신의 이름으로 얻을 수 있는 수익에 대한 권리를 획득했지만, 마치 일부러 그 가치를 떨어뜨리려는 것처럼 보였다.

물론 나다르는 수익을 원했지만, 부인이나 친구들과는 다른 방식을 생각한 듯하다. 제2왕정 이전의 낭만적인 분위기를 고수하던 이들 덕분에 그는 참신함과 발명에 대한 자신의 값비싼 열정을 추구할 수 있었다. 1861년경 그는 인공조명을 사용한 사진을 시도했으며, 파리의 카타콤과 하수관에서 사진을 찍었다. 또한 그는 전기나 가스 불빛으로 사진을 인화하는 기술 특허를 냈다. 열기구를 타고 항공사진을 찍기 5년 전인 1863년, 그는 '공기보다 무거운 기계를 사용한 공중 이동 장려 학회'의 창립 멤버가 되었다. 이 협회의 활동을 홍보하고 투자자들을 끌어모으기 위해 나다르는 거대한 열기구를 만들었는데, 지름이 무려 45미터나 되었다. 1870년 프러시아군이 파리 포위 작전을 감행하자, 그는 장비를 꾸려 열기구를 타고 정찰 및 편지 전달 임무를 수행했다. 1871년 그는 스러져 가는 스튜디오로 돌아와 재정 상황을 알게 된 뒤 앙주 가로 이사했다. 2년 후 당시 18살이었던 그의 아들 폴을 '예술 감독'으로 지목한 후, 나다르는 반쯤 은퇴한 상태가 되었다. 그러나 1894년, 그는 다시 마르세유에 아틀리에 나다르를 설립한다. 1872년 파산을 선언한 아드리엥은 10년이 넘는 세월을 정신병원에서 보낸 후 1903년에 숨을

거두었다. 나다르는 파리로 돌아온 후 7년 만에 동생의 뒤를 따랐다.

1874년 카퓌신 대로에 있던 나다르의 스튜디오에서 인상주의자들의 첫 전시회가 열렸다. 이러한 연관성은 19세기 후반의 가장 주목할 만한 서구 예술사조가 가장 중요한 프랑스 사진작가로서 나다르의 명성을 인정한 것이라 할 수 있다. 당대의 많은 학자들은 그의 사진에서 천재성을 드러내는 증거들을 발견하며, 아드리엥의 용렬한 작품이나 효율적이지만 독창적이지 못한 폴의 사진을 비난했다. 그러나 이는 아드리엥의 사진이 상을 받았으며 나다르는 스튜디오에 거의 나타나지 않았다는 사실, 그리고 그의 초상 사진 중 가장 뛰어난 작품 중 하나는 스스로 찍을 수 없는 구도의 자화상이라는 점을 무시하는 결과를 가져온다. 나다르의 후손이 보관하고 있던 40만 장이 넘는 원본 필름 중 대부분이 카퓌신 대로의 스튜디오인 투르나숑 나다르 에 씨에서 작업한 것이라는 사실을 볼 때, (그보다 과거의) 나다르와 아드리엥의 작품, 그리고 '나다르 준'이라고 서명되어 있는 사진들 중 매우 소수만이 나다르가 직접 찍거나 지시를 내려서 찍은 것일 가능성이 크다. 나다르와 나다르 준의 재능에 대한 우리의 평가는 상당 부분 (법적인) 승자의 입장에서 쓴 역사에 기반을 두고 있는 것이다. ■

〈잡지 『퀸』을 위해 틸리 티차니Tilly Tizzani를 촬영하고 있는 노먼 파킨슨〉, 1962년

노먼 파킨슨
Norman Parkinson

1913-1990

그들의 말을 듣지 마라, 사진은 예술이 아니다!
_노먼 파킨슨

노먼 파킨슨은 런던 남서부의 교외 거주 지역인 로햄턴에서 세 아이들 중 둘째로, 로널드 윌리엄 파킨슨 스미스Ronald William Parkinson Smith라는 본명을 지니고 태어났다. 그의 아버지 윌리엄 제임스 파킨슨 스미스는 공무원이었다가 변호사가 되었으며, 어머니 루이즈 에밀리(결혼 전 성은 코블리)는 음악가 집안의 딸이었다. 제1차 세계대전 동안 그의 어머니는 로널드와 여동생을 데리고 옥스퍼드셔의 헨리 근처 마을인 피스힐의 농장에서 함께 살았다.¹ 나중에 그의 가족은 런던 남서부의 퍼트니에 정착했는데, 이들이 살던 집은 아늑하지만 규모가 크지는 않았다. 파킨슨 가의 아이들이 교외 중산층 이상의 세상에 발을 들여놓을 수 있었던 것은 어머니의 친정인 코블리 가의 미혼 이모가 준 축복이라고 할 수 있다. 로널드와 형은 14살 때부터 퍼트니에서 런던 중심까지 통학을 하며 웨스트민스터 스쿨에 다녔다. 파킨슨은 후에 피스힐에 피난을 가 있었던 때가 가장 행복한 시절이었다고 회상했다.² 그의 어린 시절에서 주목할 만한 또 하나의 특징은, 그가 서리에 있는 할아버지의 정원에서 12살 소년 특유의 시선으로 옆집 소녀들을 관찰했다는 것이다. 농사와 패션은 그의 마음을 움직이는 두 개의 서로 다른 극점이 되었다.

파킨슨은 자신이 학업에서 그리 뛰어나지 않았다고 밝혔다. 그러나 그는 미술 과목에 뛰어난 소질을 보였으며, 1931년 18살의 나이에 미술 교사의 추천으로 본드 스트리트에 위치한 사진 회사인 스페이트 앤드 선즈Speaight & Sons의 견습생이 되었다. 이 회사의 주요 사업은 사교계에 데뷔하는 상류층 여성들의 사진을 찍어 주는 일이었다. 파킨슨은 견습생 2년차 말에 해고되었다. 그의 말에 따르면, 자신이 더 낫다고 생각한 위치로 카메라를 움직여 '아버지 스페이트'를 폭발하게 만들었기 때문이라고 한다.³ 1934년 파킨슨은 스페이트 사에서 함께 일을 배웠던 노먼 키블화이트와 함께 도버 스트리트 근처에 스튜디오를 열었다. 이 신생 스튜디오의 이름은 노먼 파킨슨 스튜디오로, 파트너의 이름과 그의 성을 합친 것이었다. 이 동업자 관계는 오래가지 못했으며, 당시 '로널드 파킨슨'으로 알려져 있던 그가 스튜디오를 갖게 되면서 이름도 '노먼 파킨슨'이 되었다. 이 스튜디오는 제2차 세계대전이 발발할 때까지 영업을 계속했으며, 사교계 초상 사진

〈파크 애비뉴의 리사 폰사그리브스Lisa Fonssagrives〉, 뉴욕, 미국판 『보그』, 1949년

작업보다는 기사 및 패션 사진 작업으로 겨우 유지되는 정도였다.

파킨슨은 『하퍼스 바자』 영국판에 몇 달간 사진을 공급하다가 당시 해당 잡지의 아트 디렉터였던 앨런 맥피크의 요청으로 잡지사에서 일하게 되었다. 실제 생활 공간에서 사진을 찍는다는 점은 그의 인물 사진에 현실성과 친밀감, 그리고 강한 인상을 더해 주었는데, 그 예로 미국 출신 쿠튀리에(기성복이 아닌 고급 맞춤복 오트 쿠튀르Haute Couture를 만드는 디자이너–옮긴이) 찰스 제임스를 모델로 한 사진을 들 수 있다. 이 사진에서 제임스는 그가 지내던 도체스터 호텔 방에서 끝없이 늘어선 원단 두루마리에 둘러싸여 있으며 그의 재단사는 손에 가위를 든 채 거의 악마 같은 몰골을 하고 있다(1937년 『하퍼스 바자』 기사 「창작의 고통Creative Agony」). 패션 사진에 현실적 배경을 더한 파킨슨의 접근은 후에 '액션 리얼리즘' 및 '패션 다큐멘터리'라고 명명되었다. 그의 사진 속에서 모델들은 마네킹처럼 서 있는 것이 아니라 친구들처럼 공원을 산책하고, 골프 라운딩을 즐기거나 연을 날리고 있다.

1930년대 후반, 스튜디오에서 받는 일과 『하퍼스 바자』의 의뢰 외에 그는 잡지 『더 바이스탠더The Bystander』의 일도 병행하게 되었다. 그는 인물 사진, 사교계 특집 및 당시 행사를 촬영했으며, 1937년부터는 영국의 군사적 재무장과 관련한 주간 시리즈를 진행했다. 또한 1937년에는 미국 사진작가 프랜시스 브뤼기에르Francis Bruguière가 그해 파리 만국박람회의 영국관을 위해 디자인한 벽면 사진에 출품하기도 했다. 1939년 제2차 세계대전이 발발하기 전에 파킨슨은 스튜디오를 닫으면서 그의 인화물 및 원판 필름들(1938년에 촬영한 컬러 사진 일부도 포함해서)을 남겨두고 갔는데, 대부분 런던 공습 때 파괴되었다.

1939년 중반 파킨슨은 우스터셔의 부실리 근처에 위치한 농장인 페인스 플레이스를 빌렸다.[4] 이곳에서 그는 땅을 일구고 가축을 길렀으며 패션 사진 작업도 계속했다. 그는 영국 국민 방위군의 일원으로서 영국 항공성의 사진 작업 의뢰도 종종 수행했다. 이렇게 전쟁에 도움이 되기 위한 노력에도 불구하고 입대를 하지 않았다는 사실 때문에 『하퍼스 바자』의 동료들은 그에게 거리감을 느꼈으며 이는 그가 1940년 잡지사를 떠나기로 한 결정에 영향을 주었다.[5] 1941년에 그는 영국 『보그』지에서 일하기 시작했으며, 곧이어 오드리 위더스가 에디터로 합류했다. 『보그』는 발행 횟수를 줄이고 작은 판형으로 나오기는 했지만, 전쟁 동안 인쇄가 허용된 몇 안 되는 잡지 중 하나였다. 당시 그는 흔하지 않았던 패션 화보 촬영을 주로 교외에서 진행했으며 단순하고 절제된 옷으로 호화로움과 패션의 즐거움, 그리고 애국심을 강조한 느낌 사이의 균형을 맞추었다.

전쟁이 끝난 후 얼마 지나지 않아 파킨슨은 젊은 여배우 웬다 로저슨을 만났는데, 세

실 비튼Cecil Beaton은 자신이 그녀를 모델로 발굴했다고 주장했다. 그녀를 만나기 전 두 번 결혼했던 파킨슨은 1947년에 그녀와 부부가 되었다. 결혼한 지 어느 정도 지난 다음 이 부부는 런던 남서부의 트위크넘으로 이사했으며, 1953년 파킨슨은 집에 암실을 설치해 직접 필름을 현상할 수 있게 되었다. 그의 전후 패션 사진 중 상당수에 웬다가 등장하는데, 이 사진들은 옷의 우아함을 도시나 교외 등의 현실적 배경과 함께 표현했다.

영국『보그』지에서 파킨슨과 비튼은 모두 스타 사진작가였지만, 파킨슨은 전후 런던의 음울함에 짜증이 난 상태였다. 1949년 5월, 당시 미국판『보그』지의 아트 디렉터였던 알렉산더 리베르만은 파킨슨이 뉴욕을 방문하도록 지원해 주었으며, 그는 정식 절차를 거쳐 뉴욕으로 갔다. 비교적 풍족한 맨해튼을 한껏 즐기면서 파킨슨은 많은 양의 컬러 필름을 사용해 생생한 작품들을 만들어 냈으며, 때로는 이중 노출 기법을 썼다. 1950년에 그는『보그』지로부터 파리 컬렉션을 취재해 달라는 의뢰를 받았는데, 이는 패션 사진작가로서 최고의 권위를 인정받은 일이었다. 1949년부터 1955년까지 파킨슨과 그의 가족은 매년 뉴욕에서 몇 달을 보냈다. 한편 파킨슨은 영국『보그』지 에디터인 시리올 휴존스Siriol Hugh-Jones와 훌륭한 동업자 관계로 발전했다. 그녀는 파킨슨을 주로 인물 사진작가로 썼다. 1950년경부터 파킨슨은 롤라이플렉스, 핫셀블라드 및 린호프 카메라를 번갈아 가며 썼다. 이후 1955년경에 그는 라이카 카메라를 여기에 더했다.

리베르만이 나중에 인정했듯, 파킨슨은 '패션과 풍경을 하나로 통합하는' 데 특별한 재능이 있었다.[6] 이러한 능력은 1950년대 유광 종이를 사용한 고급 잡지(관광공사가 비용을 뒷받침한)의 패션 화보를 이국적인 장소에서 촬영하면서 드러나기 시작했다. 파킨슨에게 이는 자메이카, 남아프리카, 토바고, 호주, 바하마 제도, 캄보디아 및 인도 등을 여행할 수 있다는 뜻이었다. 모델 바버라 뮬런은 파킨슨이 촬영장에서 '완전히 창의적인 자율성'을 즐겼다고 회상했다.[7] 1964년부터 1973년까지 영국『보그』지의 패션 에디터였던 마릿 앨런은 그의 사진은 '마지막으로 찍은 한 장의 필름에 정확히 배치되어'[8] 있었다고 했다. 휴존스에 따르면, 파킨슨은 거의 2미터의 키에 대령처럼 말쑥한 멋쟁이로 1957년부터 그의 트레이드마크가 된 카슈미르 웨딩캡을 쓰고 있었으며 촬영 때면 늘 모델을 '반쯤 측면에 걸리게' 했다고 한다.[9]

파킨슨은 당시 새롭게 떠오르던 스타 사진작가들, 즉 테렌스 도노반Terence Donovan, 브라이언 더피Brian Duffy, 데이비드 베일리David Bailey 등의 도전에도 자신을 재발견하는 식으로 맞섰다. 1960년은 그가『보그』와 계약 연장을 하지 않기로 결정한 다음 해로, 파킨슨은 당시 '신나는 런던Swinging London'(1960년대 역동적이었던 런던을 가리키는 말로 젊은이들이 주도한 영국의 문화적 번성기-옮긴이)의 물결을 이끌었던, 패션 및 유명인들을 다

〈아폴로니아 판 라벤슈타인Apollonia van Ravenstein〉, 크레인 비치 호텔, 바베이도스, 영국판 『보그』, 1973년

룬 고급 잡지 『퀸Queen』과 제휴하여 에디터 일을 시작했다. 그는 이 시기부터 니콘의 모터 구동 카메라를 사용했다. 당시 진보적인 잡지였던 『퀸』에서 그는 더욱 이례적인 아이디어를 마음껏 선보일 수 있었다. 이러한 아이디어 중에는 파리 컬렉션 기간 동안 헬리콥터를 빌려 와이드럭스Widelux 파노라마 카메라로 모델을 뒤에서 찍어 마치 파리를 바라보고 있는 것처럼 찍은 작품도 있었다. 1964년 『포토그래피』 매거진은 파킨슨을 '현존하는 가장 위대한 영국 사진작가'[10]로 칭했다.

1963년, 파킨슨과 그의 가족은 토바고에 별장을 빌렸다. 그는 영국에서처럼 신사 농부가 되었으며, 가축을 키우고 '포킨슨 뱅어Porkinson's Banger'라는 영국식 소시지를 만들기도 했다. 1965년에 파킨슨은 다시 『보그』 팀에 합류해 영국, 프랑스, 이탈리아 및 미국판 『보그』지에 사진을 실었다. 파킨슨에 따르면, 당시 미국 『보그』 에디터였던 다이애나 브릴랜드는 그가 '불가능하고 얻을 수 없는' 것을 이루도록 압박했다고 한다.[11] 파킨슨의 패션 사진이 주는 즐거움은 어떤 면에서 정교하게 짜여진 촬영장과 사진작가의 통제 범위를 벗어난 요소 사이의 긴장감에서 나온다.

1970년대 중반 파킨슨은 컬러 필름으로 작업하는 것을 더 선호한다고 언급했다. 또한 세실 비튼의 '타고난 후계자'로 알려지며 명성을 누렸다. 이는 곧 그가 영국 왕실이 가장 선호하는 사진작가가 되었다는 의미다.[12] 그러나 그의 패션 사진 작업량은 점점 줄어들었다. 1978년 파킨슨은 영국 및 미국 『보그』지와 원본 필름의 소유권 문제를 놓고 법적 공방을 벌인 끝에 집행유예 처분을 받았다. 당시 『배니티 페어』의 리뉴얼을 맡은 에디터 티나 브라운을 통해 콩데 나스트 사에서 다시 같이 일하자는 제안을 받은 그는 자신이 촬영한 『보그』지 사진의 필름과 저작권 모두를 지키려 했다. 이는 그와 동시대 사진작가들 누구도 해내지 못한 일이었지만 결국 그에게 불이익을 가져다주었는데, 『보그 패션 사진 모음집 1919-1979Vogue Book of Fashion Photography 1919-1979』에서 파킨슨의 사진이 누락된 것이다. 이 시기에 그는 콩데 나스트의 경쟁사인 허스트 코퍼레이션이 소유한 잡지 『타운 앤드 컨트리Town & Country』에서 일했다. 『타운 앤드 컨트리』에서 파킨슨이 촬영하는 인물은 촬영 때 착용한 옷과 보석을 가질 수 있었다. 즉 스타일을 다루는 유명 잡지 촬영 작업에서 연상되는 호화로운 환상이 그들의 일상 속 현실이었던 것이다.

파킨슨은 유명인이 되었지만, 그가 패션계에서 교양 있는 이미지를 지켜 온 덕분에 그를 패션계 종사자가 아닌 진지한 예술가로 취급하며 앞서 나가 그를 곤란하게 만드는 사람은 아무도 없었다. 그는 1935년부터 종종 자신의 작품을 전시했는데, 1957년 베니스 비엔날레도 그중 하나였다. 그러나 60대 중반에 들어서면서부터 그는 예술계에

서 인지도를 쌓고 자리를 잡았다. 1979년 그의 작품은 런던의 포토그래퍼스 갤러리에 걸렸으며 2년 후인 1981년에 국립 초상화 미술관에서 열린 그의 회고전은 당시까지의 관람객 수를 모두 경신했다. 같은 해 그는 영국 기사 작위를 수여받았으며 1982년에는 미국 잡지사진협회에서 평생공로상을 받았다. 미국에서 열린 그의 첫 회고전은 1983년 뉴욕의 국제사진센터에서 열렸으며, 같은 해 그의 사진 전기 『라이프워크*Lifework*』가 출간되었고 이 책은 미국에서 『50년간의 스타일과 패션*Fifty Years of Style and Fashion*』이라는 제목으로 출간되었다. 1987년 12월 뉴욕의 국립 디자인 아카데미는 그의 75세 생일을 기념하여 회고전을 열었다. 그러나 이렇게 얻은 국제적 명성은 갑작스런 비극을 만나 무색해져 버렸다. 회고전 개최 두 달 전, 웬다가 64세의 나이로 잠자던 중 숨을 거둔 것이다. 1990년, 77세의 파킨슨은 말레이시아에서 『타운 앤드 컨트리』지의 현지 촬영 중 뇌출혈로 사망했다.

리처드 애버던은 파킨슨이야말로 "사람의 가장 깊은 창의적 본성을 표현한 사진을 찍은 몇 안 되는 사진작가"[13]라고 상찬한 바 있다. 파킨슨은 자신을 예술가로 생각했으나, 나중에는 이 생각을 '떨쳐 버리는' 데 집중하며 여생을 살았다고 말했다.[14] 그는 패션 사진이 일반적으로 피상적이고 수명이 짧다고 여겨지는 것을 알고 있었기에 자신의 성취를 끊임없이 노력하고 기술적인 면에 통달하며 포부를 가져서 이룬 것이 아니라, 그저 운이 좋아서 마법처럼 일어난 일이라고 주장했다. 그가 이룬 혁신을 다른 사진작가들이 쉽게 차용한 것도 아마 그런 이유 때문일 것이다. 파킨슨이 '파크스Parks'라는 페르소나(영국 신사에 별난 멋쟁이고, 여자 박사이자 재담가)를 구축하기로 한 것은 직업상 대단히 유용한 선택이었으나, 이는 그가 스스로 믿었고 실제로도 그러했던 파킨슨의 위상, 즉 사진계의 위대한 예술가라는 존재에서 스스로 거리를 둔 것이기도 했다. ■

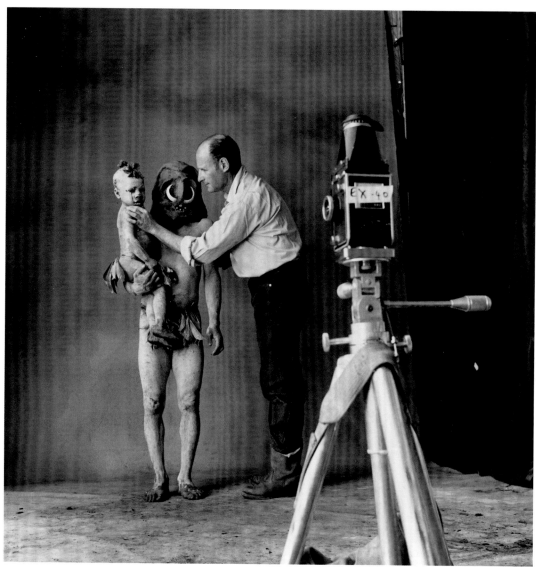

리사 폰사그리브스펜Lisa Fonssagrives–Penn, 〈펜과 아사로 머드맨Asaro Mud Man
(온몸에 진흙을 바르는 파푸아뉴기니 원주민－옮긴이)과 아이〉, 뉴기니, 1970년

어빙 펜
Irving Penn

1917-2009

케이크 사진을 찍는 것도 예술이 될 수 있다.

_어빙 펜

어빙 펜의 생애를 다룬 글은 그의 작품 이면의 삶에 대해 거의 아무런 통찰도 주지 못한다. 이는 그리 놀라운 일이 아닐 것이다. 세계대전 발발 전에 예술가로서 교육받은 펜은 1943년 콩데 나스트 사에 입사하여 같은 해 『보그』의 사진작가가 되었고, 그가 92세의 나이로 숨을 거두는 바로 그해까지 같은 잡지에 사진을 기고했다. 사진작가로서 반세기가 넘도록 일한 펜의 경력은 순수 예술과 상업 예술 간의 관계, 그리고 긴장이 지배한다고 할 수 있다. 그의 사진 작품의 상당수가 현재 예술 작품으로서 전시되어 있거나 수집 대상인데, 이 사진들은 기사를 위해, 또는 패션 관련 작업이었거나 광고용으로 촬영한 것으로 공동 작업을 통해 기획한 것이다. 그에 관한 문헌 자료는 기본적으로 사진집 및 전시 카탈로그 등으로 존재하며 그의 전문성과 기술 또는 예술적 영감을 번갈아 주장하는 내용이다. 펜은 사진작가 일을 처음 시작할 때 자신만의 독특한 '빛'을 찾기로 결심했다. 그의 사진이 동시대 다른 작가들의 작품과 구별되는 가장 큰 특징이라면, 다른 이들이 영감을 유럽에서 찾았던 반면 그는 거의 예외 없이 미국적인 미학을 구축하려고 시도했다는 점이다. 이러한 포부는 펜이 콩데 나스트 사에서 함께 일했던 아트 디렉터 알렉산더 리베르만과 상당 부분 관련이 있다.

어빙 펜은 뉴저지의 플레인필드에서 시계공 해리 펜과 간호사 소니아 그린버그의 아들로 태어났다. 1934년부터 1938년까지 펜은 필라델피아 미술관 산업미술학교(지금은 미술대학)에서 회화를 공부했다. 펜이 알렉세이 브로도비치를 처음 만난 곳은 이 학교였는데, 러시아 출신의 디자이너이자 사진작가였던 그는 펜의 담당 교수였으며 당시 『하퍼스 바자』의 아트 디렉터를 맡은 직후였다. 브로도비치는 학생들에게 선구적인 유럽의 시각 디자이너와 사진작가들을 소개했는데, 그중에는 만 레이, 으젠 앗제 및 조르주 회닝겐훼[[George Hoyningen-Huene]] 등도 있었다. 졸업 후 펜은 『주니어 리그*Junior League*』 잡지의 아트 디렉터 및 프리랜서 상업 미술가로 일했다. 그는 롤라이플렉스 카메라를 구입했으며, 그가 뉴욕의 거리를 배회하며 촬영한 사진들 중 몇 장은 『하퍼스 바자』에 사용되기도 했다. 1937년과 1938년 여름에 잡지사에서 브로도비치의 무급 어시스턴트로

일했던 펜은 1940년에 브로도비치의 유급 어시스턴트가 되어 삭스 피프스 애비뉴 백화점에서 일하게 되었다. 1년 후, 브로도비치가 백화점 일을 그만두면서 펜이 그의 일을 물려받았다. 1942년 펜은 이 일을 그만두기로 결정하고 다른 일자리를 찾고 있었는데, 브로도비치는 그에게 또 다른 러시아 망명자로 얼마 전 파리에서 뉴욕으로 온 알렉산더 리베르만을 소개해 주었다. 펜의 문화적 소양을 결정한 사람이 브로도비치였다면, 리베르만은 그의 경력에 지대한 영향을 주었다.

사진작가로서 살아가기로 결심한 펜은 미국 남부를 가로지르는 열차를 타고 멕시코로 짧은 여행을 떠났다. 그는 이 여행에 4×5인치 뷰 카메라를 가져갔는데, 이 필름 카메라에 앗제와 <u>워커 에번스</u>의 사진으로 형성한 미학적 감수성을 불어넣고자 했다. 그는 현재의 멕시코시티 근교인 코요아칸에 아틀리에를 빌린 후 습작을 그리거나 근처를 촬영하며 시간을 보냈다. 펜이 멕시코에 간 이유가 뉴욕 생활과 상업 미술을 잠시 중단하기 위해서였는지, 아니면 완전히 벗어나려 했던 것인지는 확실하지 않다. 이곳에서 펜이 그린 그림들은 하나도 남아 있지 않은데, 뉴욕으로 돌아올 때 그가 캔버스를 깨끗하게 긁어내 버렸기 때문이다. 그는 자신의 회화 작업과 사진 습작을 구분하려 했던 것으로 보이며, 그의 회화는 상상을 혼합한 초현실주의에 가까운 반면 사진은 거리에서 우연히 포착한 초현실 풍경을 주로 다루었다.

1943년, 파리의 잡지 『뷔』에서 일했던 리베르만은 『보그』의 새로운 아트 디렉터가 되었고 펜을 자신과 함께 일할 사람으로 고용했다. 25살의 나이에 펜은 표지 디자인 책임자 자리를 제안받았는데, 이 일은 호스트 P. 호스트나 세실 비튼, 조지 플랫 라인스 등의 원로 사진작가들에게 아이디어를 제안해야 하는 경우가 많았다. 이 제안이 받아들여지지 않는 사례가 생기자 리베르만은 펜에게 직접 사진을 찍으라며 정기적인 급여는 물론 스튜디오와 어시스턴트까지 제공했다. 펜이 촬영한 최초의 『보그』 표지는(그 뒤로도 157장의 표지를 더 촬영했다) 가을 시즌의 액세서리를 찍은 컬러 사진으로 1943년 10월호에 실렸다. 그리고 이내 패션 광고 및 인물 사진으로 분야가 확대되었다. 펜은 말 그대로 자신의 '빛'을 찾아냈는데, 바로 창문이 없는 그의 스튜디오에 마치 자연광과 같은 빛을 더해 줄 텅스텐 전구를 디자인한 것이다. 특징적인 스타일을 형성하는 그의 관점은 아마도 이 직책의 특성에서 비롯되었을 수도 있는데, 봉급을 받고 기자재를 사용하는 대가로 『보그』지의 사진작가들은 언제나 대기 상태여야 했고 주어진 일을 거부할 권리도 없었다.

1944년 말에서 1945년까지 펜은 영국군과 함께 미국 야전 근무단American Field Service의 구급차 운전기사 및 사진작가로 자원봉사를 했는데, 이 일로 그는 이탈리아, 호주, 인

도 및 유고슬라비아를 방문했다. 펜은 해외에 나가 있을 때도 『보그』에 사진을 기고했다. 1944년 그는 『보그』의 의뢰로 작업한 우화적인 초상 사진 연작 〈상징이 있는 초상 *Portraits with Symbols*〉을 시작했는데, 이는 상징적인 오브제로 구성된 초현실주의 정물화를 그리는 인물들을 찍은 것이었다. 이 연작은 그가 유일하게 찬사를 받지 못했던 작품으로, 가장 전형적인 미국 사진작가라는 명성에 걸맞지 않게 유럽 초현실주의에 대한 흠모를 드러낸 것이었다.

1947년에 펜은 완전히 다른 작풍으로 초상 사진을 찍기 시작했다. 이는 그의 '코너' 및 '카펫' 초상이라고 불리기도 하는 기법으로, 인물을 두 개의 스크린을 사용해 만든 모서리에 가두거나 커다란 카펫을 스튜디오에 펼치고 스튜디오에 있는 잡다한 기물들도 프레임 안에 들어오도록 하는 방법이었다. 리베르만에 따르면, "이는 실존주의적인 사진들로 찢어진 러그는 거물들의 발치에 놓인 죽음의 상징이며 이 유명인들은 외롭고 불안해하는 사람들이다." 또한 펜 자신은 "주제를 제한하는 움직임이 그들이 가진 고뇌의 일부에서 나를 놓아 주는 것 같았다"고 이야기했다.[2] 펜이 1950년부터 지속적으로 『보그』를 위해 찍은 초상 사진들은 일반적으로 전신보다는 흉상 형태이며, 때로 프레임 안에 인물을 다 넣기보다는 일부만 표현하는 조형적 형태로 나타나기도 한다. 펜은 『보그』 및 다른 정기 간행물들을 위해 1940년부터 2000년대 초반에 이르기까지 여러 예술가, 정치인 및 사교계 유명인 등을 촬영했다. 펜에게 사진이 찍힌다는 것은 그 자체로 유명세의 척도가 되었다.

1948년에 『보그』는 펜을 유럽으로 보냈는데, 동행한 저널리스트 에드몽드 샤를루는 그의 '해결사' 역할을 했다. 북부 이탈리아에서 펜은 당대의 문화계 유명 인사들을 촬영했고, 나폴리에서는 거리를 지나는 사람들과 인기 연예인들을 찍었다. 파리와 스페인에서는 초상 사진을 찍었는데, 이곳에서 『보그』 기사 「바르셀로나와 피카소」에 사용될 사진을 찍었다. 현지의 자연광 아래에서 촬영한 이 사진들은 펜이 햇살이 드는 스튜디오에서의 작업을 갈망했음을 보여 준다. 1948년 12월 페루에서의 패션 촬영을 끝낸 후, 펜은 안데스의 쿠스코로 날아가 그 마을에서 자연광이 드는 스튜디오를 발견했다. 그곳에서 그는 쿠스코에 명절 축제를 즐기러 온 케추아 족 원주민 몇 사람을 촬영했다. 당시 『보그』지에도 실렸던 이들의 사진은 1960년대와 1970년대 초반까지 매해 실렸던 『보그』지의 민족지학 연작의 본보기가 되었다. 멀리 떨어진 곳의 원주민들의 모습을 담은 이러한 이미지들을 위해 펜은 똑같은 조건에서 사진을 찍고자 항상 간이 스튜디오를 사용했다. 펜의 민족지학적 인물 사진들은 나중에 『작은 방의 세계*Worlds in a Small Room*』(1974)라는 책으로 출간되었다.

〈선바이저를 착용한 여성〉, 뉴욕, 1966년

〈냉동 음식〉, 뉴욕, 1977년

1949년 여름, 펜은 새로운 프로젝트에 착수했는데, 바로 〈세속적인 몸*Earthly Bodies*〉으로 알려진 누드 연작이었다. 그가 기용한 모델들은 대부분 풍만한 체형이었으며, 이러한 습작은 그가 촬영했던 많은 모델이 '거식증에 걸린 것 같은 모습'[3]이라는 데 대한 응답이라고 볼 수도 있을 것이다. 또 다른 견해는 이 누드 사진들이 그와 리사 폰사그리브스의 불륜 관계와 연결되어 있다고도 본다. 그녀는 당시 가장 잘나가는 모델이자 사진작가 페르난드 폰사그리브스의 아내였다. 이 사진 속에서 신체는 우아하고 세련된 여성이었던 그녀의 모습과는 정반대인데, 그녀는 1950년에 페르난드와 이혼하고 펜과 결혼했으며 이들 부부는 1952년에 아들 톰을 얻었다. 큐레이터 마리아 모리스 함부르크 Maria Morris Hambourg는 이 누드 사진들이 '그의 마음에 가장 가까운 사진들'[4]이라고 했다. 그러나 알렉산더 리베르만과 에드워드 스타이켄은 이 연작에 대해 우려를 드러냈고 결국 펜은 이 사진들을 널리 배포하지 않았다.[5] 리베르만과 『보그』 및 상업 사진에 매여 있는 삶을 살던 펜에게 〈세속적인 몸〉은 주기적으로 그가 이 세 가지에 대항하여 취하던 반항적인 행동 중 하나였다.

펜이 다음으로 착수한 프로젝트는 〈소상인들*Small Trades*〉로, 1950년 파리에서 시작한 것이다. 이 프로젝트는 파리 거리의 장인들을 초상화로 남기는 몇 세기에 걸친 전통의 연장선상에 있었다. 펜은 햇살이 드는 스튜디오를 사용할 수 있었으며, 당시 프랑스 『보그』지의 편집장이었던 에드몽드 샤를루는 편의를 위해 '피커pickers', 즉 섭외 담당자들을 고용해 주었다. 펜은 런던과 뉴욕에서 같은 시리즈의 사진을 더 촬영했으며, 각 도시에서 찍은 사진들 중 선별된 컷을 1951년 상반기 중에 『보그』의 영국, 프랑스 및 미국판에 실었다. 〈소상인들〉 중 91장의 사진은 『보존된 순간들: 사진과 글로 된 여덟 개의 에세이*Moments Preserved: Eight Essays in Photographs and Words*』(1960)에도 실렸는데, 이 책은 장인들의 생생한 본성과 뚜렷한 노후 현상을 중점적으로 포착한 민족지학적 기록이었다.

리베르만은 『보존된 순간들』의 서문에서 펜을 '가장 위대한, 새로운 빛의 예술가 중 하나'로 부르며 찬사를 보냈다.[6] 그러나 『길: 작업의 기록*Passage: A Work Record*』(1991)의 서문에서 그는 모호한 태도를 취했다. "펜은 같이 일하기 쉬운 사람은 아니다. …… 그의 비전과 상상을 조율해 나가는 것은 우리 두 사람 모두에게 고통스러운 경험이었다."[7] 펜의 시야는 기획, 조사 및 예산 단계에서 리베르만을 얼마나 몰아세울 수 있느냐에 따라 확실히 달라졌다고 주장할 수도 있을 것이다. 펜은 그의 가장 훌륭한 『보그』지 사진 작업 중 어떤 것은 '우리가' 찍은 것이라고 언급한 바 있으며, "아이디어를 처음 싹 틔운 사람이 리베르만"[8]이라고도 했다. 미국을 문화적 강국으로 만드는 데 헌신했던 리베르만은 다음과 같이 이야기했다. "어떤 대상이든 펜이 '미국화'할 것임을 나는 알고 있

었다. 내게 그 과정은 대상을 현대적으로 만들고, 새로운 세계의 시각으로 바라보는 것과 같다."[9]

펜이 1960년대 초반 플래티늄 프린트(백금을 이용한 인화 기법으로 아름다운 색조와 100년 이상 유지되는 보존성이 특징임-옮긴이)를 시작할 당시, 그는 사진작가들의 모임에서 교류하는 대신 롱아일랜드에 있는 그의 집 오두막 속 암실에서 혼자 인화 과정을 연구했다. 그가 개발한 인화 과정상의 복잡함은 (백금과 팔라듐을 섞어 사용했다) 인화에 걸리는 시간과 합쳐져 기한이 정해져 있는 사진 작업 문화에 대한 희화화라고 부를 수 있을 정도였다. 펜은 『보그』를 위해 작업한 사진들 중 상당수를 플래티늄 프린트로 재작업했다. 또한 그는 플래티늄 프린트로만 볼 수 있는 이미지 연작들을 만들기 시작했는데, 이 이미지들은 담배꽁초와 쓰레기 등 그가 뉴욕의 거리에서 찾아낸 것들이었다. 이러한 '길거리 사진 재료'의 이미지들은 1975년 뉴욕현대미술관과 2년 후 메트로폴리탄 미술관에서 열린 개인전의 주제가 되었다.

펜은 나이가 들수록 자신의 작품이 잡지에 실리기보다는 미술관에 걸리는 쪽을 분명히 원했다. 그러나 아이러니하게도, 1984년 뉴욕현대미술관에서 열린 회고전은 그의 상업적 작품에 더욱 생기를 불어넣었다. 만약 그의 작품 너머로 '상상력과 모험심 강한 영혼'이 잘 보이지 않는다면, 이는 그가 의도한 결과일 것이다.[10] 거의 인터뷰에 응하지 않았던 펜은 아마도 상업 사진작가가 그의 '예술'에 대해 이야기하는 것이 자신의 사진이 가지는 시각적 설득력을 약화시킬 수 있다고 생각했을 것이다. 펜이 자신과 자신이 찍은 사진이 명확히 순수 예술을 지향한다고 주장하는 것은 그를 존재하도록 만들어 준 사람에 대한 정면 도전이기도 했다. '아메리칸 모던'을 꿈꿨던 리베르만은 결국 그가 구세계의 주술을 뒤흔들지 못했음을 인정하기 힘들었을 테니까 말이다. ∎

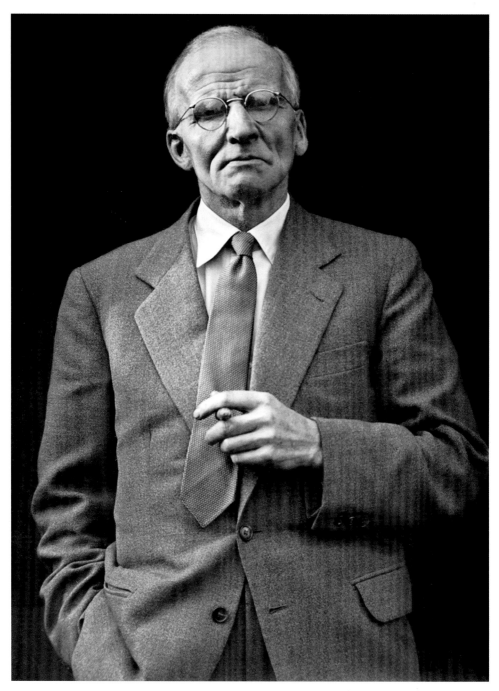

사빈 렝거파치|Sabine Renger-Patzsch, 〈알베르트 렝거파치의 초상〉, 1960년경

알베르트 렝거파치

Albert Renger-Patzsch

1897-1966

> 긴급히 구시대의 가설을 검증하고 모든 것을 새로운 시각에서 보아야 할 필요가 있다.
>
> _알베르트 렝거파치

알베르트 렝거파치의 사진은 일반적으로 바이마르 독일의 신즉물주의New Objectivity 운동과 연결된다. 그러나 그는 스스로를 '자흐리히카이트Sachlichkeit(독일어로 '즉물주의'라는 의미다–옮긴이)'라는 용어와 분리하고 싶어 했는데, 그 이유는 이 단어가 원래의 의미에서 변질되었다고 보았기 때문이다.[1] 그리하여 그가 대신 선택한 단어는 '즉물성objectivity'으로, 그는 이 '외래어'가 '내가 주제에 대해 종속된 상태를 정확하게 표현'[2]하는 단어라고 느꼈다. 렝거파치는 사진이 '그 자체로 충분하다'[3]는 관점을 옹호했는데, '그 자체의 기술과 수단'[4]으로서 충분한 사진을 순수 예술에 가까운 예술 형태로 보려는 모든 시도에 반대했다. 사진에 대한 그의 본질주의적 관념은 급진적인 모더니스트들의 생각과도 비슷해 보일 수 있다. 그러나 이러한 특질은 그가 가진 사진이라는 수단과 관계해 온 보다 전통적인 측면을 간과한 것으로, 그는 (손으로 들고 찍는 형태가 아닌) 삼각대에 고정한 카메라를 선호했으며, 자신의 이미지에서 한시적이거나 우연히 일어난 움직임이 드러나는 것을 기피했다. 또한 인물 사진에서 '전형적인' 면을 찾으려 했던 점 역시 이러한 측면으로 볼 수 있다.[5] 오늘날 그의 작품에 드러나는 이러한 측면들은 일반적으로 바이마르 독일 시대의 '신사진New Photography'을 두 가지 주요 흐름으로 나누는 이론과 연관이 있다. 그중 하나는 라슬로 모호이너지 및 바우하우스의 영향 아래 있었던 사진작가들의 역동적인 형식과 구상적 실험, 그리고 독립적이고 고정적인 렝거파치, 칼 블로스펠트Karl Blossfeldt 및 아우구스트 잔더의 이미지들이다. 그러나 렝거파치의 가장 큰 특징인 '즉물성의 사진작가'라는 이미지는 그를 주관성과는 거리가 멀게 만들었고, 결과적으로 사진작가로서 경력 너머의 삶 역시 마찬가지였다.

　알베르트 렝거파치는 1897년 뷔츠부르크에서 에른스트 칼 로베르트 렝거파치와 요한나 프레데리크 도저의 셋째 아들로 태어났다. 그의 아버지는 뷔츠부르크에서 음악 및 예술 전반과 관련한 가게를 운영했는데, 특이한 성은 두 번 결혼했던 어머니의 성을 받은 것으로 첫 번째는 렝거, 그리고 두 번째가 파치였다. 1899년에 이들 가족은 드레스덴으로 이사했고, 이곳에서 알베르트는 초등학교에 입학했다. 존더스하우젠에서 몇 년을

보낸 후, 이들 가족은 1910년 드레스덴으로 돌아왔으며 세 아들은 기독교 학교에 입학했다. 제1차 세계대전이 발발한 첫 해, 알베르트의 큰형인 루돌프가 죽었다. 2년 후 화학 전공을 마친 직후 렝거파치는 군에 입대하여 결국 '작전 참모 부속 화학 센터'[6]의 어시스턴트라는 직무를 받았다. 전쟁이 끝난 후, 그는 드레스덴 기술학교에서 다시 화학을 몇 년간 공부했다. 미국의 예술사학자 도널드 쿠스핏Donald Kuspit에 따르면, "1921년에 이르러 렝거파치는 자신의 '낭만적 아이디어'가 화학자라는 직업과 양립할 수 없다는 사실을 깨달았다"고 한다.[7]

렝거파치를 낭만주의로 볼 근거가 있음에도, 그는 자신의 이러한 특징을 용납하지 않으려는 듯 지속적으로 객관성과 즉물성을 강조했다. 또한 그는 자신의 예술가적 기교의 기반을 기술적 숙련도 및 시각적 명료성에 두었다. 1920년 렝거파치는 큐레이터, 사진작가이자 평론가인 에른스트 푸어만Ernst Fuhrmann이 하겐에서 운영하던 출판사인 폴크방Folkwang의 사진작가로 일했다. 1922년에 그는 이 회사의 사진부서 책임자가 되었으며 사진 아카이브를 만드는 것이 소관이었다. 나중에 그는 다른 사람들이 왜 '존경을 받지 않는 전문 분야'인 사진을 위해 화학을 포기해야 했는지 이해하기 힘들어했다고 이야기한 바 있다.[8]

렝거파치는 1922년에 식물학 공부를 시작했다. 나중에 그는 푸어만에게 『식물의 세계Die Welt der Pflanze』라는 전집에 쓸 식물과 꽃 사진을 제공했는데, 이 전집 중 첫 두 권이 1924년에 출간되었다. 주로 아주 정확하게 초점을 맞춘 그의 클로즈업 사진들은 '너무나 안정적이어서 이성적으로 이해되기도, 숫자로 나타내기도 힘든'[9] 자연의 법칙을 연상시켰다. 자연의 신성한 대상들에 대한 그의 열정은 『나무Baüme』(1962)와 『바위Gestein』(1966)라는 책에서도 분명히 드러나는데, 이 두 책은 그가 60대 때 출간되었다. 쿠스핏에 따르면, 렝거파치는 "이른 아침의 빛을 받은 특정 나무를 촬영하기 위해 60-80킬로미터를 이동하는 것으로 알려져" 있었다고 한다.[10]

1923년, 렝거파치는 아마도 재정상의 이유로 하겐에서의 일자리를 그만두고 베를린으로 이사하여 사진 에이전시에서 일했다. 같은 해 그는 함부르크에서 아그네스 폰 브라운슈바이크와 결혼했다. 1925년 루마니아의 도매 약국에서 회계 담당자로 잠깐 일한 후, 그는 다름슈타트에 있는 아우리가Auriga라는 출판사에서 일자리를 찾았는데, 이 회사는 푸어만이 폴크방에 이어 세운 회사였다. 또한 1925년에는 그의 이름으로 첫 번째 책이 출간되었는데, 바로 『카펜버그의 성가대석The Choir Stalls of Cappenberg』으로 아우리가의 베를린 소재 출판사에서 나온 것이다. 그와 아그네스의 장녀 사빈이 태어난 곳은 다름슈타트였으며, 2년 후 차남 에른스트는 바트 하르츠부르크에서 태어났는데 이곳은

〈겨울의 가문비나무 숲〉, 1926년

렝거파치가 아우리가를 떠나 프리랜서 사진작가가 된 후 이사한 곳이었다. 이렇게 직업과 사는 곳이 자주 바뀌었던 것은 렝거파치가 '다른 사람들과 함께 일하기에는 너무 고집이 세고 타협을 모르는' 사람이었기 때문이라고 한다.[11]

1927년에 렝거파치의 사진은 칼 게오르그 하이제Carl Georg Heise의 주목을 받았는데, 그는 당시 뤼베크의 미술공예문화사 박물관장이었다. 하이제는 렝거파치의 주요 작업물을 모은 사진집 『세상은 아름다워Die Welt ist schön』 출간의 원동력이 되어 주었다. 1928년에 처음 출간된 이 책은 식물과 동물, 사람, 풍경, 건축물, 기계류 및 상업적인 물품들을 촬영한 100장의 사진이 담겨 있었다. 하이제는 서두의 에세이에서 사진의 상징적 해석을 강조했으며, 자연에는 어떠한 불변의 형태와 구조가 존재하며 이는 산업에서 사용되는 형태 및 구조와 호환 가능하다는 제안을 내놓았다. 연구가 매튜 심스는 이 주장이 결국 '자연과 기술의 조화로운 상생'을 이야기하는 것이라고 말했다.[12]

『세상은 아름다워』는 많은 이들의 비평에서 상당수 긍정적인 반응을 받았다. 큐레이터이자 예술사학자인 하인리히 슈바르츠는 이 책을 '사진의 시각적 혁명'[13]이라고 묘사했다. 주간지 『베를리너 일러스트리르테 차이퉁Berliner Illustrirte Zeitung』에서 토머스 만Thomas Mann은 렝거파치를 '탐구자이자 발견하는 사람'으로 불렀다. 또한 그는 예술적인 것이 기계적인 것에 굴복하는 것이 '영혼의 쇠퇴와 몰락'을 나타내는 증거라는 관점에도 반대를 표했으며, 대신 기술 자체에 영혼을 불어넣으면 안 되겠느냐고 제안했다.[14] 많은 비평가들이 이 책의 제목과 관련한 이슈를 다루었는데, 특히 유명한 문화이론가 발터 베냐민이 이 책의 제목에 대해 가진 혐오감은 책 전체에 대한 비평으로 나타났다. 베냐민은 이 제목이 '유행을 타는 상업성을 배제한 문구와 혁명적인 사용 가치를 더할 수 있는'[15] 무언가가 필요하다고 말했다. 그는 책에 실린 이미지를 광고 사진과 비교하면서 "수프 통조림에 우주적인 중요성을 부여할 수는 있겠지만, 그 안에 존재하는 인류의 연결성에 대해서는 단 하나도 포착하지 못하는"[16] 사진이라고 평했다. 이러한 비평을 알게 된 렝거파치는 나중에 『세상은 아름다워』가 "어떤 '사물'이라고 불렸던 대상을 담은 책에 지나지 않는다"[17]고 언급했다.

『세상은 아름다워』가 출간된 해, 렝거파치와 그의 가족은 예술가들의 정착을 장려하는 도시 에센으로 이사했다. 이 시기 렝거파치의 상업적 작품들은 에센의 폴크방 미술관의 작품들을 기록해 보내는 우편물이 많았다. 당시 그가 맡은 상업적 사진 의뢰 중 하나는 알펠트에 위치한 파구스 공장Fagus Factory을 기록하는 것이었는데, 이 건축물은 발터 그로피우스와 아돌프 메이어가 1910년경에 구두 틀을 생산하는 공장으로 디자인한 것이었다. 일반적으로 이러한 의뢰는 현대성에 대한 기념의 의도를 요구했으며 그는

〈둥근 플라스크〉, 스콧 글라스워크Schott Glassworks, 예나, 1934년

형태들이 이루는 강렬한 그래픽 구성을 보여 주거나 적당한 위치에서 자르는 방법을 선택해 표현했다. 또한 이 시기에 렝거파치는 루르로 촬영을 가기도 했는데, 아마도 결국 무산된 책 기획을 위해서였던 듯하다.[18] 이 지역에서 그가 만든 이미지들은 독일 교외의 풍경과 점점 산업화되어 가는 주위 풍경이 이루는 대조의 매력을 보여 준다.

1956년 렝거파치는 앙리 카르티에브레송 및 빌 브란트와 같은 사진작가들을 존경한다고 이야기한 바 있다. 그들이 '사진의 새로운 시대'를 정리했기 때문이며, 이 시대는 '앗제가 시사하고, 종종 스티글리츠에서도 보이는'[19] 시대라고 말했다. 1937년 자신의 기법에 대해 직접 설명하는 글에서 렝거파치는 다음과 같이 밝혔다.

> 나는 9×12인치 카메라로 주로 작업한다. 이는 동물과 어린이들만을 위한 리플렉스형 카메라이고 나머지 작업에는 모두 중형 카메라를 사용한다. 나는 다양한 초점 길이를 가진 렌즈들을 사용하는데, 일반적으로 8센티미터와 30센티미터를 사용하며 괴물처럼 큰 유리 감광판을 사용해 낮은 셔터 속도로 촬영하는 것을 선호한다. 또한 피사체가 특별히 다른 조건을 요구하는 경우가 아니면 감도가 낮은 감광판으로 작업한다. …… 나는 삼각대를 아주 좋아하는데, 선천적으로 카메라 세트를 들고 싶어 하지 않는 내 성향을 극복할 수 있게 해 주기 때문이다. …… 현상 및 인화는 이 작업에서 내 조언을 필요로 하지 않는 기사에게 맡긴다.[20]

이러한 실무적인 언급에는 그가 선택한 도구의 기계론적 함정에 빠지지 않고, 사진 속 주제에 부여한 존엄성을 통해 자신의 정체성을 확인하려는 욕구가 드러나 있다.

렝거파치가 착수한 상업 사진은 매우 지루한 느낌을 주기도 한다. 이 사진들 중 어떤 것은 정형외과적으로 정확한 포즈를 취하고 있기도 하고(1926-1928), 유리 그릇이나(1932) '유럽의 병원 건물들'인 경우(1938)도 있으며 자동차나 기계의 예비 부품(1950년대)도 있다. 그러나 산업 생산의 결과물인 그의 이미지들 속 피사체는 변형되어 있어 그가 예나에 위치한 쇼트Schott 유리 공장을 위해 촬영한 유명한 사진들처럼 단순한 비커와 플라스크를 디자인 아이콘으로 보이게 한다. 1933년에 그는 처음이자 마지막으로 교직을 받아들여 에센의 폴크방슐레 디자인 학교에서 사진과 학장을 맡았다. 그의 전임자였던 막스 부르카르츠는 학교가 국가사회주의자들의 손에 넘어간 후 사임한 바 있었다. 렝거파치는 아무 설명도 없이 학교를 떠나기 전까지 일곱 달 동안 이 자리에 있었다.

상업적 작품과의 균형을 맞추기 위해 렝거파치는 매우 다양한 전시회에 참여했다. 또한 그는 수많은 책에 사진을 제공하기도 했는데, 이 책들은 근대 산업 생산물에서부터 마을과 교외 지역의 지형학적 연구에 이르는 주제를 다루었다. 제2차 세계대전 동안

그는 북부 프랑스에서 독일 점령군에 대한 서방의 방어를 촬영하는 의뢰를 받았고, 이 덕분에 현역을 면제받았다. 에센 공습으로 그의 작품 아카이브 중 상당 부분이 소실된 것도 이 전쟁 중에 일어난 일이다. 그다음 해인 1944년, 렝거파치는 가족과 함께 바멜로 이사하여 상업 사진과 책 출판 및 사진 전시 등을 꾸준히 이어갔고, 여러 상을 받으면서 명성을 쌓고 강연 의뢰를 받았다.

　　그가 숨을 거두기 3년 전인 1966년, 렝거파치는 친구 프리츠 켐페에게 다음과 같이 이야기했다. "사진은 오랫동안 내 흥미를 끌지 못했다네. 하지만 피사체로서 오브제는 내게 단순한 흥미 이상의 매력이 있었지."[21] 객관성에 대한 렝거파치의 관념에 관해 말하자면 그가 실제로 '스스로 어떤 예술적 주장도 내놓기를 거부한' 것은 아니었다.[22] 사실 객관성에 대한 그의 고집은 그의 주관성을 가리려는 전략적 시도였다. 그가 물질적인 대상을 묘사할 때 '마법'이라는 단어를 사용했다는 사실을 잊어서는 안 된다.[23] 렝거파치가 "긴급히 구시대의 가설을 검증하고 모든 것을 새로운 시각에서 보아야 할 필요가 있다"고 이야기했을 때, 이 '구시대의 가설'을 전복해 버리려는 의도는 아니었을 것이다. 대신 그는 독일 문화적 전통의 낭만주의와 같은 전통적인 미학 관념을 당대의 과학적 기준에 맞게 다루려 했던 것이다.[24] 만약 낭만주의가 이렇게 엄중한 시험에서 살아남을 수 있다면, 이는 그저 신비주의가 아니라 더 깊은 뜻이 있음을 증명하게 될 것이다. ■

〈자화상〉, 1924년

알렉산더 로드첸코
Alexander Rodchenko

1891-1956

우리의 시각적 사고에 일대 변혁을 일으켜야 한다.

_알렉산더 로드첸코

많은 위대한 사진작가들과 마찬가지로, 알렉산더 로드첸코도 사진을 전공하지 않았다. 그는 화가이자 그래픽 디자이너, 그리고 장식예술가이기도 했다. 그는 구성주의자로서 사진, 회화, 그래픽 및 장식 디자인뿐 아니라 조각, 건축, 무대 디자인, 영화, 패션, 직물, 가구, 책 삽화, 광고, 시, 산문 및 비평 등 매체의 범위를 넘어 그 모든 분야에 아방가르드 이념을 적용하고자 했다. 물론 그가 현대적 예술 형태로 간주한 것은 사진이었고 사진으로 전향한 그는 충실히 이에 전념했다. 그는 소형 카메라의 능력을 최대한으로 잘 활용한 이미지로 널리 알려져 있는데, 역동적이고 새로운 관점을 적용하여 시각적 인식에 혁명을 일으키고자 했다. 1917년 러시아 혁명이 일어난 직후, 로드첸코는 새로운 소비에트 사회를 위한 완전히 새로운 문화적 형식을 만드는 데 힘을 쏟았다. 그러나 1930년대 초, 그는 예술 그 자체만을 중시하는 형식주의자로 낙인찍혀 서구 부르주아 문화에 빠져 있다는 맹렬한 비난을 받았다. 로드첸코가 러시아를 이념적으로 배반한 사람이라고 보기는 힘들다. 레닌의 사회주의가 스탈린의 집산주의로 변하는 과정을 보며, 그는 정치와 예술이 개인적 및 주관적이고 인간적인 면에서 멀어져 가는 것이 안타까웠을 것이다.

알렉산더 로드첸코는 스몰렌스크 지방의 소작농으로 철도회사에서 근무하며 스스로 글을 깨우친 미하일 미하일로비치 로드첸코의 둘째 아들로 태어났다. 상트페테르부르크로 올라온 로드첸코의 아버지는 한 가지 일을 오래 하지 못했다. 로드첸코에 따르면, 그가 술과 도박을 즐겼기 때문이라고 한다.[1] 로드첸코의 어머니 올가 에브도키모브나 팔투소바는 한때 보모 일을 했던 세탁부였다. 1890년대 초, 이 부부는 두 아들과 함께 상트페테르부르크에 정착했다. 로드첸코는 당시에 대해 "나는 극장의 무대 위에서 태어났다. …… 네브스키의 페테르부르크 러시안 클럽의 무대에서"라고 회고했는데, 이곳은 그의 아버지가 '소품 담당'으로 일했던 곳이다.[2] 이들 가족이 살았던 아파트는 로드첸코의 말에 따르면 '허름한 다락방'에 지나지 않았다고 한다.[3] 로드첸코는 "모든 예술적 진로는 인상의 총합에서 결정된다. 어린 시절, 젊음, 주위 환경 및 젊은 시절의 환상"[4]이

라며 이 클럽에는 장난감도, 친구도 없었으며 그 자신을 채워 줄 것이 아무것도 없었다고 단언했다.[5] 그만의 '예술적 진로'는 자신의 독창성으로 결정된 것이다.

　　로드첸코의 삶에서 중요한 사건이 일어난 연대기를 보면 다양한 전기적 요소들이 겹쳐서 일어났음을 알 수 있다. 1905년, 이 가족은 카잔이라는 도시로 이사했으며 2년 후 로드첸코의 아버지가 세상을 떠났다. 로드첸코는 당시 혼란스럽고 불행한 십대였던 것으로 보인다. 치과 보조사 과정을 공부했던 그는 그림을 배우고 싶었고, 또한 군에 입대하는 것이 두려웠다. 그가 카잔 예술학교에 입학했을 때는 아마도 1910년 가을이었던 것으로 보이며 그의 예술적 영감은 미하일 브루벨Mikhail Vrubel과 폴 고갱이었다. 그러나 1913년 말, 그는 미래주의에 영향을 받은 스타일로 작업을 했다. 그의 미래주의에 대한 지향은 예술가 다비드 불뤼크와 시인 바실리 카멘스키 및 블라디미르 마야코프스키가 카잔을 방문했을 때 더욱 굳어졌다. 또한 1913년 8월로 날짜가 기록된 일기에는 바르바라 스테파노바Varvara Stepanova라는 인물이 언급되어 있다.[6] 동료 학생이었던 스테파노바는 그의 파트너이자 예술적 동지가 되며, 결국 1941년에는 아내가 되었다.

　　1916년 3월 모스크바에서 스테파노바와 합류한 로드첸코는 상점이라는 뜻의《마가진Magazin》전에 참여했다. 이는 블라디미르 타틀린Vladimir Tatlin이 페트로브카 거리의 상점을 빌려 열었던 유명한 미래주의 전시회였다. 이 시기에 로드첸코는 미래주의 회화 작품을 그렸을 뿐 아니라 벽지로 기하학적 추상화와 콜라주 작품을 창작했다. 1921년, 모스크바에서 열린《5×5=25》전에서 그는 세 개의 단색 캔버스를 선보였는데, 각각 빨강, 파랑 및 노란색이 칠해진 캔버스였다. 그러나 1년 후 그는 회화를 포기했으며 "우리는 더 이상 과정과 구성만을 재현해서는 안 된다"는 기록을 남겼다.[7] '구성주의constructivism'라는 단어는 1921년 1월에 만들어졌으며, 순수한 예술 습작과 보다 실용적인 디자인 작품 간의 연합을 강조하는 구상이었다. 예술이 사회에 중요한 역할을 해야 한다고 믿은 로드첸코는 모스크바 미술관 및 예술 문화 인스티튜트 등 여러 미술관의 사무국에서 활동했다. 1930년까지 그는 고등 예술-기술 워크숍에서 강의했는데, 이곳은 아방가르드 예술 및 건축의 중심이 되었다.

　　그 자신의 주장에 따르면, 로드첸코는 포토몽타주를 통해 사진에 입문했다.[8] 그 시작은 1918년이었을 것으로 추정되는데, 그와 스테파노바는 신문을 오려낸 것, 엽서 및 우표 등으로 작품을 만들었고 이는 잡지 『키노-포트Kino-fot』에 실렸다.[9] 최초의 주요한 포토몽타주 작품은 블라디미르 마야코프스키Vladimir Mayakovsky의 시「프로 에토Pro eto」(1923)를 위해 만든 일러스트였다. 이 작품은 대부분 사진을 오려낸 것으로 마야코프스키와 그의 연인 릴리아 브리크를 아브람 스테렌베르크가 찍은 것이다. 또한 1923년 로

드첸코는 국영 식료품점 및 백화점 모셀프롬과 GUM 등의 광고를 디자인하기도 했다.

로드첸코는 1924년 첫 카메라(아마도 중형의 이오킴Iochim 카메라로 유리 평판 및 시트형 필름을 모두 사용하는 기종)를 사고 집에 임시 암실을 마련했다. 이 시기에 그는 1923년에 창간된 잡지 『LEF』(레비 프론트 이스쿠스티프Levy front iskusstv 또는 '예술의 좌향 일선Left Front of the Arts')와 관련한 모임의 멤버였다. 로드첸코는 『LEF』지와 그 뒤를 이은 잡지 『노비 LEFNovyi LEF』의 모든 표지를 디자인했으며, 이 중 상낭수에 그의 사신이 실려 있다. 그의 초기 사진은 이 잡지와 연관된 다양한 작가, 화가 및 비평가들의 기초적인 초상 사진이었다. 1920년대 중후반, 로드첸코는 영화 작업에도 이 초상 사진에 나타난 몇몇 평론가들과 함께 일하기도 했는데, 이 사진들은 뚜렷한 경계선과 논리적 공간 설정으로 영화의 영향을 보여 준다. 1925년경 그는 주로 베스트 포켓Vest Pocket이라는 코닥의 롤 필름 카메라를 사용했고, 이는 그가 러시아에서 '로드첸코 포어쇼트닝Rodchenko foreshortening' 및 '로드첸코 원근법Rodchenko perspective'으로 알려진 보기 드문 시점을 실험하기 시작했던 카메라다.[10] 로드첸코의 외동딸 바바라는 아버지가 모델을 촬영하는 방법은 끊임없이 대상 주위를 돌아다녀 자신이 지금 사진을 찍히고 있는지 눈치채지 못하게 하는 것이었다고 회상한 바 있다.

1928년에 로드첸코는 아방가르드 예술가, 디자이너, 건축가 및 영화 제작자들의 모임인 '옥토버October'의 멤버가 되었다. 2년 후 그는 보리스 이그나토비치Boris Ignatovich와 함께 사진 분과를 결성했고 이는 원래의 옥토버 모임이 1931년에 해산되고 나서도 더 오랫동안 지속되었다. 연구가 겸 큐레이터 마르가리타 투피친Margarita Tupitsyn에 따르면, 이 단체의 멤버들은 "혁명적인 사진 ……그 자체로 사회주의적 삶의 방식과 공산주의 문화를 널리 알리고 주장하는 목적을 세우는" 사진을 옹호했다고 한다.[11] 그러나 이 단체는 이데올로기적으로 러시아 프롤레타리아 사진 기자 협회ROPF만큼이나 건전하지는 않았다. 이 협회가 생각하는 소비에트 사진은 보다 서술적이고 선전적이어야 했다. 1928년 『소비에트 포토』의 기사는 로드첸코의 사진 3장과 함께 이와 매우 비슷한 서구 사진작가들(아이라 W. 마틴, 알베르트 렝거파치 및 라슬로 모호이너지)의 사진들을 짝지어 실으며 로드첸코가 서구를 모델로 이미지를 도용하고 있다고 제시했다. 1932년 로드첸코의 연작인 젊은 소비에트 스카우트 단원들의 사진이 『프롤레타리안 포토』지에 실렸는데, 이 매체는 ROPF가 조종하는 저널이었다. 〈트럼펫을 든 선구자Pioneer with a Trumpet〉(1930)와 같은 작품은 실험적 사진의 승리로 묘사되지 않고 젊은 애국자의 이미지를 의도적으로 왜곡했다는 평을 받았다. 부르주아적 형식주의라는 명목으로 반복적으로 공격을 받은 옥토버 그룹은 로드첸코를 외면했고 (그가 직접 남긴 기록에 따르면) 그를

대신할 대표로 이그나토비치를 내세웠다.[12]

로드첸코는 실제로 서구의 동시대인들과 강한 유대 관계를 맺고 있었다. 1920년대에 그는 친구들과의 연락망 및 직업적인 유대 관계를 통해 유럽과 미국의 사진 발전과 수준을 나란히 했다. 1922년 로드첸코의 사진들은 베를린 잡지 『베시치*Vesbch*』에 실렸다. 1925년 그는 파리를 방문했는데, 그가 디자인한 노동자 클럽 실내 건축이 파리에서 열린 장식미술 및 현대 산업 만국박람회의 소비에트관에 전시되었다. 파리에 있는 동안 그는 사진 및 영상을 촬영할 수 있는 데브리 셉트 시네*Debrie Sept cine* 카메라를 구했고 3년 후 라이카를 구입했다. 1928년 1월, 알프레드 H. 바*Alfred H. Barr*는 뉴욕현대미술관 최초의 디렉터가 된 직후 로드첸코와 스테파노바를 그들의 모스크바 아파트에서 만났다. 1929년 로드첸코의 작품 14점이 슈투트가르트에서 열린 중요한 사진 전시회《영화와 사진》에 전시되었다. 그러나 이는 1930년대 국영 에이전시를 통하지 않은 서방과의 관련성에 관한 의심을 더욱 부풀릴 뿐이었다.

1932년 국영 출판사 이조기스*Izogiz*는 로드첸코에게 모스크바를 카메라로 기록해 달라고 의뢰했고, 그 결과로 나온 이미지 중 몇 장은 (그의 딸이 등장하는 유명한 사진 〈라디오를 듣는 사람*Radio Listener*〉을 포함해) 엽서로 발행되었다. 이 사진들에 대해 그는 영화에서 받은 영감을 재차 강조했다. 특히 발터 루트만의 〈베를린: 거대 도시의 교향곡*Berlin: Symphony of a Great City*〉(1927)과 지가 베르토프의 〈카메라를 든 사나이*Man with a Movie Camera*〉(1929)의 영향을 특별히 언급했다. 1933년 모스크바 거리에서 사진 촬영을 제한하는 법이 통과되었고, 로드첸코는 자신의 활동을 공식 행사, 서커스, 극장 및 도시 외곽 촬영 등으로 국한시켰다. 같은 해 이조기스의 또 다른 의뢰로 그는 백해와 발트 해를 연결하는 운하 건설을 기록하기 위해 카렐리아로 떠났다. 이 운하는 스탈린의 최초 5개년 계획의 대표적인 사업이었다. 1937년 그의 작품들 중 몇 장이 푸시킨 미술관에서 열린《제1회 사진 예술 총연합 전시회》에 포함되었다.

푸시킨 미술관의 전시를 되돌아보며, 로드첸코는 "나는 모든 것을 더 색다르게, 더 잘했어야만 했다"[13]고 애석해했다. 1937년 12월 그의 이러한 생각은 더욱 확고해졌다. "오늘 나는 많은 생각 끝에 내 예술에서 또 다른 결정적 전환이 필요하다고 결심했다. 무언가 따뜻하고, 인간적이며, 보편적인 어떤 것을 행해야 한다! 파시스트, 아첨꾼 및 관료들의 물음에 미리 대답하겠다. 인민들을 조롱하지 말고, 마치 어머니처럼 정감 있고 친근하며 부드럽게 대하라. 인민들은 지금 매우 외롭다. 그리고 거의 완전히 잊혔다."[14] 이렇게 파시즘에 대한 비판의 방향을 잡은 그는 이후 일기에 쓴 글들을 통해 스탈린의 집산주의 운동으로 발생할 인적 손실, 이를테면 백해와 발트 해 운하 건설에 동원된 강

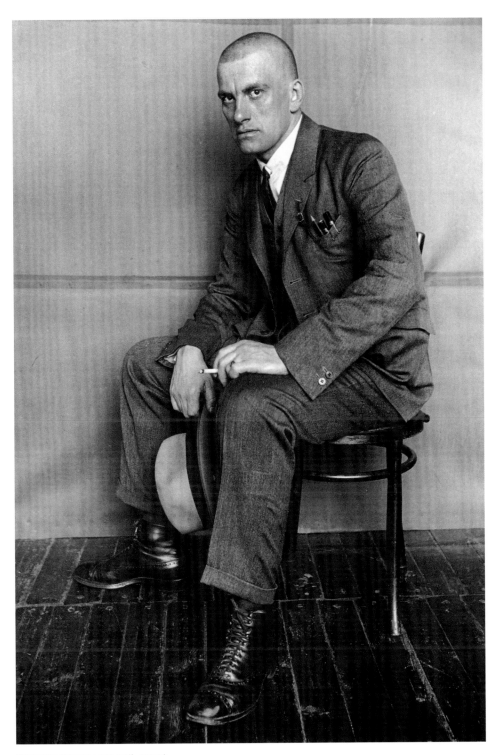

〈블라디미르 마야코프스키의 초상〉, 1924년

〈시위 행렬〉, 1928–1929년

제 노동에 대해 진심 어린 걱정을 보여 준다. 그는 극장에서 사진을 찍는 쪽으로 관심을 돌려 발레, 서커스 및 기타 오락 활동을 촬영했으며 이를 공식적인 소비에트 문화에 대한 저항으로 삼았다(서커스는 그가 1935년에 다시 회화로 돌아가 작업한 연작의 주제이기도 하다). 이 사진들 중 일부는 연초점의 탬버Thamber 렌즈로 촬영되었는데, 사진에 흐릿한 낭만적인 분위기를 더하여 아마도 그가 가졌을 개인적이고 정치적인 향수를 드러낸다.

제2차 세계대전 동안 로드첸코는 지속적으로 부르주아 형식주의자라는 비난을 받았으며, 1951년에는 소비에트 예술가 연합의 모스크바 지부에서 임시로 퇴출당했다. 그의 명성은 그가 숨을 거둔 다음 해부터 부활하기 시작했는데, 스테파노바가 기획하고 모스크바 기자 중앙국에서 열린 최초의 개인전이 계기였다. 아이러니하게도 이 전시는 검열을 당하지 않았고, 그렇기 때문에 1920년대 서방의 예술과 깊은 연관이 있는 로드첸코의 작품도 전시할 수 있었다. 로드첸코와 에드워드 웨스턴과 같은 인물들 사이에는 지리적 및 이데올로기적인 거리가 있다. 그러나 새로운 사진의 언어를 찾기 위한 연구가 근대의 역동성으로 표현되었다는 점을 볼 때, 그들이 사진에 관해서는 거의 동일한 신념을 가지고 있었다고 해도 좋을 것이다. ■

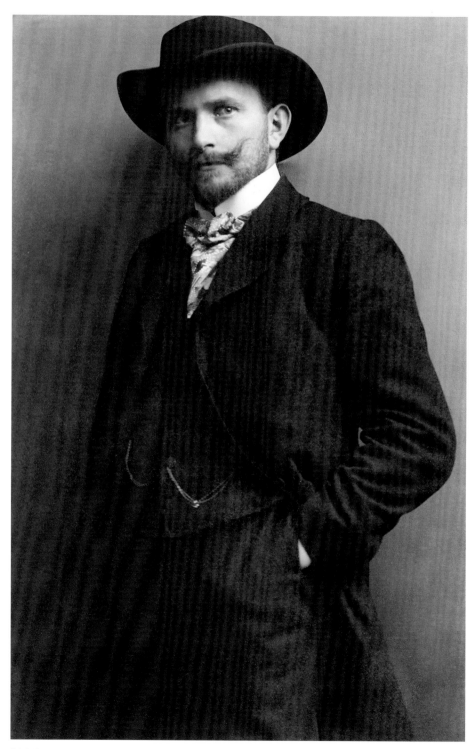

〈자화상〉, 1904년경

아우구스트 잔더
August Sander

1876-1964

(사진은) 인상적인 아름다움을 가진 것들을 재생할 수 있으며, 심지어 잔인할 정도로
정확하게 재현할 수 있지만, 동시에 터무니없이 기만적일 수도 있다.

_아우구스트 잔더

아우구스트 잔더의 『우리 시대의 얼굴*Face of Our Time*』(1920)의 서문에서 알프레드 되블린
Alfred Döblin은 "우리는 그의 사진을 원하는 방향으로 얼마든지 해석할 수 있다"고 썼다.[1]
사실 잔더의 사진, 그리고 잔더라는 사람은 매우 다양한 각도로 해석할 수 있다. 당대
의 선구적인 비평가들이 그의 초상 사진에 바친 찬사는 잔더라는 이름을 사진 및 20세
기 예술의 역사 속에 영구히 자리 잡게 만들었다. 그러나 당대 독일 사회의 유형론을 광
범위하게 다룬 그의 초상 사진집 『20세기 사람들*People of 20th Century*』에 쏟아진 비할 데 없
는 숭배에 비해 그의 풍경 사진은 평론가들의 관심을 거의 끌지 못했다. 그러나 신즉물
주의의 기수가 한 장르에서만 전위적이었을 리는 없을 것이다. 여러 증거들로 보아 잔
더의 초상 사진과 풍경 사진은 모두 같은 목적에 기반을 두고 있는데, 바로 더 고차적
인 사진 습작을 통해 상업으로 축소되어 버린 예술에서 잠시 벗어나기 위한 것이었다.

잔더는 독일 라인란트팔츠 지방의 헤르도르프에서 태어났다. 헤르도르프는 탄광촌
이었으며, 잔더의 아버지는 원래 광산 목수였다가 가족 단위의 소규모 농지를 운영하
고 있었다. 아버지 아우구스트 잔더는 아들의 그림 실력을 고무시켜 주었으며, 어머니
는 아들을 약초 채집에 자주 데리고 나갔다.[2] 아홉 아이들 중 한 명이었던 아우구스트는
지역의 프로테스탄트 초등학교에 입학했으며 관습에 따라 동네의 탄광에서 광재 더미
를 돌보는 일을 했다. 어느 날 그는 광산에서 취재를 하던 사진 기자를 만나 그의 장비
를 운반해 주었는데, 아마도 하인리히 슈멕으로 생각된다. 카메라를 덮은 천 아래로 머
리를 들이밀어 보도록 허락을 받은 잔더는 자신이 본 것에 매료되어 버렸다. 그는 삼촌
의 도움을 받아 사진 장비를 살 돈을 모았는데, 바로 13×18센티미터 카메라와 아플라
나트Aplanat 렌즈, 그리고 삼각대였다. 그의 아버지는 그가 가족이 사용하는 헛간 근처에
암실을 만들도록 도와주었다. 잔더는 자신의 사진 입문에 대해 사진이라는 수단이 주제
를 다루는 것에서 갖는 특권으로 설명했다. "나는 어떻게 카메라를 가지고 풍경을 포착
할 수 있는지 처음으로 보았다."[3]

잔더는 1897년 병역을 완수하기 위해 입대했으며, 트리어에서 복무하는 기간 동안

자유 시간에는 그 지역 사진작가의 어시스턴트로 일했다. 1899년부터 1901년까지 병역을 마친 그는 이후 이 마을 저 마을로 옮겨 다니며 어시스턴트 일을 계속했다. 1901년 그는 오스트리아의 린츠에 정착했는데, 이곳의 그라이프 사진 스튜디오에서 일했다. 1902년에는 트리어에서 만난 안나 자이텐마허와 결혼했으며 1년 후 첫아들 에리히를 얻었다. (이 부부는 세 아이를 더 낳았는데, 1907년에 둘째 아들을 낳았으며 1911년에 태어난 쌍둥이 중 한 명은 태어나자마자 사망했다.) 또한 잔더가 사업 파트너와 함께 린츠에서 스튜디오를 개업한 것도 1902년의 일이다. 1904년에 드디어 잔더는 자신만의 이름을 내건 스튜디오를 갖게 되었다.

잔더가 사진으로 명성을 얻기 시작한 것은 린츠에 있었을 때의 일로, 국내 공모전에서 수상을 하고 국제 전시에 참여하면서부터다. 비록 대상이 실제보다 잘 나오도록 원판을 수정한 작품은 아니었지만, 그 역시 사진에 회화적 감성을 더한 수작업 현상 방식을 선호했던 것으로 보인다. 1906년 린츠의 란트하우스 파빌리온에서 열린 전시회에는 그의 대형 사진 100여 점이 전시되었는데, 대부분이 풍경 사진으로 검 바이크로메이트 gum bichromate(고무를 바탕으로 한 감광제에 수채화 물감을 섞어 종이에 바른 다음 빛을 감광시켜 화상을 표현하는 기법-옮긴이) 기법, 피그먼트 및 브롬오일 인화법을 사용했으며 일부는 컬러 사진이었다. 1909년 11월 잔더는 린츠 스튜디오를 팔고 가족과 함께 잠시 트리어로 이사했다. 다음 해 잔더는 쾰른으로 다시 이사하여 스튜디오를 열었다.

잔더의 일생의 작품인『20세기 사람들』은 그의 상업적 작품들을 기반으로 한다. 1911년경 일거리가 필요했던 그는 자전거를 끌고 나가 야외에서 초상 사진을 찍을 고객들을 찾아다녔다. 베스터발트의 농부들은『20세기 사람들』의 첫 번째 포트폴리오를 채워 주었다. 잔더에 따르면, 이들은 가장 대지와 가까운 사람들이며 이 프로젝트의 시발점이 된 원형이다. 그러나 보편성을 추구한 그의 작업에도 주관적인 면이 있었다. 잔더는 후에 주장하기를 자신이 최초로 진지하게 작업한 사진은 젊은 시절의 것이며, 고향에서 찍은 그의 초창기 초상 사진 작업 기법, 즉 정면을 향한 포즈, 날카로운 특징 및 의상 묘사, 전혀 보정하지 않은 사진은 그의 성숙한 후기 스타일의 기반이 되었다. 잔더의 1912년 레터헤드(편지지 윗부분에 인쇄된 개인, 회사, 단체 등의 이름과 주소-옮긴이)는 풍경 사진이었는데, 이 역시 그가 시골과 계속 연고를 두고 있었음을 말해 준다.

1914년에 전쟁이 발발하기 전, 잔더는 지역 방위군으로 징집되었으며 안나는 전선에 나가는 군인들의 사진을 찍고 전사한 이들의 사진을 인화하여 가족의 생계를 유지했다. 바이마르 공화국의 경제 공황이 극심했던 시기, 잔더는 점령 부대에 있는 이들 일부를 고객으로 유치했으며 (이들은 음식으로 그에게 비용을 지불했다) 또다시 떠돌이 사진

작가가 되었다.

1927년 후반 잔더의 전시회《20세기 사람들》은 쾰른 미술 협회에서 열린 대규모 미술 전시회의 일부로 개최되었다. 이 전시를 위해 쓴 글에서 그는 해당 전시를 '사진적 그림을 통한 문화적 작업'이라고 묘사했으며, "내게 완전히 본성에 충실한 우리 시대의 모습을 표현하는 데 사진보다 좋은 수단은 없어 보인다"고 했다.[4]《20세기 사람들》은 이후 일곱 개 섹션으로 나뉘었는데, 각각 '농부', '숙련된 상인', '여성', '계층과 직업군들', '예술가', '도시' 및 '최후의 사람들'로 집약되었다. 잔더에 따르면, 이 프로젝트는 '땅의 사람들부터 문화의 가장 높은 곳에 위치한 이들, 그리고 백치들에 이르는 가장 정련된 단계들'을 제안했다.[5] 이는 단지 산업시대의 시각적 사회학이 아닌, 전통적인 상업 구조에서 볼 수 있는 사회의 전근대적 계급이 바뀌어 가는 분명한 증표였다.

『우리 시대의 얼굴』은 보다 대규모 프로젝트에서 선별한 60장의 사진집이다. 이 책의 서문에서 되블린은 잔더가 비교 사회 분석학 마음대로 이용할 수 있는 도구를 가지고 있었기 때문에 유리한 위치를 선점했다고 언급했다. 해설자들은 잔더가 대상에 접근하는 방식의 특징에 대해 주로 전체적으로 형성된 미학과 관념적 프로그램의 일부가 되는 방식이라고 규정하는 경우가 많다. 하지만 이는 그의 일생의 작업이 상업적 초상 사진에서 나왔다는 사실을 간과하는 것이다. 그는 정립된 사회학적 카테고리를 사용하지 않았으며, 자신의 방법에 대해 과학적으로 접근하지도 않았다. 그의 방법은 자주 언급되듯이 '예술가' 스타일이었다고 하는 것이 더 좋은 표현일 것이다. 일부 연구가들은 객관성이야말로 작업 수단과 함께 그의 최종 목표였다고 주장하지만, 잔더는 이 프로젝트에 대해 자신이 '본성을 통해 영혼을 드러내어 이를 재현하는 방법'을 찾기 위해 애썼다고 이야기했다.[6]

『20세기 사람들』의 초상 사진 대부분은 겉보기에는 민족지학을 의도한 것처럼 느껴지는데, 어떤 의미에서 모델들이 마치 검사장에 진열된 인종들처럼 보이기 때문이다. 잔더는 이러한 단순명쾌함을 '차이스Zeiss 사의 렌즈, 정색 건판과 상응하는 필터 및 맑고 입자가 고운 광택 인화지'를 써서 얻었다.[7] 이러한 인화지는 보통 산업 또는 건축 사진을 찍는 것에 사용되는데, 작업했을 때 객관적인 느낌을 더해 주기 때문이다. 1920년대 잔더는 쾰른 전위 예술가 그룹의 멤버들과 가까워졌고, 프란츠 자이베르트는 그의 객관적 초상 사진들을 이 그룹의 저널『a-z』에서 재발행하고 지면을 통해 집중적으로 논의했다.[8]

『우리 시대의 얼굴』에 찬사를 보낸 또 다른 동시대 인물로는 발터 베냐민이 있는데, 그는 잔더가 치장 없이 수수하게 표현한 사회상을 높이 평가했다. 대상이 스스로 보이

기를 원하는 모습을 그려 내는 것은 국가사회주의의 맥락에서 중요한 기반이었기에, 그
러한 모습보다는 대상을 있는 그대로 그려 낸 잔더의 사진 원본과 책들은 히틀러의 제
3공화국 문화부에서 압류 및 파기했다. 잔더는 자신의 프로젝트에 정치적 의도가 전혀
없다고 단언했지만, 1934년 그의 아들 에리히가 독일 사회주의 노동당의 운동가로 체
포된 점은 잔더 자신의 입지에 의문을 남기는 일이다. 특히 2년 후『우리 시대의 얼굴』
이 금서가 된 점은 잔더가 아들의 당 책자 인쇄를 도와준 것과 연관이 있을 것이며, 그
스스로도 반파시스트주의자임을 숨기고 있었을지도 모른다는 추측을 낳게 했다.

　　1944년에 잔더는 새로운 프로젝트에 착수했는데, 바로 신체 일부분을 연구하는 것
으로 원래 가지고 있던 원판의 일부를 부분적으로 활용했으며, 이를 계층과 노동의 기
표로서 드러내려는 것이었다. 같은 해 에리히는 맹장염을 제대로 치료받지 못해 감옥에
서 숨을 거두었으며 잔더의 쾰른 아파트와 스튜디오는 공습으로 파괴되었다. 또 1946년
의 화재로 그의 지하실에 있는 25,000여 장의 원판 필름 또한 모조리 타 버렸다. 이러
한 비극에도 잔더는 지속적으로 자신의 작업을 알리고 전시했다. 1951년에 열린 제2회
포토키나Photokina(세계 최대 사진 기자재 전시회-옮긴이)에 그의 사진이 전시되었고, 덕분
에 1952년에 그는 에드워드 스타이켄을 만났다. 스타이켄은 자신의 획기적인 전시였
던《인간 가족》(1955)전에 잔더의 작품 상당수를 선택해 전시했다. 1960년에 잔더는 독
일 공화국 일급 훈장을 받았다. 이보다 3년 전 안나가 세상을 떠났기 때문에 당시 그
는 혼자였다.

　　잔더는 객관성에 가치를 둔 모더니스트였던 만큼 괴테를 인용했던 낭만주의자이기
도 했다. 그는『20세기 사람들』로 자신이 지닌 시골에 대한 강한 유대를 주장하는 동시
에 자신의 마음이 향했던 고도의 대도시적 문화를 표현해 냈다. 이 프로젝트는 당시 일
어난 거의 유례를 찾아보기 힘들었던 사회적, 경제적 및 정치적 격변 속에서 확실성에
대한 갈망을 이야기했다.『20세기 사람들』의 가장 강렬한 면은 아마도 잔더가 이 프로
젝트를 완성할 수 없었다는 점일 것이다. 지극히 주관적인 프로젝트인 이 같은 작업은
그의 죽음과 함께 완성되기 때문이다. ■

〈젊은 농부들〉, 1925-1927년

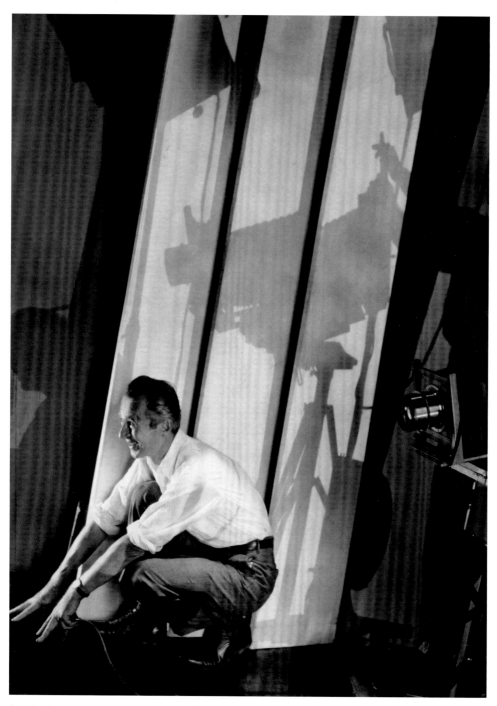

〈스튜디오에서 찍은 자화상〉, 1929년경

에드워드 스타이켄

Edward Steichen

1879-1973

내 모든 작품은 상업적이다.

_에드워드 스타이켄

에드워드 스타이켄은 일생 동안, 그리고 사후에도 같은 세대의 어떤 사진작가들보다 많은 찬사를 받았다. 또한 그는 역사상 가장 많은 이들이 방문한 전시로 1955년 뉴욕현대미술관에서 처음 열렸던《인간 가족》전을 기획했다. 그러나 어떤 면에서 스타이켄은 앤설 애덤스와 더불어 '사진의 적그리스도'이기도 했다.[1] 국제 회화주의 사진 운동의 중심 인물이었던 그는 1920년대 초반 콩데 나스트 사의 최고 사진작가가 되었으며, 1929년에는 "예술을 위한 예술은 죽었다"라는 말을 남겼다.[2] 뉴욕현대미술관의 사진 큐레이터로서 그는 주제가 분명하고 대중적인 네 개의 전시를 기획했는데, 이 전시들은 사진이 갖는 메시지의 힘을 잘 보여 주었다. 그러나 그가 커뮤니케이션 수단으로서 사진의 역할을 부정하는 대신 사진의 이러한 점을 더욱 고귀하게 나타내려 한 점은 마치 그를 비난하는 이들과 타협하려 했던 증거처럼 여겨졌다.

룩셈부르크의 비빙겐에서 에두아르 장 스타이켄Eduard Jean Steichen이라는 세례명으로 태어난 그는 장피에르 스타이켄과 마리 켐프의 첫아들이었으며, 나중에 어머니에 대해 "내 인생에서 길을 알려 주고자 영감을 준" 여성이라고 회상했다.[3] 임신하면서 새로운 삶을 위해 먼저 미국으로 남편을 보낸 것도 마리였다.[4] 당시 그녀와 18개월 된 에두아르가 남편을 따라 정착했지만, 당시 장피에르는 거의 극빈자 상태였다. 이들 가족은 미시건의 핸콕에 자리 잡았고, 이곳에서 마리는 양장 사업을 시작하고 모자 가게를 열었다. 그녀의 남편은 건강 악화로 구리 광부 일을 그만둘 수밖에 없었으며 이후 잡화점에서 점원으로 일했다. 1888년 마리는 9살의 아들을 위스콘신 주 밀워키의 교외에 있는 가톨릭 계열 기숙학교에 보낼 수 있었다. 이곳에서 그녀는 다른 모자 가게를 열고 남편은 집안일을 했다.

스타이켄의 부모는 그가 스스로를 예술가로 생각하도록 장려했으며, 14살 때 그는 학교를 떠나 상업 예술 회사인 아메리칸 파인아트 컴퍼니에서 견습생으로 일하기 시작했다. 1년 후 그의 어머니는 그에게 코닥의 '탐정용' 카메라를 살 돈을 주었다. 그는 곧 이 카메라를 코닥 4×5인치 프리모 접이식 뷰 카메라로 보상 구입했으며 가족과 함께

사는 집의 지하 창고에 암실을 만들었다. 아메리칸 파인아트 컴퍼니에서 일하면서 스타이켄은 더 나은 시각적 효과를 주기 위해 회사의 포장 및 광고에 사진을 쓰도록 했는데, 이는 그가 나중에 자신이 '유용한' 사진을 만드는 데 헌신했다는 증거로 언급한 일이기도 하다.[5]

스타이켄의 예술적 포부는 견습생으로서의 소관을 훨씬 넘어서는 것이었다. 1896년에서 1897년까지 그는 밀워키 예술학생연맹을 설립하는 데 중요한 역할을 맡았는데, 이는 노동자이면서 그림을 그리는 이들의 그룹으로 예술성을 지향하는 단체였다. 그의 미학적 취향은 지역 도서관에서 본 휘슬러와 모네 등의 작품집에서 형성되었다. 그가 문학적으로 선호한 작품들은 입센, 쇼 및 소로 등으로 그의 여동생 릴리안의 영향을 받았다. 뉴욕의 카메라 클럽 저널인 『카메라 노트Camera Notes』에서 영감을 받은 그는 그가 '확산'이라고 부른 부드러운 느낌을 사진에 나타내기 위해 애썼다.[6] 1898년 아메리칸 파인아트 컴퍼니는 그에게 주당 50달러의 정규직 자리를 제안했다. 이렇게 번 돈으로 그는 파리로 가겠다는 결심을 굳히게 되었는데, 그에게 파리는 '로댕의 위상을 가진 예술가들'[7]이 살아가고 작업하는 곳이었기 때문이다.

1900년 4월, 아마도 자신의 이름이 『카메라 노트』지에 언급된 데 힘입어서인지 스타이켄은 뉴욕의 카메라 클럽에 찾아가 편집장 알프레드 스티글리츠를 만났고, 두 사람은 예술적 동료로 의기투합했다. 스타이켄은 파리의 아틀리에에서 일하는 꿈을 안고 뉴욕에서 프랑스로 떠나는 배를 탔다. 파리에 도착한 그는 이 도시를 다른 유럽을 둘러보기 위한 기지로 삼았다. 1900년 9월 런던을 방문한 그는 스티글리츠의 막강한 경쟁자였던 프레드 홀랜드 데이Fred Holland Day가 구성한 《미국 사진의 새로운 학파The New School of American Photography》 전시회에 참여하게 되었다. 1901년 이 전시가 파리로 옮겨가면서 선구적인 프랑스 사진작가였던 로베르 드마시Robert Demachy는 스타이켄을 뉴아메리칸 학파의 '앙팡 테리블'이라고 불렀다.[8]

1902년에 스타이켄은 파리의 한 갤러리에서 최초의 개인전을 열었는데, 이 전시에서 그는 회화와 사진을 모두 선보였다. 이 시기에 그는 검 바이크로메이트와 같은 사진 작업 과정 및 붓질, 수채화 기법과 같은 화가들이 쓰는 도구를 합쳐서 전혀 사진 같지 않은 결과물을 만들었고 컬러 사진도 실험했다. 1902년 8월, 그는 잠시 밀워키로 돌아왔다가 뉴욕으로 이사했으며, 5번가 291번지에 집과 스튜디오를 임대하여 초상 사진작가로 일했다. 1903년 10월, 스타이켄은 미주리 출신의 음악가로 파리에서 만난 클라라 스미스와 결혼했다. 그들이 만날 당시 스타이켄은 스티글리츠와 함께 새로운 사진 저널 『카메라 워크Camera Work』를 기획하고 있었는데, 1903년 4월에 발행된 이 저널의 2호는

스타이켄의 사진에 헌정되었다. 스타이켄 부부가 바로 맞은편인 5번가 293번지의 새 아파트로 이사한 뒤, 291번지는 스티글리츠가 이끄는 예술 사진작가 모임인 '사진 분리파Photo-Secession'의 본부가 되었다.

이들이 첫아이 메리를 낳은 지 2년째 되던 해인 1906년 10월, 스타이켄 부부는 파리로 돌아왔다. 에드워드의 계획은 화가로 살면서 스티글리츠를 위한 현대 미술을 발굴해 291번지에 전시하는 것이었다. 1907년 스티글리츠가 파리를 방문했을 당시, 스타이켄은 뤼미에르 형제의 오토크롬 컬러 인화 소개 행사에 참석했으며 둘은 그해 여름 내내 열정적으로 이 방식을 실습했다. 1908년 스타이켄 부부는 파리 동쪽의 불랑지에 집을 구했다. 이들의 둘째 아이 케이트 로디나는 로댕을 본떠 이름을 지었으며 그해 5월에 태어났다. 정원 일을 도울 때 아버지와 가까워졌다고 느꼈던 스타이켄은 꽃을 키우기 시작했으며[9] 유럽을 여행하고 매년 뉴욕에도 방문했다.

1914년 9월 독일의 힘이 강해지자 스타이켄과 그 가족은 불랑지의 빌라를 버리고 뉴욕으로 돌아갔다. 그와 클라라가 불화를 겪게 되자 그들은 1915년 5월 별거를 결정했고 클라라와 케이트는 잠시 프랑스로 돌아갔다. 1900년 3월에 미국 시민권자가 된 스타이켄은 1917년 미군에 입대했다. 귀화 서류상의 이름은 이미 에드워드 스타이켄이었지만, 그가 서명을 할 때도 '에드워드'라고 쓰기 시작한 것은 이때부터다. 자서전에 따르면, 입대 결정은 영국의 여객선 '루시타니아 호'가 독일군 U-보트 공격으로 침몰한 데 대한 스티글리츠의 반응에서 영향을 받았는데, 스티글리츠는 "그럴 만하다"[10]고 이야기했다고 한다.

1917년 8월, 스타이켄은 신설된 미군 통신대의 사진부서 최초의 중위가 되었다. 그는 그해 11월에 프랑스로 파견되었으며 1918년 제2차 마른 강 전투 기간에는 불랑지에 있는 자신의 집을 군인들의 임시 숙소로 내주었다. 또한 그해 그는 항공사진 책임자로 복무했다. 소령으로 진급한 스타이켄은 전쟁이 끝난 이후에도 이 부서에 남아서 연합군의 항공사진을 체계적으로 정리했다. 1919년 프랑스 정부는 그에게 레종 도뇌르 슈발리에 훈장을 수여했는데, 이는 전쟁 중 그가 받은 여러 훈장 중 하나다. 클라라가 '남편과의 관계를 멀어지게 만들었다'는 명목으로 친구에게 소송을 걸어 뉴욕 신문상에서 그의 명예를 실추시킨 것도 이 시기였다.[11] 클라라는 재판에서 패소했으며 이들 부부는 1922년에 이혼했다.

스타이켄의 사진 스타일이 회화주의에서 모더니즘 경향으로 서서히 바뀌기 시작한 것은 1914년부터다. 그는 전쟁의 영향에서 완전히 빠져나오지는 못했지만, 결국 '단순한' 사진에 전념했던 상태에서 벗어날 준비는 충분히 되어 있었다. 1914년과 1915년 여

름, 스타이켄은 〈연꽃Lotus〉(1915)과 같이 문학적인 이름을 붙이고 날카롭고 정확하게 초점을 맞추어 자연물을 찍는 작업을 했다. 1919년 후반 그는 불랑지로 돌아와 1923년까지 가끔 뉴욕을 방문할 때를 제외하고는 계속 이곳에 머물렀다. 우울해했던 그는 로댕의 조언을 떠올리고 자연에서 예술적 영감과 작업거리를 찾기 시작했는데, 황금비율과 같은 조화를 기하학적으로 표현하는 데 몰두하게 되었다. 1920년대 초, 아인슈타인의 상대성 이론에서 영감을 받은 그는 〈시공간 연속체Time-Space Continuum〉(1920)와 같은 모더니스트적 관용구를 제목으로 붙인 추상적 구성 연작을 선보였다. 또한 그는 똑같은 컵과 그릇을 계속 반복해서 찍어, 사진이라는 수단을 기술적으로 완벽히 익혔다고 생각할 때까지 1천 장이 넘는 필름을 쓰기도 했다.

　　1923년에 뉴욕으로 다시 돌아왔을 당시, 스타이켄은 안정을 찾지 못하고 있었다. 『배니티 페어』지의 기사에서는 그를 '현존하는 최고의 초상 사진작가'라고 규정했지만, 그가 회화를 위해 사진을 포기했다고도 주장했다.[12] 그는 편집장에게 이는 사실이 아니라고 설명하는 편지를 보냈으며, 곧 잡지의 사장인 콩데 몽트로즈 나스트에게 소개되었다. 스타이켄은 나스트가 소유한 출판사의 최고 사진작가가 되어 『배니티 페어』지를 위한 인물 사진 및 『보그』의 패션 사진을 작업했다. 스타이켄이 『보그』지를 위해 처음 찍은 사진은 그의 전임자인 회화주의자 아돌프 드 메이어Adolphe de Meyer의 영향을 받았으나, 곧 화려한 화법으로 당시 새롭게 유행하던 아르 데코 스타일을 그려냈다. 그가 『배니티 페어』에서 찍은 인물 사진에는 당대 스타들이 대거 등장했는데, 그중에는 프레드 아스테어, 그레타 가르보 및 찰리 채플린 등도 있었으며 이러한 유명인들의 매력은 그의 특징인 현대적 스타일과 잘 어울렸다.

　　1923년 『보그』지를 위해 프랑스를 방문했을 때, 불랑지에 들른 스타이켄은 사진에 대한 전념을 상징적으로 선언하기 위해 그의 회화 작품을 불태워 버렸다.[13] 큐레이터이자 예술사가인 나탈리 허시도르퍼Nathalie Herschdorfer에 따르면, 그가 1921년에 뉴욕에서 만난 배우이자 아마추어 사진작가인 다나 데스보로 글로버와 결혼한 것도 이때라고 한다.[14] 1924년에서 1931년 사이에 스타이켄은 콩데 나스트의 일 외에 광고 에이전시 J. 월터 톰슨과도 계약을 맺었다. 1926년 당시 그는 어마어마한 성공을 이루었지만(연 35,000달러 이상의 수입을 거두었다) 과로에 시달렸으며 신경쇠약으로 괴로워했다.[15] 2년 후 그는 코네티컷의 웨스트 레딩에 농장과 97헥타르의 대지를 구입했는데, 이곳에서 꽃을 재배하기 시작했다. 1929년에 그의 친구와 처남 칼 샌드버그Carl Sandburg가 출간한 그에 대한 책은 모든 예술이 상업적이라는 주장을 펼쳤으며 비평가들의 추천으로 매진되었다. 아마도 당시 세계에서 가장 유명한 사진작가였을 그는 1938년 콩데 나

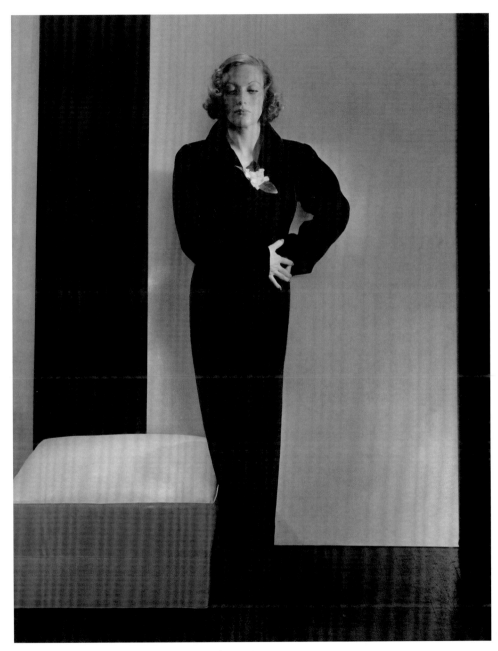

〈스키아파렐리의 드레스를 입은 조앤 크로퍼드Joan Crawford〉, 1932년

스트에서 퇴직하고 맨해튼 스튜디오의 문을 닫았다. 그는 다나와 함께 멕시코로 여행을 떠났으며 이곳에서 35밀리미터 콘탁스 카메라와 코다크롬 컬러 필름으로 습작을 했다. 그는 줄기차게 사진을 찍었고 전시회에 출품했으며 움파워그 농장에 자신과 아내의 새 집을 지었다.

1941년 가을, 미군 입대를 거절당한 스타이켄은 뉴욕현대미술관에서 국방에 대한 전시회를 기획하기 시작했다. 12월 7일 진주만 공격으로 전쟁은 시작되었다.《승리를 향한 길*Road to Victory*》은 1942년 여름에 마침내 선보인 전시로 유례없는 인기를 끌었다. 같은 해 초 스타이켄은 해군 예비역 중위가 되어 항공사진 부서를 감독했으며, 이 일 때문에 워싱턴 DC에 머물렀다. 1943년 말, 그는 자신의 팀과 함께 미 해군 렉싱턴Lexington호의 일상을 촬영하기 위해 남태평양으로 갔는데, 이들이 배 안에 있을 때 일본군 폭격기의 공격을 받았다. 1945년 초, 스타이켄은 광고 전문가 톰 말로니와 함께 뉴욕현대미술관과 미군을 위해《태평양에서의 힘*Power in the Pacific*》전시를 공동 기획했다. 그해 10월에 전역한 그는 67세의 나이에 두 번째로 공로 훈장을 받았다.

스타이켄에 따르면, 그가 뉴욕현대미술관 사진부서의 책임 큐레이터 일을 계속할 수 있었던 것은 말로니의 인맥 덕분이었다고 한다. 스타이켄은 1946년 이 직무에 임명되어 다음 해까지 일했다. 그해 겨울 앤설 애덤스는 이 직무의 전임자인 낸시 뉴홀에게 편지를 보내 "내 사진을 스타이켄이 다루도록 하느니 차라리 없애 버리겠다"고 말했다.[16] 스타이켄이 이후에도 15년간 뉴욕현대미술관에서 일할 수 있었던 것은 에이브러햄 링컨의 연설에서 그 제목을 빌려온《인간 가족》전의 영향과 떼려야 뗄 수 없는 관계가 있다. 273개국의 사진작가 68인이 찍은 1만여 장의 사진에서 503장을 선정해 전시한 이 전시회는 사진들을 인류가 보편적으로 가진 삶, 즉 탄생에서 죽음까지의 생애 주기에 따라 주제별로 나누어 전시했다. 이 전시회는 이후 37개국을 순회한 끝에 1995년 룩셈부르크에 영구히 자리 잡았다. 지금까지 뉴욕현대미술관에서 열린 전시 중 가장 값비싼 비용이 소요된 이 전시에 대해 스타이켄은 그의 어머니가 자신이 어렸을 때 '편견과 편협하고 배타적인 사고의 폐해'에 대해 말해 준 것이 계기가 되었다고 회고한 바 있다.[17]

뉴욕현대미술관의 큐레이터가 된 후 사진을 포기한 스타이켄은 나중에 코네티컷에 있는 그의 집 창문에서 사진을 찍었으며, 무비 카메라로 풍경을 필름에 담았다. 1961년 봄 뉴욕현대미술관은 그의 회고전을 열었는데, 이는 육체적으로나 정신적으로 그에게 대대적인 변화가 생긴 뒤였다. 1959년 다나가 암으로 사망하면서 이로 인한 고통으로 스타이켄의 건강이 악화되었고, 1959년까지 두 번의 심장마비가 왔다. 1960년 3월, 80세

의 나이에 그는 26세의 카피라이터 조안나 타움과 결혼했다. 조안나 스타이켄(결혼 후 이름)에 따르면, 남편은 '아주 예민하다'는 말을 자주 듣는 사람이었다고 하며, 그는 친한 사람들에게 조용하고 마치 개처럼 헌신하는 태도를 원했다.[18] 이 결혼은 그녀의 말에 따르면 '상호적 환멸'의 결과였다고 한다.[19]

스타이켄이 스티글리츠보다 창의적 예술의 개인적인 표현을 중시하지 않았다는 증거는 없지만, 그는 돈과 상관없는 허구적 세계를 유지할 수단을 가지고 있지 않았다. 그는 어머니의 성공과 아버지의 노력이라는 두 이민자의 이야기를 자신의 것으로 만들었는데, 이 중 후자에서는 영감을 얻고 전자를 닮고자 했다. 그는 일생 동안 다양한 분야의 작업을 섭렵했지만, 자신의 가치에 있어서는 결코 타협하지 않았다고 이야기할 수 있을 것이다. 스타이켄은 '신념'(예술을 위한 삶이라는 스티글리츠의 관념)에 헌신한다는 확고한 의지가 있었다. 단, 이 신념이 사람들의 생각을 바꾸기 위해서만 설파된다면 아무 소용이 없다는 사실을 그는 깨닫고 있었다. '테마' 전시회라고 주로 폄하되는 그의 전시는 뉴욕현대미술관에서 그가 큐레이터로서 기획한 60번이 넘는 전시 중 단 네 번에 지나지 않았다. 그중 세 번은 제2차 세계대전 중에 열렸고 다른 하나는 쿠바 미사일 위기로 인한 사진의 침체기에 기획되었다. 국가적 위기 때 그는 사진의 힘을 예상했고, 이야말로 그가 스스로에게 기대했던 의무였다고 말할 수 있을 것이다. ∎

〈자화상〉, 프라이엔발데로 추정, 1886년

알프레드 스티글리츠
Alfred Steiglitz

1864-1946

나는 사진을 위해 자살을 제외한 모든 것을 다 했다.
_알프레드 스티글리츠

알프레드 스티글리츠는 예술 형태로서의 사진에서 가장 영향력 있는 투사이자 미국의 현대 예술을 알린 가장 유명한 인물 중 한 명이다. 그는 1909년에 미술가 마리우스 드 자야스Marius de Zayas가 묘사한 캐리커처대로 '발상의 산파'였다. 스티글리츠는 선구적인 사진작가였을 뿐 아니라 '관념적 사진의 의미'[1]를 주창하며, 처음에는 기존의 사진 저널을 통해, 그리고 나중에는 자신이 펴낸 권위 있는 출판물 『카메라 워크』를 통해 열정적으로 논쟁을 벌였다. 그는 유럽과 함께 발견한 숙련된 예술가적 기교에 힘을 기울이고 신세계의 물질주의에 저항하면서, 미국의 창의성에 자극을 주기 위해 자신의 저널과 갤러리에 헌신했다. 그는 일생을 통해 미국 문화를 통치하는 반신반인의 지배자와 같은 위치가 되었으며, 자유를 설파하면서도 추종자들의 무조건적인 믿음과 충성을 요구했다. 그는 말이 많기로 유명했는데, 한번은 두 친구를 앞에 두고 무려 18시간이나 독백을 이어가기도 했다.[2] 배타적인 가족의 일원으로서 그는 "스티글리츠 가의 공통분모는 갖은 말썽, 로맨스, 미덕, 병, 고난, 그리고 승리 등이 다른 이들의 기준을 뛰어넘는 중요성을 지녔다는 점이다"고 이야기했다.[3] 자신에 관한 한 그는 자신이 가족과는 완전히 다른 사람이라고 느꼈으며, 스스로 당시의 시대뿐 아니라 자신이 자란 환경의 물질주의와 피상적인 문화에 저항하는 사람이라고 생각했다.

알프레드 스티글리츠는 뉴저지의 호보컨에서 에드워드 스티글리츠와 독일계 이민자로 뉴욕에서 남편을 만난 헤드윅 베르너의 아들로 태어났다. 유대계 무신론자였던 에드워드는 양모 판매 회사의 임원으로 성공을 거두었다. 이들은 여섯 남매 중 맏아들이었던 알프레드에게 다른 남매들보다 많은 것을 누리게 해 주었고 그를 걱정했으며, 지나칠 정도로 관심을 보였다.[4] 또한 그는 부모와 동일시되었고, 지속적으로 과잉 성취의 압박을 받았을 뿐 아니라 엄격한 도덕적 잣대를 강요받았다. 또한 그는 언제나 변덕스럽고 쉽게 화를 내는 성격이었던 아버지를 만족시키기 위해 노력했다. 1871년 여름 이들 가족은 맨해튼으로 이사를 했는데, 이곳에서 알프레드는 찰리어 인스티튜트와 그래머 스쿨 No.55, 뉴욕 시티 칼리지에서 교육을 받았다. 1874년 초부터 스티글리츠 가

족은 매년 뉴욕 주 북부의 애디론댁 산에 있는 조지 호수에서 여름을 보냈는데, 결국 1886년에는 이곳에 별장을 구입했다. 이곳은 알프레드가 평생 동안 돌아가고 싶어 했던 장소이기도 하다.

1881년 초, 48세의 에드워드 스티글리츠는 은퇴를 결심하고 가족을 데리고 유럽으로 갔다. 그의 쌍둥이 형제들과 함께 카를스루에에 있는 학교에 입학한 알프레드는 이후 베를린의 왕립기술대학교에 입학해 기계공학을 공부했으며, 베를린 대학교에서 다른 수업도 들었다. 그는 전공 공부보다는 연극, 음악, 체스 및 승마 등 학과 외 활동에 많은 시간을 쏟았다. 남아 있는 증거에 따르면, 그는 최소한 1882년 정도에 일찌감치 예술 사진을 찍기 시작했다.[5] 1883년 1월, 조각가이자 스튜디오 사진작가 에르트만 엥케 Erdmann Encke의 집에 잠시 머무르던 스티글리츠는 카메라와 현상 장비 세트 및 설명서를 구입해 사진 촬영 및 현상 과정을 독학으로 공부했다. 이 시기에 그는 헤르만 빌헬름 보겔Hermann Wilhelm Vogel 교수의 광화학 수업도 수강했는데, 이 수업에서 그는 재료를 한계에 이를 때까지 실험해 보았다.

다른 가족들이 뉴욕으로 돌아갈 때도 스티글리츠와 쌍둥이 형제들은 유럽에 남았다. 1887년 스위스와 이탈리아를 하이킹으로 여행하면서 스티글리츠가 찍은 사진들은 피터 헨리 에머슨이 심사하는 공모전에서 1등을 했다. 이렇게 초창기에 촬영한 스티글리츠의 사진들은 관용적인 의미에서 회화 느낌에 가까웠으며, 사진에는 그림 같은 풍경과 마치 다른 세기에서 온 것처럼 전원적인 인물들이 나타나 있다. 1890년 봄 스티글리츠는 빈으로 여행을 떠났는데, 이곳에서 그는 요제프 마리아 에더가 운영하는 국립 출판 및 사진 학교에서 공부했다. 그가 뉴욕으로 돌아온 시기는 1890년 9월경으로, 스티글리츠는 아버지와 가족의 친구들이 수를 쓴 덕분에 새로 설립된 인쇄회사인 헬리오크롬 컴퍼니에 입사하게 되었다. 다음 해 그의 두 친구도 이 회사에서 일하게 되면서 그와 동료들은 (스티글리츠의 아버지가 준 돈으로) 회사를 완전히 사들이게 되었으며 포토크롬 인그레이빙 컴퍼니로 이름을 바꾸었다. 뉴욕의 소음과 다루기 힘든 노동자들과 직면하면서 스티글리츠는 독일과 구세계의 가치에 향수를 느끼게 되었다.

1891년 초, 스티글리츠는 아마추어 사진작가 연합에 가입했으며 2년 후 『미국 아마추어 사진작가American Amateur Photographer』지의 무급 공동 편집자 일을 맡았다. 1893년 2월 핸드헬드 카메라를 빌린 그는 〈겨울〉, 〈5번가〉 등 다수의 사진을 찍었는데, 이에 힘입어 비슷한 카메라를 구입하게 되었다. 그해 여름 그는 친구이자 사업 파트너였던 조제프의 여동생인 에멜리네 오베메이어와 약혼했다. 스티글리츠는 아버지로부터 1년에 3천 달러를 받았고 부유했던 에멜리네도 같은 금액을 받았다. 이 부부는 1893년 11월에 결혼

했으며 다음 해 봄에 유럽으로 신혼여행을 떠났다. 그곳에서 스티글리츠는 새로 맞이한 아내가 자신이 피상적이라고 여겼던 것들, 즉 사교계, 쇼핑 및 패션에만 관심이 있다는 사실을 알게 되었다. 1898년 9월에는 딸 캐서린(키티라고 알려짐)이 태어났으며 이들 부부는 어퍼 이스트 사이드의 매디슨가 1111번지에 최소 세 명 이상의 가정부를 두고 가정을 꾸렸다. 스티글리츠는 나중에 자신이 빈곤과 가까운 삶을 살았다고 주장했는데, 이는 자신의 부모와 아내가 지녔던 출세 지향적인 가치관에서 자신을 분리시키려는 예술가적 허구다.

스티글리츠의 가족 안에서의 책임이 커지면서 그가 사진에 할애하는 비중도 커졌다. 1896년 5월, 그는 뉴욕 카메라 클럽의 창립 멤버가 되었다. 그는 이 협회의 저널 『카메라 노트』를 내부 조직에서 독립 부서로 옮기고 광고 수익으로 운영하도록 바꾸었으며, 1897년 7월에 편집장이 되었다. 1898년에 그는 펜실베이니아 예술 아카데미에서 열린 《필라델피아 사진 살롱》 전시회의 작품 선별 및 전시에 참여했으며, 이 전시는 예술로서 사진을 선보인 전시회 중 미국 미술관에서는 처음으로 열린 것이었다.

1900년이나 1901년경 그는 『카메라 노트』를 자신의 영향 아래 두려 한다는 이유로 카메라 클럽과 대립했고, 육체적 쇠약으로 괴로워하던 스티글리츠는 조지 호수로 요양을 떠났다. 이렇게 어려운 상황들로 인해 건강이 나빠진 것은 상당 부분 그 스스로 만든 삶의 패턴에서 비롯된 것이기도 했다. 1902년 3월, 스티글리츠는 뉴욕의 국립예술협회에서 《사진 분리파의 미국 회화적 사진전*American Pictorial Photography Arranged by the Photo-Secession*》을 열었다. 이 전시회는 그가 단 몇 주 전에 명명한 그룹인 사진 분리파를 처음 선보였던 자리로, 나중에 이 그룹이 연 전시회 카탈로그를 인용하자면 '회화적 사진의 관습적 인식에 대한 대항'이었다. 연이어 스티글리츠는 새로운 사진 저널도 창간했다. 1902년 12월, 『카메라 워크』(1903년으로 날짜가 기록됨)의 창간호가 발행되었는데, 이 저널은 스티글리츠가 진지한 예술 사진 작품이라고 간주하는 사진들을 아름다운 디자인의 호화로운 장정으로 묶은 것이었다. 그의 새로운 친구 에드워드 스타이켄은 이 저널의 표지와 레이아웃 및 활자를 디자인했으며, 1905년에는 5번가 291번지에 리틀 갤러리 설립을 돕기도 했다. 리틀 갤러리는 '291'이라는 약칭으로 알려졌고, 첫 세 시즌 동안 5만여 명의 관람객이 이곳을 찾았다.[6]

1907년 가족 및 스타이켄과 함께 유럽을 방문한 스티글리츠는 오토크롬 컬러 현상술을 익혔다. 스티글리츠는 1909년에 다시 가족과 함께 유럽 여행을 떠났으며 스타이켄을 통해 현대 미술과 문학 후원자였던 레오Leo 및 거트루드 스타인Gertrude Stein 부부의 파리 살롱 출입을 허락받았다. 스티글리츠는 『카메라 워크』와 291 갤러리를 통해 미국

에 마티스, 세잔, 피카소 등 선구적인 유럽 아방가르드 작가들을 소개했는데, 이는 이 미술가들이 몇 년 후 뉴욕에서 열린 《국제 현대 미술 전시회》(아모리 쇼, 1913)로 널리 알려지기 전의 일이었다. 스티글리츠가 파리에 살고 있는 미국 화가들의 네트워크를 소개한 일 역시 그가 존 마린John Marin, 막스 베버Max Weber, 알프레드 마우러Alfred Maurer 등의 대변인이 되는 계기로 이어졌다. 그러나 이러한 미술가들의 작품을 그의 저널 지면에 소개하는 일은 정기 구독자들을 잡지에서 멀어지게 만들었다. 그가 선도적 지지자 역할을 했던 회화주의에 대한 그의 마지막 무대는 뉴욕 버펄로의 올브라이트 아트 갤러리에서 1910년에 열린 《국제 회화주의 사진전International Exhibition of Pictorial Photography》으로, 스티글리츠와 그의 모임에 속한 이들이 이 전시 무대에 등장했다.

1915년 세 친구들의 독촉을 받은 스티글리츠는 다다이즘 저널인 『291』을 발행했으며, 291 갤러리와 연계된 모던 갤러리를 열었다. 이 갤러리는 나중에 스티글리츠가 마르셀 뒤샹의 악명 높은 작품 〈샘Fountain〉, 즉 'R.무트R. Mutt'라고 서명한 도제 변기를 전시한 곳으로, 이 작품은 1917년 봄에 미국 독립 작가 연합에서 전시를 금지당한 후 이곳에 전시되었다. 『카메라 워크』의 마지막 호는 폴 스트랜드의 작업에 헌정되었으며 두 권 분량이었는데, 스트랜드는 당시 스티글리츠도 참여했던 '순수 사진straight photography'의 초창기 기수였다. 스티글리츠가 모든 형태의 상업주의에 반대했기에 그가 벌인 일들은 모두 적자를 면하지 못했고 대부분의 비용이 그의 통장에서 나갔다. 『카메라 워크』의 마지막 호가 발행되었을 당시, 이 저널의 구독자 수는 40명이 채 되지 않았다.

291 갤러리의 마지막 전시는 1917년 4월에 열렸으며, 조지아 오키프Georgia O'Keeffe의 작품을 전시했다. 유럽의 전쟁과 불행한 결혼 생활에 지친 스티글리츠는 오키프의 작품을 통해서만 활기를 회복할 수 있었지만 이들은 편지로만 연락했다. 이들의 편지는 나중에 5천 통이 넘을 때까지 이어졌는데, 남녀 모두에게 적용되는 스티글리츠의 자석 같은 매력을 살필 수 있는 흥미로운 계기를 마련해 준다. 스티글리츠는 291 갤러리를 닫고 『카메라 워크』지를 폐간하는 것에 많은 이유를 들었는데, 그의 재정 상태가 위태로웠다는 것도 사실이지만 이는 늘 지속되었던 상황이었다. 그러므로 더 가능성이 높은 이유는 오키프에 심취하면서 그가 재정비의 필요성을 느꼈기 때문일 것이며, 최소한 이러한 생각이 그의 결정에 어느 정도 영향을 미쳤을 것으로 보인다.

오키프는 1918년에 뉴욕으로 와서 신경쇠약에서 조금씩 회복되었다. 에멜리네 스티글리츠는 어느 날 스튜디오에 왔다가 오키프가 남편을 위해 모델을 서 주고 있는 것을 보고, 그에게 최후통첩을 전했다. 그녀를 더 이상 만나지 않든지 아파트에서 나가라는 것이었다. 스티글리츠는 후자를 택했고 오키프와 함께 임시 숙소를 빌리고 보증을 섰

〈조지아 오키프〉, 1917년

다. 처음에 이들은 빨랫줄에 담요를 널어 침실을 나누어 썼지만, 이들의 관계는 1918년 7월에 완성되었다. 스티글리츠가 찍은 유명한 오키프의 누드는 일명 구성된 예술가의 초상이라고 불리는 작품으로, 오키프의 회상에 따르면 주로 그들이 사랑을 나눈 다음에 이러한 사진을 찍었다고 한다.[7] 스티글리츠의 딸은 그해 9월에 조지 호수의 가족 별장에 왔을 때 오키프가 계속 그곳에 머물고 있는 것을 보았고, 스티글리츠는 다시 그러지 않겠다고 약속했지만 이후 그녀는 아버지에게서 멀어졌다.

스티글리츠는 앤더슨 갤러리에서 열렸던 미국 모더니즘 전시에 지속적으로 참여했다. 어떤 면에서는 일부 비평에 대한 응답으로서 주제를 정하지 않은 사진 연작을 작업하기로 결심했다. 1923년 앤더슨 갤러리에서 열린 전시는 인물 사진과 조지 호수에서 찍은 습작, 그리고 〈음악: 구름 사진 열 장의 순서 *Music: A Sequence of Ten Cloud Photographs*〉(1922)라는 제목의 이미지들이었는데, 이 추상적인 작품은 보는 이로 하여금 그가 이 사진을 찍은 순간과 같은 감정을 갖도록 일깨우려는 시도였다. 그는 1925년부터 '상응equiva-lents'이라는 표현을 쓰기 시작했는데, 이에 대해 다음과 같이 설명했다. "나는 삶의 비전을 가지고 있으며 가끔은 사진의 형태로 그에 상응하는 것을 찾고자 한다."[8] 1923년에 그의 딸은 산후 우울증으로 괴로워하던 중 정신분열증 진단을 받았다. 오키프는 만약 자신이 스티글리츠와 보다 평범한 형태의 관계가 되면 키티가 안정을 찾을지도 모른다는 생각에서 스티글리츠와의 결혼을 결심했다고 한다. 이들은 1924년 12월 11일에 결혼했지만 키티는 회복되지 않고 여생을 보호 시설에서 보냈다.

1925년 11월, 스티글리츠는 앤더슨 갤러리의 303호실에 인티메이트 갤러리를 열었는데, 이곳은 일곱 명의 미국 예술가들에게 헌정된 공간으로 자신과 오키프가 그중 유일한 사진작가였다. 1928년 가을 스티글리츠는 2년 전 만난 젊은 유부녀인 도로시 노먼과 불륜 관계가 되었다. 폴 스트랜드와 함께 새로운 갤러리 아메리칸 플레이스에 필요한 돈을 모은 것은 바로 노먼이었으며, 이 갤러리는 1929년 12월에 매디슨 가 509번지에 문을 열었다. 1932년 이 갤러리에서 열린 전시회에서 스티글리츠는 1930년부터 찍은 뉴욕 풍경을 전시했다. 스티글리츠는 노먼을 모델로 세우기도 하고 사진을 가르쳐 주기도 하면서 1933년에는 그녀의 시집을 출간했다. 이 일이 있기 직전, 오키프는 신경쇠약으로 괴로워했으며 그와 노먼의 불륜 관계가 그녀의 트라우마를 자극한다는 것을 깨닫게 된 스티글리츠는 정부와의 잠자리를 중단했다.[9] 1930년대 스티글리츠는 평생 처음 재정적 독립을 맛보았고 당시에는 아내로부터도 독립한 상태였다. 오키프는 스티글리츠에게 헌신해 왔지만, 이전부터 방문하던 뉴멕시코의 새로운 집에서 안식을 얻게 되었다.

스티글리츠의 회고전은 1940년으로 잡혀 있었는데, 뉴욕현대미술관에 새로 구성된 사진부서의 첫 번째 전시가 될 예정이었다. 하지만 미술관의 디렉터가 피카소를 미국에 소개하기 위해 일정을 차일피일 미루자 스티글리츠의 기분이 상하는 바람에 무산되었다. 1938년에 심장마비를 겪은 적이 있으며 1946년 7월 5일 협심증으로 쓰러지기도 했던 스티글리츠는 6일 후인 7월 13일에 심장마비로 숨을 거두었다. 그의 유골은 조지 호숫가에 뿌려졌다고 알려졌으나 근처에 묻혔을 가능성도 있다.[10]

19세기와 20세기에 걸친 알프레드 스티글리츠의 삶은 양 시대의 흥미로운 복합체다. 그는 존 러스킨과 랄프 월도 에머슨, 월트 휘트먼 등을 연상시키는 선지자였으며, 아방가르드 예술의 충실한 지지자였다. 스티글리츠는 자신의 역할을 '스스로, 그리고 다른 이들의 진정한 자유를 위해 투쟁'하는 예술 후원자로 보았다.[11] 그는 이러한 자유를 얻기 위한 수단으로 사진, 현대 미술, 성적 관계 및 젊은이들과의 우정을 이용했다. 비록 그는 한 개인이었지만, 그의 자서전은 특정한 사람들의 전형을 대표적으로 보여 준다. 이는 바로 자신의 아버지를 스스로 꾸며내는 이들로, 그의 아버지는 부보다 문화의 가치를 더 중시하는 사람이었다. 스티글리츠에게는 두 가지 중요한 시각적 만남이 있었다. 하나는 젊은 날에 독일을 만난 것, 그리고 성인이 된 후 미국을 만난 것으로, 이는 각각 애국심과 이민자의 경험이 되었다. 미국인으로서의 그의 자아 개념은 유럽과의 연고와는 독립적인 것이었으며, 그는 각각의 세계와 조우하여 얻은 경험을 마치 서로를 비판하는 도구와 같이 사용했다. ∎

알프레드 스티글리츠, 〈폴 스트랜드의 초상〉, 1919년

폴 스트랜드
Paul Strand

1890-1976

나는 절대 내가 순수 사진작가라고 말하지 않았다.

_폴 스트랜드

폴 스트랜드는 일명 '순수 사진', 즉 사진이 고전 예술을 모방해야 한다는 개념을 거부한 운동에서 미국의 가장 초창기 기수 중 한 명이다. 비록 스트랜드는 회화주의자로 출발했지만, 사진의 (확연한) 객관성을 거부하지 않고 받아들였다. 그의 작품은 미국 아방가르드 예술 형태에 대한 갈망을 담았으며, 1915년부터 1916년까지 촬영한 그의 초창기 순수 사진 작품은 예술 사진에 모더니스트적 미학을 접목한 것이었다. 그의 이름은 알프레드 스티글리츠와 에드워드 스타이켄과 함께 모든 미국 사진작가들 중 가장 영향력 있는 인물로 언급되지만, 스트랜드에 대해서는 전기 한 권도 제대로 출판된 적이 없다. 분명하게 드러나는 그의 좌익 정치 성향은 일반적으로 그의 삶과 작품에 내재되어 있다고 여겨지며, 오늘날의 학자들을 혼란스럽게 만든다. 자세한 전기의 부재와 그의 정치적 이데올로기에 대한 불확실성은 서로 연결되어 있는데, 아마도 그의 생애를 완전히 이해하지 않고서는 그의 정치성도 이해할 수 없기 때문일 것이다. 어쩌면 반공산주의 열풍의 매카시즘 시대를 살았던 그는 자신이 너무 많이 드러나는 것을 원치 않았을 수도 있었으리라.

스트랜드의 부모는 마틸드 아른슈타인과 가정용품 상점의 세일즈맨이었던 제이콥 스트랜드(결혼 전 성은 스트랜스키)다. 유대인이었던 이들 가족은 1893년에 맨해튼 어퍼 웨스트 사이드에 위치한 웨스트 83번가 314번지의 브라운스톤(적갈색 사암으로 지은 뉴욕의 집들-옮긴이) 건물로 이사했다. 1904년에 스트랜드는 뉴욕의 진보적인 사립학교인 에티컬 컬처 스쿨에 입학했다. 그는 십대였음에도 이 학교의 인본주의적이고 도덕적인 철학에 깊이 영향을 받았다. 1907년, 그는 자연과학 교수였으며 이후에 사회 다큐멘터리 사진의 개척자가 된 루이스 하인Lewis Hine의 수업을 들었다. 그는 스트랜드와 급우들을 데리고 알프레드 스티글리츠의 리틀 갤러리에서 열리는 사진 분리파 전시회에 방문했고 학교를 설득해 암실을 설치하고 사진 수업을 열기도 했다. 1908년 스트랜드는 뉴욕 카메라 클럽에 가입했는데, 이곳에서 그는 대규모의 암실 장비들을 사용하며 회화주의자들이 선호했던 복잡한 인화 기술을 익혔다.

〈레베카Rebecca〉, 뉴욕, 1923년경

　　스트랜드가 그의 첫 카메라를 갖게 된 것은 1911년으로 보인다. 당시 12살이었던 그는[1] 자신의 취미로 돈을 벌어 보기로 결심했다. 그해 봄에 그는 저축했던 돈을 인출해 6주 간 유럽을 여행했는데, 사진을 찍어 미국 여행자들에게 팔려는 목적이었다고 한다. 그러나 이는 그리 성공적이지 못했으며[2] 대신 그는 광고를 위한 사진을 찍으면서 그 결과로 나온 이미지를 자신의 진보적인 작품 목록에 넣었다. 이를테면 그가 촬영한 헤스-브라이트 사의 볼 베어링 사진은 1922년 아방가르드 잡지 『브룸』에 수록되었다. 스트랜드의 필름 현상에 나타나는 미학을 볼 때 그는 회화주의를 포기하고 기계 시대의 사진을 기념하기로 했던 듯하다. 1916년경 그의 미학은 '순수', 즉 부드러움의 반대 의미로서의 날카로움이었지만, 스트랜드는 여전히 플래티넘 페이퍼에 인화하는 기술에 열성적이었다. 이는 아마도 다큐멘터리적 야망보다는 자신의 미학을 선택했다는 지표일 것이다.

　　알프레드 스티글리츠는 스트랜드의 삶에서 중요한 인물이다. 그는 스트랜드의 멘토

였을 뿐 아니라, 스트랜드가 조지아 오키프를 만나게 해 준 인물이기도 하다. 스트랜드
와 오키프는 사랑하는 사이였다고 생각되나, 그녀가 결국 연인으로 선택한 것은 스티글
리츠였으며 1922년 1월 스트랜드는 화가 레베카 샐즈버리와 결혼했다. 스티글리츠와
스트랜드의 우정, 두 여성들 사이의 우정, 그리고 스티글리츠와 샐즈버리 사이의 관계
는 아마도 그대로 유지되기에는 너무 깊었을 것이며, 1924년 멘토와 그의 시종, 즉 스티
글리츠와 스트랜드 사이의 관계는 개인적, 직업적인 질투가 미치는 압력에 못 이겨 깨
지기 시작했다. 스티글리츠와의 관계가 완전히 틀어진 것은 8년 후로, 스트랜드가 자연
풍경 및 접사를 연작으로 내놓은 후의 일이었다. 1932년 스트랜드는 스티글리츠의 갤
러리 아메리칸 플레이스의 전시회에 참여했다. 전하는 바에 따르면, 스티글리츠는 스트
랜드 부부가 끊임없이 그의 프로젝트에 도움을 주었음에도 외면하다시피 했으며, 그리
하여 이들은 작별 인사도 없이 뉴멕시코로 여행을 떠나 버렸다.[3]

 스트랜드가 그의 아내, 그리고 멘토와 관계가 멀어진 것은 (그와 샐즈버리는 1933년에
별거에 들어갔다) 그가 멕시코 정부의 초청을 수락한 결정과 떼어 놓고 생각할 수 없을 것이
다. 1922년부터 프리랜서 카메라맨으로 일해 왔던 스트랜드는 1933년 멕시코의 교육
사무국으로부터 사진 및 영화 부문 책임자로 임명받아 산타크루즈 만의 어부 이야기인 장
편 영화 〈레데스*Redes*〉(1934, 미국에서 〈더 웨이브*The Wave*〉라는 제목으로 1936년에 개봉됨)를
작업하기 시작했다. 1934년 말, 멕시코 정부는 영화 프로젝트에 대한 국가적 지원을 취
소했으며, 스트랜드는 미국으로 돌아왔다. 2년 후 그는 여배우 버지니아 스티븐스(결혼
전 성은 볼치)와 결혼했는데, 그녀는 1940년에 스트랜드가 멕시코 거리에서 찍었던 사진
중 선별된 작품을 출판하도록 해 주었다. 이 사진집에서도 스트랜드의 작풍은 순수주의
에 가까웠다. 그가 작업한 그라비어(사진 제판 기술의 하나-옮긴이)는 손으로 직접 작업한
것이었으며 스트랜드는 검은색을 특히 강조한 라커를 현상했다.[4] 이는 단순히 삶의 한
단면을 보여 주는 리얼리즘에서 더 나아가 메시지가 함께한 이미지를 담은 사진이었다.

 미국으로 돌아온 스트랜드는 좌익 성향의 영화 사업에 계속 관여했다. 예를 들어,
1936년에는 영화사 프론티어 필름*Frontier Films*을 설립하기도 했다. 그러나 지켜본 이들
의 말에 따르면, 스트랜드의 급진적 성향은 영화가 아니라 극장에서 비롯되었다고 한다.
1935년에 그는 그룹 시어터 모임의 감독들 몇 명과 함께 모스크바로 여행을 떠났다. 한
연구가에 따르면, 스트랜드는 세르게이 아이젠슈타인과 협업을 바랐고, 당시 그 감독은
사상적으로 불건전하다고 여겨지는 인물이었다.[5] '미국, 러시아 및 중국 혁명이 동시에
일어날 것이라고 믿었으며, 한 번도 스탈린에 대한 헌신이 흔들린 적이 없는' 인물이었
던 스트랜드에게 문화는 정치로부터의 탈출구가 아니라 전쟁터와 같았다.[6] 1944년에

그는 뉴욕현대미술관에서 예술에 대한 파시스트적 위협을 비난하는 내용의 연설을 했으며, 1949년 이탈리아 페루자의 국제영화회의에서 '역동적 리얼리즘'이 세상을 더 나은 곳으로 바꿀 수 있다는 자신의 믿음을 펼쳤다.[7] 그러나 매카시즘의 시대에 스트랜드는 미국을 바꾸는 일은 미국 밖에서부터 일어나야 한다고 믿었던 듯하다.

1949년에 그는 미국을 떠나 프랑스로 향했으며, 사진작가 헤이즐 킹스베리와 함께 (스티븐스와는 같은 해 여행 전에 헤어졌다) 파리로 이사했다. 파리에서 그는 특정 국가와 커뮤니티들에 대한 사진집 시리즈 작업에 착수했다. 셔우드 앤더슨의 단편 전집 『와인즈버그, 오하이오*Winesburg, Ohio*』(1919) 등과 같은 문학적 자료에서 영감을 얻은 스트랜드는 그의 프로젝트를 자신이 〈한 마을의 초상*The Portrait of a Village*〉이라고 부른 작품을 만드는 것으로 개념화했다. 스트랜드에 따르면, 이탈리아의 영화감독 체사레 차바티니*Cesare Zavattini*가 자신이 태어난 마을인 루차라를 그에게 소개했으며 그곳에서 이상적인 커뮤니티를 발견했다고 한다. 그 결과로 탄생한 책이 『운 파에세*Un Paese*』(1955)로, 마을이나 국가를 뜻하는 이 단어는 자세하고 특정한 상황을 통해 대중에게 이야기하고자 하는 스트랜드의 의도에 완벽하게 맞아떨어졌다. 그에게 커뮤니티는 그 자체로 마지막이거나 더 단순했던 과거에 보내는 애가가 아닌, 억압이라는 병증에 대한 적극적인 해결책이었다.

1951년 스트랜드와 결혼한 헤이즐 스트랜드는 그의 새로운 작업 방식의 중심이 되었다. 즉 1954년 아우터 헤브리데스 제도로 떠난 여행에서 그의 가장 잘 알려진 작품 〈티르 아무랭*Tir a'Mhurain*〉(1962)을 촬영한 것이다. 그들의 여행은 1959년 이집트, 1960년 루마니아 및 1963년부터 1964년까지의 가나 등으로 이어졌고, 이때 그녀는 모든 리서치 작업을 담당했다. 이집트 여행은 『살아 있는 이집트*Living Egypt*』(1969)의 출간이라는 성과를 낳았는데, 이 책의 본문은 스트랜드의 친구 제임스 앨드리지가 맡았다. 스트랜드는 가말 압델 나세르의 사회주의 통치 하에서 이집트에 일어나고 있는 변화에 대한 앨드리지의 열광에 영감을 받았다. 사실 이 책 및 여러 프로젝트들은 스트랜드의 성숙한 미학이 가지는 다른 모든 면처럼 10년 이상의 세월이 걸린 역작이었으며, 이 결실은 스트랜드의 사진이 단순한 보도사진을 넘어섬을 보여 주는 것이었다.

1955년 스트랜드는 파리 북서쪽에 있는 작은 마을인 오르주발에 집을 구했다. 1970년경 스트랜드의 건강이 나빠짐에 따라 그는 정원에서 사진을 찍기로 했고 이는 『내 집 문간에서*On My Doorstep*』(1976)라는 프로젝트로 나타났다. 어떤 면에서 이 후기 작품들은 개량된 자연과 야생의 자연 사이의 역동적인 긴장감에 관한 것인데, 이는 〈떨어진 사과*Fallen Apple*〉(1972)라는 사진 작품에서 상징적으로 나타난다. 1920년대 초반에 보

〈교회〉, 란초스 데 타오스, 뉴멕시코, 1931년

여 준 작업처럼, 스트랜드는 또다시 자연적인 발생 형태와 불멸의 법칙 간의 조화를 나타내려고 애썼다. 그러나 말년에 이르러 그는 사진에 대상의 존재를 비유적으로 나타내는 제목을 붙였다.

1922년의 글에서 스트랜드는 '초창기 기독교 세계'에서 "주제라는 위장 아래 실증적 사유라는 사치를 즐길 수 있는" 것은 예술가뿐이었다고 쓴 바 있다.[8] 그로부터 27년 후 그의 자유가 위기에 놓였을 때, 미국을 위한 현대 사진을 주장한 그는 주제로 위장한 실증적 사유이자 모더니스트적 미학인 자신의 정치적 비평을 추구하기 위해 미국을 떠나야만 했다. 스트랜드의 작업 방법에 대해 알아갈수록, 그가 가치를 둔 것은 '순수성'이 아니라 주관성이었다는 것이 명확해진다. 그에게 실증주의는 개인의 해방을 제안했기 때문에, 그리고 나아가 집단과 민중적 합리성의 상징으로서 개인의 독단과는 반대되는 것이었기 때문에 가장 중요하게 여긴 정치적 표현이었다. ■

나루아키 오니시Naruaki Ohnishi, 〈도마츠 쇼메이〉, 1999년

도마츠 쇼메이

Shōmei Tōmatsu(東松 照明)

1930–2012

사진이 우선이고, 언어는 그 다음이다.
_도마츠 쇼메이

1945년 8월 9일 나가사키에 원자 폭탄이 떨어진 장면을 가장 충격적으로 드러낸 이미지는 오전 11시 2분에 영원히 멈춰 버린 시계다. 이는 바로 16년이 지난 후 이 도시를 방문한 한 사진작가에 의해 촬영된 사진이었다. 제2차 세계대전 당시 십대 소년이었던 도마츠 쇼메이는 전투에 참가하기에는 너무 어렸지만 그가 고스란히 당해야 했던 파괴의 수준은 격변에 가까웠다. 그는 트라우마에 가까운 경험들을 직접 겪어야 했다. 파괴된 도시에서 살면서 겪는 궁핍, 미군이 점령한 기간 동안의 고립된 풍족함, 2차 조건부 항복을 발표하면서 일본 사회에 닥친 변화 등으로 이 시기에 서구적 가치는 오랫동안 저항을 받았다. 도마츠는 이러한 국가적 및 개인적 트라우마를 사진으로 극복했다. 또한 그는 조국이 점령당한 일과 그 유산으로 남은 것들(일본 땅에 주둔했던 미군부대)이 불러온 주목할 만한 변화들에 대한, 애증이 엇갈리는 자신의 관계 역시 열정적으로 인지했으며 이 주제에 대해 20년이 넘게 헌신한 사진작가다. 도마츠에게 그 모든 경험은 다른 무엇이 뒤섞이기 전에 사진을 통해 재현되어야 할 대상이었다.

아이치현의 나고야에서 태어난 도마츠는 12살 때 나고야 과학기술학교에 입학했으며 1946년에 전기공학 전공으로 졸업했다. 1944년 전쟁 기간 동안 징병된 여느 학생들처럼 그는 선반공 견습생으로 일하면서 지역 철공소에서 비행기 부품을 만들었다.[1] 도마츠에 따르면, 공습 때 처음으로 방공호에 들어가야 했을 당시 그는 자신의 침실에 남아 있는 쪽을 선택했고, 그곳에서 전신 거울로 '화려한 빛의 축제'가 열리는 것을 보았다.[2] 전쟁이 끝난 후 그는 좀도둑이 되어 농장에서 채소를 훔치고 어머니의 기모노를 음식과 맞바꾸기도 했다.[3] 그는 1945년에서 1946년 사이의 겨울 동안 부모 세대가 기반을 둔 군국주의와 멀어졌다. 혹독한 시절을 초래한 그 세대는 그가 살아남기 위해 도둑질을 하도록 만들었다.

도마츠는 그의 맏형에게 빌린 카메라로 1950년부터 사진을 찍기 시작했다. 같은 해 그는 아이치 대학교의 경제학과에 입학했다.[4] 대학교에서 사진 동아리에 들어간 그는 이곳에서 열린 전시회에 19점의 작품을 전시했으며, 전 일본 학생 사진 연합에서 열

정적으로 활동하게 된다.[5] 도마츠의 초기 사진은 이 대학교의 러시아어과 교수였던 구마자와 마타로쿠의 영향으로 변했다고 하는데, 그는 도마츠의 사진이 다다이즘에 기반을 두고 있다고 평하며 '다다에는 미래가 없다'고 조언했다고 한다.[6] 구마자와는 도마츠에게 정확한 의미와 기교는 초현실주의와 같은 시각적 화법에만 있는 것이 아니라 일상의 어느 곳에서나 찾을 수 있음을 설득하기 위해 애썼다.

도마츠를 이와나미 쇼텐 출판사의 지사인 이와나미 사진 아카이브에 소개한 것도 구마자와라고 전한다. 이 출판사는 작은 판형의 사진 책을 출간하고 있었는데, 도마츠는 1954년 졸업 후 도쿄로 와 이 전집 발행에 사진작가로서 참여했다. 1956년 활자로 이루어진 글에 종속된 이미지에 환멸을 느낀 도마츠는 프리랜서로 일하면서 몇몇 일본 사진 잡지에 자신의 사진을 정기적으로 기고했다. 이러한 매체에 실린 사진들은 비록 그 성질은 다분히 다큐멘터리적이나 엄격히 보도사진이라고 할 수는 없었고, 오히려 시적 이미지가 서사를 형성하는 데 큰 몫을 차지했다.

1957년부터 1960년까지는 도마츠에게 특히 창의적이었던 기간으로, 사진계에서 예술가로서의 행보를 시작한 것도 이 시기부터다. 1957년 제1회《텐의 눈*Eyes of Ten*》전시회에서 그는 〈바지 어린이 학교*Barge Children's School*〉 연작을 선보였는데, 이 사진 모음은 보도사진 느낌의 제목과는 달리 사실적이라기보다는 시적 분위기를 띠고 있었다. 도마츠의 함축적인 스타일 덕분에 그는 이 주제를 특정한 입장에서 바라보는 느낌을 지울 수 있었고, 나아가 자신의 작품을 저널리즘과 거리를 두도록 만들 수 있었다. 1959년에 그는 첫 개인전《사람들*People*》을 도쿄에서 열었다. 또한 같은 해 매그넘 포토스의 집단 원칙을 본떠 세워진 사진 에이전시 '비보*Vivo*'의 창립 멤버가 되었다.

1959년 9월 26일 도마츠의 고향 나고야에 닥친 태풍과 그로 인한 홍수는 그가 태어난 집을 쓸어가 버렸다.[7] 이 사실이 그에게 어떤 영향을 미쳤는지 가늠하기는 어렵지만, 이 시기 그는 '부랑자 같았고 도쿄에 있는 자신의 집과 대부분의 소지품들을 포기한 채 비보 사무실이나 시내의 싸구려 여인숙에서 잤다.'[8] 그의 작품 역시 바뀌었다. 1960년부터 1961년 사이에 그는 〈아스팔트*Asphalt*〉 연작을 작업했는데, 그 사실주의적인 느낌에도 불구하고 이 시리즈는 눈높이가 아니라 길 표면에서 찍은 사진들로 구성되어 있다. 이 작품은 그의 주관성이 주제에 깊이 작용했다고 볼 수 있을 것이다.

1961년에는 일본 원자 폭탄 및 수소 폭탄 반대연합에서 『히로시마-나가사키 기록 1961』이 발간되었다. 이 책에는 나가사키와 관련한 도마츠의 사진이 실려 있었다. 1960년에 이 프로젝트를 맡은 그는 책이 발간된 후에도 나가사키 원폭 생존자들을 촬영하는 작업을 계속하여 기형이 된 그들의 상태를 알렸다. 1966년 원폭 투하에 대한 도

〈매춘부〉, 나고야, 1958년

마츠 자신의 개인적인 포토 에세이가 『11.02 나가사키*11.02 Nagasaki*』라는 제목으로 출판 되었다. 그가 사진에 담은 주제들 중 대대적인 파괴를 상징적으로 암시하는 피사체로 는 멈추어 버린 시계가 있다.

『히로시마-나가사키 기록 1961』이 명백한 반핵의 메시지를 담고 있는 반면, 도마 츠의 경력에서 가장 오랜 기간 동안 진행된 프로젝트는 전후 기간 미군 기지 주변에서 촬영한 작업으로, 양면적인 가치를 담고 있다. 〈기지*Base*〉(1959)라는 연작을 시작으로 도 마츠는 일본의 '미국화'를 다룬 다양한 포토 에세이와 사진집을 내놓았다. 이 중 상당 수의 이미지는 평평한 회화적 공간에 '콜라주 스타일'로 배치되었으며 이는 얼마 전까 지의 적군과 조우하는 것의 본질을 가까이 다가가서 담아냈다.[9] 1972년 도마츠는 오 키나와 제도의 수도인 나하에 있었고, 이 시기에 해당 지역은 결국 일본 영토로 반환되 었다. 당시 남편이자 아버지였던 그는 미군 주둔 시기에 대한 향수를 느끼며 감정의 충 돌을 겪었는데, 이는 아마도 그의 감정이 전쟁 전의 일본인들이 느낀 감정과 겹치기 시 작한 시점이었을 것이다. 그 전까지 그에게 전쟁 전의 일본이 잃은 것은 자신과는 무관 한 일이었다.

〈무제(이와쿠니)〉, 〈껌과 초콜릿〉 연작 중에서, 1960년

　도마츠는 사진작가로서뿐만 아니라 큐레이터 및 교육자로서도 영향력 있는 인물이었다. 그는 1965년 도쿄의 다마 미술대학교에서 강의를 시작했고, 1966년부터 1973년 경까지는 도쿄 조형대학교의 부교수로 일했다. 그의 교육과 문화에 대한 공헌을 인정하여 1995년 일본 정부는 그에게 문화 훈장을 수여했다. 그의 명성은 조국에만 국한되지 않았다. 1974년에 그의 작품은 일찌감치 미국에 소개되었으며, 1984년에 일본에서 열린 개인전은 유럽 순회 전시를 했다. 이 외에도 일본에서의 수많은 전시회들, 그리고 작지만 중요한 해외 전시 등이 있다.

　도마츠는 흑백 사진으로 가장 잘 알려져 있지만 그의 많은 다른 프로젝트들, 〈기지〉부터 후기작인 〈태양의 연필*The Pencil of the Sun*〉(1971) 등에는 컬러 사진들이 다수 포함되어 있다. 컬러 사진에 대한 그의 열정은 1987년 심장 수술 후 회복을 위해 지바 현에 가 있을 때 더욱 강해졌는데, 그는 그 지역 해변에 밀려오는 해양 폐기물들을 폴라로이드로 촬영했다. 나중에 그는 이 주제를 영화로 이어 작업했는데, 이는 〈플라스틱*Plastics*〉 시리즈로 불린다. 이것은 〈태양의 연필〉과 〈벚꽃*Cheny Blossoms*〉 등 1980년부터 촬영한 연작들과 마찬가지로 그가 전쟁 전의 일본, 즉 겉모습만 보기에는 변하지 않은 일본에 대한 향수에 굴복한 작품으로 볼 수도 있다. 그러나 많은 연구가들은 도마츠의 사진들이 소멸에 대한 괴로움을 담고 있다고 이야기한다.

　비록 도마츠가 사실주의적 화법으로 작업했을지 모르나, 그는 현재의 순간을 자아 형성 시기의 중요한 경험, 즉 제2차 세계대전의 파괴와 그 여파로 공명하며 자신의 이미지를 채우는 데 사용했다. 1945년 8월 일왕이 항복을 선언했을 때도 아무런 느낌이 없었던 십대 소년은 항상 뉴스거리나 역사적인 사건에서 거리를 둠으로써 윗세대의 일본과 자신의 분리를 내면화했다.[10] 1960년에 그는 일종의 사진을 통한 니힐리즘, 즉 분명 상대주의적인 요소로 읽힐 수 있는 의미로 도피한다는 비난을 받았다. 비평가들은 도마츠의 스타일에 드러나는 완곡한 본성과 감정의 심오함, 그리고 기표가 된 의미 사이의 접점을 찾는 데 실패했던 것으로 보인다. ■

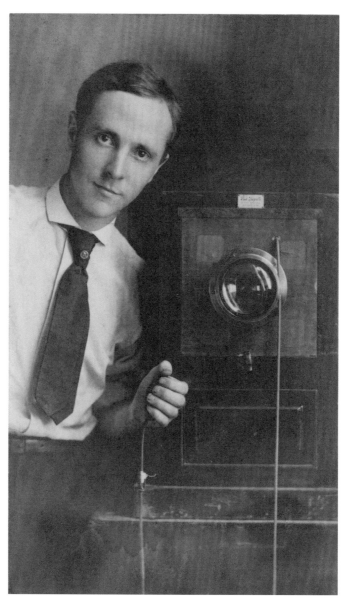

〈자화상〉, 1908년

에드워드 웨스턴
Edward Weston

1886-1958

나는 에드워드 웨스턴을 제일 먼저 생각해야만 한다.
_에드워드 웨스턴

20세기 미국 사진작가들 중 가장 호평을 받았던 에드워드 웨스턴은 자주적이고 자기
지시적인 예술 형태로서의 사진 개념의 주요 지지자로 알려져 있다. 웨스턴의 전기는
그의 열정과 함께 고조된 경험에 대해 점점 증가하는 갈망을 보여 주며, 이를 통해 사진
이란 그에게 동기를 부여하는 알리바이인 동시에 원하는 것에 다가가게 해 주는 요소
였다는 사실을 알 수 있다. 잠시 동안이나마 믿음직한 아버지이자 남편이었던 그의 역
할은 로스앤젤레스의 보헤미안적 하위문화에 빠져들면서 끝나 버렸다. 자아에 대한 그
의 집착, 그리고 더 위대한 자기를 찾기 위해 아내와 함께 떠난 여정을 통해 그는 사진
이 개인과 그 천재성을 드러내는 장치라는 시각을 형성했다. 하지만 그에게 자아 표현
의 가장 진실한 수단은 일기로, 이는 그의 인생에서 사진만큼이나 중요한 기록이었다.
'순수' 사진 분야에서 가장 유명한 기수였던 그는 (어떤 면에서 이 사조는 회화주의의 미학
적 허세를 걷어내 버리고자 하는 반작용이었다) 자신의 개인적 일기를 변경, 수정, 삭제했으
며 부분적으로는 아예 없애 버렸다. 사진에 바친 삶에 대해 아무것도 덧붙이지 않은 해
석으로서 그의 일기는 사실 에드워드 웨스턴을 영웅으로 가공한 창의적인 소설이었다.

에드워드 헨리 웨스턴Edward Henry Weston은 미시건 호의 가장자리에 위치한 일리노
이의 하일랜드 파크에서 태어났다. 그는 의사였던 에드워드 버뱅크 웨스턴 박사와 앨
리스 자넷 브렛 웨스턴의 둘째 아들로, 그의 누나이자 유일한 남매인 메리(메이)는 그
보다 아홉 살 많았다. 웨스턴이 아기였을 때 이들 가족은 시카고로 이사했다. 앨리스
웨스턴은 아들이 4-5살이 되었을 때 세상을 떠났으며, 그가 어머니에 대해 기억하는
것은 '검고 꿰뚫어 보는 듯한, 타오르는 듯한 눈, 아마도 흥분으로 타올랐을 두 눈'[1]이었
다. 사진작가이자 작가였던 낸시 뉴홀에 따르면, 웨스턴은 아버지가 둘째 부인으로 데
려온 여성과 그녀가 데려온 당시 십대였던 이복동생을 모두 싫어했다고 한다.[2] 에드워
드와 메이는 가족 내에서 소외되었던 것으로 보인다. 두 남매와 아버지 모두 메이가 웨
스턴의 어머니 역할을 대신했다는 것을 알고 있었다.

웨스턴은 자신이 형편없는 학생이었다고 고백한 바 있다.[3] 또한 그는 학위를 받지

〈다락방 모서리의 경사〉, 1921년

않고 학교를 중간에 그만두었다.[4] 1902년 그가 16살이었을 때, 그의 아버지가 코닥 불스아이 카메라를 그에게 주었다. 나중에 웨스턴은 이 선물이 계기가 되어 11달러를 모아 간유리가 달려 있는 5×7인치 카메라와 삼각대를 사게 되었다고 이야기했다.[5] 아마추어용 카메라를 거부하고 기술과 노력이 필요하며 촬영 세트를 갖추어야 하는 카메라를 선택한 웨스턴은 더 이상 일상적인 취미로 사진을 찍지 않았다. 그는 나중에 8×10인치 카메라로 찍은 자신의 상업 작품이 가지는 예술성을 그 전에 5×7인치 카메라로 찍은 작품들, 그리고 나중에 그라플렉스 카메라로 찍은 작품들과 구분했다.[6] 웨스턴은 자신의 성숙한 스타일을 개발하고 나서 늘 작업을 밀착 인화했으며 의뢰를 받고 찍은 원판을 자유롭게 잘라냈는데, 이는 아마도 예술적인 완전성과 상업적인 절충안 사이의 차이를 두기 위해서였을 것이다.

웨스턴이 남긴 '일지daybook'는 원래 거래 내역을 적은 원장이나 스튜디오에서 각 모델들에 대해 기록한 촬영 일지에 붙이는 이름이다. 지금까지 남아 있는 두 일지는 기본적으로 그가 멕시코에 두 번 체류했을 때 기록한 티나 모도티에게 보내는 편지, 그리고 1927년 초부터 8년간 작성된 노트로, 이때는 그가 멕시코에서 캘리포니아로 영구히 돌아온 시기이기도 하다. 이 일지들은 사후에 웨스턴이 국제적인 유명 사진작가가 된 1960년대에 출간되었다. 강한 자기애적 충동이 있는 청년이었을 때 쓴 이 일지가 그의 영혼을 직접적으로 쏟아낸 기록이라는 이야기는 아니다. 1928년 8월, 이 일기의 발췌문이 『크리에이티브 아트Creative Art』지에 실리기 시작했을 때 이 기록은 이미 누군가가 이 글을 읽을 것이라는 가정 아래 작성된 것이다.[7]

이 일지들에서 나온 전기적 정보는 보통의 일기보다 훨씬 신뢰할 수 없는 서술에서 나온 것이기에 하나하나 확인이 필요하다. 이는 이 일지가 이상한 과정으로 진화했기 때문인데, 이 책이 1960년대에 처음 출간되었을 때 웨스턴의 멕시코 체류 기간에 대한 기록은 타자로 쓰인 증명서나 웨스턴의 연인이자 비서였던 크리스털 갱이 썼던 원래의 기록을 웨스턴이 수정한 것으로만 존재했다. 그리고 이 증명서들은 웨스턴의 친구인(한때 연인이기도 했던) 클래런스 B. '레미엘' 맥기히의 제안으로 재수정되었다.[8] 일지는 그가 멕시코에서 보낸 기간 이후 8년간의 삶을 담았지만, 이 역시 웨스턴이 수정한 것이다. 낸시 뉴홀은 이 기록을 출판을 위해 편집했으며, 자신이 '불필요한 중복'이라고 불렀던 부분을 없앴다.[9] 그리하여 남아 있는 일지의 분량은 웨스턴이 원본에서 삭제한 것보다 조금 많은 정도다.

학교를 그만둔 웨스턴은 시카고의 유명한 백화점인 마셜 필드 앤드 컴퍼니에서 심부름꾼 소년으로 일했으며, 이후 이곳의 세일즈맨이 되었다.[10] 1906년 20살이 된 그는

트로피코의 캘리포니아 타운(1918년부터 글렌데일의 일부가 됨)에서 메이를 만났는데, 그
녀는 이곳에서 남편과 함께 살고 있었다. 캘리포니아에서 전문 사진작가가 되고 싶다는
결심을 굳힌 웨스턴은 일리노이로 돌아가 사진 기술을 배웠다. 여전히 학위가 없는 상
태로 트로피코에 돌아온 그는 지역의 초상 사진 스튜디오에서 일하며 일을 배운 것으
로 보인다. 1909년 1월 30일 웨스턴은 누나의 친구인 플로라 챈들러와 결혼했다. 일지
에 기록되어 있듯이, 플로라 웨스턴은 사진 역사상 가장 악명 높은 배우자 중 하나다. 그
녀는 옹졸한 부르주아로 남편에게 자유를 허용하지 않는 히스테릭한 장애물 역할을 했
다. 이 부부는 네 아들을 두었는데, 각각 (에드워드) 챈들러, (테오도르) 브렛, (로런스) 닐
과 콜이었다. 낸시 뉴홀에 따르면, 웨스턴의 사진 습작들은 플로라의 집안이 소유한 토
지에 지은 스튜디오에서 어린 아들들을 찍으면서 발전했다고 한다.[11]

　　선구적인 웨스턴 연구가인 베스 게이츠 워렌Beth Gates Warren은 그의 주요한 예술적
돌파구가 회화주의에서 모더니즘으로 옮겨가며 마련되었다고 주장하며, 이는 마그리
트 마서Margrethe Mather와의 관계에서 크게 영향을 받았다고 한다. 마서는 무정부주의자
에 보헤미안으로, 공식적으로는 사진작가로 일했지만 비공식적으로는 가끔 매춘부 일
을 하기도 했다.[12] 마서와 웨스턴은 1913년에 처음 만났는데, 이듬해 봄 이들은 새로 창
단된 로스앤젤레스 카메라 회화주의자 모임의 멤버가 되었다. 아마도 그때부터 그녀는
그의 연인이자 모델이었을 것으로 보이며, 1918년 2월에는 그의 스튜디오에서 함께 작
업했다.[13] 트로피코에서 보낸 시간 및 마서와의 관계에 대한 웨스턴 자신의 기록은 1923
년 5월 그가 자신의 초기 일지를 모닥불에 태워 버리면서 유실되었다.[14]

　　마서의 영향과 함께, 웨스턴이 회화주의에서 모더니즘으로 전향한 것은 알프레드
스티글리츠와 폴 스트랜드에 대한 글을 읽은 후 가속화된 측면이 있다. 또한 1917년 필
라델피아에서 그의 사진이 이들의 작품과 함께 전시된 것도 계기가 되었다.[15] 워렌에 따
르면, 1920년부터 웨스턴이 마서를 찍은 사진들은 "그가 모더니즘으로 돌아서기 직전
에 몇 달간이나 흔들리며 위태롭게 서 있었다"[16]는 것을 보여 준다. 1922년 웨스턴은 뉴
욕으로 여행을 떠났는데, 그는 이곳에서 스티글리츠, 찰스 실러 및 거트루드 카세비어
등의 사진작가들을 만났다. 그가 뉴욕에 간 것은 스티글리츠에게 자신의 포트폴리오를
보여 주기 위해서였지만, 웨스턴은 그의 '최면'에 걸리지 않았으며 심지어 자신의 사진
중 몇몇은 이 대가의 작품과 대등하다고까지 결론지었다.[17] 웨스턴은 가족을 만나기 위
해 뉴욕에서 시카고로 옮겨 간 이후 극적으로 기울어진 그림자가 구성을 이루며 모더니
스트 디자인의 역동성을 인물에 드러난 상징주의와 결합시킨 사진을 찍었다.

　　1921년 웨스턴은 티나 모도티와의 연애 관계를 시작했는데, 당시 그녀는 24살의 여

배우였다. 1922년 초반 모도티는 그녀의 파트너였던 미술가이자 시인인 루베 드 라브리 리치를 만나러 멕시코시티로 떠났으나, 그녀가 도착한 지 얼마 되지 않아 그는 천연두에 감염되어 세상을 떠났다. 그해 3월 모도티는 리치가 팔라치오 데 벨라스 아르테스에서 열릴 전시회를 위해 준비했던 사진을 출품했고 이 전시에는 웨스턴과 마서의 사진도 있었다. 이 전시가 거둔 성공 덕분에 웨스턴은 자신의 작품을 판매할 수 있게 되었으며, 이는 그가 트로피코의 스튜디오와 마서의 손에서 벗어나 멕시코로 떠날 결심을 하는 데 결정적인 영향을 주었다. 모도티는 '만약 그가 기술을 가르쳐 준다면'[18]이라는 조건으로 그가 멕시코시티에서 스튜디오를 운영하는 데 찬성했다. 1923년 7월 29일, 마서와의 연애 관계가 다시 시작된 지 일주일 후, 웨스턴은 멕시코로 떠나는 'SS 콜리마SS Colima'호에 몸을 실었다. 당시 13살이었던 아들 챈들러와 함께였다.

　　그가 '멕시코시티의 센세이션'이라고 불렀던 전시가 1923년 10월 아즈텍 랜드에서 열렸지만, 웨스턴은 생계를 잇기 위해 루체르나 거리 12번지에 위치한 그의 스튜디오에서 상업적인 작업을 해야 했다.[19] 초상 사진을 찍으면서 웨스턴과 모도티는 정물 사진 장르를 실험했다. 웨스턴은 장난감 및 조롱박을 사용했고, 모도티는 카라 꽃을 사용했다.[20] 1925년 초 웨스턴은 챈들러와 함께 캘리포니아로 돌아왔는데, 당시 모도티에게 스튜디오 운영을 맡겨 놓은 상태였다. 그러나 도착한 직후에 그는 다시 멕시코시티로 돌아가기로 결심했고, 이번에는 당시 13살이었던 아들 브렛을 데려갔다.[21] 마서는 당시 트로피코에 있는 그들의 스튜디오에서 쫓겨난 상태였다. 웨스턴은 그녀에게 연락하지 않았으며 대신 친구 조안 하게마이어와 함께 샌프란시스코에서 가진 합동 전시회 일에 몰두했는데, 샌프란시스코는 이후 그가 기반을 두기로 한 곳이다.

　　웨스턴과 브렛은 1925년에 다시 멕시코로 떠났다. 여기서 웨스턴은 그의 가장 유명한 작품들을 찍었는데, 이 중에는 도기 변기를 찍은 〈엑스쿠사도Excusado〉(변기라는 뜻의 스페인어-옮긴이)(1925), 인류학자 아니타 브레너가 모델이 된 〈나의 가장 훌륭한 누드 사진들My finest set of nudes〉도 있었다.[22] 1926년 4월이나 6월에 브레너는 자신의 책 『제단 뒤의 우상들Idols behind Altars』(1929)에 쓸 사진을 찍기 위해 웨스턴을 고용했으며, 그해 6월 그는 스스로의 힘으로 사진작가로 주목받게 되어 티나, 브렛과 함께 멕시코 횡단 여행을 떠났다.

　　1926년 트로피코로 돌아온 웨스턴은 자신의 창의성이 세 번의 불륜을 겪으면서 타올랐다는 사실을 깨달았다. 그리고 무용수 버사 워델을 만나면서 그는 또다시 예술적인 영감을 받았고, 그녀는 그의 모델이자 연인이 되었다. 이 시기 웨스턴은 미술가 헨리에타 쇼어와 친구가 되었으며, 그가 새로운 정물 시리즈에서 조가비를 쓴 것은 그녀의 영

〈멕시코, 아조테아Azotea에 누운 티나Tina〉, 1923–1924년

향을 받았기 때문일 것이다. 웨스턴은 이 아이디어를 마서에게서 얻은 것이었다고 주장했지만 말이다.[23] 1929년부터 그가 광택지에 인화하기 시작하면서 회화주의에서 모더니즘으로 마지막 전향이 이루어졌다. 그해 1월 그와 브렛은 캘리포니아의 카멜로 이사했는데, 이곳에서 그는 정물 사진에서 사용했던 클로즈업 기법을 야외 사진에 적용하기 시작했다. 몇 달 후 웨스턴은 소냐 노스코비악과 가까워졌고, 그녀는 웨스턴과 브렛의 집에 함께 살게 된 후 일종의 비공식적인 부인 역할을 해 주었다. 대신 그는 그녀에게 사진을 가르쳐 주었다.

1932년 웨스턴의 사진이 샌프란시스코의 드 영 미술관에서 두 번째로 전시되었다. 이번에는 순수 사진에 전념하는 사진작가들, 즉 윌러드 반 다이크, 앤설 애덤스 및 이모젠 커닝햄 등이 만든 그룹 'f/64'의 작품들과 공동으로 전시되었다. 설정 가능한 최소의 조리개값을 뜻하는 f/64에서 이름을 따온 이 그룹은 선명하고 세부적으로 대상을 묘사하는 사진을 선보였다. 이들은 이러한 사진이 가지는 선명함을 통해 자연 세계의 신비로움을 극대화하여 보여 주었다. 이 단체는 오래가지 않았지만, 멤버들의 경력에 중요한 발판이 되었다.

1934년 노스코비악과 헤어진 직후, 웨스턴은 젊은 작가인 캐리스 윌슨과 사귀기 시작했다. 웨스턴은 카멜을 떠나 산타모니카로 이사했으며, 이곳에서 그는 아들 브렛, 그리고 윌슨과 함께 살았다. 이들의 집은 산타모니카의 북쪽에 위치한 오시아노의 모래 언덕 위에 있었으며, 웨스턴은 이곳에서 캐리스가 모래 위에 누워 있는 유명한 누드 연작을 촬영했고 1939년에는 그녀와 결혼했다. 웨스턴이 구겐하임 펠로우십을 받은 최초의 사진 작가가 된 1년 후인 1938년, 그와 캐리스는 카멜 하이랜즈로 이사했으며 웨스턴의 아들 닐이 이들을 위해 집을 지어 주었다. 1941년에 웨스턴은 월트 휘트먼의 『풀잎*Leaves of Grass*』(1855년에 최초로 출판됨)의 개정판에 사용될 사진을 촬영해 달라는 의뢰를 받았는데, 이 프로젝트를 위해 그는 24개 주를 돌아다녔다. 제2차 세계대전 후반, 웨스턴은 뉴욕현대미술관에서 열릴 그의 회고전 준비 작업을 하던 중 캐리스와 헤어졌다. 1947년 이후, 파킨슨병의 영향으로 그의 사진 관련 활동은 상당 부분 제한되었다.

웨스턴의 일지에서 얻을 수 있는 사실의 본질을 더 잘 이해하기 위해서는 웨스턴이 1923년과 1924년에 멕시코에서 찍은 모도티의 초상 사진 사례를 고려해 보는 것도 좋을 것이다. 이 사진들 중 하나는 1990년 그의 일지 개정판의 표지로 사용되었다. 이 사진들은 웨스턴을 인물 사진의 대가로 보이도록 하며, 그가 매우 싫어했던 사진의 모든 면들을 비웃는 듯한 작품이다. 이 사진들은 웨스턴과 모도티 부부가 멕시코의 현지 스튜디오에서 손님들에게 받았던 주문과 같은 방식으로 찍은 것인데, 바로 카메라 앞에서 결혼한 부부처럼 포즈를 취하며 스튜디오 실내 장식과 장비, 그리고 인물 사진 작가로서의 기술에 존경의 눈빛을 보내는 척하는 것이다. 웨스턴은 다른 면에서는 아니었더라도 글자 그대로 한 개인으로서는 특정한 사진 스타일을 구축했다. 이는 바로 진실한 겉모습을 주장하는 스타일로, 여기서 겉모습이란 그가 행하고 말한 모든 것들의 본질에서 사람들의 주의를 돌리는 것을 말한다. ∎

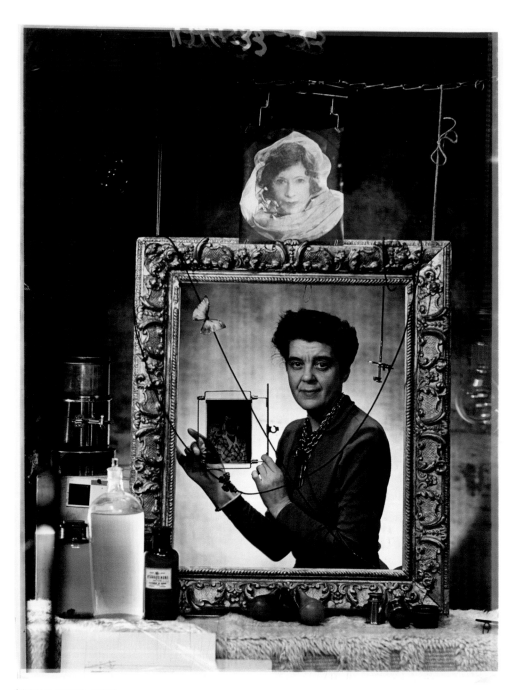

〈마담 이본드(자화상)〉, 1940년

마담 이본드
Madame Yevonde

1893-1975

독창성이 아니면 죽음을 달라!
_마담 이본드

이본드 파일론 컴버스Yevonde Philone Cumbers는 1893년 런던 남쪽 교외에서 태어났으며 번창하고 애정 넘치는 부르주아 집안에서 자랐다. 반항적이었던 어린 시절, 그녀는 자신이 공부했던 몇몇 학교에서 진보적 개념을 갖게 되었고, 이후 여성 참정권 운동에 참여했다. 자신에게 주어진 진부한 삶과 직면했을 때, 그녀는 결혼과 출산을 하지 않고 직업을 갖기로 결심했으며 우연히 사진작가가 되겠다는 생각을 했다. 그녀는 사교계를 이끄는 인물이자 예술 사진작가가 되었고, 특히 1930년대 바이벡스Vivex 컬러 현상 기법을 사용한 작품으로 잘 알려져 있다. 초현실주의, 특히 만 레이의 작품에 영향을 받은 '마담 이본드'는 인물 사진, 정물, 인체 습작 및 광고 사진 등 다양한 분야의 작품을 남겼고, 그녀의 사진 속 컬러가 가지는 고도의 예술적 기교와 구성의 독창성은 그 누구와도 비교할 수 없다.

이본드는 프린트 잉크 생산 회사 존스턴 앤드 컴버스의 임원이었던 프레데릭 컴버스와 그 부인 에셀 웨스터튼의 딸로 태어났다. 위로 언니 베레나가 있었다. 1899년 이들 가족은 런던 남부의 스트리섬 커먼에서 켄트의 브롬리 지역으로 이사했다. 컴버스 가족은 딸들을 다양한 학교에 보냈는데, 이본드에 따르면 이 학교들은 별로 만족스럽지 않았다고 한다. 그러나 가정교사를 들이는 것도 사정은 마찬가지여서, 이들의 가정교사는 '단 한 사람을 제외하고는 모두 완전히 멍청했다'고 한다. 14살이 되었을 때, 또 한 번의 순탄치 않은 입학을 겪은 후에야 이본드는 그녀에게 맞는 학교를 찾았는데, 바로 서리 지방 힌드헤드에 위치한 진보적 기숙학교인 링골트였다. 2년 후인 1909년 이들 자매는 벨기에의 베르비에에 위치한 수녀원 부속학교로 옮겼다. 그러나 여전히 지루하고 불행하다고 느낀 이본드는 언니 베레나를 부추겨 소르본 대학에서 공부하기 시작했고, 사감이 있는 여학생 기숙사에서 생활하게 되었다. 1910년에 이본드는 여성 참정권 운동에 참여했고 프랑스의 여성 참정권 운동가들을 독려하기 위해 파리와 런던을 오가며 많은 시간을 할애했다.

파리에서 공부하는 동안 이본드와 그녀의 동료 학생들은 자신의 여성 영웅에 대한

에세이를 쓰라는 과제를 받았다. 『여성의 권리에 대한 지지*A Vindication of the Rights of Woman*』 (1792)로 잘 알려진 급진적 정치 성향의 여성 메리 울스톤크래프트를 선택한 이본드는 자신의 담당 교수(역시 여성이었다)에게 질책을 받았다. 수업이 끝난 후 교수는 왜 그녀가 여성 참정권 운동가인지를 묻고, '실망하고 환멸을 느낀 여성'들의 조직에서 떠나라고 충고했다. 이본드가 그런 견해에 대해 이유를 묻자 그녀는 "왜냐하면 그들은 절대 자신들을 사랑할 남자를 만난 적이 없기 때문"²이라고 말했다. 런던 남부에 있는 집으로 돌아온 이본드는 존경받는 젊은 숙녀의 레저 생활, 즉 파티와 댄스 및 시시콜콜한 연애로 가득한 삶은 자신에게 맞지 않는다는 것을 깨달았다. 그녀는 부인, 그리고 어머니로서의 삶에 전혀 매력을 느끼지 못했다. 대신 그녀는 여성 참정권 단체 활동, 즉 회의를 주선하고 연설을 하며 『더 서프러제트*The Suffragette*』 신문을 거리에서 파는 일에 더욱 전념했다. 그녀가 말하기를 자신이 이보다 더욱 활동에 깊게 참여하지 못한 것은 감옥에 가게 될지도 모른다는 두려움 때문이었다고 한다.

　　이본드는 직업을 갖기로 결심했으며, 그녀의 자서전에 따르면 의사, 건축가, 농부, 작가, 배우 및 병원 간호사 등의 직업이 물망에 올랐다고 한다. 그러다 『더 서프러제트』 신문에 난 사진작가 레나 코넬*Lena Connell*의 견습생 모집 광고를 본 뒤 런던 북부 세인트존스우드에 있는 코넬의 스튜디오로 갔다. 그러나 그녀는 일을 하려면 여행을 다녀야 한다는 이야기를 듣고 포기하게 되었다고 한다. 대신 그녀는 런던 메이페어의 커즌 스트리트 39번지에 위치한 선구적 초상 사진 작가 라이유 샤를*Lallie Charles*의 스튜디오로 향했다. 그녀는 처음에는 필름 틀을 나르고 원판 필름에 번호를 매기는 등 하찮은 일을 맡아 하다가 시간이 갈수록 반점 처리, 보정 및 사진을 대지에 붙이는 등의 일을 하게 되었다. 1914년 이 스튜디오는 잠깐 문을 닫았는데, 그녀는 견습생 기간이 6개월 남고 그녀의 이름이 들어간 사진이 한 장 생겼을 때 샤를을 떠나 자신의 스튜디오를 열겠다고 결심했다. 그녀는 아버지의 재정적 도움을 받아 런던 빅토리아 스트리트 92번지에 있던 스튜디오를 양도받고 카메라, 스탠드 및 달메이어 사의 4a 포트레이트 렌즈 등을 전임자에게서 구입했다.

　　그녀가 스스로 칭한 이름인 '마담 이본드'는 처음에는 샤를의 스타일을 모방했으나 빠르게 자신만의 스타일을 개발해 냈다. 어두운 배경에 극적인 조명을 더하고 보다 균형 있는 효과를 주기 위해 세피아 톤의 백금 사진판에 인화하는 식이었다. 샤를처럼 그녀의 고객들 역시 거의 대부분 여성이었다. 1914년부터 이본드의 초상 사진은 『태틀러*Tatler*』, 『바이스탠더*Bystander*』, 『더 스케치*The Sketch*』를 비롯한 사교계 잡지와 신문에 정기적으로 실리기 시작했다. 1916년 그녀는 일시적으로 스튜디오 운영을 중단하고 농업

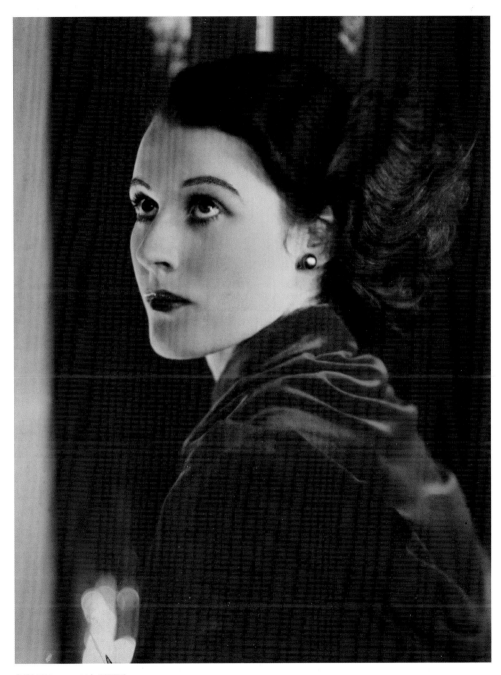

〈조안 모드Joan Maude〉, 1932년

에 종사했는데, 낙농장에서 '두 번째 소치기'로 일했다. 이본드는 처음으로 봉급을 받고 한 일에 대해 다음과 같이 분통을 터뜨렸다. "농장주는 내게 고작 일주일에 15실링이라는 봉급을 주었다. 강간이나 신체적 폭력 등 그가 나와 하고 싶었던 일들이 아쉬웠겠지."[3] 프레데릭 컴버스는 딸의 몸무게가 줄고 점점 자주 병을 앓는 것을 알고, 스튜디오로 돌아가는 대신 농장에 남아 일하는 것을 그녀의 '순교'적 행동이라고 간주했다.[4] 농장주와의 사이가 틀어지고 여전히 건강이 좋지 않은 상태에서 결국 그녀는 이 일을 포기하고 런던으로 돌아왔다.

이본드는 저널리스트로 패기 있는 극작가이자 이후 정치인으로 활동한 에드거 미들턴Edgar Middleton과 사실상의 결혼을 했는데, 그녀가 가졌던 자기희생의 고결함에 대한 젊은이 특유의 생각은 그를 뒷받침하고 지원하는 일로 승화되었다. 미들턴의 자서전은 『나는 성공했을지도 모른다*I Might Have Been a Success*』(1935)라는 제목이 붙었다. 1920년 그들의 신혼여행 때 미들턴은 아내에게 아이를 원치 않는다는 이야기를 했는데, 나중에 그녀는 이 사실에 아주 놀랐다고 기록했다. 그녀가 취한 또 다른 영웅적인 행동은 자신의 일을 포기하고 전업주부가 되려 시도한 것이다. 미들턴은 이 생각에 반대했고, 이본드는 종일 일한 뒤 텅 빈 집에 혼자 돌아온다는 사실을 깨달았다. 미들턴은 주중에는 대부분 그가 일하는 『웨스트민스터 가제트*Westminster Gazette*』지의 사무실에서 밤 10시쯤 집에 돌아왔으며 집에서는 자신의 대본 작업을 했다. 1927년 그의 첫 연극 〈보디발의 아내*Potiphar's Wife*〉는 런던의 글로브 극장에서 상연되어 성공을 거두었다. 그러나 그의 아내 이본드에 따르면, 미들턴은 그가 극본을 써서 번 돈을 주식 시장에 투자하다가 잃곤 했다고 한다. 그녀는 자서전에서 "우리가 얼마나 행복하고 즐겁고 젊고 자유로웠던가!"[5]라고 회상했다. 그러나 결혼에 대한 그녀의 의견은 아마도 '실망하고 환멸을 느꼈다'는 것이다.

1921년에 이본드는 빅토리아 스트리트 100번지의 더 큰 스튜디오로 옮겼다. 같은 해 그녀는 전문 사진작가 연합 최초의 여성 회원으로 임명되었다. 그녀는 '여성의 시각에서의 초상 사진', 그리고 '런던의 모든 여성 사진작가들을 방문한'[6] 연구로 이 직책을 받았다. 여성이 남성보다 더 뛰어난 초상 사진작가라는 그녀의 주장은 그녀가 여성들의 '성격, 재치, 인내심 및 영감'과 관련한 재능이 더 뛰어나다고 보았기 때문이며, 이는 『영국 사진 저널』에 그녀의 강의 기록이 실렸을 때 논란을 불러왔다.[7] 그녀는 나중에 1936년 파리에서 열린 국제 사업가 및 전문직 여성 연방의 제2회 연례 컨퍼런스에서 강연을 했는데, 이 강연에서 그녀는 '현대의 삶에서 사진만큼 여성의 영향이 빛을 발한 경우는 없다'[8]고 주장했다.

1920년부터 이본드는 상업 초상 사진 작업 외에 창의적인 인물 구성 작품을 찍기 시작했다. 이러한 작품의 예는 사진계 저널인 『올해의 포토그램*Photogram of the Year*』의 1921-1922년호 및 1923-1924년호, 그리고 굴지의 사진 전시회 등에서 드러난다. 또한 그녀는 이노Eno의 과일 소금 광고 연작으로 새로운 광고 사진 시장에 자신의 이름을 알리기 시작했는데, 이 광고는 1925년 『바이스탠더』지에 처음으로 실렸다. 1930년대부터 그녀는 자신이 가장 잘 알려진 분야의 작품을 시작했다. 1930년대 초 그녀는 D. A. 스펜서 박사의 바이벡스 컬러 현상 기법으로 작업했는데, 흑백으로 의상을 표현하는 데 통달해 있었던 초기 작품을 토대로 배경과 조명이 강렬하고 선명한 인물 사진 및 정물 사진이 나오기 시작한 것이다.

1932년에 이본드는 런던 색빌 스트리트의 올버니 갤러리에서 단독 전시회를 열었다. 이로써 그녀는 영국에서 최초의 컬러 인물 사진이 포함된 전시회를 연 인물이 되었다. 다음 해 그녀는 메이페어의 버클리 스퀘어 28번지로 이사했다. 그녀가 1935년에 유명한 〈여신들 및 기타 인물들*Goddesses and Others*〉 연작을 전시한 곳도 이곳이다. 1935년 3월 5일 클라리지 호텔에서 사교계 여인들이 올림피아 신전처럼 옷을 차려입고 참석한 파티는 맹인들을 위한 런던 시 기금을 조성하기 위해 열린 것으로 이 연작에 독창적이고 초현실적인 초상화라는 영감을 주었는데, 이 작품에 사용된 소품은 박제된 황소 머리, 고무로 만든 뱀과 권총 등이었다. 고대 그리스와 로마 신화라는 주제를 근대적으로 해석한 이 작품의 모델들은 레이디 알렉산드라 헤이그, 브라이언 기네스 영부인, 앤서니 에덴 부인, 레이디 브리짓 풀렛 및 웰링턴 공작부인 등이었다.

이본드는 컬러 사진이 아직 진지한 표현 수단으로 간주되지 않았을 시기부터 이 분야에 전념했으며, 그녀는 열정과 소신을 가지고 자신의 주변에 이를 홍보했다. 〈여신들〉 연작 중 상당수의 사진은 『더 타임스』가 "우리가 본 것 중 가장 정확한 컬러 사진"[9]으로 인정했으며, 1936년 『포춘』지를 위해 해양 정기선 퀸 메리 호(배가 의장될 당시 이름)를 촬영한 두 개의 연작은 1937년 뉴욕현대미술관에서 열린 《사진 1839-1937》 전시회에 출품되었다. 1940년에 그녀는 컬러 사진 작품을 인정받아 왕립 사진 협회의 회원으로 선출되었다. 같은 해 이본드는 진실하고 자기 비하적인 자서전 『인 카메라*In Camera*』를 출간했으며, 마지막 작품 중 하나를 컬러 사진으로 작업했다. 이 작품은 우화적인 자화상으로 사진 속 그녀는 어두운 색 머리에 넓적코가 두드러지며, 〈여신들〉 초상 사진의 원판 중 하나를 들고 있다. 제2차 세계대전이 발발하고 바이벡스 공장이 문을 닫자 이본드의 컬러 사진 작업도 막을 내렸다.

1939년에 에드거 미들턴이 세상을 떠나면서 19년에 이르는 결혼 생활이 끝났다. 그

가 죽은 후 이본드는 핌리코의 돌핀 스퀘어에 위치한 이너 템플의 아파트로 이사했으며, 전쟁 기간 동안에는 폭격을 피하기 위해 서리의 파넘에 머물렀다. 전쟁이 끝난 후 그녀는 런던의 켄싱턴으로 돌아와 1955년 나이츠브리지의 트레보 스트리트 16a번지에 스튜디오를 열었다. 1950년대와 1960년대 동안 다시 흑백으로 사진 작업을 한 이본드는 당대의 주요 예술가들, 배우, 작가들을 촬영했으며 기회가 있을 때마다 자신의 작품을 전시했다. 또한 그녀는 반전 현상도 실험했는데, 이는 대조와 명암을 고도로 양식화한 효과를 주는 암실 기법이다. 1964년 71세의 나이에 그녀는 에티오피아로 여행을 떠났으며 이 나라에 대한 포토 에세이를 만들고, 국왕 하일레 셀라시에를 촬영했다. 1973년 왕립 사진 협회는 이본드가 초상 사진작가로 일한 지 60주년이 되는 해를 기념하기 위해 그녀의 단독 전시회를 개최했다. 1975년 그녀가 숨을 거둘 당시, 그녀는 자서전의 두 번째 권을 집필하고 있었다.

고귀한 자기희생의 개념에 매료되었던 낭만적인 이본드는 자신이 자서전에서 '일상의 압박을 받는' 현실주의자가 되었다고 주장했다.[10] 정치적 이상과 사진이라는 면에서 시대를 앞서갔던 그녀는 사교계 사진작가, 그리고 아내로서 지성주의와 페미니즘을 모두 조금씩 수용했다. 에드거의 죽음에 대해 그녀는 남편이 자신의 직업을 포기하지 않게 해 준 것이 기쁘다고 기록했으며, 다음과 같이 글을 끝맺었다. "만약 내가 결혼과 일 중 하나를 선택해야 했다면 나는 일을 선택했겠지만, 나는 여성이 되는 것도 절대 포기하지 않았을 것이다."[11] ∎

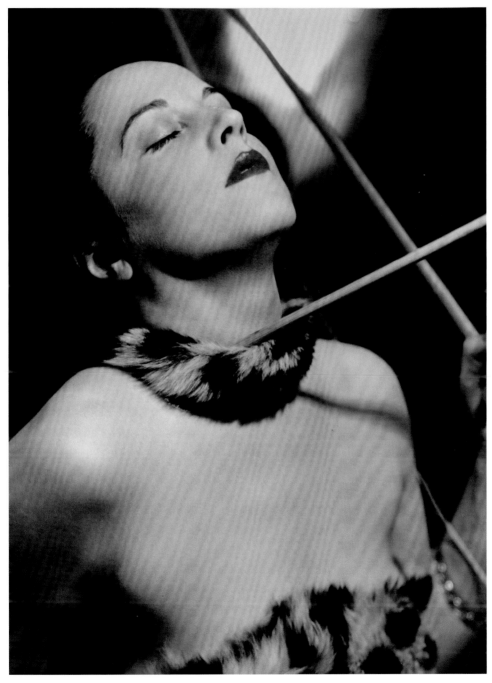

〈아마존의 여왕 펜테질레아로 분한 레이디 밀뱅크Lady Milbanke〉, 〈여신들 및 기타 인물들〉 연작 중에서, 1935년

주

들어가며

인용문: 앤설 애덤스, 1973. Anne Hammond, 『Ansel Adams: Divine Performance』, 뉴헤이븐, CT/런던, 2002, 138쪽에서 인용.

1. 알프레드 스티글리츠가 레베카 스트랜드Rebecca Strand에게 쓴 편지, 1933년 12월 22일, Belinda Rathbone, 「Portrait of a Marriage: Paul Strand's Photographs of Rebecca」, Maren Stange 편저, 『Paul Strand: Essays on His Life and Work』, 뉴욕, 1990, 86쪽에서 인용.
2. 그녀 자신의 의견에 따르면, 벨린다 래스본은 워커 에번스에 대한 전기를 쓸 때 자료 조사 및 집필에 5년이 걸렸다고 한다. Belinda Rathbone, 『Walker Evans: A Biography』, 보스턴/뉴욕, 1995, 15쪽.

앤설 애덤스

인용문: 앤설 애덤스, 1973. Anne Hammond, 『Ansel Adams: Divine Performance』, 뉴헤이븐, CT/런던, 2002, 138쪽에서 인용.

1. Ansel Adams, 『Ansel Adams: An Autobiography』(1985), 보스턴, MA, 1986, 4쪽.
2. 위의 책, 11쪽.
3. 위의 책, 49쪽.
4. 알프레드 스티글리츠. Ansel Adams, 『Ansel Admas: Letters 1916-1984』(1988), Mary Street Alinder와 Andrea Gray Stillman 편저, 보스턴, MA/런던, 2001, 129쪽에서 인용.
5. Adams, 『An Autobiography』, 9쪽.
6. 위의 책, 23쪽.
7. 위의 책, 50쪽.
8. 위의 책, 54쪽.
9. 위의 책.
10. Adams, 『Letters』, 26쪽.
11. Adams, 『An Autobiography』, 109쪽.
12. 위의 책, 110쪽.
13. 위의 책, 76쪽.
14. 앤설 애덤스. Hammond, 『Divine Performance』, 94쪽에서 인용.
15. 앤설 애덤스. John Szarkowski, 『Ansel Adams at 100』(전시회 카탈로그), 샌프란시스코 현대미술관, 2001-2002, 이후 순회 전시, 39쪽에서 인용.
16. Adams, 『An Autobiography』, 110쪽. f/64는 대형 카메라의 최소 조리개 수치다. 전경과 후경이 모두 선명하게 표현되는 심도깊은 사진이 구현된다.
17. 앤설 애덤스. Hammond, 『Divine Performance』, 80쪽에서 인용.
18. Adams, 『Letters』, 128쪽.
19. Admas, 『An Autobiography』, 263쪽.
20. Szarkowski, 『Ansel Adams at 100』, 각처 모두 동일.
21. Hammond, 『Divine Performance』, 각처 모두 동일.
22. Adams, 『An Autobiography』, 90쪽.

마누엘 알바레스 브라보

인용문: 마누엘 알바레스 브라보, 1971. Laura González Flores, 「Manuel Álvarez Bravo: Syllables of Light」, Laura González Flores와 Gerardo Mosquera, 『Manuel Álvarez Bravo』(전시회 카탈로그), Jeu de Paume, 파리/Fundación Mapfre, 마드리드, 2012-2013, 32쪽에서 인용.

1. 옥타비오 파스Octavio Paz. Guillermo Sheridan, 「The Eyes in His Eyes: Manuel Álvarez Bravo」, Rose Shoshana(편저), 『Manuel Álvarez Bravo: Ojos en los ojos』(전시회 카탈로그)에서 인용, Rose Gallery, 산타모니카, CA, 2007, 출판지명 없음.
2. Nissan N. Perez, 「Dreams-Visions-Metaphors: Conversations with Don Manuel」, Nissan N. Perez와 Ian Jeffrey, 『Dreams-Visions-Metaphors: The Photographs of Manuel Álvarez Bravo』(전시회 카탈로그), 이스라엘 미술관, 예루살렘, 1983 참조.
3. 위의 책, 7쪽.
4. 마누엘 알바레스 브라보. Susan Kismaric, 『Manuel Álvarez Bravo』(전시회 카탈로그), 뉴욕현대미술관, 뉴욕, 1997, 13쪽에서 인용.
5. 위의 책, 14쪽.
6. Kismaric, 「Manuel Álvarez Bravo」, 14쪽.
7. 마누엘 알바레스 브라보, 위의 책 12쪽에서 인용.
8. 마누엘 알바레스 브라보. Flores, 「Manuel Álvarez Bravo」 19쪽에서 인용.
9. Roberto Tejada, 「Equivocal Documents」, Flores와 Mosquera, 『Manuel Álvarez Bravo』, 46쪽.
10. 마누엘 알바레스 브라보, 「El Soñador』(1931), 『The Collection Online』, www.metmuseum.org (2014년 3월 접속 확인)의 해설에서 인용.
11. 마누엘 알바레스 브라보. Kismaric, 『Manuel Álvarez Bravo』, 37쪽에서 인용.
12. 앙드레 브르통. Gerardo Mosquera, 「I accept what is to be seen"」, Flores와 Mosquera, 『Manuel Álvarez Bravo』 36쪽에서 인용.
13. 마누엘 알바레스 브라보. Kismaric, 『Manuel Álvarez Bravo』 36쪽에서 인용.
14. Flores, 「Manuel Álvarez Bravo」, 31쪽.
15. Amanda Hopkinson, 『Manuel Álvarez Bravo』, 런던, 2002, 3쪽.
16. Mosquera, 「I accept what is to be seen"」, 34쪽.
17. Kismaric, 「Manuel Álvarez Bravo」, 12쪽.
18. Perez, 「Dreams-Visions-Metaphors」, 7쪽.

다이안 아버스

인용문: 다이안 아버스, 『Diane Arbus』, Doon Arbus와 Marvin Israel 편집 및 디자인, 뉴욕, 1972, 15쪽에서 인용.

1. 다이안 아버스. Elizabeth Sussman과 Doon Arbus, 「A Chronology」, Sandra S. Phillips 외, 『Diane Arbus: Revelations』, 뉴욕, 2003, 144쪽에서 인용.
2. Patricia Bosworth, 『Diane Arbus: A Biography』, 런던, 1985, 9쪽.
3. Sussman과 Arbus, 「A Chronology」, 123쪽.
4. Diane Arbus, 「Autobiography」, 상급학교 과제, 1940. Sussman과 Arbus 재편집, 「A Chronology」, 127쪽.
5. 다이안 아버스. Sussman과 Arbus, 「A Chronology」, 124쪽에서 인용.
6. 위의 책, 127쪽.
7. 위의 책, 124쪽.
8. Sussman과 Arbus, 「A Chronology」, 123쪽.
9. 다이안 아버스. 위의 책 125쪽에서 인용.
10. Sussman과 Arbus, 「A Chronology」, 127쪽.
11. 위의 책, 129쪽.
12. 다이안 아버스. 위의 책 130쪽에서 인용.
13. 위의 책.
14. 앨런 아버스Allan Arbus. Sussman과 Arbus, 「A Chronology」 131쪽에서 인용.
15. 다이안 아버스, 『Diane Arbus』 8-9쪽에서 인용.
16. 위의 책, 3쪽.
17. Susan Sontag, 「America, Seen through Photographs, Darkly」, 『On Photography』(1977), 런던, 2008.
18. Phillip Charrier, 「On Diane Arbus: Establishing a Revisionist Framework of Analysis」, 『History of Photography』, vol.36, no.4, 2012년 11월, 434쪽.
19. 다이안 아버스. Sussman과 Arbus, 「A Chronology」 176쪽에서 인용.
20. 다이안 아버스. Phillips 외, 『Revelations』 70쪽에서 인용.

으젠 앗제

인용문: 으젠 앗제, 1926. Paul Hill과 Thomas Cooper, 「Interview: Man Ray」, 『Camera』, 1975년 2월 2일. Paul Hill과 Thomas Cooper가 재발행한 『Dialogue with Photography』(1979), 스톡포트, 2005, 23쪽 중 만 레이의 발언에서 인용.

1. Pierre Borhan, 「Atget, the Posthumous Pioneer」, Jean-Claude Lemagny 외, 『Atget: The Pioneer』(전시회 카탈로그), Hôtel de Sully, 파리/국제사진센터, 뉴욕, 2000-2001, 7쪽 중에서.
2. Sylvie Aubenas와 Guillaume Le Gall, 「At-

get: une rétrospective』(전시회 카탈로그), 프랑스국립도서관, 파리 / Martin-Gropius-Bau, 베를린, 2007–2008, 37쪽.

3. Lemagny 외, 『Atget』, 185쪽.

4. Berenice Abbott, 『The World of Atget』(1964), 뉴욕, 1974, 11쪽.

5. 위의 책의 제명의 주를 참고.

6. 만 레이. Hill과 Cooper, 「Interview」, 23쪽에서 인용.

7. Pierre Mac Orlan, 「Preface」, Eugène Atget, 『Atget: photographe de Paris』(1930), 뉴욕, 2008.

8. Emmanuel Sougez. Borhan, 「Posthumous Pioneer」, 7쪽에서 인용.

9. Walter Benjamin, 「The Work of Art in the Age of Mechanical Reproduction」, 1936, 6장, www.marxists.org/refrence/subject/philosophy/works/ge/benjamin.htm에서 확인 가능(2014년 11월에 접속 확인).

10. Andreas Krase, 「Archive of Visions-Inventory of Things: Eugène Atget's Paris」, Hans Christian Adam(편집), 『Eugène Atget, Paris 1857–1927』, 쾰른/런던, 2000, 87쪽.

11. Abbott, 『The World of Atget』, 11쪽.

12. 위의 책, 20쪽.

13. 으젠 앗제. Lemagny 외, 『Atget』186쪽에서 인용.

14. Abigail Solomon-Godeau, 「Canon Foddet: Authoring Eugène Atget」, 『Photography at the Dock: Essays on Photographic History, Institutions, and Practices』, 미니애폴리스, 1991, 29쪽.

15. Abbott, 『The World of Atget』, 9쪽.

16. 위의 책, 8쪽.

리처드 애버딘

인용문: 리처드 애버딘, 『An Autobiography』, 런던, 1993.

1. Adam Gopnik, 「The Light Writer」, Mary Shanahan(편집), 『Evidence, 1944-1994: Richard Avedon』(전시회 카탈로그), 휘트니 뮤지엄, 뉴욕, 1994년 3-6월, 107쪽.

2. 리처드 애버딘. Gopnik, 「The Light Writer」107쪽에서 인용.

3. 위의 책.

4. Gopnik, 「The Light Writer」, 108쪽.

5. David Ansen, 「Avedon」, 『Newsweek』, 1993년 9월 13일, www.newsweek.com/avedon-192914에서 확인 가능(2014년 9월에 접속 확인).

6. Gopnik, 「The Light Writer」, 111쪽.

7. 리처드 애버딘, 위의 책 112쪽에서 인용.

8. Shanahan, 『Evidence』, 104쪽.

9. Carol Squires, 「"Let's Call it Fashion": Richard Avedon at Harper's Bazaar」, Carol Squiers와 Vince Aletti, 『Avedon Fashion, 1944-2000: The Definitive Collection』(전시회 카탈로그), 국제사진센터, 뉴욕,

2009년 5-9월, 157쪽.

10. 위의 책.

11. 리처드 애버딘, 위의 책 158쪽에서 인용.

12. 위의 책 159쪽에서 인용.

13. Squiers, 「"Let's Call it Fashion"」, 172쪽.

14. 리처드 애버딘. Ansen, 「Avedon」에서 인용.

15. Squiers, 「"Let's Call it Fashion"」, 170쪽.

16. 리처드 애버딘. Ansen, 「Avedon」에서 인용.

17. 리처드 애버딘. Squiers, 「"Let's Call it Fashion"」, 181쪽에서 인용.

18. Vince Aletti, 「In Vogue and After」, Squiers와 Aletti, 『Avedon Fashion』, 265쪽.

19. 위의 책, 272쪽.

마거릿 버크화이트

인용문: 마거릿 버크화이트의 일기, 1927년 12월 6일. Viki Goldberg, 『Margaret Bourke-White: A Biography』, 런던, 1987, 77쪽에서 인용.

1. Margaret Bourke-White, 『Portrait of Myself』, 런던, 1964년.

2. 위의 제명의 주 참고.

3. Joseph White. Goldberg, 『Margaret Bourke-White』 1쪽에서 인용.

4. 위의 책, 9, 23쪽에서 인용.

5. Margaret Bourke-White, 위의 책 24쪽에서 인용.

6. 위의 책, 32쪽.

7. Bourke-White, 『Portrait of Myself』, 28쪽.

8. Goldberg, 『Margaret Bourke-White』, 127쪽에 강조를 더함.

9. 『Life』, 1936년 11월 23일, 편집자 주, 위의 책 177쪽에서 인용.

10. Goldberg, 『Margaret Bourke-White』 194쪽에서 인용.

빌 브란트

인용문: 빌 브란트, 「A Statement」(1970), Nigel Warburton(편집), 『Bill Brandt: Selected Texts and Bibliography』, 옥스퍼드, 1993, 32쪽.

1. Paul Delany, 『Bill Brandt: A Life』, 런던, 2004, 24쪽.

2. 위의 책, 29쪽.

3. Brandt, 「A Statement」, 29쪽.

4. Bill Jay와 Nigel Warburton, 『Brandt: The Photography of Bill Brandt』(전시회 카탈로그), Barbican Art Gallery, 런던, 1999, 이후 순회전시, 80쪽.

5. 빌 브란트. Warburton, 『Bill Brandt』, 6쪽에서 인용.

6. Bill Brandt, 「Picture by Night」(1952), Warburton, 『Bill Brandt』, 41쪽.

7. Brandt, 「A Statement」, 31쪽.

8. 위의 책, 32쪽.

9. Chapman Mortimer, 「Introduction」, Bill

Brandt, 『Perspective of Nudes』, 런던, 1961, 11쪽.

10. Bill Brandt, 『Camera in London』, 1948, 11쪽.

11. Brandt, 「A Statement」, 30쪽.

12. 빌 브란트가 노먼 홀의 미망인에게 쓴 편지, 1978년 5월 30일, 개인 소장.

13. Delany, 『Bill Brandt』, 216쪽.

14. 빌 브란트, 위의 책 272쪽에서 인용.

15. Brandt, 『Camera in London』, 10쪽.

16. 빌 브란트, Jay와 Warburton, 『Brandt』, 91쪽에서 인용.

브라사이

인용문: 브라사이, 『Brassaï』, 파리, 1952.

1. Brassaï, 「Preface」(1978), 『Brassaï: Letters to My Parents』, Peter Laki와 Barna Kantor 옮김, 시카고/런던, 1997, 20쪽.

2. Brassaï, 『Letters to My Parents』, 250쪽, n.11.

3. 위의 책, 33쪽.

4. 위의 책, 36쪽.

5. Brassaï, 『Brassaï』, 출판지명 없음.

6. George D. Painter. Anne Wilkes Tucker, 「Education of a Young Artist」, Brassaï, 『Letters to My Parents』247쪽에서 인용.

7. Brassaï, 『Letters to My Parents』, 133쪽.

8. Brassaï, 「Preface」, 17쪽.

9. 브라사이. Andor Horváth, 「Hallway to Parnassus」(1980), Brassaï, 『Letters to My Parents』231쪽에서 인용.

10. Brassaï, 『Brassaï』, 출판지명 없음.

11. Brassaï, 「Preface」, 14쪽.

12. 브라사이. Alain Sayag와 Annick Lionel-Marie(편집), 『Brassaï: 'No Ordinary Eyes'』(전시회 카탈로그), Hayward Gallery, 런던, 2001, 171쪽에서 인용.

13. Brassaï, 『Letters to My Parents』, 223쪽.

14. 위의 책, 221쪽.

15. Diane Elisabeth Poirier. Jennifer Kaku 옮김, 『Brassaï: An Illustrated Biography』, 파리/런던, 2005, 154쪽.

16. Sayag와 Lionel-Marie, 『Brassaï』, 285쪽.

클로드 카엥

인용문: 클로드 카엥, 『Disavowals; or, Cancelled Confessions』, Susan De Muth 옮김, 런던, 2007, 183쪽(초판은 『Aveux non avenus』라는 제목으로 1930년에 출간됨).

1. 앙드레 브르통. Gavin James Bower, 『Claude Cahun: The Soldier with No Name』, 윈체스터, 2013, 22쪽에서 인용.

2. Bower, 『The Soldier with No Name』, 5쪽.

3. 위의 책, 8쪽.

4. Cahun, 『Disavowals』, 6쪽.

5. Cahun. Kristine von Oehsen, 「The Lives of Claude Cahun and Marcel Moore」, Louise Downie(편집), 『Dont's Kiss Me: The Art

of Claude Cahun and Marcel Moore』, 런던/저지, 2006, 15쪽에서 인용.
6. Bower, 『The Soldier with No Name』, 25쪽.
7. 위의 책, 28쪽.
8. Juan Vincente Aliaga와 François Leperlier, 『Claude Cahun』(전시회 카탈로그), Jeu de Paume, 파리, 2011년 5월-9월, 이후 순회전시, 70쪽.

줄리아 마거릿 캐머런
인용문: 줄리아 마거릿 캐머런이 존 허셜John Herschel에게 쓴 편지, 1864년 12월 31일, 국립 매체 박물관, 브래드퍼드.
1. Agnes Grace Weld, 『Glimpses of Tennyson and of some of His Relations and Friends』, 런던, 1903, 65쪽.
2. Alice Taylor, Henry Taylor, 『Autobiography』 2권, 런던, 1877, 39쪽에서 인용.
3. Wilfred Ward, 「Tennyson at Freshwater」, 『The Dublin Review』, 150, 1912년 1월, 68쪽.
4. 줄리아 마거릿 캐머런이 존 허셜에게 쓴 편지, 날짜 미상, 왕립 협회, 런던.
5. Julia Margaret Cameron, 「Annals of My Glass House」, 수기 메모, 1874, 국립 매체 박물관, 브래드퍼드, 요크셔.
6. 줄리아 마거릿 캐머런이 마리아 잭슨Maria Jackson에게 쓴 편지, 1878년 2월 5일, 뉴욕 공립도서관, 뉴욕.
7. Weld, 『Glimpses of Tennyson』, 65쪽.
8. Laura Troubridge, 『Memories and Reflections』, 런던, 1925, 34-35쪽.
9. 앨리스 테일러. Taylor, 『Autobiography』, vol.2, 153쪽에서 인용.
10. 줄리아 마거릿 캐머런. A. T. Ritchie, 『Alfred, Lord Tennyson and His Friend』, 런던, 1893, 14쪽에서 인용.
11. 조지 프레더릭 와츠George Frederic Watts가 헨리 테일러Henry Taylor에게 쓴 편지, 1859년 9월 15일, 국립 초상화 미술관, 런던.
12. A. T. Ritchie, 『Thackeray's Daughter: Some Recollections of Anne Thackeray Ritchie』, Hester Thackeray Fuller와 Violet Hammersley 엮음, 더블린, 1951, 116쪽.
13. Julia Margaret Cameron, 『Victorian Portraits of Famous Men & Fair Women』, Virginia Woolf와 Roger Fry의 서문, 런던, 1926 참조.

로버트 카파
인용문: 로버트 카파. Alex Kershaw, 『Blood and Champagne: The Life and Times of Robert Capa』, 런던, 2002, 5쪽에서 인용.
1. Richard Whelan, 『Robert Capa: A Biography』, 런던/보스턴, 1985, 4쪽.
2. 위의 책, 8-9쪽.
3. 위의 책, 19쪽.

4. 위의 책, 21쪽.
5. Kershaw, 『Blood and Champagne』, 13쪽.
6. Whelan, 『Robert Capa』, 47쪽.
7. 위의 책, 49쪽.
8. Kershaw, 『Blood and Champagne』, 13쪽.
9. 「Bob Capa Tells of Photographic Experiences Abroad」, WEAF 라디오 방송국의 주간 아침 라디오 쇼 〈Hi Jinx〉와의 인터뷰 중에서, 1947년 10월 20일, www.icp.org/robert-capa-100에서 확인 가능 (2014년 8월에 접속 확인).
10. Bernard Lebrun과 Michel Lefebvre, Bernard Matussière, 『Robert Capa: The Paris Years, 1933-54』, Nicholas Elliot 옮김, 뉴욕, 2012, 108쪽.
11. 위의 책, 6쪽.
12. A. D. Coleman, 「Robert Capa on D-Day」, 『Photocritic International』(블로그), 2014년 6월-12월, www.nearbycafe.com/artandphoto/photocritic/major-stories/robert-capa-on-d-day (2015년 1월에 접속 확인).
13. Whelan, 『Robert Capa』, 270-271쪽.
14. Kershaw, 『Blood and Champagne』, 6쪽.
15. 위의 책, 74쪽에서 인용.

앙리 카르티에브레송
인용문: 「La photographie et une intelligence」, 앙리 카르티에브레송. Yves Bourde, 「L'Univers noir et blanc d'Henri Cartier-Bresson」, 『Photo』 no.15, 1968년 12월, 95쪽에서 인용.
1. Claude Cookman, 「Henri Cartier-Bresson, Master of Photographic Reportage」, Philippe Arbaïzar 외, 『Henri Cartier-Bresson: The Man, the Image and the World-A Retrospective』, 런던, 2003 참조.
2. Henri Cartier-Bresson, 『Henri Cartier-Bresson: The Impassioned Eye』, Heinz Bütler 감수, 앙리 카르티에브레송 재단 외, 2003.
3. Jean Leymarie, 「A Passion for Drawing」, Arbaïzar 외, 『Henri Cartier-Bresson』, 325쪽.
4. Pierre Assouline, 『Henri Cartier-Bresson: A Biography』, 런던, 2012, 21쪽.
5. Henri Cartier-Bresson, 『Images à la sauvette』, 파리, 1952. 저자가 프랑스어판을 번역.
6. Clément Chéroux, 『Henri Cartier-Bresson: Here and Now』(전시회 카탈로그), 퐁피두 센터, 파리, 2014년 2월-6월, 19쪽.
7. 앙리 카르티에브레송. Agnés Sire, 「Scrapbook Stories」, Martine Franck 외, 『Henri Cartier-Bresson: Scrapbook-Photographs 1932-1946』(전시회 카탈로그), 앙리 카르티에브레송 재단, 파리/국제사진센터, 뉴욕, 2006-2007, 27쪽에서 인용.
8. Chéroux, 『Henri Cartier-Bresson』, 22쪽.

9. 위의 책, 23쪽.
10. 앙드레 피에르 드 망디아르그André Pieyre de Mandiargues, Peter Galassi, 『Henri Cartier-Bresson: The Modern Century』(전시회 카탈로그), 뉴욕현대미술관, 2010년 4월-6월, 이후 순회전시, 25쪽에서 인용.
11. 앙리 카르티에브레송. Cookman, 「Henri Cartier-Bresson」, 393-394쪽에서 인용.
12. 트루먼 커포티. Sire, 「Scrapbook Stories」, 21쪽에서 인용.
13. Henri Cartier-Bresson, 『The Decisive Moment』, 뉴욕, 1952.
14. Chéroux, 『Henri Cartier-Bresson』, 219쪽.

로이 디캐러바
인용문: 로이 디캐러바. Elton C. Fax, 『Seventeen Black Artists』, 뉴욕, 1971, 187쪽에서 인용.
1. 위의 책, 168쪽.
2. 로이 디캐러바. Peter Galassi와 Sherry Turner DeCarava, 『Roy DeCarava: A Retrospective』(전시회 카탈로그), 뉴욕현대미술관, 1996년 1월-5월, 이후 순회전시, 12쪽에서 인용.
3. 로이 디캐러바. Terry Gross와의 인터뷰, 『Fresh Air』, 내셔널 퍼블릭 라디오NPR, 워싱턴 DC, 1996년 5월 8일.
4. 로이 디캐러바. Fax, 『Seventeen Black Artists』, 176쪽에서 인용.
5. Galassi와 Turner DeCarava, 『Roy DeCarava』, 18쪽.
6. 로이 디캐러바, 위의 책 19쪽에서 인용.
7. 로이 디캐러바. Ivor Miller, 「"If It Hasn't Been One of Color": An Interview with Roy DeCarava」, 『Callaloo』, vol.13, no.4, 1990년 가을, 847쪽에서 인용.
8. Benjamin Cawthra, 『Blue Notes in Black and White: Photography and Jazz』, 시카고/런던, 2011, 221쪽.
9. 로이 디캐러바. Fax, 『Seventeen Black Artists』, 184쪽에서 인용.
10. Cawthra, 『Blue Notes in Black and White』, 242쪽.
11. 로이 디캐러바. Fax, 『Seventeen Black Artists』, 186쪽에서 인용.
12. Roy DeCarava, 〈Conversations with Roy DeCarava〉, Carroll Parrott Blue 감독, WNET-TV/PBS 방영, 1983.

찰스 루트위지 도지슨
인용문: 찰스 루트위지 도지슨의 일기, 1872년 3월 7일. 관련된 모든 항목은 도지슨의 일기에서 참조. Edward Wakeling(편집), 『Lewis Carroll's Diaries: The Private Journals of Charles Lutwidge Dodgson(Lewis Carroll)』, 10권, 루턴, 1993-2007.
1. Roger Taylor와 Edward Wakeling, 『Lewis Carroll, Photographer: The Princeton

University Library Albums』, 프린스턴, NJ/옥스퍼드, 2002, 240쪽.
2. 도지슨의 일기, 1855년 8월 27일.
3. Taylor와 Wakeling, 『Lewis Carroll』, 13쪽.
4. 도지슨의 일기, 1856년 1월 16일.
5. 찰스 루트위지 도지슨이 앨리스 하그리브스Alice Hargreaves(결혼 전 성은 리델)에게 쓴 편지, 1885년 3월 1일. Morton N. Cohen, 『Lewis Carroll: A Biography』, 런던, 1995, 101쪽에서 인용.
6. 도지슨의 일기, 1863년 6월 27일.
7. 위의 책, 1855년 8월 4일.
8. Catherine Robson, 『Men in Wonderland: The Lost Girlhood of the Victorian Gentleman』, 프린스턴, NJ/옥스퍼드, 2001 참조.
9. 도지슨의 일기, 1880년 5월 29일.
10. 찰스 루트위지 도지슨이 헌트 부인에게 쓴 편지, 1881년 12월 8일, Wakeling, 『Diaries』, vol.7, 2003, 280쪽, n.511에서 인용.
11. 찰스 루트위지 도지슨이 핸더슨 부인에게 쓴 편지, 1881, Cohen, 『Lewis Carroll』, 168쪽에서 인용.

로베르 두아노

인용문: 로베르 두아노, 『Doisneau: Portraits of the Artists』, 파리/런던, 2008, 9쪽.
1. 로베르 두아노. Peter Hamilton, 『Robert Doisneau: A Photographer's Life』, 뉴욕/런던, 1995, 180쪽에서 인용.
2. 로베르 두아노. Agnès Sire와 Jean-François Chevrier, 『Robert Doisneau: From Craft to Art』, 괴팅겐, 24쪽에서 인용.
3. 위의 책, 21쪽.
4. Hamilton, 『Robert Doisneau』, 26쪽.
5. 로베르 두아노, 위의 책에서 인용.
6. Sire와 Chevrier, 『Robert Doisneau』, 18쪽에서 인용.
7. Hamilton, 『Robert Doisneau』, 50쪽.
8. 위의 책, 46쪽.
9. 위의 책, 62쪽.
10. 위의 책, 70쪽.
11. 위의 책, 92쪽.
12. Edmonde Charles-Roux, 위의 책 226쪽에서 인용.
13. 로베르 두아노. Kate Bush와 Mark Sladen(편집), 『In the Face on History: European Photographers in the Twentieth Century』(전시회 카탈로그), 바비칸 아트 갤러리, 런던, 2006-2007, 229쪽에서 인용.
14. 위의 책.
15. Hamilton, 『Robert Doisneau』, 338쪽.
16. 로베르 두아노, 위의 책 234쪽에서 인용.

피터 헨리 에머슨

인용문: P. H. 에머슨, 「Photography: A Picto-rial Art」, 『Amateur Photographer』, vol.3, no.76, 1886년 3월 19일, 139쪽.
1. Stephen Hyde, 「Introduction」, John Taylor, 『The Old Order and the New: P.H. Emerson and Photography, 1885-1895』(전시회 카탈로그), 국립 사진, 영화 및 텔레비전 박물관, 브래드퍼드/폴 게티 미술관, 로스앤젤레스, 2006-2007, 12쪽.
2. P.H. Emerson, 『Caóba, the Guerilla Chief: A Real Romance of the Cuban Rebellion』, 런던, 1897, 217쪽.
3. P.H. Emerson, 『The English Emersons: A Genealogical History Sketch of the family from the Earliest Times to the End of the Seventeenth Century』, 런던, 1898, 114쪽.
4. 위의 책, 127쪽.
5. Emerson, 「A Pictorial Art」, 188쪽.
6. 위의 책, 187쪽.
7. P.H. Emerson, 『Naturalistic Photography for Students of the Art』, 런던, 1889, 9쪽.
8. P.H. Emerson, 『Naturalistic Photography for Students of the Art』, 2판, 런던, 1890, 24쪽, 원본에 중점을 둠.
9. Emerson, 『The English Emersons』, 120쪽.
10. 베일리가 실제 쓴 표현은 "티 파티의 안개 속에 폭탄을 떨어뜨린 것에 비유할 수 있다"였다. R. Child Bayley, 「Pictorial Photography」, 『Camera Work』, vol.18, 1907년 4월, 24쪽. 이 비유는 어떤 원본에서 기인했는지 알려진 바가 없기에 에머슨에 대한 내용이 맞는지 의문을 제기하는 주장도 있다.
11. P.H. Emerson, 『The Death of Naturalistic Photography』, 1890. 「A Renunciation」이라는 제목으로 재발행, 『British Journal of Photography』, vol.38, no.1,603, 1891년 1월 23일, 55쪽.
12. P.H. Emerson, 『Further Notes on the Emerson alias Emberson Family of Counties Herts and Essex』, 런던, 1919, 15쪽.
13. P.H. Emerson, 『Penultimate Notes on the Emerson alias Emberson Family of Counties Herts and Essex』, 이스트본, 1925, 17쪽.
14. 「Peter Henry Emerson」, 『Luminous Lint』, www.luminous-lint.com/app/photographer/Peter_Henry_Emerson/A (2004년 2월에 접속 확인).
15. P.H. Emerson, 『The Emersons alias Embersons of Ipswich, Massachusetts Bay Colony(1638), and of Bishop's Stortford, co. Herts., England(1578)』, 사우스본, 핸츠, 1912, 47쪽.

워커 에번스

인용문: 워커 에번스. James R. Mellow, 『Walker Evans』, 뉴욕, 1999, 75쪽에서 인용.
1. John Szarkowski, 「Introduction」, 『Walker Evans』, 뉴욕, 1971, 20쪽.
2. 워커 에번스. Belinda Rathbone, 『Walker Evans: A Biography』, 보스턴, MA, 2000, 20쪽에서 인용.
3. 위의 책, 29쪽.
4. 워커 에번스, Mellow, 『Walker Evans』, 54쪽에서 인용.
5. Rathbone, 『Walker Evans』, 35쪽.
6. 알프레드 스티글리츠. Mellow, 『Walker Evans』, 88쪽에서 인용.
7. 『Walker Evans at Work: 745 Photographs Together with Documents Selected from Letters, Memoranda, Interviews, Notes』, 뉴욕, 1982, 70쪽.
8. 워커 에번스, Mellow, 『Walker Evans』, 374쪽에서 인용.
9. 워커 에번스. Jordan Bear, 「Walker Evans: In the Realm of the Commonplace」, Jeff L. Rosenheim 외, 『Walker Evans』(전시회 카탈로그), Fundación Mapfre, 마드리드, 28쪽에서 인용.
10. 워커 에번스, 『Walker Evans at Work』, 125쪽에서 인용.
11. James Agee, 「Preface」, James Agee와 Walker Evans, 『Let Us Now Praise Famous Men』(1941), 런던, 2001, 10쪽.
12. Rathbone, 『Walker Evans』, 169쪽.
13. 위의 책, 72쪽.
14. Via Saunders. Mellow, 『Walker Evans』, 360쪽에서 인용.
15. Clement Greenburg, 위의 책, 495쪽에서 인용.
16. 워커 에번스. Rathbone, 『Walker Evans』 279쪽에서 인용.

로저 펜튼

인용문: 로저 펜튼, 1852. Larry J. Schaaf, 『Roger Fenton- A Family Collection: Sun Pictures, Catalogue Fourteen』(전시회 카탈로그), Hans P. Kraus Jr, 뉴욕, 2005, 24쪽에서 인용.
1. Roger Fenton, 「Photography in France」, 『Chemist』, vol.3, no.29, 1852년 2월, 222쪽.
2. 로버트 헌트Robert Hunt가 윌리엄 헨리 폭스 탤벗에게 쓴 편지, 1852년 3월 19일, http://foxtalbot.dmu.ac.uk/letters/letters.html 에서 확인 가능 (2014년 7월에 접속 확인).
3. Schaaf, 『Roger Fenton』, 38쪽.
4. 로저 펜튼이 그레이스 펜튼Grace Fenton에게 쓴 편지, 1855년 5월 13일, http://rogerfenton.dmu.ac.uk/index.php 에서 확인 가능 (2014년 1월에 접속 확인).
5. 위의 책.

클레멘티나 모드

인용문: 오스카 레일랜더, 「In Memoriam」, 『British Journal of Photography』, 1865년

1월 27일, 58쪽.
1. 데이비드 어스킨David Erskine이 마운트스튜어트 엘핀스톤Mountstuart Elphinstone에게 쓴 편지, 1842년 9월 7일, Virginia Dodier, 『Clementina, Lady Hawarden: Studies from Life, 1857-1864』(전시회 카탈로그), 빅토리아 앤드 앨버트 미술관, 런던, 1999, 18쪽에서 인용.
2. 마운트스튜어트 엘핀스톤이 앤 본타인Anne Bontine에게 쓴 편지, 1854년 8월 5일, Dodier, 『Clementina, Lady Hawarden』, 19쪽에서 인용.
3. 마운트스튜어트 엘핀스톤이 카탈리나 폴리나 엘핀스톤 플리밍Catalina Paulina Elphinstone Fleeming에게 쓴 편지, 1847년 7월 18일, Dodier, 『Clementina, Lady Hawarden』, 19쪽에서 인용.
4. 앤 본타인이 마운트스튜어트 엘핀스톤에게 쓴 편지, 1856년 5월 20일, Dodier, 『Clementina, Lady Hawarden』, 19쪽에서 인용.
5. 익명, 「Exhibition」, 『British Journal of Photography』, 1863년 1월 15일, 31쪽.

한나 회흐

인용문: 한나 회흐, 헤이그의 쿤스트잘 데 브론Kunstzaal De Bron에서 1929년에 열린 그녀의 개인전 카탈로그 서문, Dawn Ades 외(편집), 『Hannah Höch』(전시회 카탈로그)로 재발행, 화이트채플 갤러리, 런던, 2014년 1월-5월, 140쪽.
1. Daniel F. Herrmann, 「The Rebellious Collages of Hannah Höch」, Ades 외, 『Hannah Höch』, 9쪽.
2. Hannah Höch, 「A Glance over My Life」(1958), Ades 외, 『Hannah Höch』, 234쪽.
3. 위의 책.
4. 위의 책.
5. Hannah Höch, 「On Embroidery」(1918), Ades 외, 『Hannah Höch』, 72쪽.
6. Hannah Höch, Édouard Roditi와의 인터뷰, 1959, Ades 외, 『Hannah Höch』, 184쪽.
7. 위의 책, 187쪽.
8. 위의 책, 183쪽.
9. 한나 회흐, Dawn Ades, 「Hannah Höch and the "New Woman"」, Ades 외, 『Hannah Höch』, 29쪽에서 인용.
10. Hannah Höch, 「A Few Words on Photomontage」(1934), Ades 외, 『Hannah Höch』, 142쪽.
11. Ades, 「Hannah Höch and the "New Woman"」, 23쪽.
12. Adolphe Behne, 「Dada」(1920), Ades 외, 『Hannah Höch』, 73쪽.
13. Höch, 로디티Roditi와의 인터뷰, 188쪽.
14. Ades, 「Hannah Höch and the "New Woman"」, 29쪽.
15. 한나 회흐, 위의 책에서 인용.

16. 한나 회흐, 「Fantastic Art」(1946), Ades 외, 『Hannah Höch』, 233쪽.
17. 위의 책.

안드레 케르테스

인용문: 안드레 케르테스. Michel Frizot와 Annie-Laure Wanaverbecq, 『André Kertész』(전시회 카탈로그), Jeu de Paume, 파리, 2010-2011, 이후 순회전시, 13쪽에서 인용.
1. Robert Gurbo. Robert Gurbo와 Bruce Silverstein(편집), 『André Kertész: The Early Years』(전시회 카탈로그), 브루스 실버스타인 갤러리, 뉴욕, 2005년 10월-11월, 8-9쪽.
2. 안드레 케르테스. Anne Hoy(편저), 『Kertész on Kertész: A Self-Portrait』, 뉴욕/런던, 1985, 38쪽에서 인용.
3. Gurbo와 Silverstein, 『André Kertész』, 14쪽.
4. Sarah Greenough 외, 『André Kertész』(전시회 카탈로그), 내셔널 갤러리, 워싱턴 DC/로스앤젤레스 주립 미술관, 2005, 4쪽.
5. Colin Ford, 「Phtography: Hungary's Greatest Export?」, Peter Baki 외, 『Eyewitness: Hungarian Photography in the Twentieth Century』(전시회 카탈로그), 왕립미술원, 런던, 2011, 13쪽.
6. Gurbo와 Silverstein, 『André Kertész』, 14쪽; Greenough 외, 『André Kertész』, 5쪽.
7. Frizot와 Wanaverbecq, 『André Kertész』, 328쪽.
8. 위의 책.
9. Gurbo와 Silverstein, 『André Kertész』, 16쪽.
10. Greenough 외, 『André Kertész』, 60쪽.
11. Gurbo와 Silverstein, 『André Kertész』, 18쪽.
12. 안드레 케르테스. Greenough 외, 『André Kertész』, 12쪽에서 인용.
13. Greenough 외, 『André Kertész』, 2쪽.
14. Frizot와 Wanaverbecq, 『André Kertész』, 12쪽.
15. Greenough 외, 『André Kertész』, 12쪽.
16. 위의 책, 80쪽.
17. 안드레 케르테스. Hoy, 『Kertész on Kertész』, 90쪽에서 인용.
18. 『André Kertész: The Polaroids』(전시회 카탈로그), 로버트 거보의 서문, 사우스이스트 사진 미술관, 데이토너 비치, 2007-2008, 10쪽.
19. Frizot와 Wanaverbecq, 『André Kertész』, 331쪽.
20. 『The Polaroids』, 12쪽.
21. 안드레 케르테스, 위의 책 17쪽에서 인용.
22. 위의 책, 20쪽.
23. Greenough 외, 『André Kertész』, 14쪽.

귀스타브 르 그레

인용문: 귀스타브 르 그레, 1852. Sylvie Aubenas 외, 『Gustave Le Gray, 1820-1884』(전시회 카탈로그), 폴 게티 미술관, 로스앤젤레스, 2002년 7월-9월, 44쪽에서 인용.
1. Karl Marx, 『Capital: A Critique of Political Economy』(1867), 1887년 영문판 초판을 바탕으로 한 온라인판, www.marxists.org/archive/marx/works/download/pdf/Capital-Volume-I.pdf, 293쪽(2014년 1월에 접속 확인).
2. Anne Cartier-Bresson. Aubenas 외, 『Gustave Le Gray』, 291쪽.
3. Paul Delaroche, 위의 책, 210쪽에서 인용.
4. Léon Maufras, 위의 책, 337쪽에서 인용.
5. Nadar, 위의 책, 22쪽에서 인용.
6. Léon Maufras, 위의 책, 337쪽에서 인용.
7. Gustave Le Gray, 위의 책 48쪽에서 인용.
8. 『Journal of the Photographic Society』, 1856년 12월 22일. Ken Jacobson, 『The Lovely Sea-View: A Study of the Marine Photographs Published by Gustave Le Gray, 1856-1858』, Petches Bridge, 2001, 51쪽, n.33에서 인용.
9. Hope Kingsley, 『Seduced by Art: Photography Past and Present』(전시회 카탈로그), 내셔널 갤러리, 런던, 2012-2013, 이후 순회전시, 169쪽.
10. Le comte de Chambord, Aubenas 외, 『Gustave Le Gray』, 180쪽에서 인용.
11. 귀스타브 르 그레가 나다르에게 쓴 편지, 1862, 위의 책 188쪽에서 인용.

만 레이

인용문: 만 레이, Manfred Heiting(편저), 『Man Ray, 1890-1976』, 개정판, 쾰른, 2012, 140쪽에서 인용.
1. Man Ray, 『Self-Portrait』(1963), 보스턴, MA, 1998, 15쪽.
2. 위의 책, 33쪽.
3. 위의 책, 36쪽.
4. 위의 책, 47쪽.
5. 위의 책, 71-72쪽.
6. 위의 책, 80쪽.
7. 위의 책, 88쪽.
8. 위의 책, 100쪽.
9. 위의 책, 138쪽.
10. Philip Prodger, 『Man Ray/Lee Miller: Partners in Surrealism』, 런던/뉴욕, 2011, 31쪽.
11. Man Ray, 『Self-Portrait』, 259쪽.
12. 위의 책, 267쪽.
13. Terence Pepper, 『Man Ray Portraits』(전시회 카탈로그), 국립 초상화 미술관, 런던, 2013년 2월-5월, 이후 순회전시, 206쪽.
14. 위의 책, 207쪽.
15. Man Ray, 『Self-Portrait』, 290쪽.
16. 위의 책, 314쪽.

17. 위의 책, 261쪽.

로버트 메이플소프

인용문: 로버트 메이플소프. Patricia Morris-roe, 『Robert Mapplethorpe: A Biography』, 런던, 1995, 89쪽에서 인용.
1. Patti Smith, 『The Coral Sea』(1996), 뉴욕/런던, 2012, 21쪽.
2. 로버트 메이플소프. Morrisroe, 『Robert Mapplethorpe』, 26쪽에서 인용.
3. Patti Smith, 『Just Kids』, 런던, 2010, 66쪽.
4. 로버트 메이플소프. Keith Hartley, 『Robert Mapplethorpe』(전시회 카탈로그), 스코틀랜드 국립현대미술관, 에든버러, 2006, 11쪽에서 인용.

라슬로 모호이너지

인용문: 라슬로 모호이너지, 『Vision in Motion』(1947), 시카고, 1961, 28쪽.
1. Krisztina Passuth, 『Moholy-Nagy』, 런던, 1985, 10쪽.
2. Herbert Molderings, 「Light Years of a Life: The Photogram in Aesthetic of László Moholy-Nagy」, Renate Heyne 외(편집), 『Moholy-Nagy: The Photogram: Catalogue Raisonné』, 오스트필데른, 2009, 15쪽.
3. Heyne 외, 『Moholy-Nagy: The Photogram』, 307쪽 참조.
4. László Moholy-Nagy, 「A New Instrument of Vision」, 「From Pigment to Light」에서 발췌, 『Telehor』, vol.1, nos.1-2, 1936, Liz Wells(편저), 『The Photography Reader』로 재발행, 런던, 2002, 93-94쪽.
5. Olivia María Rubio, 「The Art of Light」, 『László Moholy-Nagy: The Art of Light』(전시회 카탈로그), PhotoEspaña, 2010, 마드리드, 이후 순회전시, 14쪽.
6. 라슬로 모호이너지. Passuth, 『Moholy-Nagy』, 398쪽에서 인용.
7. Rubio, 「The Art of Light」, 12쪽.
8. László Moholy-Nagy, 『The New Vision and Abstract of an Artist』, Daphne M. Hoffman 옮김, 뉴욕, 1946, 74쪽.

에드워드 마이브리지

인용문: 에드워드 마이브리지, 1873. Phillip Prodger 『Time Stands Still: Muybridge and the Instantaneous Photography Movement』, 옥스퍼드, 2003, 141쪽에서 인용.
1. Maybanke Anderson. Marta Braun, 『Eadweard Muybridge』, 런던, 2010, 14쪽에서 인용.
2. 에드워드 마이브리지, 위의 책 17쪽에서 인용.
3. 위의 책 25쪽에서 인용.
4. 에드워드 마이브리지, 위의 책 94쪽에

서 인용.
5. Stephen Herbert, 「Chronology」, Hans Christian Adam(편저), 『Eadweard Muybridge: The Human and Animal Locomotion Photographs』, 쾰른, 2010, 772쪽에서 인용.

나다르

인용문: 나다르, 1855. Maria Morris Hambourg 외, 『Nadar』(전시회 카탈로그), 오르세 미술관, 파리/메트로폴리탄 미술관, 뉴욕, 1994-1995, 71쪽에서 인용.
1. Elizabeth Anne McCauley, 『Industrial Madness: Commercial Photography in Paris, 1848-1871』, 뉴 헤이븐, CT, 1994, 106쪽.
2. Charles Baudelaire. Hambourg 외, 『Nadar』, 31쪽에서 인용.
3. Alphonse Karr, 위의 책 14쪽에서 인용.
4. Nadar, 위의 책 20쪽에서 인용.
5. Roger Greaves. McCauley, 『Industrial Madness』, 115쪽, n.37에서 인용.
6. Nadar, 1880. Hambourg 외, 『Nadar』 23쪽에서 인용.
7. Charles Philipon. 위의 책 27쪽에서 인용.
8. Ernestine Lefèvre. 위의 책에서 인용.

노먼 파킨슨

인용문: 노먼 파킨슨. Robin Muir, 『Norman Parkinson: Portraits in Fashion』(전시회 카탈로그), 국립 초상화 미술관, 런던, 2004-2005, 9쪽에서 인용.
1. Louise Baring, 『Norman Parkinson: A Very British Glamour』, 뉴욕, 2009, 16쪽.
2. 위의 책. 피스힐이 그에게 매우 중요한 곳이었기 때문에 40여 년이 지난 후 그는 이 농장을 사들였다. David Wootten, 『Norman Parkinson』(전시회 카탈로그), Chris Beetles, 런던, 2010년 5월-6월, 127쪽.
3. Norman Parkinson, 『Lifework』, 런던, 1983, 22-23쪽.
4. Baring, 『Norman Parkinson』, 46쪽.
5. Martin Harrison, 『Parkinson: Photographs, 1935-1990』, 런던, 1994.
6. Alexander Liberman. Baring, 『Norman Parkinson』 76쪽에서 인용.
7. Barbara Mullen, 위의 책 78쪽에서 인용.
8. Marit Allen, 위의 책 144-145쪽에서 인용.
9. Siriol Hugh-Jones, 위의 책 83쪽에서 인용.
10. Muir, 『Norman Parkinson』 8쪽에서 인용.
11. Parkinson, 『Lifework』, 114쪽.
12. Norman Parkinson. Baring, 『Norman Parkinson』, 186쪽에서 인용.
13. Richard Avedon. Harrison, 『Parkinson』에서 인용.
14. Parkinson, 『Lifework』, 33쪽.

어빙 펜

인용문: 그의 스튜디오를 열 당시의 어빙 펜, 1953. 「American Photographer Penn Dies」, BBC 뉴스, http://news.bbc.co.uk/1/hi/8296030.stm 에서 인용(2013년 8월 접속 확인).
1. Alexander Liberman, 「Introduction」, Irving Penn. Alexandra Arrowsmith와 Nichola Majocchi 공저, 『Passage: A Work Record』, 뉴욕, 1991, 6쪽.
2. Penn, 『A Work Record』, 50쪽.
3. Irving Penn. Maria Morris Hambourg, 「Irving Penn's Modern Venus」, 『Art News』, 2002년 2월에서 인용, www.artnews.com/2009/10/01/when-irving-penn-shot-real-women 에서 확인 가능(2013년 8월 접속 확인).
4. Maria Morris Hambourg, 『Earthly Bodies: Irving Penn's Nudes, 1949-50』(전시회 카탈로그), 메트로폴리탄 미술관, 뉴욕, 2002년 1월-4월, 이후 순회전시, 14쪽.
5. 위의 책, 7쪽.
6. Alexander Liberman, 「Introduction」, Irving Penn, 『Moments Preserved: Eight Essays in Photographs and Words』, 뉴욕/런던, 1960, 8쪽.
7. Liberman, 「Introduction」, Penn, 『A Work Record』, 7쪽.
8. Penn, 『A Work Record』, 286쪽.
9. Liberman, 「Introduction」, 위의 책, 8쪽.
10. Edmonde Carles-Roux. Virginia A. Heckett와 Anne Lacoste, 『Irving Penn: Small Trades』(전시회 카탈로그), 폴 게티 미술관, 로스앤젤레스, 2009-2010, 22쪽에서 인용.

알베르트 렝거파치

인용문: 알베르트 렝거파치. Donald B. Kuspit, 『Albert Renger-Patzsch: Joy before the Object』, 뉴욕/말리부, 1993, 8쪽에서 인용.
1. Albert Renger-Patzsch, 「Masters of the Camera Report」(1937), Ann Wilde 외(편집), 『Albert Renger-Patzsch: Photographer of Objectivity』, 런던, 1997, 168쪽.
2. 위의 책
3. 위의 책, 166쪽.
4. Albert Renger-Patzsch, 「Goals」(1927), Wilde 외, 『Albert Renger-Patzsch』, 165쪽.
5. Renger-Patzsch, 「Masters of the Camera Report」, 167쪽.
6. Jürgen Wilde, 「A Short Biography」, Wilde 외, 『Albert Renger-Patzsch』, 171쪽.
7. Kuspit, 『Albert Renger-Patzsch』, 4쪽.
8. Albert Renger-Patzsch, 「A Lecture that was Never Given」(1966), Wilde 외, 『Albert Renger-Patzsch』, 169쪽.

9. Albert Renger-Patzsch. Thomas Janzen, 「Photographing the "Essence of Things"」에서 인용, Wilde 외, 『Albert Renger-Patzsch』, 10쪽.
10. Kuspit, 『Albert Renger-Patzsch』, 7쪽.
11. 위의 책, 4쪽.
12. Matthew Simms, 「Just Photography: Albert Renger-Patzsch's 『Die Welt ist schön』」, 『History of Photography』, vol.21, no.3, 1997년 가을, 199쪽.
13. Heinrich Schwarz. Kuspit, 『Albert Renger-Patzsch』, 5쪽에서 인용.
14. Ulrich Ruter, 「The Reception of Albert Renger-Patzsch's 『Die Welt ist schön』」, 『History of Photography』, vol.31, no.3, 1997년 가을, 193쪽.
15. Walter Benjamin. Janzen, 「Photographing the "Essence of Things"」 14쪽에서 인용.
16. 위의 책.
17. Renger-Patzsch, 「A Lecture」, 169쪽.
18. Janzen, 「Photographing the "Essence of Things"」, 16쪽.
19. Albert Renger-Patzsch, Kuspit, 『Albert Renger-Patzsch』, 28쪽에서 인용.
20. Renger-Patzsch, 「Masters of the Camera Report」, 168쪽.
21. Albert Renger-Patzsch. Janzen, 「Photographing the "Essence of Things"」, 7쪽에서 인용.
22. Janzen, 「Photographing the "Essence of Things"」, 7쪽.
23. Albert Renger-Patzsch, 「Goals」, 165쪽.
24. Albert Renger-Patzsch, Kuspit, 『Albert Renger-Patzsch』, 8쪽에서 인용.

알렉산더 로드첸코

인용문: 알렉산더 로드첸코. Alexander Lavrentiev 외, 『Alexander Rodchenko: Revolution in Photography』, 모스크바, 2008, 1쪽에서 인용.

1. Alexander Rodchenko, 「Autobiographical Notes」, Alexander Lavrentiev(편저), 『Aleksandr Rodchenko: Experiments for the Future – Diaries, Essays, Letters, and Other Writings』, Jamey Gambrell 옮김, 뉴욕, 2005, 34쪽.
2. Alexander Rodchenko. Lavrentiev 외, 『Revolution in Photography』, 205쪽에서 인용.
3. 위의 책.
4. 위의 책.
5. Rodchenko, 「Autobiographical Notes」, 36쪽.
6. Lavrentiev, 『Experiments for the Future』, 50쪽.
7. Alexander Rodchenko. Helen Luckett와 Alexander Lavrentiev, 『Alexander Rodchenko: Revolution in Photography』(전시회 팸플릿), 헤이워드 갤러리, 런던, 2008년

2월-4월, 12쪽에서 인용.
8. Alexander Rodchenko, 「Reconstructing that Artist」, Lavrentiev, 『Experiments for the Future』, 297쪽.
9. Lavrentiev 외, 『Revolution in Photography』, 205-206쪽.
10. John E. Bowlt, 「Long Live Constructivism!」, Lavrentiev, 『Experiments for the Future』, 19쪽.
11. Margarita Tupitsyn. Bernard Vere, 「Avant-Garde Photography in the Soviet Union」, Juliet Hacking(편저), 『Photography: The Whole Story』, 런던, 2012, 210쪽에서 인용.
12. Rodchenko, 「Reconstructing the Artist」, 297쪽.
13. Alexander Rodchenko. Lavrentiev 외, 『Revolution in Photography』, 211쪽에서 인용.
14. 위의 책.

아우구스트 잔더

인용문: 아우구스트 잔더, 『August Sander』(전시회 카탈로그), Christoph Schreier의 서문에서 인용, 국립 초상화 미술관, 런던, 1997, 21쪽.

1. Alfred Döblin, 「Faces, Images, and Their Truth」, Manfred Heiting(편저), 『August Sander, 1876-1964』, 쾰른/런던, 1999, 102쪽.
2. Gabriele Conrath-Scholl은 잔더의 어머니가 Justine Sander(결혼 전 성은 융Jung)라고 밝혔다. Heiting, 『August Sander』, 243쪽 참조.
3. August Sander, 『August Sander: Photographs of and Epoch, 1904-1959』(전시회 카탈로그), 필라델피아 미술관, 1980년 3월-4월, 15쪽에서 인용.
4. August Sander, 『August Sander』(국립 초상화 미술관 전시회 카탈로그), 21쪽에서 인용.
5. 위의 책, 36쪽.
6. 위의 책.
7. August Sander. Susanne Lange, 「A Testimony to Photography: Reflections on the Life and Work of August Sander」, Heiting, 『August Sander』, 108쪽에서 인용.
8. Lange, 「A Testimony to Photography」, 108쪽.

에드워드 스타이켄

인용문: 에드워드 스타이켄. Carl Sandburg, 「Steichen, the Photographer」(1929), Ronald J. Gedrim(편저), 『Edward Steichen: Selected Texts and Bibliography』, 옥스퍼드, 1996, 122쪽에서 인용.

1. 앤설 애덤스가 낸시 뉴홀에게 쓴 편지, 1946년 1월 7일, Ansel Adams, 『Ansel Adams: Letters and Images, 1916-1984』,

Mary Street Alinder와 Andrea Gray Stillman 편저, 보스턴, MA, 1988, 166쪽에서 인용.
2. 에드워드 스타이켄. Sandburg, 「Steichen, the Photographer」, 123쪽에서 인용.
3. Edward Steichen, 『A Life in Photography』, 런던, 1963, 출판지명 없음.
4. Joanna Steichen, 『Steichen's Legacy: Photographs, 1895-1973』, 뉴욕, 2000, 11쪽.
5. 에드워드 스타이켄. Penelope Niven, 『Steichen: A Biography』, 뉴욕, 1997, 34쪽에서 인용.
6. Steichen, 『A Life in Photography』, 출판지명 없음.
7. 위의 책.
8. Robert Demachy, 위의 책에서 인용.
9. Niven, 『Steichen』, 13쪽.
10. 알프레드 스티글리츠. Steichen, 『A Life in Photography』에서 인용, 출판지명 없음.
11. Clara Steichen. Niven, 『Steichen』, 470쪽에서 인용.
12. Nathalie Herschdorfer, 「Chronology」, Todd Brandow와 Willaim A. Ewing, 『Edward Steichen: Lives in Photography』(전시회 카탈로그), Jeu de Paume, 파리, 2007년 10월-12월, 이후 순회전시, 300쪽에서 인용.
13. Steichen, 『A Life in Photography』, 출판지명 없음.
14. Herschdorfer, 「Chronology」, 300쪽.
15. Niven, 『Steichen』, 519쪽.
16. 앤설 애덤스가 낸시 뉴홀에게 쓴 편지, 1946년 1월 7일, Adams, 『Letters and Images』166쪽에서 인용.
17. Steichen, 『A Life in Photography』, 출판지명 없음.
18. Joanna T. Steichen, 「Soul of the Photographer」, Brandow와 Ewing, 『Edward Steichen』, 248쪽.
19. Steichen, 『Steichen's Legacy』, 15쪽.

알프레드 스티글리츠

인용문: 알프레드 스티글리츠. Kathleen Hoffman, 『Alfred Stieglitz: A Legacy of Light』, 뉴 헤이븐, CT/런던, 2011, 412쪽에서 인용.

1. 알프레드 스티글리츠. Sarah Greenough와 Juan Hamilton(편저), 『Alfred Stieglitz: Photographs and Writings』, 2판, 보스턴, MA, 1999, 197쪽에서 인용; 초판에 중점을 둠.
2. Richard Whelan, 『Alfred Stieglitz: A Biography』, 뉴욕, 1997, 513쪽.
3. Sue Davidson Lowe, 『Stieglitz: A Memoir/Biography』, 런던, 1983, 20쪽.
4. 위의 책, 7-8쪽.
5. Whelan, 『Alfred Stieglitz』, 71-72쪽.
6. Pam Roberts, 「Alfred Stieglitz, 291 Gallery

and Camera Work」, Simon Philippi와 Ute Kieseyer(편저), 『Camera Work: The Complete Photographs, 1903-1917』, 쾰른, 1997, 26쪽.
7. Whelan, 『Alfred Stieglitz』, 403쪽에서 인용.
8. 알프레드 스티글리츠. Roberts, 「Alfred Stieglitz」, 33쪽에서 인용.
9. Whelan, 『Alfred Stieglitz』, 544쪽.
10. 위의 책, 82쪽.
11. Stieglitz. Hoffman, 『A Legacy of Light』 30쪽에서 인용.

폴 스트랜드
인용문: 폴 스트랜드가 리처드 벤슨Richard Benson에게, Catherine Duncan, 「An Intimate Portrait」, 『Paul Strand: The World on My Doorstep, 1950-1976』(전시회 카탈로그), 폴 크방 미술관, 에센, 1994, 이후 순회전시, 21쪽에서 인용.
1. Nancy Newhall, 『Paul Strand Photographs, 1915-1945』, 뉴욕, 1945, 3쪽.
2. Naomi Rosenblum, 「The Early Years」, Maren Stange(편저), 『Paul Strand: Essays on His Life and Work』, 뉴욕, 1990, 36쪽.
3. Newhall, 『Paul Strand Photographs』, 48쪽.
4. 위의 책, 7쪽.
5. Mike Weaver, 「Dynamic Realist」, Stange, 『Paul Strand』, 199쪽.
6. Ben Maddow. Fraser McDonald, 「Paul Strand and the Atlanticist Cold War」, 『History of Photography』, vol.28, no.4, 2004년 겨울, 364쪽에서 인용.
7. Weaver, 「Dynamic Realist」, 200쪽.
8. Paul Strand, 「Photography and the New God」, 『Broom: International Magazine of the Arts』, 1922년 11월, 252쪽.

도마츠 쇼메이
인용문: 도마츠 쇼메이. Ivan Vartanian 외(편저), 『Setting Sun: Writings by Japanese Photographers』, 뉴욕, 2006, 32쪽에서 인용.
1. Leo Rubinfien 외, 『Shomei Tomatsu: Skin of the Nation』(전시회 카탈로그), 재팬 소사이어티, 뉴욕, 2004-2005, 이후 순회전시, 212쪽.
2. 도마츠 쇼메이. Ian Jeffrey, 『Shomei Tomatsu』, 런던, 2001, 3쪽에서 인용.
3. Rubinfien 외, 『Skin of the Nation』, 13쪽.
4. 이안 제프리에 따르면, 이는 법학 및 경제학과였다고 한다. Jeffrey, 『Shomei Tomatsu』, 3쪽.
5. Rubinfien 외, 『Skin of the Nation』, 212쪽.
6. Mataroku Kumazawa, 위의 책 15쪽에서 인용.
7. Jeffrey, 『Shomei Tomatsu』, 7쪽.
8. Rubinfien 외, 『Skin of the Nation』, 30쪽.
9. Jeffrey, 『Shomei Tomatsu』, 13쪽.

10. Rubinfien 외, 『Skin of the Nation』, 18쪽.

에드워드 웨스턴
인용문: 에드워드 웨스턴이 티나 모도티에게 쓴 편지, 1925년 6월 3일, Edward Weston, 『The Daybooks of Edward Weston』, Nancy Newhall 편저, 2권, 뉴욕, 1990, 121쪽에서 인용.
1. Weston, 『Daybooks』, 53쪽.
2. Nancy Newhall, 위의 책 서문, 17쪽.
3. Weston, 『Daybooks』, 3쪽.
4. Sarah M. Lowe, 『Tina Modotti and Edward Weston: The Mexico Years』(전시회 카탈로그), 바비칸 아트 갤러리, 런던, 2004년 4월-8월, 11쪽.
5. Weston, 『Daybooks』, 3쪽.
6. Ben Maddow, 『Edward Weston: His Life』, 뉴욕, 1989, 249쪽.
7. Beaumont Newhall, 「Foreward」, Weston, 『Daybooks』, 13쪽.
8. Beth Gates Warren, 『Margrethe Mather & Edward Weston: A Passionate Collaboration』(전시회 카탈로그), 산타바바라 미술관, 2001, 21쪽.
9. Newhall, 「Introduction」, 16쪽.
10. 위의 책, 18쪽.
11. 위의 책, 19쪽.
12. Warren, 『Margrethe Mather & Edward Weston』, 13쪽.
13. 위의 책, 21쪽.
14. 위의 책, 32쪽.
15. Newhall, 「Introduction」, 20쪽.
16. Warren, 『Margrethe Mather & Edward Weston』, 23쪽.
17. Weston, 『Daybooks』, 5-6쪽.
18. Lowe, 『Tina Modotti and Edward Weston』, 17쪽.
19. Weston, 『Daybooks』, 25쪽.
20. 위의 책, 19쪽.
21. 위의 책, 113쪽.
22. Edward Weston. Lowe, 『Tina Modotti and Edward Weston』 28쪽에서 인용.
23. Warren, 『Margrethe Mather & Edward Weston』, 35쪽.

마담 이본드
인용문: 마담 이본드. Robin Gibson과 Pam Roberts, 『Madame Yevonde: Colour, Fantasy and Myth』(전시회 카탈로그), 왕립사진협회, 배스/국립 초상화 미술관, 런던, 1990, 19쪽에서 인용.
1. Madame Yevonde, 『In Camera』, 런던, 1940, 16쪽.
2. 위의 책 24쪽에서 인용.
3. Yevonde, 『In Camera』, 115쪽.
4. 위의 책, 129쪽.
5. 위의 책, 158쪽.
6. 위의 책, 148쪽.

7. Madame Yevonde, 「Photographic Portraiture from a Woman's Point of View」, 『British Journal of Photography』, 1921년 4월 29일, 251-252쪽.
8. Yevonde, 『In Camera』, 268쪽.
9. 『The Times』, 1935년 7월 11일.
10. Yevonde, 『In Camera』, 21쪽.
11. 위의 책, 284쪽.

도판 저작권

찾아보기

|일러두기|

1. 인명과 지명은 한글맞춤법, 외래어표기법에 의해 표기하는 것을 원칙으로 했으나, 일부는 통용되는 방식으로 표기하였다.
2. 영화명과 도서명은 국내에서 개봉되었거나 출간된 경우에는 발표된 제목에 따랐다. 그 외에는 원어 그대로 표기하였다.
3. 밑줄이 있는 인명은 책에서 다루고 있는 작가들을 가리킨다.
4. 이 책의 차례는 사진가들 성姓의 알파벳순으로 구성되었다.
 (헝가리 인명과 일본 인명의 경우 성이 이름 앞에 놓이지만, 영어로 표기할 경우 순서를 바꾸어 이름을 성 앞에 놓았다.)

감사의 말

우선 런던에 있는 내 가족들에게 감사의 마음을 전하고 싶다. 나는 엘 페렐로El Perelló와 카디프Cardiff에게 소홀했지만, 이들은 불만 없이 따라 주었다. 또한 템즈 앤 허드슨 출판사에서 나와 함께 일한 트리스탄 드 랜시Tristan de Lancey, 마크 랄프Mark Ralph, 마리아 라노로Maria Ranauro, 존 크래브Jon Crabb, 루이즈 램지Louise Ramsay에게도 감사를 표한다. 런던 소더비 인스티튜트 오브 아트Sotheby's Institute of Art의 조스 핵포스존스Jos Hackforth-Jones 교수의 도덕적인 기타 지원들, 귀중한 조사를 해 준 사비나 재스코트 길Sabina Jaskot-Gill, 학교의 동료들 및 사진학 석사 과정의 담당 교수들에게도 감사를 전한다. 또한 내가 지금까지 사진학을 가르쳤던, 그리고 지금도 가르치고 있는 학생들에게도 감사의 말을 전한다. 나는 이들에게 많은 것을 배웠다. 마지막으로 이 책을 이안Ian에게 바친다.

줄리엣 해킹
Dr Juliet Hacking

2쪽: 데이비드 세이무어, 〈파리의 연인〉 촬영장의 리처드 애버던과 프레드 아스테어. 튈르리 정원, 파리, 1956년

위대한 사진가들
사진의 결정적인 순간을 만든 38명의 거장들

2016년 9월 26일 초판 1쇄 인쇄
2016년 10월 4일 초판 1쇄 발행

지은이 | 줄리엣 해킹
옮긴이 | 이상미
발행인 | 이원주
책임편집 | 한소진
책임마케팅 | 이지희

발행처 (주)시공사
출판등록 1989년 5월 10일(제3-248호)

주소 | 서울시 서초구 사임당로 82(우편번호 06641)
전화 | 편집(02)2046-2843·마케팅(02)2046-2800
팩스 | 편집(02)585-1755·마케팅(02)588-0835
홈페이지 www.sigongart.com